글짜씨 26
지금까지의 타이포그래피

KB067121

글짜씨 26
지금까지의 타이포그래피

2024년 9월 2일 발행

ISBN 979-11-983252-4-2 (04600)
ISBN 979-11-983252-0-4 (04600) (세트)
ISSN 2093-1166

발행인: 심우진, 안미르, 안마노, 오진경
발행처: 한국타이포그라피학회, 안그라픽스

한국타이포그라피학회
(03035) 서울특별시 종로구 자하문로 19길 25
info@koreantypography.org

안그라픽스
(10881) 경기도 파주시 회동길 125-15
T. 031-955-7766
F. 031-955-7744
agbook@ag.co.kr

기고편집부: 박유선, 유도원
논문편집부: 이병학(편집위원장), 박수진, 석재원,
이지원, 정희숙, 하주현
글: 강유선, 강현주, 권경석, 구모아, 길형진, 김신,
김태룡, 김현미, 노영권, 민본, 박용락, 박유선, 석재원,
심우진, 안병학, 안상수, 위예진, 유도원, 유정미, 이민규,
조의환, 정석원, 최규호, 최명환, 한동훈, 홍동원, 홍원태
편집: 김한아
제작 진행: 박현선
매니저: 박미영
마케팅: 김채린
인쇄·제책: 금강인쇄

종이: 두성종이 GA크라프트보드 실버윌 230g/m²(표지),
두성종이 루프 잉스웰 에코 화이트 118g/m²(내지)

한국타이포그라피학회
Korean Society of Typography

26
지금까지의 타이포그래피

안그라픽스

심우진

Lifography; 디지털 시대의 타이포그래피

결론: 삶과 이야기의 맞물림

세상이 다양해졌다. 달리 말하면 복잡해졌다. 디지털의 복제-연결
본능은 세상을 '증폭'한다. 문제의 확산도 빠르고 문제의 해결도 빠르다.
꽉 막혔다가 뻥 뚫린다. 극단적이다. 어느 때보다 소통과 균형이 중요해졌다.
타이포그래피의 뿌리는 대화다. 글자를 다루는 것이 타이포그래피의
미시적 축이라면, 생각을 주고받는 대화 기술은 거시적인 축이다. 디지털
타이포그래피는 이 두 가지 축의 맞물림을 요한다.

그래서 앞으로 어떻게 살아야 할까. 디지털의 씨앗을 찾아 20세기를
훑어보니 이런 답이 나왔다. "생각과 행동의 단위를 잘게 쪼개고, 내 몸으로
감각하고 경험하며, 대화하는(말하고-듣고-쓰고-읽는) 것이 중요하다."

서론: 디지털은 어렵다

이 글은 2024년부터 2025년까지 한국타이포그라피학회(이하 타이포학회)의
방향성을 향한 질문에 답하기 위해 쓴 글로, 글짜씨 26호부터 29호까지를
아우르며 앞으로의 타이포그래피를 가늠한다. 타이포학회는 2021년, 2022년
두 차례의 온라인 강연 〈T/SCHOOL: 디지털 시대의 타이포그래피〉를
통해 실무자 중심으로 디지털 타이포그래피 트렌드를 다뤘다. 서버가
멈출 만큼 큼지막했던 반향의 이면에는 잦은 변화가 증폭하는 디지털 시대의
불안이 있을지도 모른다. 그 마음을 곱씹으며 학술적 관점에서 디지털
타이포그래피의 맥락을 짚어보려 한다.

본론: 전자적 사고

1. 디지털의 본능, 연결

끊긴 연결과 생긴 연결

이제 와서 디지털의 정체를 묻는 게 얼마나 중요할까 싶지만, 낱말의
정의는 나와 일상의 연결 상태를 정기적으로 확인하는 유지·보수 같은
일이다. 질문에 답하면 연결된 것이고 못하면 끊긴 것이다. 꾸준히
묻고 답해야 신선할 수 있다. 이참에 타이포그래피도 묻자. 뭘까.

여러 해석이 있을 것이다. 학회는 뭘까. 마찬가지로 여러 해석이 있겠으나, '연결체'도 하나의 답이다. 각자 자신의 끊긴 연결과 생긴 연결을 견주어 공유하고, 함께 어디로 흘러가는지 관찰한다. 학회는 불안을 공유하고 희망을 얻는 곳이다.

말하고-듣고-읽고-쓰기의 연결

말과 글이 각각 독점하던 영역이, 말과 글의 전환으로 통합되고 있다. 회의록 작성 앱은 '말한 것을 듣고 써서 다시 읽는' 일을 빠르게 처리한다. 여기에는 손글씨→활자, 목소리→활자, 활자→목소리 등의 전환 기술이 담겨 있다. 디지털은 '대화'의 기본 요소인 말하기-듣기-읽기-쓰기의 연결로 향한다. 인간의 대화 본능과 디지털의 연결 본능의 만남이다. 타이포그래피를 '잘 말하고-듣고-읽고-쓰기 위한 기술'로 넓게 정의하고 현재에 대입해 보면 무엇이 보일까. 타이포학회는 앞으로 2년 동안 '연결과 대화'라는 키워드로 디지털 타이포그래피의 앞날을 내다보려고 한다. 정성껏 말하고 듣고 읽고 쓰면서, 무엇이 어떻게 달라지는지 겪어볼 것이다. 어쩌면 visual에 가려졌던 communication의 가치를 재평가하는 시간이 될지도 모른다. 이를 통해 타이포그래피가 잘 말하고-듣고-읽고-쓰기 위한 교양이 될 수 있는지도 확인하고 싶다.

말로 글쓰기

영화 〈그녀(Her)〉(2013)는 더 이상 손글씨를 쓰지 않는 미래를 그렸다. 주인공 테오도르의 직업은 편지 대필 회사 아름다운손편지닷컴(Beau tifulHandwrittenLetters.com)의 612번 작가다. 의뢰인이 보낸 정보는 수신자("Chris"), 제목("Love of my life"), 주제("Happy 50th Anniversary"), 그리고 함께 찍은 사진 몇 장이 전부다. 테오도르가 감정 이입 후 화면을 향해 "나의 크리스에게, 당신이 얼마나 큰 의미인지…"라고 말하면 컴퓨터는 실시간으로 화면에 손글씨를 띄운다. 마무리 멘트 후 "프린트"라고 짧게 읊조리면 프린터가 편지를 인쇄한다. 종이 편지를 봉투에 담아 발송하는 우편은 그대로 남았지만, 손으로 글씨를 쓰거나 키보드로 타이핑하는 행위는 사라진 세상이다. 대신 말의 역할이 커졌다. 지하철 속 사람들은 말하기와 듣기만으로 스마트폰을 쓴다. 이어폰을 통해 말로 검색하고 이메일을 듣느라 앞을 멍하니 바라보며 중얼거린다. "삭제, 다음……."

　"활자가 사라진다고?" 영화의 충격은 10여 년이 지나도 가시지 않더니 이런 질문으로 이어졌다. '활자 독점 시대의 감각을 그리워하는 것일지도 모른다(이런 내가 썩 내키지 않는다).' 하지만 곰곰이 생각해 보면 처음부터 타이포그래피의 목적은 말과 글의 올바른 전환이었다. 세종이 한글을 만든

이유도 말과 글의 쉽고 빠른 전환이었다. 한글맞춤법의 기본도 말과 글의
맞춤(호환)이다.

연결의 목적: 신뢰의 브랜딩

대필 작가의 임무는 아내가 쓴 것 같은 편지로 남편을 감동시키는
것이다. 감동은 했으나 아내가 쓴 편지가 아니라는 사실까지 안다면 어떤
기분이 들까. 대필 작가는 또 어떤 기분이 들까. 아름다운손편지닷컴이
보유한 편지 복제술은 디지털 타이포그래피의 미래에 충분히 있을 수
있는 일이다. 지난 500여 년 동안 타이포그래피의 부가가치를 올린 것은
'신뢰의 브랜딩'이었다. 똑같은 글도 전문가가 조판하면 믿을 만한, 가치 있는
글로 보이기 때문이다. 전문가의 손을 거친 높은 가독성은 글의 신뢰도와
읽기의 효율을 보장하는 서비스였다. 아름다운손편지닷컴의 AI 의뢰자인
아내의 신뢰를 얻는 기술이자 사용자인 남편을 속이는 기술이다.
다이너마이트도 그랬듯 기술의 목적과 결과는 별개다. 그래서 기술과 윤리는
짝을 이룬다.

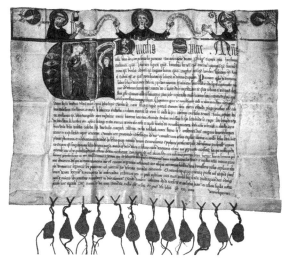

[1]
열두 개의 인장이 있는 1333년 5월 20일의 면죄부 편지. 장크트갈렌수도원 아카이브
"Letter of Indulgence with Twelve Seals", Stiftsbezirk St. Gallen Abbey Archives

다시 현실로 돌아와, 신뢰의 브랜딩에 대해 생각해 본다. 어떻게
하면 신뢰받을 수 있을까. 모르는 사람끼리 비대면으로 소통하는 디지털
공간에서는 신뢰가 중요하다. 본능적으로 확장하는 연결 회로에 윤리적
트랜지스터를 붙여야 한다. '신뢰의 브랜딩'을 펼치려면 무엇이 중요할까.

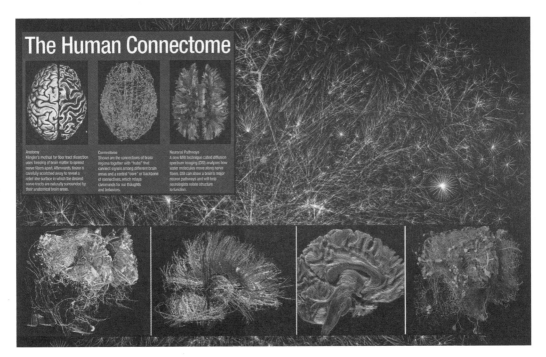

[2]
「뇌와 커넥톰을 연결하는 방법」, 스몰 포켓 라이브러리, 2020년 3월
"The Brain and How to Connectome", Small Pocket Library, March 2020.

안전하고 즐거운 브랜드 경험의 전제는 무엇일까. 이 질문에서 디지털
시대의 타이포그래피의 실마리를 찾을 수 있을지도 모른다.

연결의 기록: 독창성의 알리바이
디자인 윤리의 구성 요소에 독창성이 있다. 뇌 속 신경 연결망의 체계를
커넥톰(connectome)이라고 한다. 내가 어떤 움직임을 반복하는가에 따라
커넥톰도 달라지기에, (몸은 유전자의 숙주 이상의 의미를 갖는다는)
자유 의지의 근거로도 인용된다. 독창성의 시작은 내가 내 몸을 디자인할 수
있다는 믿음이다. 습관을 만드는 이유도 나만의(독창적) 라이프 스타일을
디자인한다는 성취감에 있다.

말하기-듣기-읽기-쓰기의 연결도 독창성(originality)을 크게 올린다.
대표적인 예가 자신이 한 일을 증명하는 포트폴리오(제작 과정을 담은
다큐멘터리)다. 대필작가에게 부탁하면 근사하겠지만 직접 쓴 것처럼
진솔할 수는 없다. 스스로 과정을 풀어쓰며 왜 어떻게 만들었고 어떤 문제를
어떻게 해결했는지를 기록하는 습관은 디자인의 가치를 증명하는 방법이자
나라는 존재를 증명하는 방법이다. 또한 복제와 표절이 쉬운 디지털 시대의
생존술이다.

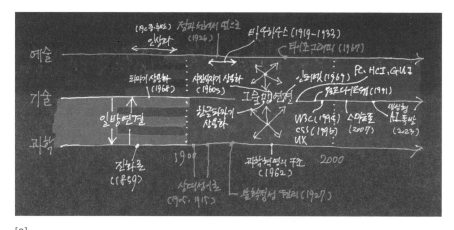

[3]

지난 150여 년의 예술, 기술, 과학의 맥락에서 추려낸 디지털의 키워드와 지식·사고 체계의 변화.

2. 디지털의 맥락과 키워드

과학: 우연, 휘어짐, 상대, 확률

- 우연(chance)의 힘: 찰스 다윈은 『종의 기원』(1859)에서 진화를 '목적 지향적 결과'가 아닌 "개체 변이와 자연 선택의 우연한 결과"로 설명한다. 인류가 만물의 영장이라며 종에 서열을 매기던 생각에 금이 가기 시작했다.

- 휘어짐: 평면에서는 직선 밖의 한 점을 지나면서 그 직선에 평행한 직선은 단 하나라고 하지만(유클리드 원론 제5공리), 곡면에서는 무수히 많을 수도 있고(가우스), 없을 수도 있음(리만)이 밝혀졌다. 리만은 「기하학의 기초를 이루는 가정들에 대하여」(1954)라는 강연으로 이 사실을 정리·발표했고, 이후 휘어진 공간이 중력을 만들어낸다는 알버트 아인슈타인의 일반상대성이론(1915)에 영향을 미쳤다.

- 상대(relativity)의 발견: 아인슈타인은 특수상대성이론(1905)을 통해 관찰자의 상태에 따라 시공간이 달라짐을 밝혔다. 시공간을 인간과 무관한 절대적 존재로 보는 '절대시공간'을 관찰자의 상태를 중시하는 '상대시공간'으로 바꾼 것이다.

- 확률적 존재(superposition): 20세기 초에 발표된 양자 역학에 의하면,

1

절대시공간은 아이작 뉴턴이 『자연 철학의 수학적 원리』(1687)에서 소개한 개념으로, 시공간을 인간이 인식하는 것이 아니라 인간과 무관한 추상적이고 절대적인 존재로 봤다. 수학적으로 계산할 수 있어 '이 속도로 가면 몇 초 뒤에 충돌한다'는 식으로 미래를 예측할 수 있다.

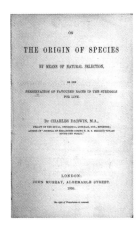
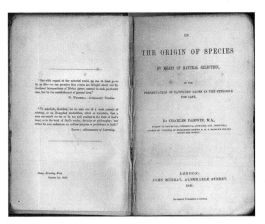

[4]

찰스 다윈,『종의 기원』머레이판 앞표지와 첫 페이지, 1859년

The title page and the facing page of the 1859 Murray edition of *The Origin of Species* by Charles Darwin

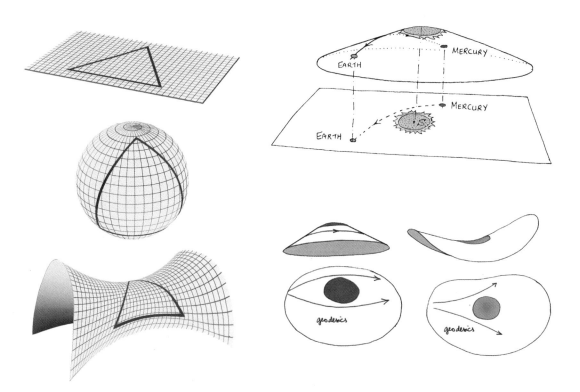

[5]

유클리드기하학, 구면기하학, 쌍곡기하학

Euclidean geometry, spherical geometry, hyperbolic geometry

[6]

「야누스 우주론: 음의 질량이란 무엇인가?」, 야누스 우주론 모델

"Janus cosmology: what is negative mass?", The Janus cosmological model

물질은 위치와 속도를 지닌 입자일 수도 있고 확률로 존재하는 파동일 수도 있다. 큰 것의 위치와 속도는 정확히 계산(예측) 가능하지만, 아주 작은 것은 예측할 수 없고 확률적 계산만 가능하다는 뜻이다. 전자(atom)처럼 아주 작은 것에만 해당하는 일이니 무감각하지만, 뇌의 전기적 신경전달 과정에도 양자적 비약이 있을 수 있다니 무시하기도 어렵다.

- 우연의 확장: 자크 모노는 『우연과 필연』(1970)에서 진화를 우연(돌발 사고)과 필연(물리법칙)의 조합으로 설명한다. 우연은 예측 불가능한 미시 세계를 논하는 양자역학, 필연은 예측 가능한 거시 세계를 논하는 고전역학으로 연결되며 생물학과 물리학이 맞물린다. 박문호는 진화를 '외부의 우연이 내부의 필연으로 바뀌는 과정'으로, 유시민은 '유전적 우연과 진화적 필연의 산물'로 인용했다.[2]

예술: 표현, 요소, 점선면, 창조, 네트워크 구조

- 표현: 인상파는 일상 속 인상을 표현하기 위해 빛을 화소로 분석해 다양한 색으로 점을 찍는 점묘법을 개발한다. 예술의 주제가 신화의 묘사에서 경험의 표현으로 바뀌었다. 인상파의 화소는 모니터 개발의 기술적 토대가 되어 픽셀(pixel)이란 개념으로 정착했다.

- 요소: 본질을 따지려면 더 이상 쪼갤 수 없는 단위를 추출하는 과정을 거친다. 공간을 헤아리는 학문인 기하학에서는 점이다. 유클리드 원론의 첫 번째 정의도 "부분이 없는 것"이라는 점의 정의다. 화학의 원자(atom)는 물질의 입자를 나타내는 정량적 최소 단위로 나누기(tom)가 어렵다(a)는 뜻이다. 원소(element)는 물질의 성분을 나타내는 추상적 최소 단위다. 물리학의 양자, 국어학의 형태소도 각각 에너지, 의미의 최소 단위다. 우주의 본질적 요소를 추출한 후 재결합해 원초적 교감(물아일체)을 노리는 회화가 추상화다. 타이포그래피의 요소를 다룬 책으로는 로버트 브링허스트의 『타이포그래피 스타일의 요소(The Elements of Typographic Style)』(1992)가 있다.

- 점선면: 바실리 칸딘스키(Wassily Kandinsky)는 기하학 요소인 점, 선, 면을 예술로 가져와 회화론으로 정립한 『점과 선에서 면으로』(1926)를 바우하우스에 재직 중이던 1922–1933년 사이 발표한다. 원제는 'Point and Line to Plane'으로 흔히 '점·선·면'으로 번역하지만 엄밀하게는 '점과 선에서 면으로'이며, 요소의 정합(합목적적 화합)을 뜻한다. 칸딘스키가 『예술에서

2

유시민·박문호 대담, '나는 무엇이고 왜 존재하며 어디로 가는가?', 돌베개 유튜브, 2023년 8월 9일, https://youtu.be/UwOh1alobgrI?si=PAal4NuvKwHYN_o3 &t=582

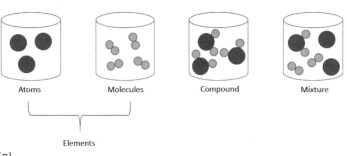

정신적인 것에 대해』(1912)에서 강조한 '합목적(synthesis)'(변증법을
도식화한 정반합의 합)은 예술이 디자인(산업)으로 파생되는 분기점을
뚜렷하게 설명한다. 어쩌면 칸딘스키가 말하고자 했던 핵심은 점, 선,
면이 아니라 'A와 B에서 C로(A and B to C)'라는 구조(프로세스)일지도
모른다. 칸딘스키는『점과 선에서 면으로』에서 이를 위한 '관찰자'의 경험과
마음가짐을 강조했다. 이어서 연구 목표를 세 단계로 요약한다. ①(관찰자는)
살아 있는 것을 찾아 ②(다른 관찰자가) 그 맥박을 느낄 수 있게 하고
③그것이 법칙에 부합하는지 확인한다.

- 창조: 사진기에 사실적 재현 시장을 뺏기고, 종교적 서사의 재현에서도
 독립한 예술가들은, 인간만이 만들어 낼 수 있는 창조에 몰입했다. 자연에서
 본질적 요소를 추출해 감정을 전달하는 예술 행위는 신에게만 허락되던
 '창조'를 예술가가 이어가겠다는 선언이기도 했다. 인간의 인간을 위한
 인간에 의한 예술은 누구나 즐길 수 있는 글로벌 대중 예술(인터내셔널
 스타일)을 만드는 새로운 비즈니스 모델이었다.

- 네트워크 구조: 김정운은『창조적 시선』(2023)을 통해 재현에서 창조로의
 전환을 19세기 말부터 20세기 초에 걸쳐 일어난 시각적 전환(visual
 turn)으로 설명한다. 그리고 이런 변혁을 트리구조의 지식 체계에 네트워크
 구조를 더한 것으로 요약했다. 여기서 트리구조를 수직구조로, 네트워크
 구조를 수평구조로 해석하면 인간이 다층적·입체적으로 사고하는 것으로
 볼 수 있으나, 닉 채터는『생각한다는 착각』(2018)에서 애당초 우리
 사고에 깊이란 없으며 연결과 해석만이 존재한다고 주장한다. 그렇게
 보면 네트워크 구조란 뚜렷하고 인과적인 구조(연결과 확장에 취약한
 닫힌 구조)에, 갈래가 많고 뛰어넘기가 가능한(어디로 튈지 모르는)
 연결망을 포갠 것이다.

[8]
관찰자의 연구 목표. 바실리 칸딘스키,
『점과 선에서 면으로』, 1926년

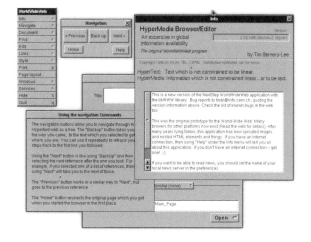

[9]
넥스트스텝 운영체제에서 실행한 월드와이드웹 브라우저 스크린숏.

<div style="text-align:center">기술: 연결체, 과정의 생략, 관찰의 생략, 소통</div>

- 연결체: 팀 버너스리(Tim Berners-Lee)는 최초의 웹 브라우저이자 HTML
 편집 프로그램인 월드와이드웹(1990)의 소스코드를 1993년 무료 배포하며
 세계를 연결체로 만들었다. 1994년 그를 중심으로 설립한 웹 표준화 단체
 월드와이드웹컨소시엄(W3C; World Wide Web Consortium)은 '개방과
 연결'의 철학을 실천한다. 이후 2014년 버너스리는 TED 강연《웹을 위한
 권리장전(A Magna Carta for the web)》에서 "웹의 연결과 개방 정신이
 민주주의와 혁신의 견고한 기반이 되길 바란다"고 말했다.
- 과정의 생략: 하이퍼텍스트가 가져올 새로운 글쓰기의 미래는 기대 반
 걱정 반이었다. 눈앞에 있으니 그런가 보다 하지만, 왜 이렇게 되는지 알 수
 없는 '과정의 생략'은 디지털 소외 계층을 만들기도 한다. 제이 데이비드
 볼터는 『글쓰기의 공간』(1990)에서 컴퓨팅 문해력이 곧 문화적 문해력이
 될 것이라고 예상했다. 마치 생성형 AI의 프롬프트를 두고 한 말 같다.
- 관찰의 생략: 수동 납활자 조판→반자동 납활자 주조기(모노타입이나
 라이노타입)→타자기→사진식자기→디지털 조판에 이르는 타이포그래피의

기술적 변천도 꾸준히 과정을 생략해 왔다. 과정을 생략하면 더 빨리 더 많은 것을 할 수 있지만, 원리와 원칙을 깨닫는 감각 경험이 무뎌지기도 한다. 과정의 생략은 관찰의 생략이기 때문이다.

- 대화: 2023년은 생성형 AI의 해였다. 빠르고 간편한 생성형 AI에서 놀란 점도 과정의 생략(극단적 자동화)이었다. 물론 어느 수준 이상으로 만들려면 과정으로 들어가 끊임없이 대화해야 한다. 기술은 대화(말하기-듣기-쓰기-읽기)와 짝을 이룬다. 우리는 과정에서 피로감을 느끼지만 성취감도 느낀다. 과정의 핵심은 대화며, 일뿐 아니라 삶의 본질이다.

철학: 패러다임, 관점, 관찰자, 점 단위 사고, 전자적 사고

- 패러다임: 토머스 쿤(Thomas Kuhn)은 『과학혁명의 구조』(1962)에서 과학자도 결국 인간이므로 당대의 사고방식에 휘말릴 수 있다고 말했다. 그 틀의 구분 단위를 패러다임이라고 했다. 디지털도 하나의 패러다임으로 볼 수 있다. 현재의 진리도 당대의 틀에 갇힌 조건부 참일 수 있으므로, 틀을 깨는 '괴짜'의 역할을 강조했다.

- 관점: 존 버거(John Berger)는 다양한 관점을 강조했다. 그의 책 『다른 방식으로 보기』(1972)는 보는 행위에 여러 방식이 있다고 주장하며 시각 문화에 미치는 정치, 경제, 사회적 영향, 특히 지위와 권력 구조를 탐구한다. 마지막 장에서는 광고와 소비문화, 성별, 욕망, 거짓과 진실을 말하며 디자인의 윤리적 접점을 설명했다.

- 불확정성: 빌렘 플루서(Vilem Flusser)는 『글쓰기에 미래는 있는가?』(1987)의 18장 「디지털」에서 상대성이론과 양자역학으로 이야기로 시작한다. 이 둘(상대와 양자)의 공통점은 '관찰이 빚은 결과'다. 상대성 이론은 관찰자의 상태가 만드는 시공간을 말했고, 양자 역학은 관찰 행위(상호 작용)가 만드는 불확정성을 말했다. 관찰의 결과, '역사는 A→B→C로 진보한다'는 목적 지향적·인과적 사고에 불확정성이 더해졌다.

- 점 단위 사고: 플루서는 같은 책에서 과학적 사고의 근원인 점을 0과 1의 2진법으로 연산하는 컴퓨팅을 짚으며, 디지털 환경과 점 단위 사고를 연결 짓는다. 이 책을 번역한 윤종석은 플루서의 철학을 이렇게 풀이한다. "자아는 커뮤니케이션의 실타래들이 얽히고설켜 망을 이루는 바로 그곳에서 형성되고 부양된다는 맥락에서, 그가 서브젝트(주체, 자아)를 대신해 제시하는 개념은 프로젝트이다. 네트워크 속 존재(하나의 회로)로서 자신을 프로젝션(투영)한다." 플루서가 말한 디지털 시대의 사고방식이란, 점 단위 사고(작고 가볍고 빠른), 메타적 사유(미시와 거시를 오가는), 능동적 짜깁기(경험을 연결 짓는)다. 문화사를 문자 이전과 이후로 나누는 플루서의 관점을 참고해 정리하면 다음과 같다.

	구분	역사 전(선사)	역사	역사 후
의식의	표현	그림	문자	코드(0 또는 1)
	특징	구체적	추상적,선형적(기승전결)	연결체(네트워크)
	단위	면	선	점

- 점 잇기: 점 단위 사고와 비슷한 예로 점 잇기(connecting the dots)가 있다. 스티브 잡스가 2005년 스탠퍼드대학교 졸업 연설에서 말한 세 가지 이야기 중 (그 유명한) 첫 번째 이야기로, 대학을 자퇴하고 전공 필수 대신 흥미로워 보이는 수업을 청강하던 시절 우연히 들은 캘리그라피 수업이 10년 뒤 매킨토시 컴퓨터 디자인에 영향을 끼친 이야기가 나온다. 이후 글자체 「헬베티카(Helvetica)」는 맥 OS 번들 폰트로 들어가며 가장 영향력 있는 디지털 폰트가 된다. 이후 윈도 번들 폰트에도 매우 비슷한 모양새와 정확히 동일한 포지션의 「애리얼(Arial)」이 들어간다(에릭 슈피커만은 대놓고 「헬베티카」의 모방이라고 말했다). 이런 경쟁 구도의 배경은 1980년대 말로 거슬러 올라간다. 미국 빅테크 기업 간의 PC 헤게모니 싸움은 '폰트 전쟁'으로 번졌고, 애플의 우아한 타이포그래피는 확실한 차별화 요소가 됐다. 즉 스티브 잡스는 점 잇기의 예로 '우연히 들은 캘리그라피 수업을 피비린내 나는 전쟁터와 연결해 강력한 무기를 만들었다'는 이야기를 한 것이다.
- 관찰자: 조나단 크래리(Jonathan Crary)는 오랫동안 예술품의 아우라에 밀려 있던 관찰자의 경험을 무대 위로 끌어올렸다. 그는 『관찰자의

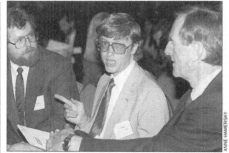

[10]
「폰트 전쟁에 휘말린 사용자」, 잡지 『인포월드』 헤드라인, 1989년 9월 25일
"Users Caught in Font War Cross Fire", *InfoWorld*, September 25, 1989.

기술』(1992)에서 시각의 역사적 변천을 이해하려면 기술이나 예술품이 아닌 관찰자의 주체적 경험에 주목해야 한다고 주장했다.

- 전자적 사고: 도다 쓰토무(戸田ツトム)는 디지털 시대의 디자인에 대해 쓴 글을 모아 『디지털 디자인, 혼돈의 책상 위 전자적 사고를 향해(デジタルデザイン 迷想の机上電子思考へ)』(2001)를 출간했다. 증폭기 같은 디지털의 높은 효율을 올바르게 사용하기 위해, 관찰자로서 자연을 감각하고 사고하는 미시적(전자적) 연결의 중요성을 말한다. 신경회로와 전자회로를 비교해 보면, 사람과 컴퓨터가 (크게 보면 전혀 다르지만 작게 보면) 몹시 닮았음을 알 수 있다. 디지털이 얼마나 집요하게 자연을 베껴왔는지 알 수 있는 대목이기도 하다. 덕분에 디지털은 '가짜'라는 거부감도 생겼지만, 상호 작용을 핵심으로 보면 자연의 확장이다. 도다 쓰토무가 말한 전자적 사고도 (디지털을 품고) 관찰-감각-연결이라는 관계망 속에서 디자이너의 자아를 만드는 자세다.

3. 디지털 전환(DX)과 라이프스타일
여러 버전의 디지털 전환

- 아날로그에서 디지털로 전환한 1990년대 전후는 첫 번째 디지털 전환이었다. 그때는 일의 일부를 디지털로 옮기는 것이 목적이었다면, DT나 DX로 줄여 말하는 디지털 전환(digital transformation)은 삶의 전반을 디지털 생태계로 옮기는 것이다. 디지털 전환을 다른 말로 하면 디지털 라이프스타일이다.

- 디지털 전환에는 그동안 디지털 생태계를 만들면서 생긴 여러 시행착오의 개선 문제도 있다. 대표적으로 디지털 파일의 호환 문제가 있다. 어떤 플랫폼에서도 호환되는 디지털 폰트의 기술 표준을 제시한 오픈타입 1.8(OpenType 1.8)(2016)[3]이나, 디지털 문서의 국제 표준(ISO/IEC 26300)인 ODF(Open Document Format)도 같은 맥락에 있다. 문서 호환(=장기 보존)을 위해 ODF를 도입하는 정부, 기업, 교육기관이 늘었다. 특정 기업의 독점을 막고 기술 표준을 공유해 호환 문제를 푼 것이다.

- 디지털 접근성의 차이는 향유 계층과 소외 계층을 뚜렷하게 분리할 수도 있다. 성가시게만 느끼던 디지털은 어느새 중요하고 복잡한 낱말이 되어 삶 속으로 깊숙이 들어와 버렸다. 디지털 리터러시가 라이프스타일에 끼치는 영향은 날로 커진다.

3
https://youtu.be/6kizDePhcFU

[11]
「두뇌 지도: 당신의 하이테크 두뇌를 소개합니다」, 스몰 포켓 라이브러리, 2021년 8월 30일
"Brain Maps: Introducing Your Hi-Tech Brain", Small Pocket Library, August 30, 2021.

[12]
《스페셜 오픈타입 세션》, 2016년 9월 14일
"Special OpenType Session", September 14, 2016.

- 이런 흐름을 개인 컴퓨터(PC)가 주도한 1세대 디지털(digitization)→인터넷 커뮤니티가 주도한 2세대 디지털(digitalization)→사회적 기반을 디지털로 옮기는 3세대 디지털(digital transformation)로 정의할 수도 있다.
 이 키워드의 사용 추세는 아래와 같다.

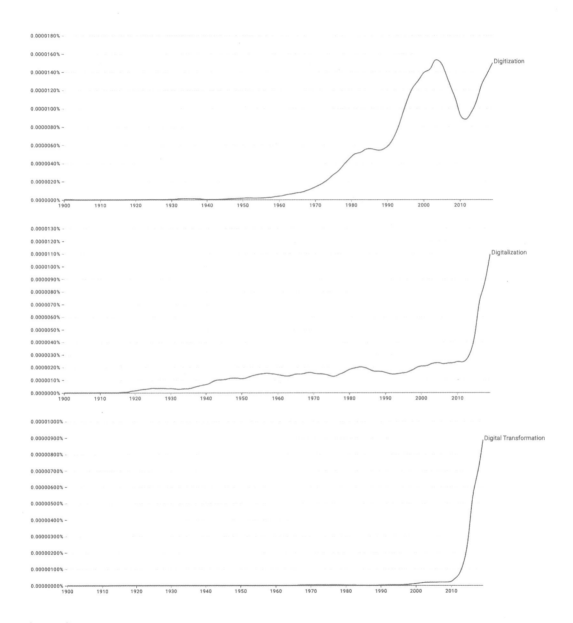

[13-15]
위쪽부터 'digitization' 'digitalization' 'digital transformation'의 사용 추세.

[16]
『타이포그래피』 제7판. 니글리출판사, 2001년
Verlag Niggli AG, 2001.

[17]
『타이포그래피』 한국어판 개정판. 안그라픽스,
2023년

4. 디지털 전환(DX)과 라이프스타일

세계관으로서의 타이포그래피

얀 치홀트(Jan Tschichold)로 대표되는 '새로운 타이포그래피 운동'처럼
타이포그래피도 시각적 전환(visual turn)의 영향을 받았다. 하지만 20세기
초 혁명적 흐름에 동참하는 지류였을 뿐 타이포그래피의 본질적 문제까지
다루지는 않았다. 당연히 디자인 철학과 기술을 체계적으로 정리하는 이론적
접근도 아니었다. 에밀 루더(Emil Ruder)는 20세기 중반에 타이포그래피
이론을 집대성해 『타이포그래피』(1967)를 출간한다. 에밀 루더가 강조한 점,
선, 면, 리듬은 칸딘스키 회화론의 연장선에 있다(점, 선, 면은 『점과 선에서
면으로』, 리듬은 『예술에서 정신적인 것에 대해』의 영향으로 추측한다).
부제는 '디자인 매뉴얼(A Manual of Design)'이지만 실은 활자라는 도구를
쥔 디자이너가 지녀야 할 세계관(way of thinking)과 기술에 대한 책이다.

양 끝의 역설

「에밀 루더: 디자인의 미래 - 화면 타이포그래피의 원칙」[4] 같은 논문처럼
여전히 에밀 루더를 찾는 이유도 '세계관' 즉 관찰자의 경험과 마음가짐

4
Hilary Kenna, "Emil Ruder: A Future for Design -
Principles in Screen Typography", *Design Issues* Vol. 27
(Winter 2011), No. 1, The MIT Press, 2011, pp. 35-54,
https://www.jstor.org/stable/40983242

때문이다. 요약하면 몇 줄로 끝나는 단순한 법칙도, 왜 그렇게 해야
하는지까지 깨닫기까지는 오랜 시간이 걸린다. 몸을 움직여 감각해야 하기
때문이다. 관찰자는 도구로 세상을 만난다. 타이포그래피 장르에서 이런
접근의 시작을 에밀 루더의 『타이포그래피』로 본 것이다. 빠르게 바뀌는
디지털 타이포그래피의 선두(끝점)에게는 의지할 반대편 끝점이 필요하다.
'불안한 눈빛으로 되돌아보기'는 꾸준히 도약하는 디지털의 본질일지도
모른다. 양 끝을 비교하면 매우 다르지만 그래봤자 한 몸통의 양 끝일
뿐이다. 여전히 바우하우스, 에밀 루더를 찾는 이유는 디지털의 반대편
끄트머리를 보고 싶기 때문이다. 새로운 것은 변치 않는 것의 나머지다.
이른바 '양 끝의 역설'이다.

대화와 타이포그래피

타이포그래피는 오랫동안 글의 문화를 담당했지만 말과 글은 한 벌이다.
UI 디자인의 기념비적인 사건으로 꼽을 수 있는 말풍선을 인용한
메신저 인터페이스 디자인은 말풍선으로 대화의 현장감을 나타낸다.
라틴 문자권에서 뱉은 말의 은유로 사용하던 리본은 타이포그래피의 장식
카테고리인 오너먼트로 발전했고, 카툰에서는 대화의 은유를 넘어 장르의
상징 요소로 자리 잡는다.

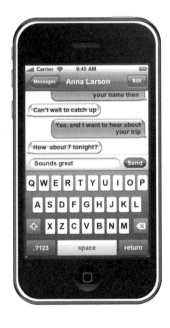

[18]
대화 인터페이스의 디자인. 나는 왼쪽, 상대는 오른쪽에서 마주 보고 말한다.
아이폰 1세대 아이메시지(iMessage)의 UI, 2007년

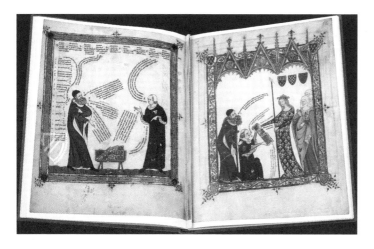

[19]
대화의 현장감을 살려낸 필사본. 종교 간 대화의 기술을 말한 철학자
라이문두스 룰루스(Raimundus Lullus, 왼쪽 그림 빨간 옷)의 이야기를 제자인
토마스 르 미지에(Thomas Le Myésier, 왼쪽 그림 파란 옷)가 담은 책이다.
토마스 르 미지에, 『Electorium Parvum seu Breviculum』, 1321년경
Thomas Le Myésier, *Electorium Parvum seu Breviculum*, before 1322.

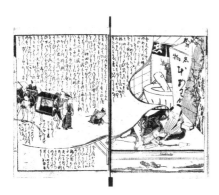

[20]
초창기 말풍선(후키다시) 이미지.
고이카와 하루마치(恋川春町), 『긴킨선생 영화의
꿈(金々先生榮花夢)』, 1775년, 도쿄대학교 종합도서관
소장 가테이분코(東京大学総合図書館所蔵霞亭文庫),
Koikawa Harumachi, *KinKin Sensei Eika no Yume*,
1775, Katei Bunko, The University of Tokyo General
Library

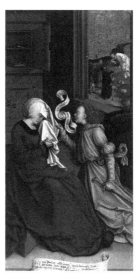

[21]
리본 요소를 사용해 입에서 나온 말을 글로 표현.
베른하르트 스트리겔, 〈성 안나의 수태고지〉,
1505-1510년, 마드리드
티센보르네미사국립박물관
Bernhard Strigel, "The Annunciation to Saint
Anne", 1505–1510, Museo Nacional Thyssen-
Bornemisza, Madrid

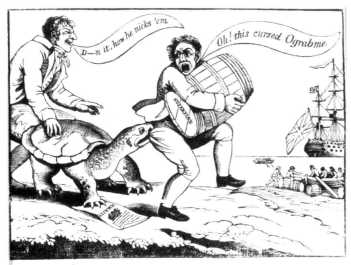

[22]
미국의 1807년 통상금지법을 비판하는 만평.
알렉산더 앤더슨, 〈오그랍메, 또는 미국 늑대거북〉, 1807년
Alexander Anderson, "Ograbme, or The American Snapping-turtle", 1807.

[23]
납활자 견본집 중 리본 요소를 모아둔 페이지.
포르투갈 타이포그래픽 재단, 1878년
Fundição Typographica Portuense, 1878.

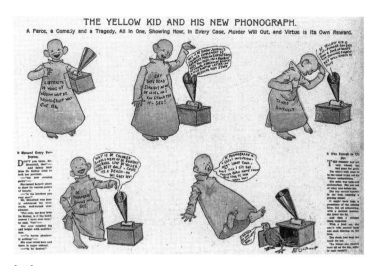

[24]

리처드 F. 아웃콜트, 『옐로 키드』, 1895년

Richard F. Outcault, *The Yellow Kid*, 1895.

5. 디지털 전환(DX)과 라이프스타일

물건에서 환경으로

디지털은 도구에서 환경으로 전환됐다. 작은 물건이 기계화를 거치며 점점 커지다가 거대한 공간으로 바뀐 것이다. 쥐고 흔드는 게 아니라 들어가서 돌아다니는 곳이다. 유저란 도구를 부리는 사람이 아니라 디지털 공간에서 움직이는 캐릭터다. 감성도 노동에서 여행으로 바뀌었다. 그러나 디지털 공간에는 몸을 쓰는 감각 경험이 부족해 오래 머물면 자아가 약해진다. 과도한 연결이 불안을 증폭하는 것도 같은 이유다. 챗GPT도 텍스트 채팅으로 시작했지만 1년도 못 가 음성 대화를 추가했다. 말과 글을 연결해 왼손과 오른손처럼 협력한다. 타이포그래피도 오랫동안 글의 문화를 담당했지만 크게 보면 대화 환경의 일부다.

가벼움의 미학

"엄마가 좋아 아빠가 좋아?"라는 양자택일식 질문에, "어제는 엄마 오늘은 아빠"라고 답하는 시대다. '조건부 참'은 하나만 인정하던 방식을 부정하지 않고 흡수한다. 하나에 얽매이지 않는 '가벼운' 세계관이다. 어쩌면 챗GPT(ChatGPT)의 핵심도 GPT(Generative Pre-trained Transformer)가 아닌 챗(chat), 즉 가벼운 대화에 있을지 모른다. 새로운 기술도 말하기-듣기-읽기-쓰기라는 대화의 연결체 안에 있다. 이곳에서는 글과 말이 빠르게 전환되고, 상대의 눈높이에 맞는 톤과 속도로 말하고 듣고 읽고 쓴다. 이른바 '가벼움'의 미학이다.

삶은 일의 기준

타이포그래피는 주어진 대화의 형식을 찾는 일이다. 다시 말하면 '그동안 쌓은 대화의 기억'에서 '주어진 대화와 가장 가까운 기억'을 연결해 콘셉트를 만들고 판단과 평가의 기준으로 삼는 일이다. 마찬가지로 살면서 쌓은 대화는 라이프스타일을 만든다. 이 글의 제목에도 라이프스타일과 타이포그래피를 더한 라이프그래피(Lifography)를 달았다. 점을 이은 것이다.

타이포그래피의 재정의

디지털이 가속하는 말과 글의 빠른 전환은 타이포그래피뿐 아니라 미디어 생태계, 디자이너의 역할에도 영향을 미친다. 말의 문화와 글자의 문화를 하나로 묶어서 살피는 관점이 중요하며, 타이포그래피의 개념, 방법, 목표, 윤리의 재정의도 검토해야 한다. 무엇이 바뀌었고 무엇이 바뀌지 않았는가를 따져본다. 새롭게 해야 할 것, 알아야 할 것도 많고, 본질의 변질 여부도 따져야 한다. 세상은 갈수록 복잡해진다. 하지만 빠르게 파악하고 분석하는 기술도 생기니 해볼 만하다. 하지만 그 기술도 빠르게 바뀌니 다시 복잡해진다. 세상은 가속도가 붙은 듯 빠르게 흘러간다. 하지만 동에 번쩍 서에 번쩍, 거시와 미시를 자유롭게 넘나드는 탐험가에게는 아름다운 세상이다. 그러니 탐험가가 되자.

참고 문헌

- 김정운, 『창조적 시선: 인류 최초의 창조 학교 바우하우스 이야기』, 아르테(arte), 2023년
- 닉 채터, 김문주 옮김, 『생각한다는 착각』, 웨일북, 2021년
- 손은실, 「라이문두스 룰루스의 『이방인과 세 현자의 책』에 나타난 종교 간 대화의 기술」, 『장신논단』 46권 2호, 장로회신학대학교 기독교사상과 문화연구원, 2014년 6월, 61–87쪽
- 송길영, 『시대예보: 핵개인의 시대』, 교보문고, 2023년
- 조나단 크래리, 임동근 외 옮김, 『관찰자의 기술: 19세기의 시각과 근대성』, 문화과학사, 2001년
- 戸田ツトム, 『デジタルデザイン 迷想の机上電子思考へ』, 日経BPマーケティング, 2001年
- 「デザインにおける吹き出し表現についての考察」, CRチーム@株式会社メタフェイズ, 2021年11月24日, https://note.com/metaphase_cr/n/n369f5aeedaa8
- David Bolter, *Writing Space: Computers, Hypertext, and the Remediation of Print*, 1990.
- Emil Ruder, *Typographie: A Manual of Design*, Teufen, AR: Arthur Niggli, 1967.
- 에밀 루더, 안진수 옮김, 『타이포그래피』, 안그라픽스, 2023년
- Hilary Kenna, *Emil Ruder: A Future for Design Principles in Screen Typography*, The MIT Press, 2011.
- Isaac Newton, *Mathematical Principles of Natural Philosophy*, 1687.
- Jacques Monod, *Chance and Necessity: An Essay on the Natural Philosophy of Modern Biology*, 1970.
- John Berger, *Ways of Seeing*, Penguin, 1972.
- 존 버거, 최민 옮김, 『다른 방식으로 보기』, 열화당, 2012년
- Jonathan Crary, *Techniques of the Observer: On Vision and Modernity in the Nineteenth Century*, The MIT Press, 1992.
- Thomas S. Kuhn, *The Structure of Scientific Revolutions*, University of Chicago Press, 1962.
- 토마스 쿤, 김명자, 홍성욱 옮김, 『과학 혁명의 구조』, 까치, 2013년
- Vilém Flusser, *Die Schrift - Hat Schreiben Zukunft?*, Göttingen: Immatrix Publications, 1987.
- 빌렘 플루서, 윤종석 옮김, 글쓰기에 미래는 있는가, 엑스북스, 2015년
- 빌렘 플루서, 윤종석 옮김, 디지털 시대의 글쓰기, 문예출판사, 1998년
- Wassily Kandinsky, *Point and line to plane: contribution to the analysis of the pictorial elements*, New York: Solomon R. Guggenheim Foundation, 1947, p.145.
- Wassily Kandinsky, *Über das Geistige in der Kunst—Insbesondere in der Malerei*, R. PIPER & CO., VERLAG, 1912.

이미지 출처

[1] https://www.stiftsbezirk.ch/en/stiftsarchiv/letter-of-indulgence
[2] https://www.smallpocketlibrary.com/2020/03/the-brain-and-how-to-connectome.html
[6] https://januscosmologicalmodel.com/negativemass
[7] https://www.minichemistry.com/elements-compounds-and-mixtures.html
[9] https://ko.wikipedia.org/wiki/월드와이드웹
[10] https://www.monotype.com/resources/articles/part-1-from-truetype-gx-to-variable-fonts
[11] https://www.smallpocketlibrary.com/2021/08/brain-maps-introducing-your-hi-tech.html
[12] https://youtu.be/6kizDePhcFU
[13] https://books.google.com/ngrams/graph?content=Digitization&year_start=1900&year_end=2019&corpus=en-2019&smoothing=3
[14] https://books.google.com/ngrams/graph?content=Digitalization&year_start=1900&year_end=2019&corpus=en-2019&smoothing=3
[15] https://books.google.com/ngrams/graph?content=Digital+Transformation&year_start=1900&year_end=2019&corpus=en-2019&smoothing=3
[16] https://www.theprintarkive.co.uk/products/typographie-a-manual-of-design
[17] https://agbook.co.kr/books/typographie
[18] https://www.conceptdraw.com/examples/iphone-drawing-message
[19] https://www.facsimiles.com/facsimiles/ramon-llulls-electorium-parvum-seu-breviculum
[20] https://iiif.dl.itc.u-tokyo.ac.jp/repo/s/katei/document/b9c73283-967e-429c-adab-559d5858e9e6
[21] https://www.museothyssen.org/en/collection/artists/strigel-bernhard/annunciation-saint-anne

박유선, 유도원

기획의 글

올해 임기를 시작한 제8대 한국타이포그라피학회는 디지털 환경에서의
타이포그래피를 둘러싼 현상과 실천 등을 살펴보며 디지털 타이포그래피의
정체성을 탐구한다.

그 첫 발걸음으로 디지털 타이포그래피 연표는 1900년대 초반부터
디지털 전환기, 그리고 현재까지의 타임라인에서 디지털과 타이포그래피의
중첩된 면모를 탐색해 나가는 시도이다. 또한 타이포그래피가 디지털로
전환하던 시기의 자료가 있기는 하지만 흩어져 있고 여전히 생소하고
낯선 부분이 많아, 인터뷰를 통해 인터뷰이가 디지털 시대를 직접 마주하며
경험한 바에 대해 생생하게 들어보고 '디지털 타이포그래피 이슈'라는
새로운 초점으로 학회원과 독자들에게 소개하고자 했다. 인터뷰는 몇 가지의
공통 질문 후, 개별적인 질의응답이 이어지도록 구성했다. 무엇보다도
디지털 환경에서의 타이포그래피를 둘러싼 현상의 면면과 그 변화에 대응한
주체자와 실천에 주목했다.

연표는 국내를 중심으로 글자체, 공모전, 교육, 회사, 서비스,
국가 표준·산업 표준, 하드웨어·소프트웨어 등의 기준을 통해
타이포그래피와 기술의 변화와 관련된 사건을 수집했다. 1914년 이원익의
5벌식 세로쓰기 타자기 개발, 1915년 오프셋 인쇄 보급 시작, 1954년
최정순의 국내 최초의 원도 개발, 1962년 이만영의 국내 최초의 아날로그
컴퓨터 개발 같은 사건들은 연표의 첫 부분을 구성했다. 그리고 시대별로
중요한 매체였던 신문, 개인용 컴퓨터, 웹과 관련된 타이포그래피
사건들로 타임라인의 흐름을 구성했다. 2000년대 이후 구글, 네이버,
삼성, 아모레퍼시픽, 현대카드 등의 기업이 전개하고 배포한 캠페인과
전용글자체를 보면 디지털 환경에서 타이포그래피 산업의 변모 과정이
드러난다. 2009년 LG디스플레이의 OLED(Organic Light Emitting Diodes)
원천 특허 인수, 2019년 삼성의 갤럭시 폴드 출시 등 스크린 형태와 구조에
대한 사건들은 하드웨어의 변화와 디지털 타이포그래피의 유기적인 관계를
보여주기도 한다.

한편 연표에서 많은 부분을 차지하는 사건은 산돌, 서울시스템,
신명시스템스, 윤디자인, 직지소프트, 폰트릭스, 한글컴퓨터그래픽,
한양시스템, DX 코리아 등 폰트 산업을 일궈온 회사의 등장과 그들이 제공한

주요 서비스다. 폰트 구독 서비스로의 전환과 플랫폼 출시 같은 사건은 디지털 환경에서 타이포그래피의 유통 방식 변화, 타이포그래피 영역의 확대처럼 변화를 이야기한다. 1989년 한글과컴퓨터의 한글 워드프로세서 '아래아한글' 개발, 1994년 휴대전화 한글 입력 방식 '천지인' 개발, 2021년 네이버의 사용자 의견이 반영된 최초의 글자체 「마루 부리」 출시까지의 사건들은 디지털 타이포그래피의 사용자 경험 확대 과정과 동시에 다시 생산에 기여하는 순환적 타이포그래피의 움직임을 보여준다.

국외는 국내에서 일어난 사건과 연결된 큰 사건들을 중심으로 수집했다. 1985년 '초기 DTP(Desktop Publishing, 탁상출판) 소프트웨어 알더스(Aldus) 페이지메이커(PageMaker) 출시', 1987년 '맥 전용 소프트웨어 쿼크익스프레스(QuarkXpress) 1.0 출시' 같은 사건이 국내 타이포그래피 사건에 어떤 영향을 주었는지 보여주기를 기대한다. 2015년 옥스퍼드 영어사전이 올해의 단어로 애플 이모지 '😂'를 선정한 사건과 2022년 토스가 기업용 이모지 '토스페이스'를 출시한 사건 등을 통해 이모지의 등장과 변화, 영향 등의 관계성을 읽어볼 수 있다.

디지털 타이포그래피 연표는 1차 작성 이후 학회원을 대상으로 공유해 추가 사건을 모집했다. 그리고 의견 수렴과 자문 등의 참여형 제작 방식을 통해 국내 스물다섯 개, 국외 열네 개의 사건을 추가했으며, 연표의 사건마다 대괄호 안에 의견을 주신 분들의 이름을 명시했다. 여러 시기에 걸쳐 실행된 프로젝트는 주로 끝마친 시기에 맞춰 표기했으며, 학회에서 발행하는 학회지인 『글짜씨』의 편집 기준에 따라 용어를 표기했다. 최대한 신중하게 「디지털 타이포그래피 연표」 버전 1.0을 제작했지만, 그럼에도 이 연표 밖에는 수많은 사건과 실천이 촘촘히 존재하며 타임라인은 지금도 확장 중이다. 따라서 이 연표는 대화와 연결을 통해 계속해서 확장해 나갈 예정이다.

기획 및 작성: 박유선, 유도원
감수: 심우진
자문: 노영권

주제어: 타자기, 글자체, 이모지, 공모전, 회사 설립, 교육, 서비스, 국가 표준·산업 표준, 하드웨어·소프트웨어

디지털 타이포그래피 연표 1.0

연표의 기고자 및 응답자 이름은 대괄호([]) 안에 명시했다.

세계

• 크리스토퍼 숄스, '쿼티(QWERTY) 키보드' 개발

• 에드워드 마이브리지, 최초의 영사기 '주프락시스코프' 개발

국내

• 근대 최초 민간 출판·인쇄사 광인사 설립 [홍윤태]

• 한성전보총국 개국 [석재원]

연도

1868

1879

1884

1885

1870

1880

1897 • 카를 브라운, 'CRT(Cathode Ray Tube)'(일명 브라운관) 발명

1914 • 이원익, '5벌식 세로쓰기 타자기' 개발
1915 • 오프셋 인쇄 보급 시작

1890

1900

1920

- 1920　• 『동아일보』『조선일보』창간
- 1921　• 한글학회 전신인 조선어연구회 창립
- 1924　• 세계 최초의 사진식자기 발명 [노영권]
- 1927　• 필로 판즈워스, '텔레비전(Television, TV)' 개발
- 1929　• 송기주, '2벌식 풀어쓰기 타자기' 개발

1930

- 1932　• 『동아일보』, 최초 한글 글자체 개발 공모전 개최
 • 오거스트 드보락, '드보락 키보드' 발명
- 1933　• 『동아일보』, 최초의 신문 본문용 글자체인 「이원모체」 상용화
- 1935　• 독일, 최초의 텔레비전 방송 시작
- 1938　• 존 로지 베어드, 기계식 텔레비전 시스템 발명

1940

- 1947　• 공병우, '3벌식 모아쓰기 타자기' 개발
- 1948　• 장봉선, 최초의 한글 원도 개발
 • 사진식자기제작주식회사(현 모리사와) 설립 [노영권]

1953
- 흑백텔레비전에서도 호환 가능한 컬러텔레비전 기술 표준 'NTSC(National Television System Committee)' 발표

1954
- 최정순, 국내 최초의 원도 개발

1958
- 모리사와, 알파벳이 가변 너비 문제를 해결한 영문 전용 사진식자기 발표 [노영권]

1957
- 최정호, 민간 최초의 원도 활자 개발

1962
- 이만영, 국내 최초의 아날로그 컴퓨터 개발

1963
- 닉 홀로니악, 전류를 흘리면 발광하는 성질을 지닌 반도체 'LED(Light Emitting Diode)' 발명

1968
- 조지 헤일마이어, CRT 이후 텔레비전 디스플레이 방식으로 사용된 'LCD(Liquid Crystal Display)' 발명

1969
- 과학기술처, 한글기계화 표준자판(안) 확정

1973
- 정보 교환용 부호계(한글 및 한자) 'KS C 5601' 제정 [석재원]

1974
- 샤프, LCD가 탑재된 전자계산기 'EL-805' 출시

연도	국내	국외
1976	• 조영제, 한글 탈네모꼴 모듈 제안	• 애플, 최초의 애플 개인용 컴퓨터 '애플 I(Apple I)' 출시 • 모리사와, 최초의 전자제어식 사진식자기 'MC-101 형' 발표 [노영권]
1977	• 한영 겸용 볼타자기 개발	• 애플, 초창기의 개인용 컴퓨터 중 하나이자 당시 가장 성공한 개인용 컴퓨터 '애플 II(Apple II)' 출시
1981	• 삼보컴퓨터(현 TG삼보), 국내 최초의 개인용 컴퓨터 'SE-8001' 출시 • 애플용 한글 입출력 처리 프로그램 'CALL-3327' 출시 • ㈜한국컴퓨터그래피 설립 [정석원]	
1982	• 박현철, 국내 최초의 한글 워드프로세서 '한글 워드프로세서 1.0' 출시 • 홍익대학교 미술대학 산업도안과, 최초의 타이포그래피 과목 개설 (담당 교수: 박선의, 안상수)	• PDF의 전신이자 전자 문서 형식인 '포스트스크립트(PostScript)' 발표
1983	• 2벌식 한글 자판을 국가 표준으로 통일 • 삼성전자, 8비트 교육용 컴퓨터 'SPC-1000' 출시 • 『한국일보』, 국한문 혼용 전산 사진식자 시스템 실용화 [구모아]	• 마이크로소프트, '워드' 개발 • 휴렛팩커드, 터치스크린 기능이 있는 컴퓨터 '100 HP-150 ca' 출시
1984	• 대우전자, MSX 규격의 첫 개인용 컴퓨터 'IQ-1000' 출시 • 산돌틀타이포그라픽스(현 산돌) 설립 [한동훈]	• 애플, 맥 시리즈의 첫 번째 모델 '매킨토시' 출시 • 모리사와 국제 타입페이스 콘테스트 개최 [노영권]
1985	• 삼보컴퓨터(현 TG삼보), 한글 워드프로세서 '보석글' 개발 • 안상수, CAD 프로그램을 활용해 최초로 디지털화된 탈네모꼴 한글 글자체인 「안상수체」 발표 • 최정순, 「서울신문」 전산 식자용 활자 개발 • 『스포츠서울』, 전면 가로짜기 도입 [안병학]	• 알트시스, 글자체 제작 소프트웨어 '폰토그라퍼(Fontographer)' 출시 • 알더스, 초기 DTP 소프트웨어 '알더스 페이지메이커' 출시 • 애플, 최초의 포스트스크립트 엔진을 포함한 프린터 '레이저라이터(LaserWriter)' 출시
1987	• 신명시스템즈 설립 • 한글 코드 표준 'KS C 5601' 발표 [노영권]	• 쿼크, 맥 전용 소프트웨어 '쿼크익스프레스 1.0' 출시 • 코닥, 'OLED' 발명

1990			
	1988	• 『한겨레신문』, 전면 가로짜기 도입 [안병학] • 『국민일보』, 전면 가로짜기 도입 [안병학]	• 어도비, 합성글꼴(CompositeFonts) 출시 • 팀 버너스리, 정보 공유 시스템 '월드와이드웹' 발명
	1989	• 윤디자인연구소(현 윤디자인그룹) 설립 [한동훈] • 하늘소, 컴퓨터 단말 애플리케이션 '이야기 1.0' 개발 • 한글과컴퓨터, 한글 워드프로세서 '아래아한글' 개발 • 한메소프트, 한글 타자 연습 소프트웨어 '한메 타자교사' 개발 • 공병우, 3벌식 글자체 「공한글(Kong)」 개발	
	1990	• 한양시스템(현 한양정보통신) 설립 • 한재준, 공병우 3벌식을 토대로 「공한체」 발표 • 한글과컴퓨터 설립	
	1991	• 아래아한글에 「안상수체」 탑재 • 한양시스템, 아래아한글에 「HY신명조」 「HY중고딕」 공급 • 문화체육부, 한글서체개발위원회 구성 • 신명시스템즈, 동아출판사의 의뢰를 받아 백과사전 출시를 위한 「SM글자체」 발표	• 마이크로소프트와 애플이 공동 개발한 글자체 저장 형식 '트루타입 폰트' 발표
	1992	• 문화체육부, 글자체 용어 순화안 발표 • KS C 56010이 'KS X 1001'로 규격 번호 변경 [노영권]	• 폰트랩, 글자체 제작 소프트웨어 '폰트랩 스튜디오' 출시
	1993	• 바탕체가 기본 글자체인 마이크로소프트 윈도 3.1의 한글 버전 '한글 윈도 3.1' 출시 • 한양시스템, 한국방송공사(KBS)에 텔레비전 자막기용 글자체 공급 • 김종태, 「돋움모꼴」 오픈 소스 배포 [김형진] • 세종대왕기념사업회, 한글글꼴디자인 공모전 개최 [노영권]	• 전 세계 문자 대부분을 통일된 방법으로 표현·처리할 수 있도록 제안된 국제적 문자 코드 '유니코드' 국제 표준으로 제정 • 웹 브라우저 '모자이크(Mosaic)' 출시
	1994	• 휴먼전산화 한글 일력방식 '전자인' 개발 • 한양시스템, 삼성전자 훈민정음에 글자체 공급 • 한양시스템, 마이크로소프트 윈도 95 기본 글자체 공급 • 한글과컴퓨터, 타자 연습 프로그램 '한글 타자 연습' 출시 • 『동대신문』, 대학신문 최초 전면 가로짜기 도입으로 지면 개혁 [안병학]	• 넷스케이프 커뮤니케이션즈, '넷스케이프 내비게이터' 발매 • 웹 창시자 팀 버너스리, 웹표준 관리 기관 'W3C' 설립 • 어도비, '알더스 페이지메이커' 인수
	1995	• 「굴림체」 출시	• 어도비, 문자 집합 'Adobe-Korea1-0' 발표 [노영권]

연도		
1996	▪ 휴먼컴퓨터, 국내 최초 글자체 제작 소프트웨어 '폰트 매니아' 출시 ▪ 서울시스템, 「문체부 돋움체」, 「문체부 바탕체」 발표 ▪ 한양시스템, 어도비에 포스트스크립트 글자체 공급 ▪ 『중앙일보』, 전면 가로짜기 도입 [안병학]	▪ 마이크로소프트와 어도비가 공동 개발한 '오픈타입 폰트' 발표 ▪ 웹 타이포그래피 표준 CSS 발표 ▪ 쿼크, 전자 출판 프로그램 쿼크익스프레스 3.3 출시
1997	▪ 한양시스템, 노키아(NOKIA) 휴대전화용 글자체 공급	▪ 하이로직, 폰트크리에이터 11 출시
1998	▪ 애플컴퓨터코리아 설립 ▪ 『동아일보』, 전면 가로짜기 도입 [안병학] ▪ KS X 1001에 유로(€) 및 등록상표(®) 추가 [노영권]	▪ 마이크로소프트, LCD에서의 텍스트 가독성을 높이기 위한 '클리어타입(ClearType) 개발 ▪ W3C, CSS 레벨 2에서 '웹 폰트' 제안 ▪ 웹 타이포그래피 표준 CSS 2 발표 ▪ 구글 창립 ▪ 어도비, 문자 집합 'Adobe-Korea1-2' 발표 [노영권]
1999	▪ 『조선일보』, 전면 가로짜기 도입 [안병학]	▪ 구라타 시게타카, '이모지' 개발
2000	▪ 언어과학, 휴대전화용 글자판 한글 입력 방식 '나랏글2000' 개발 ▪ 한양정보통신, 한통하이텔(주) 인터넷용 글자체 공급	▪ CNN, 홈페이지 모든 시스템 글자체 산세리프로 글자체 변환
2001	▪ 「Apple 고딕」 출시 ▪ SK텔레텍, 휴대전화 글자판 한글 입력방식 'SKY-II 한글' 개발	▪ 독일, 'CTP(Computer to Plate)' 배포
2002	▪ 정글시스템 설립 ▪ 직지소프트, 구 신명시스템즈 인수 ▪ KS X 1001에 우편번호 줄임표(〒) 추가 [노영권]	▪ 폰트웍스, 구독형 폰트 서비스 'LETS' 출시 [노영권] ▪ 마이스페이스 설립
2004	▪ 현대카드, 전용 글자체 「유앤아이」 개발 ▪ 웹 폰트가 다음커뮤니케이션의 1인 미디어 서비스 '플래닛'을 통해 등장 ▪ 최초의 UI용 한글 힌팅 글자체 「맑은 고딕」 개발	▪ 페이스북 서비스 시작 ▪ 지메일 서비스 시작
2005	▪ 아모레퍼시픽, 「아리따 돋움」 개발 [강우현] ▪ 웹 폰트가 네오위즈의 세이클럽, NHN의 네이버, SK커뮤니케이션즈의 싸이월드 순서로 확대됨 ▪ 폰트릭스 설립 ▪ KT, 언어과학으로부터 '나랏글' 특허 매입	▪ 폰트랩, '폰트랩 스튜디오 5' 출시 ▪ 모리사와, 구독형 폰트 서비스 '모리사와 패스포트(MORISAWA PASSPORT)' 출시 [노영권]

연도		
2010		
2006	▪ 방일영문화재단, 제1회 한글글꼴창작지원사업 결과 발표(「꽃길체」, 이용제) ▪ (주)에이티솔루션, (주)한국컴퓨터그래피 한컴FONT사업부 인수 [정석원]	▪ 사이 콜린, 콜백 키보드' 발명 ▪ 트위터 창립
2007	▪ (주)윤디자인, 모바일, 자털, 웹 폰트 등을 다루는 '문자동맹' 설립	▪ 애플, '아이폰' 출시 [최규호] ▪ 전자책 표준 EPUB 2.0 발표
2008	▪ 산돌커뮤니케이션, 삼성전자 「삼성체」 개발 ▪ 산돌커뮤니케이션, 온라인 글자체 판매 서비스 및 이용자 커뮤니티 웹사이트 '폰트클럽' 출시 ▪ 네이버, 무료 유니코드 글자체 「나눔고딕」 「나눔명조」 배포 ▪ 방일영문화재단, 제2회 한글글꼴창작지원사업 결과 발표(「정조체」, 임진욱)	▪ 제1회 그란샨 국제 타입 디자인 공모전 개최 ▪ 애플, 일본 아이폰에 '이모지 세트' 출시
2009	▪ 문자동맹, 국내 최초 스트리밍 방식의 기간제 서비스 '폰트온' 출시 ▪ LG디스플레이, OLED 원천 특허 인수 ▪ 산돌커뮤니케이션, 최초의 맥OS X용 한글 오픈타입 폰트 상품 출시 [노영권] ▪ 방일영문화재단 발표(「고운한글」, 류양희)	▪ 웹 페이지에서 사용할 수 있는 글자체 형식 'WOFF(Web Open Font Format)' 개발
2010	▪ 방일영문화재단, 제3회 한글글꼴창작지원사업 결과	▪ MoMA, 수집 목록에 디지털 글자체 추가
2011	▪ DX코리아 설립 ▪ 한국출판인회의(KOPUS), 전자출판용 글자체 「코핀」 개발	▪ 애플, iOS 5에 이모지용 키보드 추가하면서 이모지 전 세계 확산 ▪ 어도비, 해외 클라우드 웹 폰트 서비스의 선구자인 '타입키트(Typekit)' 인수 ▪ 글립스, 「글립스(Glyphs)」 출시
2012	▪ 한양정보통신·타이포링크·민성정보서비스, 한글 웹 폰트 개발 및 출시 ▪ AG 타이포그라피연구소 설립 ▪ 「Apple SD 산돌고딕 Neo」 공식 배포 ▪ 「KT올레체」, iF 디자인 어워드 수상	▪ 모리사와, 웹 폰트 서비스 '타입스퀘어(TypeSquare)' 출시 [노영권]
2013	▪ 방일영문화재단, 제4회 한글글꼴창작지원사업 결과 발표(「세봄체」, 이세림) ▪ 윤디자인그룹, 윤멤버십 출시 ▪ 「310안삼열체」, 도쿄 타입 디자인 어워드 수상	

연도		
2014	▪ 산돌커뮤니케이션, 구독형 글자체 플랫폼 '산돌구름' 출시 ▪ 윤디자인그룹, 「윤고딕 700」 패밀리 출시 ▪ 구글, 「노토 산스 CJK」 배포 ▪ 어도비, 「본고딕」 배포 ▪ 디자인210 설립 ▪ 그란샨 국제 타입 디자인 공모전, 한글 부문 신설 ▪ 방일영문화재단, 제5회 한글글꼴창작지원사업 결과 발표 (「펜바탕」, 장수영) ▪ '전지인' 국제 표준 제택 ▪ 네이버, 사용자들이 많이 사용하는 문서에 기반한 디지털 문서 템플릿 배포 ▪ 국립국어원, 컴퓨터 중심으로 변화한 글쓰기 환경에 맞춰 개정된 「문장 부호 해설」 발간 ▪ 「격동고딕」「꼬딕씨」 출시 [노영권] ▪ 모리사와코리아 설립	▪ 옥스퍼드 영어사전, 올해의 단어 '♥' 선정 ▪ 애플, 스마트 워치 '애플 워치' 출시 ▪ 폰트웍스, 웹 폰트 서비스 「폰트플러스(FONTPLUS)」 출시 [노영권]
2015	▪ 「스포카 한 산스」 출시 [김형진] ▪ 「아리따 부리」, iF 디자인 어워드 수상	▪ 옥스퍼드 영어사전, 올해의 단어 '😂' 선정 ▪ 애플, 자사 운영체제를 위한 글자체 「샌프란시스코(San Francisco)」 발표 [최규호]
2017	▪ 구글, 「노토 세리프」 배포 ▪ 어도비, 「본명조」 배포 ▪ 이롭게, 「이롭게 바탕체」 배포 ▪ 디자인210 글자체 구독 서비스 출시	▪ ATypI(Association Typographique Internationale)에서 '오픈타입 배리어블폰트' 발표됨 ▪ 타임, 헬사이트 본문 글자체를 세리프 글자체로 변환 ▪ 폰트랩, 「폰트랩 VI」 출시
2018	▪ 폰트릭스, 「SamsungOne 한글」 출시 ▪ AG 타이포그라피연구소, 「AG 최정호 스크린」 출시 ▪ 구글, 구글 폰트 한국어 서비스 출시 ▪ 직지소프트, '직지앱버싱' 출시 ▪ 「경기천년체」, iF 디자인 어워드 수상	▪ 어도비/한국폰트협회/산돌, 한글 글자체 표준 규격 'Adobe-KR-9' 공개 [위예진, 노영권]
2019	▪ 한국출판인회의, 「코펍월드(KoPubWorld)」 개발 ▪ 삼성전자, '갤럭시 폴드' 출시 ▪ 한국폰트협회, 한글 폰트 코드 규격 'HFCS 1.0' 발표 [노영권]	

참고 문헌

- 안상수, 한재준, 이용제, 『한글 디자인 교과서』, 안그라픽스, 2009년
- 이용제, 박지훈, 『활자혼적: 근대 한글 활자의 역사』, 물고기, 2015년
- 심우진, 『글자의 삼번요추: 저온숙성 타이포그래피 에세이』, 물고기, 2023년
- 박경식, 이용제, 심우진, 『ㅎ(히읗)』 7호, 활자공간, 2014년
- 네이버 다이어리, 「마루 프로젝트 리서치」 1–3, 네이버 공식 블로그, 2019년, https://blog.naver.com/naver_diary/221588165326, https://blog.naver.com/naver_diary/221588166055, https://blog.naver.com/naver_diary/221621165326 (2024년 7월 2일 접속)
- 돈을벌, 「한글 글꼴의 변화와 가능성」, 네이버코드, 2022년 9월 19일, https://code.naver.com/contentDetail/35 (2024년 7월 2일 접속)
- 국가기록원
- 국립국어원
- ㈜산돌
- AG 타이포그라피연구소
- 한양정보통신
- 월간 『인쇄계』

2020			
2020			
2021			
2022			
2024			

- 산돌구름 글자체 라이선스 구분 폐지 (2020)
- 네이버, 사용자 의견이 반영된 최초의 글자체 「마루 부리」 출시 (2021)
- 길형진, 오픈 소스 글자체 「프리텐다드」 출시 (2021)
- 「Rix택배리어블」, iF 디자인 어워드 수상 (2022)
- 토스, 기업용 이모지 '토스페이스' 출시 (2022)
- '오늘폰트' 출시 (2022)
- 머리사원 타입 디자인 공모전, 한글 부문 신설 [노영권] (2024)

응답

디지털 타이포그래피 연표에 나열된 사건 중 개개인의 경험 혹은 의견들을
모아 파편적인 역사를 한 데 모아보고자 했다.

1884 **근대 최초 민간 출판·인쇄사 광인사 설립**

홍원태

광인사(廣印社)는 1884년에 세워진 근대 최초의 민간 합자 출판사이자
인쇄소다. 일명 광인국(廣印局)이라고도 한다. 정부가 개화 정책을 추진할
때인 1880년대 초에 납 활자(鉛活字, 연활자)로 된 한글 자모와 한자를
갖추고 출발하게 된 것이다. 이후 1885년(고종 22), 정부 주도로 설립된
박문국(博文局)의 인쇄 시설이 갑신정변 때 훼손됨에 따라 간행이 중단된
『한성순보(漢城旬報)』를 광인사에서 속간하려 했다. 이것은 당시 광인사가
정기간행물 제작도 가능한 시설을 갖추었음을 시사한다. 그리고 1894년
갑오경장을 전후해 토착 자본을 근간으로 민간 인쇄사들이 설립되었으나
광인사에 대해서 전하는 기록이 없어 1890년대 초에 폐업한 것으로
추측된다. 1884년에 이곳에서 발행된 『충효집주합벽(忠孝集註合壁)』은
우리나라 최초의 납 활자 출판물로 여겨진다.

참고 문헌
- 1884년 『한성순보』, 국립중앙도서관 대한민국 신문 아카이브,
http://www.nl.go.kr/newspaper/ (2024년 5월 6일 접속)
- 한국민족문화대백과사전, https://encykorea.aks.ac.kr/
(2024년 5월 1일 접속)
- 김민환, 「개화기 출판의 목적 연구: 생산 주체별 차이에
관하여」, 『언론정보연구』 47권 2호, 서울대학교
언론정보연구소, 2010년, 100–133쪽

1885 **한성전보총국 개국**

석재원

어릴 적 기억을 돌이켜 보니, 엄마는 생일마다 조금 특별한 축하 카드를
받곤 했다. 외할머니와 외할아버지가 멀리 사는 딸을 위해 때맞춰 전보를
보내셨기 때문이다. 전화나 편지를 두고 두 분은 굳이 전보를 애용하셨고,

나 역시 전보는 유난히 특별하다 생각했다. 어리숙하게도 카드 앞에
붙은 꽃장식조차 전기 신호로 보내는 줄 알았기에. 그러고 보면 전보는
지금 우리가 사용 중인 문자 메시지의 초기 버전이라고 보아도 무방하지
않을까? 한글 전신 부호에 관한 규정은 1888년 「전보장정」을 통해 처음
제정되었다고 한다. 생각난 김에 엄마에게 전보나 한번 보내보고 싶지만,
지난해 12월 우리나라의 전보 서비스는 138년 만에 막을 내렸다.

1974

정보 교환용 부호계(한글 및 한자) 'KS C 5601' 제정
석재원

KS C 5601(현 KS X 1001)은 1974년 제정된 국가기술표준원에서 제정한
2바이트 문자 부호계로 현재까지도 한국의 산업 표준 규격이다. 당시의
컴퓨터 기술이 허락하는 안에서 한글이 구동되게 하려고 선택적으로
2,350자의 한글만 부호계에 담고, 로마자 표준을 한국의 상황에 맞게
변형했다. 이때 역슬래시(로마 문자용 부호 집합 A3DC) 대신 원화 기호가
들어갔는데, 유니코드가 대세로 자리 잡은 현재까지도 이것이 흔적기관처럼
남은 한글 폰트가 많이 발견된다. 응당 역슬래시가 들어 있어야 할 U+005C
자리에 \가 들어 있는 경우가 그것인데, 국제 표준에도 어긋날뿐더러 ₩1이
\1 혹은 ¥1으로 표시되기도 하니 피해야 한다.

1983

『한국일보』, 국한문 혼용 전산 사진식자 시스템 실용화
구모아

국내 제작 전산 사진식자기 개발과 보급

1953년[1] 대한문교서적 주식회사[2]는 샤켄의 MC-2 사진식자기 세 대를
도입한다. 이후 사진식자기의 수요는 점차 늘어나 일본 사진식자기 세 개
회사 판매 대리점이 한국에 진출했고[3] 1970년대부터 1980년대 국내에서
개발하고 제작한 사진식자기가 본격적으로 보급되었다. 1971년 장봉선이
국산 사진식자기를 개발했고, 1976년 한국사진식자기개발상사가 수동
사진식자기를 국산화하는 데 성공했다. 이 시기 전산 시스템도 서서히
도입되었기에 국산 사진식자기는 전산 시스템을 포함한 방향으로
발전했다. 1979년 한국컴퓨그래피사에서 국산 전산 사진식자 시스템을
처음으로 선보인 후 1979년 『한국일보』는 한글 전용 전자동 사진식자
시스템을 개발했고, 이를 발전시켜 1983년 한글, 한문, 영문, 일문을 혼합해
동시에 조판할 수 있는 전산 사진식자 시스템을 실용화하는 데 성공했다.
사진식자는 인쇄 과정에 편리함을 주었고, 그뿐 아니라 아날로그 방식

사진식자 시스템이 디지털 전산 방식으로 발전하며 한글 문자 조판과
입력 방식에 대한 연구가 이뤄졌다.[4] 이 결과는 디지털 시대 한글 사용에도
영향을 미쳤다.

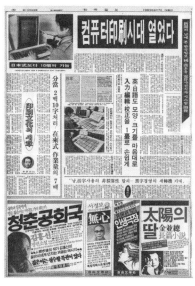

'신문의 날'에 수록된 국문·한문 혼용 전산 사진식자
시스템 개발 기사. 『한국일보』, 1983년 4월 7일

1
국정교과서 주식회사의 사진식자기 수입을
김진평은 1954년, 이용제는 1953년이라고 기술했다.
김진평, 「한글의 산업화와 글자꼴」, 『국어 생활』 3호,
1985년, 45쪽. 이용제, 「한글 활자의 원도」, 『ㅎ(히읗)』
창간호, 2012년 4월 25일, 13쪽

2
1962년 사명을 '국정교과서'로 바꾸었다.

3
김진평, 「한글의 산업화와 글자꼴」, 『국어 생활』 3호,
1985년, 45쪽

4
김명의, 「사진식자기: 타자기와 카메라의 원리를 합친
문자조판기」, 월간 『종합 디자인』 통권 제28호,
월간디자인출판부, 1983년, 103-105쪽

1984 산돌룸타이포그라픽스 설립
 한동훈
 한글 디자인 역사에서 1980년대는 최정호로 대표되는 개인 플레이어의
 활동기에서 전문 회사의 활동기로 넘어가는 과도기로 정의할 수 있다.
 그 연표의 맨 앞에 산돌이란 이름이 있다. 합동 통신사에서 월간지
 『리더스 다이제스트』 한국판의 아트 디렉팅을 맡았던 석금호는
 한글 폰트의 부족, 그리고 한글 폰트 개발이 타국 회사에 의해 좌우되는
 현실을 통감한 후 활자 문화의 다양화를 목표로 독립해 서울 명륜동에

'산돌룸타이포그래픽스'[5]라는 작은 사무실을 차렸다.

폰트 시장의 깊이가 얕았던 당시 상황은 녹록치 않았지만 퇴사 후에도 잡지사에서 표지에 쓸 제목용 활자 일을 받아 자신의 성(石)을 딴 '돌체'라는 이름으로 만들고 상용화시키는 등 여러 프로젝트를 의욕적으로 진행했다. 끈질기게 버틴 산돌은 산돌글자은행, 산돌커뮤니케이션이란 이름을 거쳐 글자와 관련된 다양한 분야를 아우르는 국내 최대의 글자체 회사로 성장했다. 모든 성과는 40년 전 한 타이포그래퍼가 뿌린 작은 씨앗에서 시작됐다.

[5]
어느새 '산돌타이포그래픽스'로 바뀌었지만, 사명에 '룸'이
있던 시절의 흔적이 드문드문 남아 있다.

1989 윤디자인연구소 설립
 한동훈
서울대학교 회화과 졸업 후 미국에서 커뮤니케이션 디자인을 전공한 윤영기는 1980년대 말 귀국해 국내 광고대행사의 디자이너로 일했다. 광고 제작을 위해 한글 폰트의 실상을 연구하던 윤영기는 시장에 직접 뛰어들기로 결심하고 1989년 독립해 윤디자인연구소라는 간판을 내걸었다.

초창기 경영상의 어려움 타개를 위해 카탈로그/패키지 디자인과 글자체 디자인을 병행한 결과, 제목용 고딕 폰트인 「머리정체」와 「윤체」를 내놓을 수 있었다. 또한 대전엑스포 공식 글자체의 개발 업체로 선정되면서 서서히 이름을 알리기 시작했다. 이후 「아이리스」「소망」「회상체」 그리고 업계에서 맹위를 떨친 「윤명조」「윤고딕」 시리즈를 출시하는 등의 지속적인 글자체 개발을 통해 한글 디자인 전문 회사로 확고히 자리 잡았다.

현업에서 활동 중인 국내 폰트 디자이너 중에는 산돌이나 윤디자인그룹에서 갈라져 나온 인물이 많다. 한글 디자인, 나아가 우리 시각 디자인의 기반을 튼튼하게 다져온 양 사의 역할은 그만큼 지대하다고 할 수 있다.

2005 아모레퍼시픽, 「아리따 돋움」 개발
 강유선
하나의 글자체를 만들기 위해서는 글자 수만큼이나 많은 과정이 필요하다. 「아리따」는 뿌리가 단단한 글자체를 만들기 위해 본문용 글자체에 반드시 필요한 단계를 모두 거쳤다. 모든 과정에는 글자체 디자이너와 디렉터뿐

아니라 아모레퍼시픽 디자인팀과 글자체 감수자, 프로젝트 매니저 등
「아리따」와 관련된 모두가 함께했다. '건강한 아름다움'이라는 글자체의
표정을 만들기 위해 꾸려진 '팀 아리따'는 협업과 소통이라는 씨줄과 날줄을
엮어가며 글자체를 차례로 완성해 나갔다.

2007 애플, 아이폰 출시
 최규호
 애플의 아이폰은 2007년 1월 9일 샌프란시스코 모스코니 센터에서 열린
 맥월드 엑스포(Macworld Expo)에서 스티브 잡스의 기조연설을 통해 처음
 공개되었다. 아이폰은 기존의 피처폰과 스마트폰이 가진 물리적 키패드 및
 키보드를 과감히 제거하고 정전식 멀티 터치스크린 기술을 대중화하는 데
 공헌함으로써 기존의 모바일 기기에서의 경험을 송두리째 바꿔놓았다. 또한
 맥 OS X(텐)을 기반으로 만들어진 아이폰 OS(현 iOS)를 탑재했고, 현대의
 스마트폰이 가지는 UX와 GUI의 기틀을 세웠다. 첫 출시 당시 아이폰 OS의
 시스템 폰트는 「헬베티카 노이에」였던 것으로 기억한다. 2015년 iOS 9을
 기점으로 애플이 자체적으로 디자인한 「샌프란시스코」로 시스템 폰트가
 교체되었다.
 개인적인 경험을 덧붙이면, 2007년 6월 29일 미국에서 발매된 최초의
 아이폰은 대한민국에 끝내 출시되지 않았다. 역사적인 제품을 경험해 보고
 싶은 욕망으로 해외 구매 대행업체를 통해 2007년 말 아이폰을 손에 넣었고,
 지금도 잘 소장 중이다. 아이폰을 일찍이 사용한 경험은 내 삶과 커리어를
 바꿔놓기도 했다.

2014 「산돌 격동고딕」「HG꼬딕씨」 출시
 한동훈
 같은 해 등장한 「산돌 격동고딕」(이하 「격동고딕」)과 「HG꼬딕씨」(이하
 「꼬딕씨」)는 한글 온자(초성·중성·종성이 모두 결합된 글자)를 둘러싼
 가상의 네모틀에 꽉 차게 만든 고딕의 대유행을 일으킨 쌍두마차다.
 두 폰트는 디자이너와 회사는 달라도 두꺼운 획과 엄청난 주목성으로
 광고 업계에서 사랑받으며 급부상했다는 공통점을 지닌다.
 둘은 일견 비슷하지만 다른 구조를 가졌다. 자소를 수직 수평으로
 투박하게 자른 「격동고딕」이 강력함에 초점을 맞추었다면, 「꼬딕씨」는
 상황에 따라 초성 ㅇ꼴을 정원으로 처리하거나 손으로 쓴 느낌의 ㅅ꼴 등
 현대적·인간적인 해석을 곳곳에 포함시켰다. 이로써 네모틀에 꽉 찬 고딕이

갖기 쉬운 지나친 예스러움이나 위화감을 제거했다.

　「격동고딕」과 「꼬딕씨」이후 같은 장르를 표방한 수많은 폰트가
유·무료를 가리지 않고 출시되었다. 언젠가 길가 벤치에 앉아 버스
측면 광고에 이들이 등장하는 비율을 관찰한 적이 있다. 버스 열 대 중
일곱 대 이상이 메인 카피에 두 폰트를 썼다. 2010년대는 명실상부한
「격동고딕」과 「꼬딕씨」의 시대였다. 출시 10년이 흐른 지금도 그 인기는
식을 기미가 보이지 않는다.

2015　「스포카 한 산스」출시

길형진

「본고딕」배포로부터 1년 후인 2015년, 스포카는 오픈 소스 폰트인
「본고딕」과 「라토」를 변형한 「스포카 한 산스」를 선보였다. 「스포카
한 산스」는 디지털 환경에서 제한적이던 타이포그래피의 한계를 폰트를
통해 극복하고자 한 시도로, 디지털 업계에서 필요한 폰트의 특징을 알림과
동시에, 현업에서 마주하는 폰트의 여러 문제점들을 자체적으로 해결해
배포하는 오픈 소스 폰트 변형 사례의 신호탄을 올렸다.

　「스포카 한 산스」로 폰트 업계는 오픈 소스가 디지털 타이포그래피에서
어떤 영향을 불러올 수 있는지 이해할 수 있었다. 「스포카 한 산스」가 알린
디지털 타이포그래피의 가능성은 6년 뒤 2021년, 또 다른 「본고딕」의
변형 사례로 개인 개발자 길형진이 선보인 오픈 소스 폰트 「프리텐다드」로
이어진다.

2018　어도비·한국폰트협회·산돌, 한글 글자체 표준 규격 Adobe-KR-9 공개

위예진

어도비의 구 표준, Adobe KR 1-2는 2010년대 중반에 이미 현대 한국어
생활과는 괴리가 있었다. 당시 한글 글자체 연구자들 또한 오래된
한글 글자체 표준을 정비할 필요가 있다고 생각했고, 구글과 어도비가
「본고딕」「본명조」한글을 산돌에 의뢰한 일을 계기로 한글 글자체 표준
개정 논의에 산돌도 참여하게 되었다. 당시 연구자, 폰트 협회, 글자체
회사들이 새로운 표준의 합의를 만들고, 어도비는 그 합의를 수용하는
형태로 개정을 진행한 것으로 기억한다.

　어도비 표준의 개정은 1970년대부터 미국 기반의 기술 회사들이 주도해
온 디지털 글자체 기술의 지역 표준에 동시대 한국어 사용자들의 의견을
업데이트했다는 데 의의가 있다. 개정된 표준은 훨씬 이해하기 쉬웠고,

2010년대 후반부터는 독립 글자체 디자이너들이 글자체 제너레이팅 기술에 접근하는 난도를 낮추는 효과도 있었다. 개인적으로는 미국 기술 회사들의 중요성을 인식하게 된 사건이기도 했다.

인터뷰

일자, 장소
안상수: 2024년 6월 28일, 경기도 파주시 서패동
조의환: 2024년 4월 30일, 서울시 마포구 서교동
김신: 2024년 4–5월, 이메일
유정미: 2024년 5월, 이메일
김현미: 2024년 5월, 이메일
홍동원: 2024년 5월 6일, 서울시 마포구 서교동
정석원: 2024년 4월 25일, 온라인
안병학: 2024년 5월, 이메일
권경석: 2024년 5월, 이메일
박용락: 2024년 5월, 이메일
최명환: 2024년 5월, 이메일

진행, 정리
박유선, 유도원, 심우진

인터뷰 일자: 2024년 6월 28일
인터뷰 장소: 경기도 파주시 서패동

안상수

선생님께서 경험하신 전환기에 대한 질문입니다. 디지털 전환
등 여러 가지 전환기 중에서 선생님이 가장 크게 느끼셨던
전환기가 무엇인지, 그로 인해 어떤 어려움을 겪으셨고 어떻게
극복하셨는지 궁금합니다.

저한테 가장 큰 전환기는 「안체」(「안상수체」)를 만들 때였어요. 그때가
인생의 전환기이기도 했죠. 컴퓨터를 사용해 디자인하게 되면서
제 단점은 보완되고 장점은 더 잘 발휘되었어요. 학교나 실무에서
모든 작업을 손으로 했던 시절이었어요. 정사각형을 그릴 때도 붓이나
룰링 펜을 사용해 아주 세밀하게 그려야 했죠. 얼룩 없이 작업하는 것도
중요했고요. 물론 실크 프린팅도 했지만 원고는 모두 손으로 그려야
했어요. 저는 그런 손작업을 남들보다 잘 못했는데, 컴퓨터가 그런
기하학적 도형을 쉽게 해결해 줬어요. 8비트 시절에는 그래픽 작업이
불가능했지만, 16비트 시절이 되면서 프로세서가 빨라지고 해상도는
흑백이나마 그래픽을 처리할 수 있었죠. 이 시기에 오토캐드라는
소프트웨어를 만났어요. 아래아한글이 1980년대 말에 나온 것으로
기억하는데, 「안체」는 그게 나오기 전인 1985년에 만들었어요.

그때 청계천에서 컴퓨터를 샀는데 파는 사람들이 저한테 오토캐드
소프트웨어를 줬어요. 당시 컴퓨터는 값이 비싸서 설득해야 팔 수
있었죠. 그래서 컴퓨터를 판 사람들이 가끔 사무실에 와서 도와주기도
했어요. 그때 플로피디스크 두 장을 들고 와서 이 소프트웨어를
써보라고 했죠. 당시에는 불법이라는 개념이 거의 없었어요. 그렇게
오토캐드를 사용하게 되었고 그게 저에게 큰 도움이 됐어요. 그 사람이
오토캐드를 시범으로 보여줬는데 아크도 그리고, 동그라미도 그리고,
네모도 그리고 하는 거예요. 그런데 그때는 모든 걸 명령어로 해야 했죠.
화면 아래에 명령어를 입력하는 줄이 있어서, 예를 들어 아크를 그리려면
'아크' 명령을 치고 x, y 좌표와 반지름을 입력해야 했어요. 그럼 화면에
아크가 그려졌고 그걸 플로터로 출력해야 해서 작은 걸 하나 샀어요.
그렇게 오토캐드를 사용하게 되었고 그게 저에게 큰 도움이 됐어요.
지금 생각하면 참 어색하지만 그때는 정말 신기했어요. 플로피디스크
두 장에 프로그램이 들어가 있었으니 얼마나 간단했겠어요. 네모를
그리려면 네모 명령어가 들어 있는 플로피디스크를 넣고, 아크를
그리려면 또 다른 플로피디스크를 넣어야 했죠. 당시에는 모든 걸
텍스트로 입력해야 해서, 명령을 입력하면 디스크를 교체하라고 나오는
식이었어요. 마우스는 그 후에 나오며 16비트 시대가 시작됐죠.

8비트 시절에는 모든 게 더 어려웠어요. 글자가 화면에 크게
나오고, 모니터도 작아서 몇 글자 못 들어갔죠. CPU와 그래픽 보드가

나오면서 조금 나아졌어요. 왜 글자 사이에 점을 찍느냐는 질문을 많이
받았는데, 당시 오토마타가 완성되지 않아서 그랬어요. '가'라는 글자를
입력할 때 '가'와 '나'가 붙을지 아니면 '간'으로 완성될지 몰랐어요.
지금은 자동으로 처리되지만 당시에는 스페이스 바를 두 번 눌러야
띄어쓰기가 됐어요. 그래서 점을 찍어서 글자를 완성했죠. 그게 습관이
되어서 계속 점을 찍은 거예요.

　　1985년에 오토캐드를 사용해서 「안체」를 만들었어요. 오토캐드는
설계 프로그램이라 건축가들이 주로 사용했죠. 당시 공간사에
있었던 건축과 교수와 친해져서 자주 물어보고 배웠어요. 그리고
서울시스템이라는 회사에서 본문 디자인을 의뢰받았어요. 거기서
도트 매트릭스로 샘플을 찍어봤는데 결과가 만족스럽지 않았어요.
그러나 그걸 계기로 실험하다가 홍익디자인협회 포스터를 만들었어요.
도트 매트릭스로 찍혀 나온 것을 확대해서 만든, 「안체」를 활용한
최초의 포스터였죠. 「안체」는 결국 휴먼컴퓨터라는 회사와 협력해서
폰트로 만들어졌고, 아래아한글에 탑재됐어요. 오토캐드로 작업한
결과물을 프린트하고 싶었는데 당시 레이저프린터는 사용할 수
없었고, 벡터를 그릴 수 있는 플로터를 사용해야 했어요. 플로터는
펜을 이용해 도형을 그리는 장치라 시간이 많이 걸렸어요. 점심 먹으러
갔다 오면 종이를 다 갈아먹거나 잉크가 떨어져서 제대로 출력되지
않은 일도 잦았어요. 그런 과정을 거쳐 「안체」를 폰트로 만들었죠.
그 출력물은 원도 같은 것이었어요. 제대로 출력하려면 두꺼운 아트지
같은 종이에 붙여야 했어요. 나중에 레이저프린터가 나왔지만 그때는
너무 비싸서 바로 살 수 없었죠. 서울시스템에는 이런 장비가 다 갖춰져
있어서 그들이 프린트해 준 걸 제가 받아왔어요. 당시에는 새로운
보드나 장비가 나오면 너무 신나서 잠도 안 올 정도였죠. 예를 들어
테크마라는 그래픽 카드 해상도를 한 단계 더 높여주는 제품이
있었는데, 사려면 미국에 주문해서 가져와야 했어요. 우리는 컴퓨터를
파는 사람들에게 부탁해서 주문했고, 도착하면 그걸 받아서 기존의
것을 빼고 새것을 넣었죠. 해상도가 확 바뀌는 걸 보면 정말 독립을
얻은 기분이었어요.

　　우리도 도구가 바뀌는 걸 여러 번 경험했습니다.
퀵익스프레스[1]에서 인디자인으로 넘어갔을 뿐 아니라 여러 가지
기본적인 툴을 많이 사용했어요. 워드프로세서나 데이터베이스,
스프레드시트 같은 것도 예전에는 하나의 통합 프로그램이었어요.
예를 들어 심포니(Symphony)라는 프로그램에는 모든 기능이
한곳에 있었어요. 그러다 점점 나뉜 거죠. 엑셀이 나오기 전에는
멀티플랜(Multiplan), 쿼트로 프로(Quattro Pro), 로터스(Lotus)
1-2-3 등을 사용했죠. 이런 프로그램들은 데이터 호환이 잘 안됐어요.
그때 엑셀 같은 걸 쓰면 사람들이 신기해했어요. 계산이 되고, 함수도
넣을 수 있으니까요. 물론 복잡한 함수는 아니고, 더하기, 나누기,

1
지금의 인디자인에 해당하는 편집 디자인 툴

빼기 같은 기본적인 것들이었어요. 하지만 그만으로도 변수를
넣어서 계산하고 견적서를 만들고 페이지네이션을 하니 편리했죠.
디자인 외에도 보조 업무들이 많았기 때문에 이런 프로그램들이
시간을 절약해 줬어요. 그 시간을 디자인에 더 쏟을 수 있었고,
작업도 더 편하게 할 수 있었어요. 당시에는 레이어 개념이 없어서
어떤 작업은 손으로 하고, 복사기로 복사하고, 확대하고 잘라서
레이어를 만들었어요. A라는 레이어는 손으로 하고, B라는 레이어는
컴퓨터로 정교하게 해서 인쇄판을 만들었죠. 이런 과정을 거치면서
디자인 작업을 했어요.

　　20세기에 들어서 산업화와 포디즘이 생산성을 높이기 위해
분업화를 했죠. 지금은 소프트웨어 덕분에 다시 합쳐지고 있어요.
디자이너가 카피도 쓰고, 교정도 보고, 원색분과 정판 작업도 하게
됐죠. 과거에 분업화되었던 작업들이 다시 디자이너의 몫이 된 거예요.
마치 구텐베르크가 활자를 만들고 인쇄를 하던 시절로 돌아간 것 같은
느낌이에요. 그렇게 역사에는 되돌림이 있는 것 같아요.

전환기에서 어려움은 없으셨어요? 뭔가 배워야 하는데 배울
방법이 제한적일 수도 있고, 아니면 그 자체가 어려울 수도 있고,
거부감이 들 수도 있을 것 같은데요.

　　저는 그런 전환기가 즐거웠어요. 어려움보다는 주변에 도와줄
사람들이 많았고, 그들과의 네트워크가 큰 도움이 되었죠. 문제가
생기면 바로 물어볼 수 있었고, 그 과정을 즐기기도 했어요. 사실 저는
컴퓨터 덕분에 많은 도움을 받았어요. 지금도 컴퓨터가 없었다면
힘들게 살았을 것 같아요. 물론 동영상 편집 프로그램이나 인디자인
같은 걸 남들처럼 잘 다루지는 못하지만, 제가 필요한 것은 할 수
있거든요. 그래서 일의 수명도 조금 더 늘어난다고 생각해요. 앞으로도
그럴 것 같아요. 지금 나온 AI도 다루는 사람에 따라 다르잖아요.
적절하게 다룰 수 있는 것이 중요하죠.

　　요즘 저는 앱을 정리해요. 별로 쓰지 않는 앱은 지우고, 쓸모없는
것들은 숨아내요. 예전에는 새로운 것들을 경험해 보려고 아이디도
만들고, 커뮤니티에 참여해 보고 했지만 이제는 그렇게 노력해도
잘 안되는 것들도 있잖아요. 쓰지 않는 SNS나 유틸리티 같은 것도
조금씩 정리 중이에요. 과잉이죠. 지금 모든 것이 다 과잉이에요.
그리고 나이가 들며 배우더라도 잊어버리는 경우가 잦아져서 사용하는
표현이나 툴이 적어요. 필요할 때는 주변 사람들에게 도움을 청하고,
그러면 금방 해결할 수 있죠. 앞으로도 계속 협업하면서 서로 물어보고
도와주는 방식으로 갈 것 같아요. 협업의 시대인 거죠.

어떻게 그 당시 최신 정보를 구하셨는지 궁금했어요. 잡지들을 많이
모아둔 서점이나 단체가 있었나요?

　　1988년쯤에도 인터넷이 있었어요. 다 텍스트 기반이었고 신용카드
결제도 됐어요. 제가 레이저디스크를 구매한 적이 있어요. 일본
가서 사거나 신세계 앞 지하상가에서 비싸게 사기도 했지만 미제는

인터넷으로 주문해야 했어요. 신용카드로 결제했고, 영상 퀄리티와
사운드가 좋아서 영화를 수집했어요. 나중에 샌프란시스코에서
레이저디스크를 만드는 사람을 만난 적도 있어요. 초기 레이저디스크
플레이어는 뚜껑을 여닫는 방식이었고, 나중에는 자동으로 넣고 빼는
방식으로 발전했어요. 일본 제품이 주류였지만 당시 우리나라에는
그런 기기들이 아직 없었어요.

『그라피스(Graphis)』나 『푸시핀 그래픽(Pushpin Graphic)』
같은 잡지를 구독하려고 노력했어요. 푸시핀 스튜디오(Push pin
studio)라는 미국의 전설적인 스튜디오가 있는데, 그곳에서 발행한
『푸시핀 그래픽』을 구독하려고 편지를 보냈더니 그 사람들이 공짜로
보내줬어요. 나중에 푸시핀 스튜디오의 멤버들을 만났을 때 책을
가져가서 사인도 받았어요. 그 책은 지금 봐도 정말 멋있어요. 밀턴
글레이저(Milton Glaser)와 시모어 퀘스트(Seymour Chwast) 같은
사람들이 만든 책이었는데, 정말 얇고 멋진 책이었어요. 나중에
콘퍼런스에서 그 사람들을 만나 이야기도 나눴죠. 호기심이 많아서
그랬던 것 같아요. 지금도 그 책을 보면 정말 좋더라고요.

그래픽 디자인을 상상 이상으로 잘하던 친구가 있었는데,
그 친구가 어떻게 그런 기술을 가졌는지 궁금했어요. 어느 날 그 친구가
저에게 비밀을 알려줬는데, 미군 부대 쓰레기장에서 잡지를 사 온다고
하더라고요. 미군 부대 쓰레기장은 입찰을 통해 트럭으로 쓰레기를
수거해서 큰 고물상에 가져다 놓고 분류하는 곳이었어요. 거기에서
버려진 잡지들을 사 온다는 거예요. 그 이야기를 듣고 직접 찾아갔어요.
원래는 영어 잡지 같은 걸 파는 골목이 명동에 있었죠. 미군 오물장에
잡지 사겠다고 갔더니, 직원이 한쪽에 『플레이보이』와 『펜트하우스』를
모아놓고 나머지 잡지들을 잔뜩 쌓아놨더라고요. 잡지를 골라서
한 관(貫)에 몇천 원으로 사 왔어요. 한 관이 3.75킬로그램이었던 것
같아요. 2,000원 정도를 가지고 가면 최대 두 관을 살 수 있었어요.
그렇게 잡지를 모아와서 방에 좍 펼쳐놓고 필요한 부분을 스크랩했죠.
특히 기억에 남는 잡지는 『룩(Look)』이라는 잡지였어요. 앨런
헐버트(Allen Hurlburt)가 디렉터로 활동했던 잡지라는 사실을 나중에
알게 되었죠. 『룩』이나 『포춘』 『타임』 같은 잡지들을 스크랩하면서
많은 영감을 받았어요. 당시 학교 도서관에는 대부분 일본 책만 있었고
미국 잡지를 볼 기회는 거의 없었거든요. 그중에서 특히 인상 깊었던 게
『룩』이었어요. 『라이프』지와 비교해도 확실히 달랐죠. 이렇게 모은
스크랩들은 저에게 굉장히 소중했어요. 아직도 그 스크랩들이
남아 있어요. 이런 경험들이 저에게 큰 도움이 되었던 것 같아요.

그러면 일본에서 들어온 디자인에서 미국 디자인으로 조금씩 넘어가는
전환기였다고 볼 수 있을까요?

그건 제 개인적인 경험이라 전환기라고 하긴 어렵지만, 당시에는
모든 레퍼런스가 일본 것이었어요. 70학번 시절에는 잡지
『미술수첩(美術手帖)』 『아이디어(アイデア)』 정도가 주를 이뤘을
거예요. 특히 우리가 공부했던 홍대에서는 예를 들면 이런 경험을

자주 할 수 있었어요. 1학년 때 코카콜라가 한국에 처음 들어왔거든요. 구내식당 앞에 코카콜라 박스를 쌓아놓고 프로모션을 했죠. 비싸서 학생들은 잘 못 사 먹었지만, 당시 교환교수 한 분이 청바지를 입고 머리를 길게 기르고 코카콜라를 마시는 모습이 멋있었어요. 그런 당시 경험들이 아직도 기억에 남아요.

그때 내가 가장 좋아했던 잡지가 있어요. 『매드(MAD)』라는 잡지인데 스크랩북이 저기 가득해요. 1952년에 처음 나왔으니 제가 태어난 해와 같네요. 그림만 봐도 너무 웃기고 작가들도 좋아했어요. 오래된 종이 냄새가 나는 이 잡지들이 정말 소중해요. 유학 가려고 학교 조사했던 자료들도 있고요. 군대 있을 때 미군들과 같이 근무하면서 타이프라이터가 없어서 행정병 있는 방에 가서 작업하곤 했죠. IBM 볼 타입은 정말 재미있었어요. 정말 빨리 타이핑할 수 있었어요. IBM의 초기 버전은 몇 줄 정도 기억할 수 있었고, 버전이 올라가면서 더 많은 기능을 갖췄죠. 나중에는 워드프로세서로 넘어갔고요.

현재 디자이너 세대가 가상공간, 인공지능(AI) 같은 새로운 매체, 기술 들을 경험 중입니다. 앞으로 현재 디자이너 세대가 빠른 시대 변화에 어떻게 대응해야 할지, 어떤 조언을 해주고 싶으신지요?

지금은 오히려 '백 투 더 퓨처' 같은 느낌이 들어요. 우리 교육은 일본이나 서양의 것을 배우는 데 치중했죠. 이제는 그 단계를 넘어선 것 같아요. 일본이나 서양의 한계도 보이고, 우리만의 자신감도 생겨났어요. 활을 쏘려면 뒤로 많이 당겨야 앞으로 나갈 수 있듯이, 우리 문화와 전통을 되돌아보는 게 중요하다고 생각해요. 우리는 한자 문화권에 속해 있잖아요. 서양의 라틴어 문화권처럼 한자와 한글이라는 자산이 있어요. 고전 문헌이나 한글의 철학을 스스럼없이 받아들이고 발전시켜야 해요. 너무 국수주의적으로 보일 필요는 없지만, 균형 있는 시각이 필요해요. 이제 한글도 촌스럽게 보이지 않고 거리 풍경도 안정적으로 쌓이는 듯한 느낌이에요. 한글의 기본적인 디자인 철학인 이간(易簡)은 '쉽고 간단한'이라는 의미예요. 서양의 바우하우스처럼 우리도 이런 철학을 기반으로 교육과 디자인을 발전시킬 수 있어요. 이제는 우리만의 철학과 자산을 자격지심 없이 받아들이고 발전시키는 시대가 온 것 같아요.

주역이나 다른 고전들도 동아시아의 공통 자산이니까요. 중요한 건, 아름다움과 간명함을 추구하는 것이죠. 『주역 계사전(繫辭傳)』1장을 보면 "하늘은 쉽게 알고, 땅은 간단함으로써 능하다."라고 되어 있어요. 쉽게 알 수 있으면 친해질 수 있고, 간단하면 쉽게 따를 수 있죠. 이렇게 쉽게 따르면 그것이 쌓여서 큰 공이 됩니다. 즉 친함이 있으면 오래가고, 오래가면 큰 성과를 이룰 수 있다는 뜻입니다. 현인은 크게 이룰 수 있는 사람이고, 그들의 덕은 오래가는 것이며, 사업은 크게 이루는 것이죠.[2] 그래서 이간이라고 하는 것은 천하의 이치로서 불변의 진리입니다. 이게 동양 철학에서 늘 강조하는 바죠. 쉽고 간단한 것을 잡으면 최고의 디자인이자 삶의 방식이라는 것입니다. 만일 우리가 이런 철학을 가지고

디자인을 배웠다면 조금 다른 느낌이었을 거예요.

세종대왕도 『훈민정음』에서 이간의 철학을 강조했습니다. "이 자가 새로 스물여덟 자를 만들어 쉽게 배우고 편하게 쓰도록 했다."[3]라는 구절을 보면 앞에서는 쉽고 뒤에서는 간단하다, 이 두 가지가 합쳐져서 이간이 되는 거죠. 정인지 시문의 "간이요, 정이통."[4]이라는 구절에서 볼 수 있듯이 간단함은 그 자체로 심오하고, 모든 것을 통하게 하는 힘이 있어요. 이것이 커뮤니케이션 디자인의 핵심이기도 합니다. 이런 철학을 바탕으로 디자인을 한다면 깊이 있는 디자인을 할 수 있을 겁니다. 쉽고 간단한 것이지만 그 안에 깊은 의미가 담긴 디자인, 그것이 바로 우리가 추구해야 할 방향인 것 같습니다.

사람의 음성이 음양의 이치를 따르는데도 사람들은 그것을 살피고 이해하지 못했어요. 지금 한글 디자인은 초기부터 특별히 지식을 경영하거나 힘써서 만든 게 아니에요. 그러니까 책을 마구 보고 밤새워 지식을 동원해서 만든 것도 아니고, 그냥 자연스럽게 이치에 따라 만든 거예요. 사람의 소리가 그 이치의 끝까지 간 것뿐이에요. 소리가 따로 있는 게 아니라, 이치 그대로 사람이 소리를 내는 거죠. 세상의 이치는 하나예요. 낮이 가면 밤이 오는 것처럼, 모든 것은 이치에 따라 움직여요. 그래서 여기 마지막 문장이 중요해요. "하늘과 땅과 귀신도 이 이치를 따를 수밖에 없다."[5] 세상에 어떤 책을 봐도 디자인에 대해 이렇게 말한 적은 없어요. 하지만 한글은 그 이상이라는 거예요. 모든 인류가 좋아할 것이다, 우리는 이걸 디자인에서 인식하지 못했어요. 이제는 그런 시대가 왔다고 생각해요. 뒤로 많이 당겨야 앞으로 멀리 갈 수 있잖아요. 그러면 오늘은 이 정도로 마치죠.

2
乾以易知，坤以簡能；易則易知，簡則易從；易知則有親，易從
則有功；有親則可久，有功則可大；可久則賢人之德，可大則賢
人之業。易簡而天下之理得矣。天下之理得，而成位乎其中矣

3
予。爲此憫然。新制二十八字。欲使人人易習。便於日用耳

4
簡而要，精而通。

5
則何得不與天地鬼神同其用也。

조의환

활동하셨던 시기의 도구와 매체에 대한 이야기를 듣고 싶습니다.

1978년 6월에 제대하자마자 바로 취업했어요. 당시 한국은 산업화가 본격화되고, 중화학공업의 추진과 함께 대기업들이 해외로 진출하던 시기였죠. 첫 직장은 지금의 LG애드로 불리는 희성산업이었어요. 이 회사는 럭키그룹(LG)의 광고대행사였고, 안상수 선배의 권유로 입사해서 광고 업무를 담당하게 됐습니다.

그 당시 디자인 학습 환경은 매우 열악했어요. 디자인에 관한 정보도, 선생님들의 현장 경험도 부족했죠. 유학 경험이나 자료도 거의 없었고요. '타이포그래피'라는 용어도 잘 쓰이지 않았어요. 대학 1학년 때 유일하게 레터링을 배웠어요. 곽대웅 교수에게 올드로만체와 산세리프 대문자와 소문자를 배우고 제도기로 그려보고 잉킹(inking)[1]을 하고, 이런 작업으로 과제 평가도 받았는데 저는 그게 굉장히 흥미로웠어요. 또 강의 시간에 허브 루발린(Herb Lubalin)의 작품을 보고 큰 충격을 받은 뒤 타이포그래피 디자인을 향한 관심이 더 커졌죠. 디자인 자료를 얻기 위해 명동의 헌책방에서 외국 잡지를 자주 구입했어요. 명동은 그 당시 젊은이들이 놀고 공부할 수 있는 유일한 장소였어요. 양장점의 쇼윈도도 보고 백화점도 가고, 헌책방에 들러 외국 잡지를 사는 게 공부였죠. 그러다가 자연스럽게 잡지라는 것이 몸에 붙은 것 같아요.

그렇게 학교생활을 이어가면서도 여전히 사진에 관심이 많았어요. 대학교 다닐 때도 정사진은 물론 8mm 무비 카메라도 찍곤 했는데, 돈이 없어서 본격적으로 할 수는 없었어요. 필름 살 돈도 없어서 친구 집에 카메라가 있으면 빌려서 찍곤 했죠. 카메라를 사기도 어려웠어요. 처음에는 롤라이플렉스(Rolleiflex) 같은 고급 카메라를 사고 싶었지만, 돈이 없어 마미야(Mamiya)의 트윈렌즈 리플렉스 카메라를 사서 사진 공부를 계속했어요. 대행사에서 사실 CF를 제작하고 싶었지만 안상수 선배 덕분에 과가 이미 정해져 있어서 출판물 형식의 광고를 하게 됐어요. 그 당시 신문광고가 광고 산업의 중심이었거든요. 흑백 시대였고, 텔레비전 CF는 이제 막 시작하던 단계였어요. 사진 공부도 했겠다 CF가 은근히 하고 싶었지요.

안상수 선배는 해외 광고를 담당하고, 저는 해외 출판물과 리플릿·팸플릿을 담당하며 자연스럽게 영문으로 일하게 됐어요.

1
연필로 그린 그림에 먹줄펜을 써서 먹이나 검은 잉크로 그려 넣는 작업

외국인 카피라이터와 함께 일하기도 하고, 그때 영문 사식이라는
걸 처음 쓰고 영문 타입 세팅이라는 걸 하게 된 거예요.
어깨 너머로 페이스트업(paste-up, 대지 작업)도 배웠죠. 내가
원하는 크기로 배열해서 칼럼 뎁스(column depth)를 설정하고,
이런 것들을 '고려문예'라는 영문 사식집에서 많이 배웠어요.
콤퓨그라픽(Compugraphic)이라는 일종의 영문 전산 사식기를
갖춘 곳이었어요. 그땐 디자이너들이 사식집 실장들에게 배웠죠.

　　　당시 영문 인쇄물의 조판은 대부분 IBM 볼 타자기를 사용했어요.
일반 타자기와 달리 볼 타자기는 판박이처럼 깨끗하게 인쇄되기
때문에 본문 타입 세팅에 많이 썼죠. 당시 금성사의 수출 상품을
위한 리플렛은 영문 전산 사식기로 쳤어요. 내용은 그 당시 주요
수출품, 예를 들면 14인치 흑백 텔레비전이나 오디오 시스템에
관한 것들이었어요. 텔레비전 화면은 주사선이 나오니 그냥 찍을 수
없어서 화면을 따내 사진을 합성해서 끼워넣는 몽타주 기법으로
작업했어요. 해상도가 좋은 일반 사진을 집어넣는 거였죠. 수출
지역에 따라 스포츠나 그 지역 사람들이 좋아하는 주제의 사진을
스톡 포토(stock photography)에서 빌려와 집어넣었어요. 지금은
스톡 포토가 많이 활성화됐지만, 당시에는 스톡에서 사진을 빌려
사용한 게 처음이었어요. 외국에서 트렁크 가득 사진 필름을 가져와서
자기네 라이브러리에 보관해 놓고 빌려주는 식이었죠. 실제 필름을
라이트테이블에서 보며 "이거 빌려주세요."라고 해야 했어요.

　　　당시 국내에서 외국 사진을 구하기 어려웠어요. 어떤 분이
광고 업계 사람들을 위해 이름은 기억나지 않지만 스톡 포토 서비스를
만들었는데, 미국에서 사진을 많이 가져와 진열해 놓고 때 되면
새로운 사진도 가져오곤 했어요. 또 아직 있는지 모르겠지만 프리랜스
포토그래퍼스 길드(Freelance Photographers Guild Inc., FPG)라는
세계에서 제일 큰 스톡 포토 라이브러리가 있었어요. 거기는 사진
등급이 여럿 있고 각자 가격이 달랐는데 우리나라에 오는 건 주로
C등급 같은 오래된 사진이었어요. 또 김영은사진연구소 같은 곳에서
국내 사진을 찍어서 빌려주기도 했고, 충무로에도 몇 군데 있었어요.
35mm 필름 위주로 찍은 사진이 많았고, 간간이 120 필름이나
4×5 필름으로 찍은 것도 있었죠.

　　　첫 직장인 희성산업은 초기 광고 대행사다 보니 신입사원에게
디자인 외적인 잡무가 많았어요. 디자인 일만 하고 싶어 회사를
그만두고, 선배들이 모여 차린 작은 규모의 광고 대행사로 갔지요.
'주식회사 홍성사'라는 회사인데 출판, 광고 대행업, 무역, 항공
대리점 등 여러 분야 사업을 했어요. 그때 도서출판 홍성사에 주간으로
정병규 선생이 계셨죠. 그 시절 단행본은 본문이 활판이었고 표지만
오프셋으로 4도 인쇄를 했습니다. 도서출판 홍성사가 발행하는
책 표지는 홍성사의 광고 대행 파트에서 모두 디자인했습니다.
첫 작품이 『홍성신서』라는 단행본 시리즈로 그 1호인 에리히
프롬(Erich Fromm)의 『소유냐 삶이냐(To Have or to Be)』(1976)를
류명식 선생이 했고 이후 대부분의 표지 디자인을 서기흔 선생이

했습니다. 저도 『홍성 미스테리 신서』라는 시리즈의 디자인을 한 적이 있습니다. 이 시리즈는 많은 베스트셀러를 배출했어요. 류명식 선생은 대행사를 차린 세 사람 중 한 명으로, 최창희라는 분과 함께였어요. 김창범이라는 카피라이터도 영입했고 그 밑에 여종세, 조의환, 서기흔 등이 있었어요. 『홍성신서』 시리즈의 표지 대부분은 서기흔 선생이 디자인했어요. 그러다가 홍성사가 부도나면서 뿔뿔이 흩어졌어요. 최창희, 류명식 선배를 주축으로 김희곤이 대표를 맡고 희명기획을 차렸는데 저도 합류하게 되었죠.

그러다가 1981년 10월, 안상수 선배가 잡지 『마당』을 한다고 해서 합류하게 되었어요. "야, 『마당』 하러 와라. 너 잡지 하고 싶다지 않았냐?"라는 말에 두말 않고 사표 내고 마당사로 갔죠. 창간호 제작이 막 끝날 무렵이었어요. 『마당』 창간호는 10월 호였고, 9월에 제작을 마감했어요. 창간 작업에는 참여하지 못하고 1981년 9월이나 10월쯤 들어갔죠. 안상수 선배는 아트 디렉터, 저는 어시스턴트 아트 디렉터로 갔어요. 제작 관리를 맡은 강석호라는 사람도 있었죠.

『마당』은 최초로 100퍼센트 사진식자로 조판해 풀 오프셋으로 제작한 잡지였어요. 그전에는 대부분 잡지는 활판 인쇄였고, 오프셋 인쇄는 일부 화보에만 사용됐죠. 마당사에서의 경험은 아주 특별했어요. 1976년에 창간된 잡지 『뿌리깊은 나무』는 대부분 본문이 활판이었고, 오프셋 인쇄는 화보에만 적용되었어요. 저는 그 『뿌리깊은 나무』를 창간호부터 정기 구독했어요. 군대에서는 정기 구독이 안 되니 보병학교에서 소위로 훈련받을 때는 아버지가 구독한 것을 보내주면 받아보곤 했죠. 사실 잡지 디자이너를 보려고 한 게 아니라 제가 눈여겨보던 사진가들의 사진 때문에 구독했어요. 그때는 활판 인쇄 시절이라 디자인과 조판은 편집자들의 영역이었어요. 디자이너가 손을 댈 수 없었죠. 편집자들이 조판소에 조판을 의뢰하고 판형, 글자 크기, 인테리어 등을 정하면 조판소가 알아서 했어요. 디자이너는 표지나 화보 같은 일부 영역만 맡을 수 있었죠. 활판 인쇄는 디자이너가 할 수 있는 일이 거의 없었어요. 편집자들이 주도적으로 작업하고 디자이너에게 의뢰하지도 않았죠. 다만 화가들에게 표지 그림을 그려달라고 의뢰하거나 아예 제목까지 맡기는 경우는 있었어요.

옛날에 정말 내로라하는 우리나라 유명한 화가 중 장정을 안 그린 사람이 없죠. 당시 화가들이 책 표지나 포스터 디자인을 많이 했습니다. 저도 최근에 전시회에서 보고 알았는데 1960-1970년대에 정말 앞서간, 이름 모를 디자이너들이 있었더라고요. 디자인과 회화의 경계를 넘나들며 활동해 우리 디자인 발전에 영향을 준 거죠. 특히 손계풍이라는 디자이너가 신조형파 전시 포스터를 디자인하며 독창적인 작업을 선보였고, 제가 은사님으로 생각하는 문우식 교수님은 대한산악회와 한국스키협회 엠블럼 등 다양한 작업을 남겼습니다.

활판 인쇄 시절부터 시작했지만, 저는 사진식자 전산 영문, 한글 식자 작업을 주로 했습니다. 활판 인쇄를 알고는 있었는데, 당시에는 본문을 정판해 활판 인쇄하고, 표지는 오프셋 인쇄로 책을 만들었습니다. 그때는 사진식자를 통해서만 디자이너가 작업을

할 수 있었어요. 대부분 비슷한 문구를 오려 붙이면 오퍼레이터가
이를 알아서 처리했습니다. 저는 사진식자 작업의 타입 세팅을
처음 배웠고, 잡지 『마당』을 작업할 때 제목 타입, 자간, 행간 등을
모두 구체적으로 세세히 지정해 원고지에 작업 지시를 내렸습니다.
이렇게 꼼꼼하게 지시한 작업을 오퍼레이터가 완료하면 잘라 붙이는
방식이었어요.

　　　당시 디자이너들은 제목과 본문을 따로 보낸 뒤 칼로 잘라
붙였습니다. 잘못 붙이면 수정해야 하고 최소한의 칼질로 한 판에
붙이는 게 중요했습니다. 이런 과정에서 오퍼레이터는 힘들어했죠.
사진식자는 A4 크기의 인화지에 출력되었고, 잡지 작업을 할 때는
두 페이지를 펼쳐서 제목을 붙이고, 사진 자리를 지정하고, 제판 작업을
지시했습니다. 처음에는 풀로 붙였는데 인화지가 울렁거려서 나중에는
스카치테이프로 붙였고, 루버 시멘트를 사용하기도 했습니다.
루버 시멘트는 국내에서 구하기 어려워 일본 출장에서 구해다 쓰기도
하고, 생고무를 잘라 벤졸에 넣고 녹여서 쓰기도 했지요. 이후에는
왁스를 이용하기도 했고, 인화지를 대지 위에 붙이는 3M 스프레이
접착제가 등장하면서 페이스트업 방식이 더욱 진화했습니다.
전체 지면 레이아웃도 중요하지만 얼마나 깔끔하게 작업하느냐가
능력의 척도였습니다. 손이 빠르고 깨끗한 사람이 우수한 작업자로
인정받았죠.

깔끔하게 붙이지 못하면 자국이 남는다는 게 필름의 측면이
보이는 거죠?

인화지의 두께가 있으니까 그것 때문에 테두리에 그림자가 생기는
거죠. 필름 교정에서 수정해야 했고, 수정자는 핀 나이프로 정교하게
인화지의 표면 부분만 잘라내야 했습니다. 6-7포인트의 작은 글자를
잘라내는 건 외과 수술처럼 정밀한 작업이었습니다. 이렇게 수정을
마친 후, 다시 붙이는 과정은 매우 까다로웠죠. 물리적인 작업 시간이
많이 소요되었고, 잡지 한 권을 만들기 위해 일주일 밤을 새우는
일도 많았습니다. 양끝맞추기는 작업이 매우 어려웠어요. 자간이나
행간을 일정하게 유지하기 어려웠고, 마지막 칸에 단어가 걸리면
이를 조정하는 것도 까다로웠습니다. 이런 불합리한 문제를 해결하기
위해서는 양끝맞추기 대신 다른 방식을 택하는 것이 필요했습니다.
『마당』에서는 전면 왼끝맞추기를 했는데, 이는 수정하기도 용이했지만
가독성을 높이는 효과가 있기 때문이지요.

그럼 왼끝맞추기로 했을 때는 그냥 줄 자체를 바꿨겠네요.

그렇게도 하지만 사실 줄 자체를 바꾸는 건 다 비용이니까, 단어를
한 자씩 보내는 대신 '하늘' 같은 단어를 통째로 보내 칼질하기 쉽게
처리했습니다. 그래도 왼끝맞추기가 더 유리하죠. 『뿌리깊은 나무』와
『마당』은 원고지의 글자 수를 칼럼 길이에 맞춰 전용 원고지를
사용했습니다. 이를 통해 미리 레이아웃을 계산할 수 있었어요.
『뿌리깊은 나무』는 이 전용 원고지를 인쇄해 사용했고 『마당』도

이 방식을 따랐습니다. 필자들에게 전용 원고지를 제공했지만
일부 필자는 여전히 자신이 익숙한 원고지를 고집하기도 했고요.

다 가로로 쓰셨겠죠?

『뿌리깊은 나무』와 『마당』 모두 가로로 썼죠. 둘은 전면 사진식자와
풀 오프셋 인쇄를 도입한 최초의 잡지 중 하나였습니다. 당시에는
여성지를 비롯한 다른 잡지들이 대중 매체로서 큰 성과를 냈지만,
『뿌리깊은 나무』는 편집과 인쇄 방식에서 혁신적인 변화를
시도했습니다. 광고 페이지는 오프셋 인쇄로 처리하고, 일반 페이지는
활판 인쇄를 사용해 비용과 품질을 조절했어요.
　　　그러다가 1981년에 입사한 마당사가 1984년 부도가 났어요.
부도나기 전에 패션 잡지 『멋』을 선배와 함께 창간했죠. 사진 관련된
건 제가 맡았어요. "네가 사진 잘 아니까 네가 맡아라." 하고 처음으로
사진 작업을 턴키 외주로 줬어요. 그래서 배병우, 최영돈, 김중만,
윤평구 등의 사진 작가들에게 스튜디오를 차려주고, 우리 잡지에
들어가는 모든 사진을 맡겼죠. 그 외의 시간에는 그들이 알아서
자유롭게 다른 작업을 하게 했어요. 파격적인 시도였는데, 일본은 이미
그런 시스템을 사용했어요.
　　　그런데 마당사가 부도나는 바람에 『멋』도 몇 권 못 만들고
끝났어요. 당시 『멋』은 우리 디자인팀이 마음대로 할 수 있었고
전적으로 구성하고 기자도 직접 뽑고, 신나게 실험하면서 만들었는데
부도가 나면서 끝나고 말았죠. 그 잡지의 판권이 동아일보로
넘어갔어요. 동아일보는 당시 주니어 여성지를 만들려고 했는데,
문광부가 허가를 내주지 않았어요. 출판 허가를 받는 게 쉽지 않아서
판권을 돈 주고 사 오는 시대였어요.
　　　동아일보가 『멋』 판권을 사서 잡지를 만들려고 했지만
만들 사람이 없었어요. 그래서 『멋』을 만들던 저와 안상수를
찾았죠. 안상수는 이미 안그라픽스를 차려 일하는 중이었고, 저는
백수 상태였어요. 1984년, 당시 동아일보 출판국장님이 저를 만나자고
했어요. 제가 30대 초반이었는데 경력은 5년 정도였고, 그 국장님은
언론계의 대단한 선배였죠. 겁도 없이 만나러 가서, 잡지를 만들 수
있느냐고 묻길래 "만들 수 있다." 했어요. 그러려면 좋은 팀이
필요하다며 팀을 구성할 수 있겠느냐고 물었죠. "구성할 수 있다."
했더니 "그럼 팀을 데리고 와라. 전원 입사시켜 주겠다." 하고 파격적인
제안을 받았습니다. 제가 편집장도 영입하고 옛날 『마당』 만들던
기자들까지 다 모아서 동아일보에 무혈 입성했어요.
　　　그래서 동아일보 기자로 입사했는데, 발행인 명의 변경이 안 돼서
부서를 못 만들어 정식 입사가 바로 안 된 거예요. 결국 창간 준비만
했죠. 결국 발행인 명의가 변경되면 소급해서 입사한 걸로 해주겠다고
해서 일단 일을 시작했어요. 엄청 바빴어요. 집에 못 가고 사우나 가서
샤워하고 다시 일하고 그랬죠. 그러다 4월 1일 동아일보 창간 기념일에
발령이 났는데, 소급해 준다고 하더니 4월 1일 자로 발령을 낸 거예요.
1월부터 일했는데 3개월이 그냥 날아갔죠. 약속 안 지켰다고 사령장

받으러 안 갔어요. 같이 갔던 사람들은 받으라고 했지만, 자존심 때문에
못 받겠더라고요. 결국 회사가 난리 났죠. 사장이 직접 주는 사령장을
제가 안 받으러 가니까요. 사표 쓰라는데 입사한 적이 없으니
사표를 쓸 수도 없고. 그래서 결국 출근을 안 했어요. 제가 부당하다고
싸우다가 결국 나왔어요.

조선일보에서는 어떻게 시작하셨어요?

동아일보에 몇 달 있었을 때 조선일보에서 제안을 받았어요. 1984년에
조선일보의 문화부장인 대선배가 여의도에 있는 동아일보 출판부로
찾아와서 호텔 커피숍에서 만났어요. 조선일보 편집국의 편집위원으로
입사해 달라는 제안이었죠. 잡지를 만드는 게 아니라, 조선일보
편집국에 와달라는 거였어요. 이유는 신문 CTS(Computerized
Typesetting System)를 도입하려는데 제가 필요하다고 했죠. 그래서
"나 혼자 못 한다. 안상수라는 사람하고 같이하면 할 수 있다."라고
했어요. 그랬더니 "안상수를 이미 만나고 왔는데, 둘이 짠 것처럼
똑같은 소리를 하더라." 이러더군요. 안상수 선배도 제가 있으면 하고,
아니면 안 한다고 했대요.

그래서 선배랑 같이 조선일보 편집국장을 만나러 갔어요. 그때가
1984년 2월이나 3월쯤이었는데, 당시 편집국장이 훗날 서울시장을
하신 최병열이라는 분이에요. 편집국의 편집위원으로 들어오라는
제안은 정말 파격적이었어요. 제가 나중에 27년 근무하고 나올 때
직책이 편집위원이었거든요. 그런데 입사도 하기 전에 편집위원으로
들어오라니, 진짜 급했던 것 같아요. "그냥 계약을 하자."라고 했지요.
"계약 사원 제도가 없으면 만드시라, 우리는 입사하기 싫다."라고
했어요. 입사하면 서열이 생겨서 누구 밑에서 일하게 되니까요. 결국
그 일은 없었던 게 되었는데, 알고 보니 당장 우리를 필요로 했던 일은
신문이 아니라 『주간조선』 리뉴얼이었어요. "『주간조선』을 타블로이드
신문에서 매거진 타입으로 바꿔달라."라는 제안을 받았어요. 근데 저는
주간지를 만드는 데 흥미가 없었어요. 포맷만 만들면 끝인데, 그걸
매달리기 싫었거든요. 결국 입사를 안 했어요. 안상수 선배도 사무실을
하고 계셨으니까 더욱 그랬고요. 동아일보에서 이미 신문사 맛을
보고 난 후라, 굳이 조선일보로 갈 이유가 없었죠.

나중에 동아일보를 나오고 보름 정도 놀았는데, 마당사에
있던 선배들이 『월간조선』에 가 계셨거든요. 저를 스카우트해
『월간조선』에서 일하게 됐어요. 입사는 안 하고 아르바이트만
하겠다고 해서 한 달에 보름씩 일하며 잡지를 만들었죠. 그러다
결국 조선일보에 입사하게 됐어요. 여성지를 만들겠다고 해서요.
패션 잡지를 해봤으니까 여성지도 재미있을 것 같았어요. 1984년에
들어가서 2007년까지 있었습니다.

조선일보에서 하셨던 일들에 대해 듣고 싶습니다.

기존의 활판 인쇄 방식을 전산 사식으로 바꾸고 오프셋 인쇄기로
작업했어요. 이 작업은 1984년 말부터 1985년 초까지 진행됐죠.

『월간조선』이 혁신적으로 변했어요. 당시『월간조선』표지는 화가들 그림으로 했습니다. 리뉴얼을 하면서 표지를 일러스트레이션으로 바꾸기 시작했는데, 본격적으로는 제가 1985년에 표지를 일러스트레이션으로 바꾸면서 시작됐어요. 이복식 선생님과 같이 작업을 많이 했어요. 제가 사진을 찍어서 주면 그분이 그림을 그리기도 했죠. 그런 재미난 에피소드가 많았어요.

전산 사식으로 바꾸면서 문제는, 조판 시간이 오래 걸리다 보니 '핫'한 주제를 다루기 힘들었어요. 제작 기간이 길어서 한가한 얘기만 담을 수밖에 없었죠. 하지만 1980년대 중반 민주화 바람이 불어 검열이나 보도 제한이 많이 풀리면서 심층 취재나 비화를 다루기 시작했습니다. 『월간조선』이 특히 심층적으로 다루면서 큰 인기를 끌었어요. 700페이지 넘는 잡지가 계속 주문이 들어오고, 최고로 인기를 끌 때는 한 달에 45만 부가 판매되는 진기록을 세우기도 했죠.

그때 전산 사식으로 작업하면 본문은 칼럼 길이에 맞게 쭉 뽑아왔어요. 본문 조판은 글줄길이와 행간을 유지한 상태로 두루말이 인화지로 출력하는데 막대 봉(棒) 자를 써서 '봉조(棒組)'라고 했어요. 본문이 막대나 기둥 형태로 좍 나오고, 그걸 잘라서 붙이는 거예요. 제목, 헤드라인이나 발문 같은 건 수동 사식으로 쳐서 따로 붙였죠. 사진도 원색 분해를 하고 교정쇄를 내서 잘라 붙이고, 테두리 선 긋는 작업까지 해서 750페이지 잡지라면 300장 넘게 대지 작업을 해야 했어요. 이걸 일사불란하게 처리해야 해서 마감하면 일주일씩 밤을 새우곤 했죠. 유산지라는 반투명 용지에 제판 작업 지시를 일일이 써넣어 인쇄사에 보내면 필름을 떠서 청사진을 구워줬어요. 청사진은 글씨가 또렷하지 않아 교정 보기가 힘들었죠. 마감 때는 초입 먼저 넘긴 것들은 사무실에서 청사진 받아 교정 보고, 막판에는 인쇄소 가서 청사진 교정을 봤어요. 여관을 잡아놓고 인쇄소 영업부 직원이 청사진을 갖다주면 여관에서 교정을 봤죠. 그때도 언론 검열이 있어서 기사를 빼라 말라 하며 많이 씨름했어요. 문제가 될 만한 기사를 미리 대타로 준비해 두고 교체해야 했죠. 기사를 빼면 표지나 제목도 다 고쳐야 했어요. 요즘은 파일을 열어서 고치고 다시 출력하면 되지만, 그때는 몸으로 다 해야 해서 정말 힘들었어요.

결국 그런 노력 덕분에 잡지가 생산 방식을 바꾸고 내용 구성이 탄탄해졌어요. 독자들은 이전에 교양지에서 볼 수 없었던 심층 취재 같은 뉴스들을 보면서 큰 흥미를 느꼈죠. 『월간조선』이 큰 인기를 끌면서 시사 교양지 시대가 도래했어요. 그전에는 여성지의 전성기였는데, 여성들의 사회 진출이 많지 않았던 시절이라 집에서 읽을거리가 필요한 만큼 종합 여성지가 큰 인기를 끌었죠. 그런데 『월간조선』이 시사 교양지의 붐을 일으키면서 남성들이 볼 만한 잡지가 생긴 거예요. 정확한 건 조선일보 사사를 찾아봐야겠지만, 월간지를 무려 14쇄인가 찍었습니다.

그전에는 주간지가 별로였죠. 1970년대『독서신문』이라는 타블로이드 신문이 있었지만, 당시엔 먹물 좀 먹은 사람들이나 사서 봤지 많이 팔리진 않았어요. 조선일보에서도『주간조선』을 타블로이드

형태로 만들자는 의견이 계속 있었어요. 타블로이드 신문이 나온
배경 중 하나는, 신문을 종일 찍는 게 아니어서 윤전기가 놀고 있었기
때문이에요. 그 큰 윤전기를 놀리기엔 아까우니까, 각 대학 학보 등
외부에서 의뢰받은 인쇄물들을 찍었죠. 『홍대신문』도 조선일보에서
찍었어요. 그래서 타블로이드 신문을 만들기 위한 기계는 이미
있었던 거예요. 그렇게 타블로이드 형태의 무언가를 만들긴 했지만,
별로 인기를 끌진 못했어요.

처음에는 출판국으로 들어가서 잡지 디자인을 하다, 극구
사양했지만 결국 여성지 편집장도 하게 됐어요. 원래 디자인만 했는데
편집장 일을 해보니까 할 만하긴 했어도 스트레스가 엄청났어요.
편집장은 책이 발매되면 매일 대형 서점에서 우리 잡지는 몇 등이고
경쟁지는 몇 등인지 성적표를 봐야 해요. 이게 정말 사람 할 짓이
아니더라고요. 부서장이니까 힘들고, 디자이너 출신이 에디터가
될 수는 있지만 과중한 업무와 성적에 대한 스트레스가 너무 심했어요.
1년 정도 하니까 병이 나서 천금을 준대도 못 하겠더라고요. 사표
내겠다며 협박해서 다시 디자인만 하게 됐어요. 편집장은 아무나
하는 게 아니라고 느꼈죠.

잡지 일을 계속하던 1997년, 조선일보가 전산 사식과 가로짜기를
혼재해서 쓰던 시기였어요. 중앙일보와 동아일보는 거의 가로짜기로
전환했는데, 조선일보만 주야장천 세로짜기를 고집했어요. 독자들이
세로짜기에 익숙해서 바꾸기 어려웠던 거죠. 그러다가 다른 신문들이
공격적으로 나오니까 조선일보도 CTS를 도입하기로 했어요. CTS는
DTP와 비슷하지만 개념이 조금 달라요. 1920년대부터 1940년대까지
활자를 사용하고, 1945년부터 1991년까지는 원도가 남아 있는 시대로,
편평체(납작체)가 등장했어요. 큰 납 활자를 사용해서 가독성을 높이려
했지만 크기만 키우는 방식이었죠. 이 당시에는 활자가 크기만 하면
잘 보인다고 생각해서 계속 키웠던 거예요. 그렇게 1984년에 비트맵
폰트를 사용하다가 1992-1999년 사이에 전산 활자를 사용하면서
본문만 비트맵으로 만들었어요.

조선일보 내부에서 활자 개발을 이끌었던 분이 이남흥
씨예요. 이분은 원래 도장을 파던 분이었는데, 조선일보 공무국에
활자 조각공으로 들어왔어요. 옛날에는 도장 파는 사람들이 활자
조각공으로 많이 입사했어요. 거꾸로 글씨를 팔 수 있는 훈련된
사람들이 도장 파는 사람들이었거든요. 이남흥 씨는 타고난 감각이
있어서 활자 조각에 뛰어났어요. 서시철 씨는 나중에 조선일보에
들어와 『주간조선』 아트 디렉터로 일하면서 글자체 개발 책임자가
됐어요. 이분은 홍익대학교를 나와 『신아일보』 등에서 일하면서
제목이나 헤드라인을 손글씨로 쓰고, 삽화도 그리며 다양한 작업을
하셨죠. 특히 레터링 솜씨가 뛰어났어요. 마당사의 잡지 『멋』 제호를
썼고, 동아일보에서도 그 글씨를 조금 고쳐서 계속 사용했어요. 비트맵
폰트를 만들 때 서체 개발을 이끌었고, 이남흥 씨가 실무 책임자로
활자 디지타이징 작업을 주도했어요. 그 밑에서 김영균이라는 젊은
디자이너가 디지타이징 작업을 했죠. 김영균 씨는 나중에 조선일보

벡터 폰트를 만드는 데 기여했어요.

비트맵 폰트는 가로쓰기 전용으로 만든 본문용 장체였어요.
다른 신문들은 정방형 글자체를 변형해 사용했지만, 조선일보는
가로쓰기에 맞게 장체로 개발했어요. 이 작업을 할 때 저는 잡지 쪽에서
일했어요. 서시철 씨는『주간조선』쪽 일을 맡았고, 저는 여성지와
『월간조선』을 담당했죠. 나중에 1999년에 조선일보가 본격적으로
가로쓰기로 전환했어요. 이때 저는 그 작업을 직접 맡은 건 아니었지만,
1998년부터 조선일보가 CTS를 도입한다고 사보에 발표했어요.

조선일보 CTS 도입과 관련된 이야기를 하자면, 처음엔
전산팀에서 주도했어요. 컴퓨터로 조판해야 한다니까 전산팀이
주도권을 가지고 가더라고요. 제가 전산팀을 잘 아는 이유는 예전부터
잡지에서 DTP를 함께 기획하고 이행하는 작업을 했기 때문이에요.
정확한 연도는 기억이 안 나지만, 처음 나온 애플 클래식 컴퓨터를 사서
회사에 도입했어요. 그런데 그 당시엔 거의 테트리스 같은 게임만 할 수
있었죠. 그러다가 프리프레스 쇼 같은 데 가서 보고 프로그램 시연도
들어보고, 영어는 잘 못하지만 이걸 도입해야 한다는 결론을 내렸어요.
그래서 잡지 다섯 권을 DTP로 전환하는 작업을 제가 주도했죠.
장비 도입, 프로그램 선택, 교육, 이행 작업까지 사무전산팀과
협업하면서 다 했어요. 그러면서 경험이 쌓였죠.

이후 조선일보가 CTS 도입을 사내에 발표했을 때, 큰판 신문으로
나와서 사보에 발표됐어요. 전산팀이 주도해서 시스템 도입을
추진했는데, 글자체는 번들로 제공되는 걸 사용하겠다고 하더군요.
제가 "조선일보가 자존심도 없냐." 하며 반대했어요. 조선일보는
1920년부터 독자적인 글자체를 개발해 왔는데, 번들 글자체를 쓰는
건 말도 안 된다고요. 그래서 리포트를 써서 경영진에게 제출했어요.
"이런 방식의 CTS 도입은 곤란하다. 납 활자로 만든 신문을 그대로
CTS로 바꾸면 독자는 차이를 느낄 수 없다. 품질 향상이나 개선 없이
왜 이런 변화를 해야 하느냐."라고요. 물론 문선공·조판공을 줄여
경영 합리화에는 도움이 될 수 있지만, 제품에 영향이 없다면 의미가
없다고 강조했죠. 또한 도입하려는 조판 프로그램은 안정성이
떨어지고 검증되지 않았다고 지적했어요. 결국 이 리포트가 큰 파장을
일으켰어요. 경영진은 발칵 뒤집혔죠. 저는 잡지뿐 아니라 조선일보의
여러 디자인 업무를 담당하면서 경영진과 많은 일을 해본 경험이
있기에 이런 문제 제기가 가능했어요.

어쨌든 디자이너라는 직업에, 또 사람 자체에 신뢰를 쌓아야
뭔가를 할 수 있고 살아남을 수 있으니 회사에서 안 시킨 일도 하고,
정말 음으로 양으로 열심히 일했어요. 덕분에 긍정적인 인상을 남길 수
있었죠. 어느 날 경영진이 저를 불러 "CTS 도입에 관해 설명해 봐라."
하더군요. "전 세계에서 검증된 프로그램은 쿼크의 쿼크익스프레스
하나밖에 없다. 이건 매킨토시에서만 돌아가고, 확장성이 있는
프로그램이라 신문에 필요한 다양한 기능을 추가할 수 있다. 그러니
이걸 써야 한다."라고 설명했어요. 그리고 "글자체도 무조건 새로
개발해야 한다."라고 했죠. 당시 우리나라의 모든 조판기에서 한글

조판이 제대로 되지 않았거든요. 모든 글자가 가변폭으로 만들어지지 않아서 정상적인 조판이 어려웠어요. 이런 문제를 해결하려면 글자체를 새로 설계하고 개발해야 한다고 강조했죠. 이 논리를 설명했더니 경영진이 알아서 하라더군요.

조판 환경을 최대한 쾌적하게 만드는 걸 목표로 했어요. 신문은 500명 가까이 되는 기자가 분업해야 하는 매체니까 누구나 편하게 조판할 수 있도록 기본을 탄탄히 다지려 했죠. 손을 대지 않아도 최소한 80점짜리는 넘는 조판이 되도록 만드는 게 목표였어요. 또 지면 디자인을 잘하자는 게 아니라, 기본 체력을 다지자는 거였어요. 지면의 완성도를 높이는 건 사람이 하면 되지만, 기본이 잘못되면 신문 전체가 엉망이 되니까요. 당시에는 편집자마다 마음대로 조판해서 신문이 지면마다 제각각이었어요. 이를 막기 위해 완벽한 디폴트 상태의 조판이 되도록 하는 게 목표였죠. 경영진에게 "글자체 개발 비용은 많이 들지 않는다. 지면 디자인 포맷 개발도 별로 비용이 들지 않는다. 프로그램과 고가의 애플 컴퓨터를 구매해야 하니 다소 비용이 든다."라고 설명했어요.

조선일보 가로짜기 리뉴얼과 글자체 개발 프로젝트는 우리나라 디자인계의 역량을 총집결해야 한다고 생각했어요. 당시 조선일보에서 글자체 개발을 추진할 때 윤디자인의 윤영기와 산돌의 석금호에게 제안했어요. "컨소시엄을 하자. 윤디자인은 제목용 글자체를, 산돌은 본문용 글자체를 맡아달라." 하며 강조했죠. "이 프로젝트는 디자인계의 힘을 보여줄 좋은 기회다. 글자체 개발에 많은 비용을 줄 수는 없지만, 큰 영향을 미칠 수 있다." 결국 산돌이 본문용 글자체를 개발하기로 했고, 제목용 글자체는 우리가 내부에서 맡기로 했어요. 이렇게 우리나라 디자인계를 대표하는 프로젝트를 시작하게 됐죠.

김영균이라는 친구를 산돌에 파견 보냈어요. 이 친구는 비트맵 폰트밖에 만들어본 적 없었지만 산돌에서 폰트 엔지니어링 기술과 폰트 디자인 기술을 배워 한글 글자체를 개발하는 데 큰 역할을 했죠. 한글 글자체는 빠르게 개발했지만 조선일보는 한자를 많이 사용했기 때문에 한자는 기존에 있던 폰트를 조금 조정해서 끼워 넣었어요. 1998년에 글자체 개발을 완료하고 10월 19일에 전면 이행했죠. 제가 경영진에게 "이 글자체는 계속 다듬고 수정해야 하니 이 친구는 계속 데리고 있어야 한다." 해서 김영균은 계속 글자체 개발 업무를 맡게 됐어요. 당시에는 클라우드 같은 것도 없어서 폰트를 서버에 업로드하고, 프린터마다 글자체를 설치해야 했어요. 김영균이 이 모든 작업을 혼자 다 했어요. 신문사에서 활자는 큰 자산이었지만, 디지털 시대가 되면서 납 활자처럼 활자가 눈에 보이지 않고 서버에 들어가 있으니 그 중요성이 실감나지 않았죠.

잡지나 신문 등은 여러 명이 동시에 편집 디자인을 해야 해서 한 명이 작업한 것처럼 보이도록 조판 프로그램 작업 방법을 메뉴얼화하는 게 중요해요. 쿼크익스프레스나 어도비 인디자인을 사용할 때, 작업 방식이 일관되게 해야 누가 작업을 이어받아서 해도 문제가 없어요. 작업 문서를 열었을 때, 난삽하게 되어 있으면

손을 대기가 어렵거든요. 그래서 작업 방식을 표준화하고, 누구나 쉽게 작업을 이어받을 수 있도록 했죠. 디자인 작업에서도 일관성과 통일성이 중요해요. 신문은 특히나 속도가 중요한 매체라, 자동화할 수 있는 장치를 많이 만들어야 해요. 예를 들어, 날씨 조판을 할 때 템플릿을 만들어놓고, 필요한 경우 쉽게 불러와 사용할 수 있도록 해야 해요. 제가 담당한 디렉터의 역할은 이런 요구 사항들을 수집하고, 적절한 익스텐션이나 템플릿을 만들어서 작업의 일관성을 유지하는 거였어요. 다양한 요구 사항을 정리하고, 전산팀과 협력해 필요한 기능을 구현해야 했죠.

신문 제작 현장에서 편집자들이 원하는 기능을 조사하고, 그런 요구 사항을 다 반영해서 시스템을 구축하는 게 중요했어요. 문장 부호나 약물 입력기도 일관되게 사용하도록 표준화했어요. 한글 조판에서는 띄어쓰기 같은 문제가 있어요. 띄어쓰기 규칙이 복잡하고 일관성이 없어서 혼란스러울 때가 많았어요. 오리엔탈 문자에는 원래 띄어쓰기가 없었고, 라틴알파벳의 영향을 받아 생긴 거라서 더 복잡해진 거죠. 이런 점에서 불편함을 느꼈어요. 출판사마다 문장 부호 사용 원칙도 다르고, 통일되지 않은 규칙이 많아서 혼란스러웠어요. 이런 불합리한 문제들을 디자이너가 해결해야 한다는 점이 정말 힘들었어요. 라틴알파벳 사용하는 사람들은 이런 고민을 할 필요가 없으니, 더욱 화가 나더라고요.

조선일보에서 지면 디자인을 개선하고 CTS 도입을 추진할 때, 저는 홍성택 씨와 서기훈 씨와 함께 디자인 연구를 하기로 했어요. 두 회사에 직원을 조선일보로 파견해 달라고 부탁했죠. 이들과 함께 지면 형식 개발을 진행하고, 편집 기자들을 위한 강의도 병행하면서 가로쓰기와 CTS를 정착시켰어요. 하지만 내부적으로 많은 적이 생겼어요. 기존 활자 시대에는 편집 기자들이 디자이너와 카피라이터 역할을 동시에 했어요. 이들은 뉴스 밸류를 판단해 레이아웃을 잡고 제목도 뽑는 일을 했어요. 새로운 시스템이 도입되면 자신들의 역할이 줄어들까 봐 저항이 컸어요. 그들이 저를 경쟁자로 여겼죠.

저는 경영진에게 편집 기자를 줄이자고 제안했어요. 편집 기자 대신 카피 데스크를 두고, 디자이너들이 지면 레이아웃을 맡게 하자는 것이었죠. 고급 디자이너가 아니라 전문학교를 나온 사람도 충분히 할 수 있다고 설득했어요. 경영진은 제 의견에 솔깃했지만, 편집 기자들은 저를 반대했어요. 결국 타협안으로 중요한 면은 편집 기자가 맡고, 나머지 면은 디자이너들이 맡도록 했어요. 저는 지면 전체를 총괄하는 아트 디렉터로 일하고 싶었지만 그 목표는 이루지 못했죠. 그래도 편집국장과 대등하게 일을 할 수 있는 권한을 받았어요. 조선일보는 1등 신문이라 큰 변화를 시도할 이유가 없었어요. 저는 그런 기회를 잡았고, 최선을 다했지만 나이도 들고 할 일도 대충 정리되니 회사를 떠나게 되었죠.

잡지를 전산화하면서 다양한 경험을 쌓은 덕분에 지금까지도 일할 수 있게 됐어요. 당시에 많은 걸 배웠고, 특히 쿼크익스프레스 3.3은 전문가 수준으로 다루게 됐죠. 선거 관련 지면처럼 복잡한 구성의 조판

등 다양한 경험이 도움이 되었어요. 여러 사람과 협력하며 새로운 기술을 배우고 적용하는 과정이었어요. 결국 이런 경험들이 쌓여 지금까지도 디자인 작업을 할 수 있게 됐어요. 이 모든 과정이 저에게 큰 행운이었죠.

납 활자 시대 신문사의 워크 플로, 그러니까 업무 진행은 이래요. 먼저 취재를 하면 기사를 원고지에 쓰고 사진 찍은 건 인화해서 데스크에 넘겨요. 데스크에서는 이걸 취사선택해요. 외신이 통신으로 들어오면 번역해서 기사로 선택하고 외신 사진도 선택해서 넘기죠. 이게 취합되어서 데스크에서 손을 보고, 고치기도 하고, 취재 보충을 오더하기도 해요. 그런 다음 편집자에게 넘기는 거예요.

여기서부터는 세 갈래로 나뉘어요. 본문은 문선공에게 가서 조판하고 사진은 재판을 해요. 제목은 사진식자로 치거나 직접 사람이 쓰죠. 본문, 제목, 사진, 컷 그림 등이 따로 돌아다니면서 교열과 교정을 거치고 결국엔 한데 모입니다. 광고는 광고대로 따로 수주해서 필름으로 오거나 직접 안에서 만들기도 해요. 그러면 광고도 동판을 떠서 준비해요. 이렇게 준비된 기사는 a, 광고는 b로 합쳐지는 거죠.

그다음은 소조 단계예요. 소조는 기사를 덩어리마다 조판해서 블록으로 만드는 거예요. 본문, 사진, 제목을 결합해서 작은 조각을 만들고 이걸 대조 단계에서 합쳐요. 대조는 여러 기사 덩어리를 한 지면에 넣어서 전체 판을 만드는 거예요. 완성된 판에 잉크를 묻혀서 종이에 인쇄하고, 교정하고, 수정해요. 다시 판을 만들어서 연판을 떠요. 연판은 동그랗게 만들어서 신문윤전기에 걸어요. 그러면 잉크가 묻은 연판에 종이가 지나가면서 신문이 인쇄되는 거죠. 이 과정이 전부 납 활자 시대의 신문 제작 방식이에요. 복잡하지만 한 단계 한 단계가 다 중요한 역할을 합니다.

그러니까 그때는 신문 인쇄를 본사에서만 했어요. 조선일보는 광화문에서 인쇄한 신문을 기차로 부산까지 보내고, 대전은 기차 타고, 천안은 트럭으로, 경기도나 인천도 트럭으로 보냈어요. 이렇게 신문을 인쇄해서 도시로 나누었죠. 초판을 먼저 인쇄해서 가판이라고 불리는 길거리 신문으로 팔고, 이후 계속 기사를 업데이트하면서 인쇄했어요. 그래서 10판, 15판까지도 나왔고, 밤새도록 기사를 업데이트하면서 신문을 찍어냈어요. 지역 뉴스도 다르게 넣어야 해서 영남판, 호남판, 충청판 등으로 나눴죠.

그런데 전산화 시대가 되면서 이 과정이 완전히 달라졌어요. 이제 기사를 작성하고 광고를 입력하는 두 가지 부분만 있으면 되니까 DB 검색이나 외부에서 들어오는 정보도 한자리에서 다 처리할 수 있게 되었어요. 업무 흐름도 하나의 시스템으로 단순화되었죠. 예전에는 제목 뽑는 편집 기자가 따로 있었지만 이제는 한군데서 다 처리하니까 그런 구분이 필요 없게 됐어요. 그런데 일제강점기 때의 방식으로 계속 일하니 불합리하다고 생각했죠. 그래서 경영 합리화를 위해 새로운 업무 흐름을 도입해야 한다고 봤어요.

그리고 전국이 일일생활권으로 바뀌면서 신문 인쇄 공장을 전국 곳곳에 지어서 동시에 인쇄하고 배달할 수 있게 되었어요. 한국일보는

동시 인쇄, 동시 배달을 슬로건으로 내걸고 공장을 전국에 지었어요. 조선일보도 부산, 대구, 광주, 서울에 공장을 세우면서 경쟁이 심해졌죠. CTS 시대에 데이터를 날려서 바로 인쇄할 수 있게 되니까, 윤전기를 곳곳에 설치해서 부산이나 서울이나 같은 신문을 받아보게 되었어요. 하지만 IMF가 터지면서 신문사들이 큰 타격을 받았어요. 특히 한국일보와 동아일보가 큰 타격을 입었죠.

　　CTS 시스템 도입은 단순히 전산화된 사진식자나 데스크톱 퍼블리싱만이 아니라, DB 전산화 같은 눈에 보이지 않는 준비 작업이 중요했어요. 조선일보는 오래된 자료들을 전통적인 방식으로 스크랩해서 보관했지만, DB 전산화가 안 되면 의미가 없었죠. 중앙일보가 제일 먼저 DB 전산화를 시작했고, 그게 성공하자 다른 신문사들도 따라 하기 시작했어요.

　　『스포츠조선』 창간 준비에 참여했을 때 편집 기자들을 없애고 카피 데스크를 두고 디자이너에게 지면을 맡기자고 제안했어요. 스포츠 신문은 주로 경기 결과를 보도하는데, 중요한 경기는 누구나 알 수 있으니까 디자이너가 판단해도 문제가 없다고 봤어요. 이렇게 해서 뉴스 가치 판단을 간단히 하고, 디자인에 더 집중하자고 했어요.

　　아주 중요한 점은 편집자를 몇 명만 두고 나머지는 잡지나 신문 제작을 디자이너들이 맡게 하자는 제안이었어요. '잡지 만드는 사람들, 디자이너들이 다 하고 있는데, 굳이 고액 연봉을 주면서 말도 안 듣는 사람들을 뽑아서 할 필요가 없다'는 거였죠. 결국 이 제안은 받아들여지지 않았어요. 저는 여러 가지 시뮬레이션을 해주면서 두 가지 전략을 제시했어요. 하나는 1등을 그대로 따라 하는 것이고, 다른 하나는 완전히 다른 방식으로 만드는 것이었죠. 저는 후자에 자신 있었지만 결국 그렇게 할 수는 없었어요.

　　이런 제안을 받아들이기 어려운 건 현실이었어요. 사실 자기 방식대로 해볼 기회는 평생 몇 번 만나기 힘들거든요. 그런 제안 자체가 파격적이어서 제안을 받는 사람들이 저를 위험인물로 생각할 수도 있었죠. 특히 고액 연봉을 받으면서 제목 몇 개 뽑고 레이아웃 고민만 하는 편집 기자들을 보고 "이게 말이 되냐?" 생각했어요. 기자를 모집할 때도 편집 기자를 따로 뽑지 않고 그냥 기자를 뽑아서 인턴을 시키고 성적에 따라 정치부, 경제부, 교열부, 편집부로 나눴어요. 그래서 일선 기자가 되고 싶었던 사람 중에 내근 기자가 된 사람들이 많았죠. 전부는 아니지만 일부 내근 기자는 자기가 원하는 일을 하지 못하니 스트레스와 짜증이 많았어요. 정치부 기자나 사회부 기자 등 주요 부서의 일선 취재 기자가 되고 싶었는데 결국은 제목이나 뽑고 앉아 있게 되니까 불만이 많았죠. 물론 하고 싶어서 편집을 하는 사람도 있었지만, 대다수는 지면 디자인이나 편집을 하고 싶어서 기자가 된 게 아니었거든요. 그래서 이런 불합리한 관행을 깨는 게 제일 힘들었어요.

　　이를 해결하기 위해서는 계속 설득하고 증명해야 했어요. "내가 당신들을 도와주려고 하는 거다. 이렇게 하면 칭찬받을 수 있다."라면서 설득했지만, 항상 경계의 눈초리를 받았죠. 내부 사람의

혁명은 어려운 일이에요. 저는 과외 일을 많이 하면서 신뢰를
쌓았어요. 전시 기획을 많이 했고, 성과를 내면서 신뢰를 쌓았죠. 특히
조선일보에서 처음으로 사장 명함부터 바꿨는데, 이게 효과가 컸어요.
명함이 제각각이어서 통일된 명함을 만들어줬더니 모두가 "이거 누가
바꿨냐?" 하고 좋아했어요.

쉽게 할 수 있는 일부터 바꾸면서 사람들에게 신뢰를 쌓아가기
시작했죠. 회사에서 상을 줄 때 사용하는 공로패나 기념패도
디자인을 새로 해서 바꿨고, 이런 작은 변화들이 큰 파급력을
가지면서 자연스럽게 신뢰를 쌓아갔어요. 결국 작은 변화에서 시작해
큰 변화를 끌어내는 게 중요했어요. 별거 아닌 일로 신뢰를 쌓는 게
중요해요. 한 번도 그런 걸 안 해본 회사라서 디자이너가 조금만
노력하면 회사를 바꿀 수 있는 일이 정말 많아요. 잡지를 마감할 때
회사의 모든 부서에서 일을 가져왔는데, 저는 한 번도 마다하지 않고
기분 좋게 해줬어요. 그러면 디자인하는 사람이 자기를 이롭게 해주는
사람이라고 보게 되죠. 제 말은 무슨 말이든 들어주게 돼요. 제게
문제가 생기면 저를 도와주는 동료들도 많아졌어요. 봉급 다 받으면서
조금 더 일하는 건 큰 문제가 아니었죠. 여유 있는 부서는 과외
일도 고려해 (비용을) 책정해 줬어요. 부서에서 써야 할 실탄이
필요하니까요. 저는 부하 직원들 밥 사주고 소품 사는 데 썼어요.
좋은 일이 있으면 해외 갈 때 부원 하나를 데리고 가는 옵션도 걸었죠.

그런 식으로 일을 많이 했고, 쉴 틈이 없었어요. 주말에도 거의
쉬지 못했어요. 신문사는 토요일·일요일이 없어요. 일간지는 하고
싶지 않았어요. 주간지나 월간지가 체질에 맞았죠. 주간지나 월간지는
약간의 여유가 있어서 한 달에 일주일 정도는 한가한 때도 있었어요.
잡지 마감 끝나면 일주일 정도 숨 돌리고, 광고 같은 거 끝내놓고 나서
여행을 갔어요. '묻지 마라, 어디 갔는지 찾지 마라' 식으로요. 그러지
않으면 미쳐버릴 것 같았어요. 유학을 갈 수도 없고, 대학원도 가고
싶지 않았어요. 그래서 틈만 나면 해외로 나갔어요. 자비로 가기도 하고,
여비를 지원받아서 가기도 했어요. 그게 유일한 공부고 스트레스 해소
방법이었죠. 가서 사진도 찍고, 구경도 하면서 말로는 단기 연수 갔다
온다고 했어요. 일본 출장을 가면 서점과 문구 백화점을 먼저 갔어요.
한국에서는 맞지 않는 자나 삼각자, 커터, 샤프펜슬 등 모든 문구를
일본에서 샀죠. 해외에서 돌아올 때는 선물을 주기 위해서라도 문구를
많이 사 왔어요. 당시에는 그런 식으로 필요한 물품들을 구했죠.

잡지 전성기의 시대가 너무 일찍 끝나버렸어요. 요즘은 잡지
디자인을 하고 싶어도 그런 기회를 잡기가 어렵죠. 잡지 디자이너로
오라는 곳도 없고, 봉급을 주면서 그런 일을 시키지도 않으니까요.
생산 방식이 바뀌는 과정을 한 세대 동안 다 겪었어요. 다른 분야도
마찬가지지만, 저는 이런 과정을 뉴욕타임스에서도 견학하면서
봤어요. 뉴욕타임스는 활판, 사진식자, 전산 식자 세 가지 방식이
공존했어요. 노조 때문에 인력을 자를 수 없어서 그런 거였죠. 우리는
한 번에 모든 것을 다 뒤집는 방식이었지만, 그들도 각 방식의 정점을
제대로 경험해 보지는 못한 것 같아요.

조선일보에서 나온 B5 크기의 매뉴얼은 제가 본 한국에서 나온 기자를
위한 매뉴얼 중 제일 두껍고 체계적이었어요.

활판 시대에 기자 교육을 위해 만든 것으로, 활자 크기, 조판 방식 등을
상세히 설명한 책인 것 같아요. 제가 만들었던 기자 매뉴얼도 있었는데,
수습기자들이 6개월 동안 교육을 받으며 표준화된 방식으로 글쓰기를
배우도록 한 책이었죠. 그 매뉴얼도 기자뿐 아니라 글쓰기를 배우고자
하는 사람들에게 유익한 정보가 많았어요.

오늘 꼭 하고 싶은 얘기가 하나 더 있는데, 사실은 글자체 개발을
해놓고 한자가 딱 걸렸어요. 글자체를 개발할 때 한자 문제는 가장 큰
걸림돌이에요. 조선일보는 사람 이름이나 북한, 남한 등 특정 단어만
한자로 표기했는데도 한자를 사용하는 일이 많았죠. 그래서 약 2만 자
정도의 한자를 보유했어요. 이 한자들을 글자체에 맞게 끼워 넣어야
했는데 한글 글자체는 어느 정도 개발했지만 한자는 어렵더라고요.
중국 북경의 북대방정유한공사(北大方正集团有限公司)라는 회사에
글자체 개발을 의뢰할 생각이었는데, 안상수 선배가 모리사와 타입
디자인 공모전에서 수상한 폰트 디자이너를 소개해 줬어요. 중국어를
몇 달 배워서 몇 마디 할 줄 알았는데 가격을 물어보니 3억 원을
부르더라고요. 너무 비싸서 맡기지 못하고, 대신 그들에게 우리의
한자 글자체를 평가해 달라고 했더니 아무런 얘기도 하지 않았어요.
저녁에 비싼 한식당에 데려가서 술도 사고 갈비도 사면서 이야기를
들어봤는데, 서법에 맞지 않는 글자가 80퍼센트나 된다는 거예요.
충격받았죠. 그 뒤로 대만의 글자체 회사에도 가봤는데 거기서도
조선일보 한자를 보여주자 별로 관심을 보이지 않았어요. 대신 그들이
개발한 한글 폰트를 보여줬죠. 우리가 만든 한자를 보면서 그들도
비슷한 느낌을 받았을 거예요. 우리는 다 비슷하다고 생각했지만,
그들이 보기에는 어색했던 거죠. 그래서 다시 한번 각성했어요.

한자 글자체의 표준화 문제는 매우 복잡해요. 우리나라에서는
한글은 표준 자형이 명확하지만, 한자는 그렇지 않아요. 중국, 일본,
대만 등 각 나라마다 표준 자형이 다르고, 그에 맞춰 쓰는 한자가
달라요. 대만 교육부는 표준 자형을 정했고, 그 책을 구입해서
참고했어요. 하지만 한자에 관한 한 우리나라에는 그런 표준 자형이
없었어요. 국어연구원에 가서 물어봤지만, 표준 자형을 정한 바가
없다고 하더라고요. 교육부에서도 마찬가지였어요. 한자를 어떤
모양으로 써야 한다는 기준이 없었어요. 그래서 결국 조선일보가
알아서 해야 했어요. 여러 나라의 한자 글자체를 비교해 보니, 대만의
글자체가 가장 표준화가 잘되어 있었어요. 그래서 대만 글자체를
기준으로 몇 가지 원칙을 정해 글자체를 개발했어요.

김영균 씨에게 한자 개발을 맡기고 공청회를 열었지만 누구도
의견을 주지 않았어요. 결국 조선일보가 알아서 한자를 새로 썼어요.
본문용 한자를 새로 썼지만 여전히 한자 자형 문제는 해결되지
않았어요. 한자 명조체의 뿌리가 깊어 전통적인 목판인쇄에서
비롯된 차이가 문제가 되었죠. 한자의 자형 표준화는 여전히 어려운
문제로 남아 있어요. 여러 나라의 글자체를 참고하면서 조선일보는

나름대로의 기준을 세워 개발했지만 여전히 완벽하게 해결되지 않은 부분이 많아요. 그럼에도 불구하고 많은 노력을 기울여 글자체 개발을 진행해 왔죠. 서예의 기분으로 글자를 쓰던 시대에는 한 페이지에 같은 글자가 나오더라도 조금씩 다르게 쓰고 비례도 달랐죠. 하지만 현대 인쇄술의 근대 활자 시대에는 이런 방식이 문제로 작용했어요. 근대 활자가 일본으로부터 들어왔는데 이 활자는 원래 유럽의 활자공들이 중국 북경과 상해에서 조각한 것이에요. 고미야마 히로시(小宮山博史)라는 일본 디자이너가 명조체를 연구한 책에 따르면 유럽의 활자공들이 한자로 된 성경을 만들기 위해 전태자모를 조각하면서 오류가 많이 발생했어요. 이 활자들이 일본으로 건너와서 명조체의 원형이 되었죠. 일본은 이 활자를 다듬기만 했지, 근본적인 변화를 주지 않았어요. 우리나라는 구한말 근대식 인쇄소인 박문국(博文局)에서 일본으로부터 납 활자를 도입하는 등 일제강점기에 일본에서 주조한 활자를 사용했고, 한자는 대부분 일본에서 가져왔어요. 한글도 일본에서 주조해 온 것이 많았죠.

우리나라에서 한자를 완전히 배제할 수는 없어요. 학술적 용도나 공식 문서에서는 여전히 한자를 사용해야 하죠. 하지만 한자를 보는 시각은 다양해요. 어떤 사람들은 한자를 쓰면 애국심이 없다 취급하고, 한글만 써야 애국자라고 생각하기도 하죠. 많은 사람이 한글과 우리말을 구분하지 못해요. 이런 환경에서 폰트를 개발하는 사람은 완전한 폰트를 만드는 게 중요해요. 대부분 한글만 잘 만들면 훌륭한 폰트라고 생각하지만, 한자까지 사용하는 사람들을 위해서는 모든 문자를 완벽하게 포함한 활자를 만들어야 해요. 나아가 국가 차원에서 표준화 작업이 필요해요. 누군가는 완성도 높은 한 벌의 활자를 만드는 시도를 해야 하고, 그것이 개인이든 국가든 관심을 가져야 해요. 폰트를 개발할 때는 문자살이를 하는 유저들이 불편함 없이 사용할 수 있도록 한자를 포함한 모든 문자를 완벽하게 만들어야 해요. 이렇게 해서 한글, 한자, 라틴알파벳, 아라비아숫자 등을 포함한 완전한 한 벌의 활자를 만드는 게 중요해요. 그러지 않으면 불균형한 폰트가 되어 한자를 사용하는 사람들이 불편을 겪게 되죠.

신문사는 그런 시도를 할 수 있는 여유가 있어서 다행이었어요. 『월간조선』이 한자 병기를 해서 저도 작업하며 한자 공부를 했어요. 한글만 쓰면 다 읽을 수 있고 좋죠. 근데 읽을 수 있다고 뜻을 아느냐, 그건 또 별개의 문제예요. 하나의 명사 속에 뜻이 복잡하게 들어간 게 많아서 한글로 읽을 수는 있는데 진짜 뜻이 뭔지는 모르죠. 그래서 요새 글쓰기를 하면 단어의 뜻을 모르고 아무거나 갖다 쓰니 비문이 너무 많아지는 거예요. 말하기와 글쓰기를 하려면 단어의 뜻을 정확하게 알아야 하는데 특정 단어가 어떻게 생겨났는지, 그 문자의 사례 상당수가 한자에서 왔기 때문에 한자의 뜻을 정확히 알면 굉장히 쉽게 이해가 돼요.

활자의 한 벌이 완전하다는 것은, 우리가 오랫동안 문자 생활을 해온 문화민족으로서 특정 글자체를 사용해 문장을 구성하고 서신, 보고서, 학술 논문 등을 작성할 때 필요한 모든 활자가 완벽하게

지원되어야 한다는 겁니다. 그러려면 한자도 제대로 포용해야 하고, 대충 만드는 것으로는 안 됩니다. 한글은 어느 정도 만족할 수 있지만 한자는 그렇지 않아요. 그걸 연구자들은 알지만 연구 대상으로 삼지 않아요. 예를 들어 백성 민(民) 자는 원래 5획인데, 우리의 활자는 신발을 신겨놓은 것처럼 잘못된 모양이에요. 붓글씨에서 삐친 부분을 제대로 반영하지 않고 만든 거죠. 뫼 산(山) 자도 3획인데 우리가 사용하는 활자는 4획처럼 보이게 되어 있어요. 꿈 몽(夢) 자도 잘못된 경우가 많습니다. 그러니까 80퍼센트가 잘못되었다는 평가를 받은 겁니다. 한자능력검정시험에서도 이런 문제들이 드러납니다. 백성 민 자의 획수를 물어보면 아무도 대답하지 못해요. 연구자들은 이미 잘못된 것을 알기 때문에 연구할 이유를 못 느끼고, 폰트에 관심 있는 사람들은 한자에 관심이 없어서 방치되어 있는 겁니다.

제가 만든 리포트에 따르면 중국, 대만, 일본은 국가가 정한 표준 글자꼴이 있어요. 중국은 간체로 통일했고 대만은 자원에 충실한 명조체를 기준으로 했어요. 우리는 국가가 정한 표준 자형이 없고 교육용 한자 자종만 정했죠. 획수가 일치하지 않는 병용, 필기체와 인쇄체의 차이 등 여러 문제가 있습니다. 그래서 한자 8,000여 자를 새로 쓰자는 목표를 세웠어요. 예를 들어 열매 실(實) 자는 전서와 해석의 자형 차이가 있어요. 대만은 이를 명확히 구분해 사용하고 있습니다. 참 진(眞) 자도 우리나라에서는 대표적으로 잘못된 글자입니다. 고기 육(肉) 자와 달 월(月) 자를 구분하지 않아 문제가 발생하기도 합니다. 결국 이런 문제들을 해결하기 위해서는 완벽한 폰트 개발이 필요해요. 한자를 포함해 모든 문자를 완벽하게 지원하는 폰트가 있어야 문자를 사용하는 사람들이 불편함 없이 쓸 수 있어요. 국가 차원의 표준화 작업이 필요하지만 아직까지 제대로 이루어지지 않고 있습니다. 하지만 시도하는 게 중요하고, 그 과정에서 많은 연구와 노력이 필요합니다.

한자 글자체 개발의 어려움은 정말 많았습니다. 1999년에 한자 글자체를 개발하고 나서는 추가적인 개선이 거의 없었어요. 그때 방정이나 대만의 회사에서 글자체 개발 툴을 보니 놀라웠어요. 그들은 이미 자체적으로 만든 소프트웨어 툴을 사용하고 있었어요. 그 툴은 비례 저장, 자소 조합, 굵기 조정 등의 기능이 있었고, 그걸 이용해 금방 글자체를 만들 수 있더라고요. 반면 우리는 라틴알파벳 글자체를 만드는 툴을 사용해 한 자 한 자를 드로잉하듯이 그려나가고 있었죠. 방정이나 대만 회사의 방식은 편방별로 자소를 끌어와서 조합하는 방식이었어요. 예를 들어 뫼 산 자의 편방을 다른 한자에서 가져와서 조합하는 식이었어요. 이렇게 하면 굵기나 비례를 조정해 금방 글자체를 완성할 수 있었죠. 이와 달리 우리는 모든 글자를 처음부터 끝까지 일일이 그리면서 작업했어요. 한자 서체를 개발할 때 이렇게 효율적으로 작업하면서도 높은 가격을 부르는 것이 참 신기했어요. 디자인 회사가 아니라 기술력이 강한 회사였기 때문에 가능한 일이었죠.

기술을 익히고 사용하기 위해 참고한 자료가 있었나요?
어떤 자료인지도 궁금합니다.

조선일보에는 내부에 잘 알려지지 않은 개발자들이 있었어요. 제가 그분들을 소개하고 인터뷰도 했죠. 신문사에 처음 갔을 때는 주조기가 있는 시대였어요. 당시 납 활자 시대의 벤턴자모조각기 같은 것들도 있었고요. 안상수 선배와 함께 영문 인쇄물 광고를 디자인하면서 타이포그래피에 눈을 떴어요. 안 선생님이 보여준 책이 바로 『그래픽스 마스터(Graphics Master)』라는 책이었죠. 편집 디자인, 출판 디자인, 그래픽 디자인 전반의 지침서 같은 책이었어요. 활자 크기, 서체 종류, 인쇄 형식, 사진식자기 종류, 종이 크기, 봉투 규격 등 모든 정보가 담겨 있었어요. 그 책을 통해 많은 것을 배웠죠.

당시에는 책을 구하는 것도 어려웠어요. 『그래픽스 마스터』 같은 책을 사려면 미국에 편지를 보내고, 인보이스를 받아 외환은행에 가서 달러를 바꿔서 우편으로 보내면 반년 후에 책이 도착했죠. 책을 받으면 잠을 못 잘 정도로 기뻤어요. 영어로 된 잡지나 책을 구독해서 독학으로 공부했어요. 『프린트 매거진(PRINT Magazine)』 『커뮤니케이션 아츠(Communication Arts)』『노붐 월드 오브 그래픽 디자인(NOVUM World of Graphic Design)』 그리고 푸시핀 스튜디오에서 나온 『푸시핀 그래픽』 같은 잡지를 정기 구독했어요. 영어는 잘 못했지만, 그렇게라도 공부하려고 노력했죠.

마당사에서 안상수 선배와 일하면서는 많은 실험을 해볼 수 있었어요. 안 선배는 한 번도 간섭하지 않고, 자유롭게 작업하게 해줬죠. 더미를 만들어서 편집 회의가 끝나면 대충 레이아웃을 그려서 보여줬어요. 이렇게 하면 사진 기자들이 협조를 잘해줬죠. 최정호 선생님께 글씨를 부탁드리고, 원도를 받아 수정해서 쓰는 등 작업의 완성도를 높였어요. 이렇게 실험을 많이 하면서도 실질적인 성과를 내면서 신뢰를 쌓았어요.

정말 훌륭한 편집자와 기획 선배들을 만나서 가능했던 일이에요. 열심히 일할 수밖에 없어요. 이분들이 저를 믿고 일을 맡겨주고, 제가 한 일을 좋게 봐주니까 기분 좋게 일할 수 있었어요.

갖고 계신 귀한 자료를 혹시 나중에라도 볼 수 있을까요?

고민인 게 뭐냐면요, 제가 자료를 거의 안 버리고 다 모아놓는 사람이거든요. 클리어 파일에 다 넣어놨는데 파일을 한 열 권 잃어버렸어요. 젊었을 때부터 모아온 자료예요. 회사 내에서 이사 다니다가 누가 그걸 묶어놨는데 버리는 건 줄 알고 쓰레기장에 버렸더라고요. 회사 쓰레기장까지 뒤져봤지만 찾지 못했어요. 그거 말고는 거의 다 있어요.

제주도로 이사해서 한 2년 살았을 때 모든 짐을 싸서 갔다가, 다시 서울로 오면서 짐을 안 풀고 지하실에 놔뒀는데 지금 어디 있는지 모르겠어요. 조만간 집을 정리하려고 해요. 그때 자료도 같이 정리할 계획이에요. 자료를 직접 정리해서 버릴 건 버리고 필요한 건 남겨야 할지, 아니면 다 그냥 버려야 할지 고민이에요. 연구 자료로

쓸 만한 가치가 있다면 어디에 기증해야 할지도 모르겠고요. 내 개인 포트폴리오도 있어요. 그런데 제가 무슨 위대한 디자인 결과물을 남긴 사람은 아니거든요. 나도 판단하기 어렵고. 물론 평생 그런 일을 한 사람이 평생 그런 일을 하면서 모아온 자료니까 아주 쓸모없지는 않겠죠.

인터뷰 일자: 2024년 4-5월
인터뷰 장소: 이메일

김신

소개를 부탁드립니다.

디자인 칼럼니스트로 활동하는 김신입니다. 1994년부터 2011년까지 월간 『디자인』에서 근무했습니다.

활동하신 시기에 가장 익숙했던 타이포그래피 도구와 매체는
무엇인가요?

디자이너가 아니라 기자로 입사해서 특별히 타이포그래피를 하지는
않고 옆에서 구경만 했습니다. 그래서 아래 질문에 모두 답하지는
못합니다. 당시 대지 작업에서 디지털 작업으로 옮겨가는 과도기의
제작 환경에 관해서만 말씀드릴 수 있을 거 같습니다.

어떤 프로젝트에서 기술과 디지털 전환기를 경험하셨나요?
프로젝트에서는 어떤 역할을 하셨는지 궁금합니다.

1994년 7월에 입사했을 때 월간 『디자인』 편집부는 대지 작업의
마지막 시대를 보내고 있었습니다. IBM PC로 기사를 작업한 뒤
프린트해서 디자이너에게 넘깁니다. 디자이너는 기사가 프린트된
A4 용지에 사인펜으로 제목과 본문 글자의 폰트, 크기, 행간, 단폭,
여백 등의 타이포그래피 요구 사항을 적고, 용량이 2메가바이트도
안 되는 플로피디스크에 원고 파일을 저장해서 놓아둡니다. 그러면
거래하는 사식집 직원이 와서 A4 용지와 디스크를 가져갑니다.
사식이란 사진식자(寫眞植字)기의 줄임말로, 사식집은 최종 인쇄에
쓰일 글자들이 프린트된 인화지를 출력해 주는 곳입니다. 다음날
사식집 직원이 대지 제작에 쓰일 인화지를 가져옵니다. 인화지에는
디자이너가 요구한 사항대로 타이포그래피가 완성되어 있습니다.
인화지 뒷면에 3M 스프레이를 뿌려 대지 위에 붙이고 사진도
배치합니다. 그렇게 디자이너가 수작업으로 대지 작업을 합니다.
오늘날로 치면 레이아웃 작업입니다. 대지 위의 붙인 인화지, 즉
글자들은 흑백입니다. 따라서 글자를 컬러로 인쇄할 경우 디자이너는
먹, 마젠타, 시안, 옐로의 퍼센트를 입력해야 합니다. 대지를 손상하면
안 되니 대지 위에 유산지를 덮고, 그 위에 사인펜으로 적절한 요구
사항을 적는 것입니다. 유산지는 반투명하므로 대지의 인화지와
사진이 보입니다. 글자뿐 아니라 배경에도 색이 들어갈 경우, 또는
막대 같은 강조할 선이 필요한 경우에도 먹, 마젠타, 시안, 옐로의
퍼센트를 입력합니다. 또 사진 이미지의 배경을 제거할 때도 유산지
위에 표시합니다. 당시에는 인쇄 용어가 다 일본어여서 배경은
'빼다(ベタ)', 사진의 배경 제거는 '누끼(抜き)'라고 디자이너가

유산지 위에 적었습니다. 이런 과정들은 기자인 제가 볼 때 매우 신비스러웠습니다. 디자이너가 수치로 CMYK의 비율을 적었을 때 그 최종 결과가 제 머릿속에서는 전혀 떠오르지 않는데, 디자이너의 머릿속에서는 떠오르는 것이었기 때문입니다. 유산지에 아주 능수능란하게 지시 사항을 사인펜으로 적은 모습은 마치 의사가 알 수 없는 기호로 처방전을 적은 것과 같아 보였습니다. 그 일은 디자이너만이 할 수 있는 아주 고유하고 대단히 전문적인 작업인 것입니다. 그렇게 요구 사항을 적은 대지를 제판소로 보내면 인쇄판을 위한 4도 분판 필름이 출력됩니다. 잡지의 표지를 포함해 광고, 본문 등의 모든 페이지의 분판 필름이 완성되었다는 연락이 오면 디자이너는 물론 기자들도 모두 함께 제판소로 갑니다. 제판소에 가서 누가가 제대로 따졌는지, 필름이 네 개로 출력되었는지 같은 사항을 체크합니다. 디자이너가 오케이를 하면 분판 필름은 인쇄소로 가고 그곳에서 최종 인쇄판을 만든 뒤 인쇄가 시작됩니다.

디지털 전환기를 통해 제작 환경은 어떻게 변했는지 궁금합니다. 이후 프로젝트에서 디자인 내용이나 방법, 인원 구성에 변화가 생겼나요?

그러다가 1995년이 되자 불과 1년 만에 편집 디자인은 완전히 다른 작업이 되었습니다. 매킨토시의 이른바 WYSWYG(What You See What You Get) 시대를 맞이하게 된 것입니다. 물리적인 대지 작업이 사라지고 모든 레이아웃이 컴퓨터의 가상공간에서 이루어졌습니다. 저는 디자이너가 아니므로 이 과정에서 기술적으로 디자이너가 얼마나 많은 이익과 창의력의 향상을 얻었는지 알지 못합니다. 이 부분에 관해서 말하는 건 제 능력을 벗어나므로 언급하지 않겠습니다. 대신 그 과정에서 일어난 디자이너의 지위 변화는 확실하게 이야기할 수 있습니다. 이것을 저는 '디자이너의 몰락' '디자이너 지위의 하락'이라고 자신 있게 말할 수 있습니다.

첫 번째로 말씀드릴 수 있는 것은 작업량의 엄청난 증가입니다. 인화지 출력 전에 여러 번의 교정을 보지만, 대지 작업을 할 때도 최종 교정을 봅니다. 이때도 가끔 오탈자가 나오곤 합니다. 시간 여유가 있으면 사식집에 수정된 파일을 다시 보내 새 인화지를 출력하지만, 시간 여유가 없으면 편집부에서 보관하고 있는 오탈자용 사식 글자집을 꺼내 오자를 교체할 글자를 찾습니다. 물론 같은 폰트와 같은 크기의 글자를 찾는 것입니다. 이 작업을 하는 사람은 물론 디자이너가 아니라 기자입니다. 사식 글자집에는 수많은 인화된 글자가 있어서 그것을 찾는 일이 쉽지만은 않습니다. 어떤 때는 출력된 인화지의 글자 자간에 오류가 나 벙벙하게 나오는 경우도 더러 있습니다. 이때는 글자 하나하나를 칼로 오려내 자간을 조정하는 작업을 합니다. 이 작업은 디자이너와 기자가 함께 합니다. 그런데 매킨토시로 작업한 뒤로는 이런 오자를 수정하는 작업이 디자이너의 일이 된 것입니다. 그뿐 아닙니다. 데이터를 바로 인쇄소로 전송해 인쇄판을 만들기 때문에 제판소 작업이 사라져 버렸습니다. 수십 년 경력의 제판소 숙련 기술자들은 모두 실업자가 되었습니다. 그렇다면 제판소의 기술자들이

평소에 하던 일은 누구 일이 되었을까요? 그 모두가 디자이너의 일이
된 겁니다. 대지 작업을 할 때 마지막 마감 작업은 디자이너와 기자들이
함께 달라붙어 때로는 같이 밤을 새우곤 했습니다. 매킨토시 작업을
한 다음부터 기자는 원고를 디자이너에게 넘긴 뒤 퇴근했고, 디자이너
혼자 사무실을 지키며 밤을 새우곤 했습니다. 최종 레이아웃된
페이지를 종이로 출력하면 기자가 빨간 사인펜으로 수정하고
디자이너에게 넘깁니다. 간혹 기자가 직접 디자이너의 자리에 앉아
수정하기도 했습니다만, 대부분 디자이너가 모니터를 보면서 오자를
수정했습니다. 디자이너의 허드렛일이 엄청나게 늘어난 것입니다.
기술의 발전이 속도를 증가시켰지만 그 과정에서 디자이너는 분명
작업의 증가, 그것도 허드렛일의 증가라는 대가를 치렀습니다.

　　두 번째는 디자이너의 신비와 고유한 권력이 사라졌다는
것입니다. 바로 WYSWYG 작업 때문이죠. 대지 작업을 할 때 컬러로
인쇄될 최종 결과물은 디자이너의 머릿속에만 있었습니다. 다시
말해 누구도 그 최종 결과에 대해서 토를 달지 못했습니다. 하지만
매킨토시는 모니터에 최종 인쇄 결과물을 천연색으로 보여주는
것입니다. 그러자 발행인, 편집장이 디자이너 옆으로 와서 이렇게
말하기 시작했습니다. "마젠타를 30퍼센트 올려봐." 그 결괏값이
바로바로 모니터에 드러나자 편집부의 권력자들이 간섭을 하기 시작한
것입니다. 심지어는 기자 따위가 옆에 와서 "선배, 색이 좀 이상하지
않아요?" 하는 월권까지……. 이것이 바로 디자이너 지위의 하락이
아니면 무엇이겠습니까.

현재의 디자이너 세대는 가상공간, AI 같은 새로운 매체와 기술 들을
경험 중입니다. 디지털화라는 대변화기를 겪은 관점에서 어떤 조언을
해주고 싶으신가요? 현재 디자이너 세대가 전환기의 경험 공유를
어떻게 봐주었으면 좋겠나요? 새로운 기술이 디자인 생태계에서 어떤
역할을 하기를 바라는지 궁금합니다.

　　저는 기술의 발전이 가져다줄 미래를 전혀 장밋빛으로 낙관하지
않습니다. 기술의 발전은 수많은 물리적 테크닉, 즉 사람이 손으로
했던 테크닉을 무용지물로 만듭니다. 그뿐 아니라 작업을 하면서
느꼈던 공동체 감각마저 해체합니다. 내비게이션이 등장하자 전국의
길을 외우던 운전자의 능력이 사라진 것처럼, 디지털 기술로 인해
디자이너가 스스로 머릿속으로 떠올릴 수 있었던 다양한 창의적
발상을 컴퓨터 없이는 해내지 못하게 된 결과를 만들어낸 건 아닐까요?
저는 디자이너가 아니므로 이런 생각은 추측할 수밖에 없습니다.
우리가 디지털 기술, 또 AI에 의지할수록 과거 사람이 직접 했던
수많은 과정이 기계의 자동화로 이전됩니다. 이런 생략이 과연
사람을 더 창의적으로 만들 수 있을까요? 과거 장인은 하찮아 보이는
물리적이고 반복적인 노동에서 영감을 끌어냈다고 합니다. 이런
물리적 과정의 생략을 편리함이라고 부르지만 그것은 사람의 능력을
조금씩 좀먹어갑니다. 이것은 바로 기술 사회가 원하는 바이기도
할겁니다. 사람을 무능하게 만들고 그들을 쉽게 기계로 대체할 수 있는

그런 재미없는 세상 말입니다. 요즘 AI가 모든 분야에서 사람을 대체할 것으로 예측합니다. AI는 명령에 조금도 주저하지 않고 순식간에 많은 일을 해냅니다. 게다가 그 품질도 점점 더 좋아집니다.

저는 디자이너는 아니므로 이에 맞설 현실적인 대안을 제시하지 못합니다. 하지만 글 쓰는 일도 AI가 대체하는 현실 속에서, 글을 쓰는 작가로서 어떻게 하면 좋을지 고민한 점은 말할 수 있을 것 같습니다. 그것은 '몸'의 감각을 최대한 글에 담으려고 노력하는 것입니다. 몸의 감각을 담는다는 말이 참 막연하고 추상적으로 들릴 것입니다. 그것은 내가 살아온 삶의 경험이 최대한 투영되도록 하는 것이라고 말할 수도 있을 거 같습니다. 그것은 투박하더라도 대단히 정직한 기록이어야 하는 것입니다. 왜 그런 생각을 하게 되었냐면, AI와 기계는 사람과 달리 삶을 체험하는 몸이 없기 때문입니다. 몸은 인간을 유한한 존재로 만드는 물리적 실체입니다. 그런 몸이 없는 AI의 특징은 거침이 없고 고민도 없고 욕망도 없고 주저하지도 않고 연민도 없고 갈등도 없고 긴장도 없고 불안도 없다는 점입니다. 고민, 욕망, 우유부단, 연민, 갈등, 긴장, 불안은 기계가 아닌 유한한 몸을 가진 사람의 고유한 성질입니다. 그것을 저는 '몸의 연약함'이라고 말합니다. 이 몸의 연약함이 바로 그런 성질과는 정반대되는 AI와 자동기계에 맞설 유일한 길이라고 믿습니다. 끝으로 연약한 육체가 창의성의 근본임을 일깨워주는 커트 코베인의 말을 인용하며 마치겠습니다.

"내 몸은 음악으로 인해 두 가지 방식으로 상처를 입었다. 나는 위염이 있다. 그것은 모든 분노와 비명으로 생기는 정신적인 문제다. 나는 척추측만증이 있는데, 기타 무게가 이것을 더욱 악화시켰다. 나는 언제나 고통 속에서 살아간다. 이 고통이 우리 음악에 분노를 더했다."

유정미

소개를 부탁드립니다.

대전대학교 커뮤니케이션디자인학과 교수 유정미입니다.

활동하신 시기에 가장 익숙했던 타이포그래피 도구와 매체는
무엇인가요?

1985년 잡지 디자인으로 활동을 시작했습니다. 당시는 온전한 수작업
시기였습니다. 매킨토시가 1984년에 출시되었으니 디지털 시대는 이미
시작되었지요. 그래도 한국에는 아직 닿지 않아 여전히 수작업으로만
이루어졌습니다. 사진식자기라고 사진 기술을 이용한 조판 방식으로
작업했습니다. 작은 유리판에 순서대로 들어 있는 글자체 중에서
필요한 글자를 찾아 식자기에 걸어 찍고 인화지로 감광해 조판하는
방식입니다. 이 일을 하는 전문 오퍼레이터(조판공)가 따로 있었고요.
디자이너는 작업 지정을 해서 보내면 됩니다. 먼저 원고가 들어오면
글자 명세에 맞춰서 지정한 뒤, 사진식자기를 갖춘 식자집으로 보내면
오퍼레이터가 그대로 입력해서 글자체가 완성된 인화지를 보내줍니다.
디자이너는 그걸 단별로 잘라서 그리드가 그어진 화판(방안대지)에
붙입니다. 소위 대지 작업을 하는 거죠. 이 시기는 자간이나
수평 수직을 잘 맞추는, 눈썰미 있고 정교하게 대지 작업하는 사람이
실력 있는 디자이너로 꼽혔습니다.

어떤 프로젝트에서 디지털 전환기를 경험하셨나요? 프로젝트에
참여한 배경과 프로젝트에서는 어떤 역할을 하셨는지 궁금합니다.

1988년 무렵 한국에 엘렉스컴퓨터(Elex Computer)가 들어왔습니다.
애플의 매킨토시를 국내에 독점 유통했던 기업인데요. 그 무렵 저는
동아일보 출판국에서 발행하는 『과학동아』 디자인을 담당했습니다.
1989년쯤 엘렉스에서 매킨토시의 DTP 전문 소프트웨어인
쿼크익스프레스를 소개하려고 찾아왔어요. 당시 출판국은
『과학동아』를 포함해서 다섯 개 잡지를 발행 중이라 디자이너가
스무 명 정도 같이 있었어요. 그분들을 불러 모아 시연회를 가졌습니다.
시연회로 접한 디지털 기술은 완전히 다른 세계가 열리는 듯했습니다.
'글자를 2포인트에서 500포인트까지 마음대로 키울 수 있습니다.'
'라인을 어렵게 펜으로 그리지 않으셔도 됩니다.'라는 거예요. 그건
가히 충격이었어요. 그때 저는 경력 3-4년 차라 디자인에 재미를
붙이며 열심히 해보려던 중인데, 이제부턴 컴퓨터가 대신 다 해준다고?
그럼 앞으로 나는 뭘 하지? 자간이나 수평 수직도 컴퓨터가 다 알아서
해준다고 하니 나는 할 일이 없을 것 같았어요. 새로운 기술에 대한

경탄보다는 내가 할 일이 없어질 거라는 두려움이 더 컸던 거 같아요. 공부를 더 해야겠다 생각하고 그 길로 대학원을 진학했습니다. 그런데 이게 컴퓨터를 제대로 배우는 계기가 되었습니다.

친구 동생이 미국 유학 중에 학교에서 매킨토시를 처음 접했어요. 동생도 새로운 기술을 경험하고 충격을 받았겠죠. 그 길로 귀국해서 컴퓨터 프로그램을 교육하는 학원을 차린 겁니다. 그리고 잡지 디자인 경험이 있는 저에게 DTP 프로그램을 교육해 달라는 제안을 했어요. 대학원을 다닐 수 있는 조건이라 합류했습니다. 아이러니하게도 새로운 기술의 습격이 두려워 회사를 나왔지만, 오히려 컴퓨터 프로그램 강의를 하게 된 것이죠. 가르치려면 저도 배워야 하잖아요. 영문으로 된 매뉴얼 북을 번역해서 하나하나 익혔습니다. 수작업으로 하던 일을 컴퓨터가 대신 해준다고 생각하면 되더라고요. '화면에 보이는 대로 출력된다(WYSWYG)'는 말이 DTP 기술의 핵심이었어요. 편집 디자인을 가르쳐야 하니 저는 쿼크익스프레스를 집중해서 배웠습니다. 친구와 다른 한 명이 합류해 각각 포토샵과 프리핸드(FreeHand)를 맡았고요. 그렇게 해서 누구보다 일찍 디지털 기술을 만났죠.

새로운 기술을 사용하게 된 계기는 무엇인가요? 계획 단계에서 고려하고 예측한 부분이 궁금합니다. 기존 기술과 균형을 유지하고자 했던 부분이 있었나요?

쿼크익스프레스는 편집 디자인에서 요구하는 모든 기술이 탑재된 프로그램이에요. 원고 입력부터 편집까지 컴퓨터를 이용해 모든 작업이 가능한 획기적인 기술인 거죠. 말 그대로 DTP, 개인 컴퓨터로 출판 디자인의 모든 과정이 완결되는 겁니다. 이 경우 디자이너는 글자체에 관한 이해, 타이포그래피는 물론 판형과 종이 종류, 인쇄 방식에 관한 전문 지식을 모두 갖추어야 합니다. 수작업 시기에는 이런 과정이 분업화되어 단계별로 전문가의 도움을 받을 수 있지만 디지털 기술은 이게 전부 통합된 거니 디자이너가 모든 걸 관장하고 책임져야 하는 거죠. 저는 수작업을 경험했기 때문에 이에 관한 이해가 충분히 되어 있어서 오히려 디지털 기술이 불편했어요. 초기다 보니 기술적으로 해결 안 되는 부분이 많아 수작업보다 정교한 작업이 뒤떨어졌어요. 특히 한글 글자체가 그랬는데요. 한글의 경우 원도를 그대로 컴퓨터에 넣은 게 아니라 사진식자에서 전산화한 걸 다시 컴퓨터로 옮기다 보니 점점 획이 깎이면서 글자체가 불안정해졌어요. 지금은 기술력이 좋아져서 괜찮은데 초기에는 굉장히 어설펐습니다. 베이스라인이 안 맞거나 자간 조절이 제대로 안 되는 등 문제가 많았어요. 그렇다 보니 컴퓨터를 향한 디자이너들의 반응은 부정적이었어요. 한눈에 봐도 아마추어 수준이니 실제로 현장에서 사용하기까지는 시간이 꽤 오래 걸렸어요. 우리나라에서 DTP 시스템을 갖추고 완전히 디지털로 넘어간 시점을 1998년 정도로 봅니다. 『시사저널』『행복이 가득한 집』 같은 잡지가 그 시기에 시작됐어요. 매킨토시가 국내에 소개되고도 10년이 지나서야 본격적으로 시스템을 갖춘 디지털 시대가 열린 거죠.

새로운 기술을 배우고 사용하기 위해 참고한 자료가 있었나요?
어떤 자료인지도 궁금합니다.

앞에서 말씀드렸다시피 프로그램 매뉴얼을 보고 익혔습니다. 워낙 초창기다 보니 제대로 된 교재도 없었어요. 하드웨어를 만들고 바로 소프트웨어가 개발된 상황이라 국내에는 이렇다 할 참고 자료가 없어서 매뉴얼 북으로 정직하게 공부했죠. 쿼크익스프레스에 관해서만큼은 국내에서 제가 1세대일 겁니다.

어떤 과정으로 디자인 및 제작했는지 설명해 주세요. 기존의 방식과
어떤 부분이 달랐는지, 왜 달랐는지 궁금합니다.

가장 다른 부분은 글자를 입력하는 방식이죠. 이전에는 원고를 받으면 원하는 글자체를 수기로 원고 위에 써서 보냈어요. "제목: 32급 견고딕 장2 자간 20%" "본문: 14급 신명 장2 들여짜기 1자 행간 20 자간 20% 낱말사이 1/2" 이런 식으로요. 눈치챘겠지만 글자 크기를 재는 단위가 포인트가 아니라 급수[1]였어요. 그런데 디지털은 그럴 필요 없이 컴퓨터 안에서 바로 원하는 글자체를 필요한 크기로 만들 수 있잖아요. 오자가 생겨도 그 자리에서 수정할 수 있고요. 아날로그 시기에는 오자 한 자도 다시 사진식자기에서 인화해서 받고 그걸 오려서 틀린 글자와 바꿔 끼우는 방식으로 수정했습니다. 불편하긴 해도 조판의 완성도는 높았고, 디지털 기술은 편리한 대신 기술적인 한계로 조판이 엉성하다는 문제점이 있었습니다. 라틴알파벳은 별문제 없는데 한글은 아직 과도기였기에 디지털 글자체의 완성도가 떨어져 현장에서 바로 도입하긴 어려웠어요. 저희처럼 교육장에서 실험적으로 사용해 보는 수준이었다고 할 수 있습니다.

기술을 사용한 결과는 어땠는지 설명해 주세요. 처음 계획과
어떤 점이 달랐나요?

디지털 기술을 처음 사용했을 때는 편리하다고 느끼기보다 글자체의 완성도가 떨어져 거슬리는 부분이 더 많았습니다. 한글이 특히 심했는데, 조판하면 베이스라인이 고르지 못하거나 자간이 필요한 만큼 좁혀지지 않아 엉성해 보였어요. 사진식자기는 숙련된 조판공이 적정한 조판으로 완성해서 보내주는데 컴퓨터가 그걸 구현하지 못하더라고요. 그래서 1년 반 정도 그 회사에 있다가 1991년 기존 방식으로 작업하는 출판사로 옮겼습니다. 그때까지도 현장은 디지털 시스템이 갖추어지지 않아서 그대로 수작업으로 진행하고 있었거든요.

기술을 사용함으로써 달라진 부분이 무엇이었나요?

이전에는 디자이너는 주로 지정하는 역할이었다면, 디지털 기술이 들어오고는 그걸 직접 해야 하는 게 차이인 거 같습니다. 글자체 입력에

1
사진식자기에서 사용했던 활자 크기 단위.
1급=0.25mm(일본식), 1pt=0.3514mm(영미식)이다.

대한 얘기는 앞에서 했으니 반복하지 않아도 될 듯하고, 이미지에 관한 건데요. 예전엔 사진 이미지를 받으면 4색 분판 하거나 그래픽 효과를 얻기 위해 정판소에 보냈습니다. 소위 '분해집'이라고 해서 이미지를 필름 작업해 주는 곳입니다. 그들은 오랜 시간 숙련된 장인으로 결과물에 대한 이해도가 높아요. 초보 디자이너가 지정을 잘못해도 문제를 미리 말해주고 바로잡을 기회를 줍니다. 그렇게 해서 오류를 줄일 수 있었어요. 디지털 기술이 도입되고는 그런 작업도 디자이너가 직접 해야 했기에 더 많은 전문 지식이 필요했죠. 그런데 컴퓨터 기술을 이용하니 내가 디자인하는 건지 컴퓨터가 하는 건지 모르게 테크닉만 화려해지는 거예요. 그래서 1990년대엔 디지털 기술을 사용한 과도한 이미지 작업으로 '함량 미달'의 디자인이 양산되는 게 심각한 문제기도 했습니다.

어떤 점이 새로운 시각을 제공했나요?

디지털 기술은 시간을 많이 절약해 줬습니다. 예전엔 원고가 들어오면 글자체 모양이나 크기를 지정해서 식자공에게 보냈고, 다시 인화지로 받을 때까진 작업을 못 하고 다른 걸 하고 있어야 했어요. 디지털 기술은 이런 과정을 개인 컴퓨터로 그 자리에서 할 수 있으니 대기시간을 줄일 수 있는 거죠. 참고로 저는 인화지를 기다리는 시간에 공부를 했습니다. 대학원 다니던 시기였고, 기술이 어디까지 변할지 궁금하기도 해서 책을 많이 봤습니다. 그때 정병규 선생님이 추천하셔서 본 책으로『타이포그래픽 커뮤니케이션스 투데이(Typographic Communications Today)』(1989)가 있는데 제 연구 방향에 큰 가닥을 잡을 수 있게 해준 책입니다.

이후 프로젝트에서 디자인 내용이나 방법, 인원 구성에
변화가 생겼나요?

1985년부터 1995년까지 10년간 잡지 디자인을 하다가 영국으로 유학을 떠났어요. 그중 1990년부터 1년여간 매킨토시 프로그램 교육 현장에 있었고요. 그래서 제가 경험한 디지털 기술은 DTP에 집중되어 있어 전체적인 내용은 아닙니다. 다만 매킨토시 소프트웨어 3종 세트(쿼크익스프레스, 포토샵, 프리핸드) 초기 버전을 일찍 접한 입장으로서 디지털 기술로의 전환은 거스를 수 없는 대세라는 건 느꼈죠. 그렇지만 더 중요한 건 창의성이라는 생각도 갖게 되었어요. 기술이 아무리 발전해도 하나의 도구일 뿐이고, 좋은 디자인은 디자이너의 생각에서 나온다고 느끼고 더 공부하려고 유학을 떠났어요. 제가 돌아온 1998년쯤 한국도 디지털 시스템이 전면적으로 도입돼 업계 환경이 변화하는 시기였죠. 그때 작은 에피소드가 있는데요. 집 근처에 새로 식당이 생겨서 갔더니 아는 분이 계셨어요. 충무로에서 오래 일하던 식자집 사장님인 거예요. 동아일보, 조선일보 등 주요 잡지 일을 거의 다 하며 잘나가던 곳인데, 디지털 시대가 되면서 식자집도 일이 없어진 거죠. 그래서 업종을 바꿔 식당을 연 걸 보며 한 시대가 지난다는 걸 실감했어요.

새로운 기술, 실험적, 도전이었던 부분은 어떤 부분이었나요?
가장 애착이 가는 혹은 어려웠던 부분은 무엇인가요?

디지털 기술이 도입되면서 확실히 한글 글자체의 종류는 많아졌어요.
그런데 정작 쓸만한 글자체는 많지 않아요. 디스플레이용 글자체는
그나마 다양해졌지만 본문용은 별로 나아지지 않았어요. 아날로그
시기에도 있었던 신명조가 아직도 가장 좋은 글자체라고 여길 만큼
큰 발전이 없다는 건 아쉬운 부분입니다. 그래도 의미 있는 성장은
있죠. 큰 규모의 기업에서만 이루어지던 글자체 개발이 개인 단위로도
가능하다는 점이요. 유망한 글자체 디자이너들이 많이 나오고 한글
글자체가 다양하게 개발돼 생태계가 윤택해진 거 같아 좋습니다.
그래도 본문용의 선택지가 조금 더 많아졌으면 합니다.

어려움을 극복한 원동력은 무엇이었나요?

원동력이라고 할 게 있나요? 많이 해보는 방법밖에 없더라고요. 지금도
저는 학생들에게 '1만 시간의 법칙'을 얘기합니다. 오래 집중하고
좋은 걸 많이 보고 안목을 높이는 거라고요.

기술의 전환이 본인에게 어떤 의미가 있나요?

디지털 기술이 도입되면서 가장 큰 변화는 한글 글자체입니다. 수작업
시기에는 50여 종에 불과했는데 디지털 시대가 되면서 몇백 종이
한꺼번에 쏟아지기 시작했어요. 그러다 보니 완성도 떨어지는
글자체도 양산되었어요. 라틴알파벳은 구텐베르크 이후 500년 넘는
기간을 거치며 완성되었고, 한글도 대략 100년 동안 검증을 통해
완성도 있는 글자체를 만들어왔어요. 그런데 디지털 기술은 갑자기
우리 앞에 닥쳐와 짧은 시간 안에 시장에 내놓아야 했으니, 완성도
낮은 글자체들도 마구 쏟아지게 된 거죠. 그건 고스란히 디자인 분야에
영향을 미치게 되고요. 글자체의 양은 늘었는데 도리어 질은 떨어지는
결과가 벌어진 거예요.

글자체를 대하는 인식도 달라졌어요. 아날로그 시기에 글자체는
전문가들의 영역이었어요. 개인이 아무나 접근할 수 없는 고가의
장비와 기술을 갖추고 시스템이 필요했어요. 그래서 글자체가 곧
문화라는 인식도 있었고요. 디지털 시대가 되면서 글자체는 쇼핑
아이템처럼 변했습니다. 아무나 쉽게 스크롤만 하면 바로 사용할 수
있으니, 사고파는 물건처럼 여기고 다소 가볍게 대하는 거 같아요.

현재 디자이너 세대가 가상공간, AI 같은 새로운 매체, 기술 들을
경험 중입니다. 디지털화라는 대변화기를 겪은 관점에서 어떤 조언을
해주고 싶으신가요? 현재 디자이너 세대가 전환기에 관한 경험 공유를
어떻게 봐주었으면 좋겠나요?

얼마 전에 생성형 AI 시연회에 참석했습니다. 현재 디자이너 세대는
이미 디지털 세례를 받았으니 35년 전에 제가 DTP 시연회에서 느낀
'공포감'과 비할 바는 아니겠지만, 그들도 비슷한 충격을 받을 거
같아요. 기술이 먼저인지 사람이 먼저인지 묻는다면 저는 사람이

더 중요하다고 말하겠습니다. '창의성'은 기술이 가로챌 수 없는 사람만이 지닌 사유의 영역에서 나오니까요. 창의적인 사고를 유지한다면 어떤 새로운 기술이 와도 대체될 수 없다고 봐요. 생각을 깊이 하고 사유하는 디자이너로 남았으면 합니다.

김현미

소개를 부탁드립니다.

1989년도 대학에 입학해 시각 디자인을 전공하고, 광고대행사에서 일을 시작해 대학원 과정을 미국에서 유학한 뒤 돌아와 줄곧 디자인 교육에 종사해 왔습니다.

활동하신 시기에 가장 익숙했던 타이포그래피 도구와 매체는 무엇인가요?

제가 대학에 다니던 시절이 바로 매킨토시 컴퓨터가 한국에 소개되어 타이포그래피를 컴퓨터로 작업하기 시작하던 시기였습니다. 미국에서 매킨토시 컴퓨터가 출시된 해는 1984년이었지만, 이를 한국에 수입해 적극 홍보하고 판매하기 시작한 건 1980년대 후반 경이었던 것 같습니다. 한글 OS를 만들고 기존 디자이너들이 선호하던 우수한 한글 글자체를 디지털 폰트로 만들어 탑재하고 판매하던 회사는 신명시스템즈였는데, 제가 대학교 2학년 때 디자인 전공 대학생들 대상으로 여름방학 기간에 무료 강의를 제공해서 친구들과 함께 들었던 기억이 납니다. 영문이건 한글이건 원하는 글자체를 원하는 크기로 출력할 수 있다는 게 글자를 얻기 위해 많은 시간과 노력을 기울여야 했던 당시에는 놀라운 기술로 여겨졌습니다. 학교에서 포스터 디자인을 하면 그림은 어떤 도구를 사용하든 직접 그리고, 거기에 문자를 곁들이려면 레터링을 하거나 실크스크린을 해야 했는데 거기까지의 과정이 복잡했거든요. 그렇게 매킨토시의 위력을 체험했지만 값비싼 컴퓨터를 실제로 구입하는 학생은 거의 없었습니다. 따라서 졸업할 때까지 계속 아날로그 방식으로 과제를 할 수밖에 없었습니다. 교수님이 알려주신 몬센타입(Monsentype) 사진식자 글꼴모음집 등에서 원하는 글자체를 찾고, 이를 원하는 크기로 확대·복사한 알파벳들을 오려서 원하는 자간으로 붙여 필요한 문장을 만들고, 이것을 원고 삼아 실크에 감광해 실크판을 만들어야 글자 디자인 부분이 준비되는 것이었어요.

어떤 프로젝트에서 기술, 디지털 전환기를 경험하셨나요?

1992년 겨울에 졸업을 앞두고 광고대행사에 취업했습니다. 당시 업계에는 광고 제작 과정에 컴퓨터를 활용하면 시안 작업에 걸리는 속도와 비용 면에 있어서 혁신적이라는 논리가 퍼졌습니다. 제가 입사한 회사는 신입 디자이너를 여덟 명 채용했는데, 각각 쿼드라(Quadra) 950이라는 최신 기종의 매킨토시를 구입해 주고 집중적으로 교육했습니다. 그 시기에 일러스트레이터, 포토샵,

쿼크익스프레스 등을 빠르게 익혔고 아날로그 방식으로 만들던
광고 시안을 디지털 툴을 활용해 만드는 일을 주로 했습니다.

어떤 과정으로 디자인, 제작했는지 설명해 주세요.

광고회사에서 디지털로 작업하기 이전의 타이포그래피 부분을
보자면, 대학교 1학년 때 선배 프로젝트를 도울 때 텍스트에 이런저런
주문 표시로 가득한 문서를 충무로에 가서 사진식자로 뽑아오는
심부름을 했던 것이 기억납니다. 신명조 12급, 글자체를 굵게 하려면
'투타' '쓰리타'[1], 오른쪽으로 기울이려면 '우사' 왼쪽으로 기울이려면
'좌사' 등의 생소한 용어들로 표시해 타입을 주문하는 문서를 신기하게
보면서 이런 것을 익혀야 디자인하는 거구나 생각했죠. 인화지 냄새를
풍기는 사식 글줄들을 줄마다 잘라서, 방안대지에 선배가 시키는 대로
글줄사이 간격을 일정하게 띄어가며 붙여서 만드는 원고 촬영용 대지
작업을 돕기도 했습니다. 인쇄를 위한 원고를 만드는 방식이 손으로
사진과 타입의 크기·위치를 일일이 자리 잡는 것이었기에 '시각적으로
보기 좋게 자리 잡는 방식'이라는 의미의 레이아웃(layout)이라는
용어도 만들어진 것이겠죠.

매킨토시 컴퓨터는 SM 글자체들과 광고회사에서 주로 사용하던
「머리정체」 「머리굴림」 등의 헤드라인용 한글 글자체들을 시스템에
갖추었고, 디자이너들은 마우스만 클릭하면 원하는 타이포그래피
디자인을 할 수 있게 되었습니다. 시안에 필요한 사진 이미지는
스캔해 포토샵에서 만들고 벡터 이미지는 일러스트레이터에서 만들고
쿼크익스프레스라는 편집 소프트웨어에서 이미지와 타입을 결합하는
방식이었죠. 모든 작업을 한자리에서 할 수 있었기 때문에 짧은 시간에
다양한 시안을 만들 수 있었습니다. 대지 작업을 디지털 파일이
대체하는 과정으로 바뀌게 된 것입니다.

새로운 기술을 사용함으로써 달라진 부분은 무엇이었나요?

원하는 디자인을 만들어 낼 수 있다는 게 가장 신나는 일이었습니다.
말 그대로 '데스크톱 퍼블리싱'이 가능하게 된 것이죠. 학교에
다니는 동안 외국 서적을 통해 접한 멋진 그래픽은 내가 만들 수 있는
그래픽과는 거리가 있었습니다. 그림을 그리거나 회화적 기법으로
표현해야 하니 내가 하는 것은 일러스트레이션이 아닌가 하는
생각을 하기도 했죠. 그러다가 컴퓨터의 그래픽 툴을 만나게 되니
원하는 색과 도형을 활용할 수 있을 뿐 아니라, 컬러 그러데이션을
주거나 그래픽 유닛을 다양한 패턴으로 확장하거나 원하는 대로
이미지를 합성 또는 중첩하거나 등 표현력이 크게 확장된 것이
좋았습니다.

1
투(two)와 쓰리(three)는 영어, 타는 한자의 칠 타(打) 자로
글자를 조금 어긋나게 두세 번 재현해 굵은 글자를 얻는
방식이다.

하지만 모니터에 보이는 이미지를 손에 잡히는 것으로 전환하는 것은 전혀 다른 문제가 되어, 출력물의 해상도나 색상이 화면에서 보는 것을 따라가지 못하는 게 늘 실망스러웠고 당시에는 여전히 4도 필름 출력 및 제판의 과정을 거쳐야 인쇄까지 이르렀기에, 결국 시안을 쉽고 빠르게 만들 수 있다는 장점은 실제 인쇄물과의 격차를 줄이지 못한다면 큰 의미를 가지지 못한다는 것도 알게 되었습니다. 모든 프로세스에서 디지털화가 이루어지지 않았기 때문에 과도기에는 이런 한계를 느꼈던 것 같습니다.

현재 디자이너 세대가 가상공간, AI 같은 새로운 매체, 기술 들을 경험 중입니다. 디지털화라는 대변화기를 겪은 관점에서 어떤 조언을 해주고 싶으신가요? 현재 디자이너 세대가 전환기에 관한 경험 공유를 어떻게 봐주었으면 좋겠나요?

시각 디자인 제작 방식을 아날로그에서 디지털로 전환할 때 공부한 사람으로서, 아날로그 방식의 손과 눈 훈련이 매우 유효했다고 생각해 왔습니다. 특히 글자를 직접 손으로 그려보고 자간, 단어 간, 행간 등의 마이크로 공간을 고민하면서 훈련한 경험, 실재하는 2D 평면에 여러 시각 요소를 배치해 보면서 요소 사이에 생기는 상호 관계와 다양한 시각 구성의 가능성을 익힌 레이아웃 경험 등은 견고한 기본기가 되어주었습니다. 타이포그래피를 중심으로 한 시각 커뮤니케이션의 500년이 넘는 역사는 인류 사회에 어떤 역할을 해왔을까요. 그 역할을 각 시대와 문화에 맞게 수행하는 동안 표현과 구현의 기술은 계속 변해왔고 몇 번은 혁명적으로 변했습니다. 100년 전, 산업혁명의 끝자락 즈음 재래식 활판인쇄업에 기계 주조·조판 방식인 모노타입(Monotype)이 등장했을 때 중요한 것은 당시 업자들이 사용하던 좋은 글자체를 모노타입 기계에 탑재할 수 있도록 하는 것이었습니다. 40년 전 디자이너들이 컴퓨터를 사용하게 되었을 때도 좋은 글자체들을 속히 디지털 폰트로 전환하는 것이 컴퓨터나 소프트웨어 회사 들의 주안점이었습니다. 이는 디자이너들이 당시의 표현 수준을 유지하며 기술이 가져오는 효율성과 새로운 가능성을 선택하게 하기 위해서였습니다.

모든 업에 기계가 만들어지고, 디지털을 접목하던 시대를 지나, 이제는 AI가 들어오는 시대를 맞게 되었습니다. 그 흐름을 기꺼이 받아들이되 무엇이 중요한지를 잊지 않는다면 이 파도 또한 잘 올라탈 수 있을 겁니다. 조사·기획 과정에 챗GPT를 활용하고 필요한 이미지를 미드저니(Midjourney) 같은 생성 이미지 툴을 사용해 만든다고 하더라도, 필요한 질문을 할 줄 알고 머릿속에 있는 이미지를 구현하기 위해 어떤 프롬프트 단어를 써야 할지 아는 디자이너가 되어야 하지 않을까요. 주어진 디자인의 문제 해결을 위해 좋은 콘셉트와 콘텐츠를 구축할 줄 아는 능력이야말로 인간 디자이너의 지속 가능한 역량이니 이 역량을 갖추도록 노력해야 할 겁니다. 또한 디자인의 역사를 익히고, 그 속에서 엄선된 사례를 알고, 좋은 것들을 보면서 형성하는 안목은 각자가 짓는 디자인이라는 집의

토대가 되어줄 겁니다. 소셜 미디어와 알고리듬이 보여주는 한정된 세계에만 머물러 있지 말고 폭넓은 직간접 체험을 해 저변을 튼튼히 하기를 권하는 바입니다.

홍동원

소개를 부탁드립니다.

그냥 글자 쓰고 책 표지 만드는 일을 합니다. 시기를 잘 만나 미디어
파사드도 해봤어요.

아날로그로부터 디지털로 전환하던 시기를 중심으로, 활동하셨던
시기의 도구와 매체에 대한 이야기를 듣고 싶습니다.

대학 시절에는 박정희 대통령이 죽고, 5·18 민주화운동이 일어나는
등 격동의 시기를 겪었어요. 그러다가 대학 4학년 때 일할 기회가
있었어요. 학교 대신 회사에 가라 해서 학교도 회사도 안 가고
아르바이트를 했죠. 그게 1982년부터 시작이었어요. 그때는
CI 작업을 많이 했죠. 그러다 독일에 가서 매킨토시를 처음 접하고
배운 뒤, 선생님 말씀을 안 듣고 학교를 가지 않으면서 일을
시작했어요. 타이포그래피 관련해서 인터뷰를 자주 했던 이유는 신문
디자인에 관해 이야기하고 싶었기 때문이에요. 신문 디자인 작업을
약 15년 정도 했죠.

『한겨레신문』의 첫 제호인 '한겨레신문' 뒤에 백두산 그림이
있었는데, 제가 그 그림을 빼자고 했어요. 저는 그게 일제의 잔재라고
생각했어요. 그러다가 한겨레에서 신문 디자인 작업을 하게 됐죠.
제 의견에 찬성했던 사람들은 새로운 디자인에 강한 신념이 있었어요.
디자이너를 단순한 오퍼레이터로 보지 않고, 새로운 발상을 하는
사람으로 인정해 준 것이죠.

신문사 일과 학교를 병행하면서 신문 디자인 작업을 많이
했어요. 그때 배운 건 책 표지를 디자인하는 것이었어요. 책 표지를
디자인하면서 조금씩 돈을 벌었죠. 그 덕분에 경험을 쌓을 수 있었어요.
지금 생각해 보면 그 시절에 협회나 학회에서 많이 배웠어요.
기라성 같은 선배들과 함께 협회 활동을 했던 것이 인상 깊었어요.
한국그래픽디자이너협회(KOGDA) 총무 간사 역할을 하면서
많은 걸 배웠죠. 디지털 시대로 넘어가기 전, 사진식자 작업이
마지막 단계였어요. 디지털 시대가 오면서 저는 유학을 가게 됐어요.
돌아와서 다시 일할 때는 많은 변화가 있었죠.

유학 시절, 1986년에 매킨토시 클래식이 나왔어요. 우리
학교에도 몇 대가 들어왔는데 어떻게 사용하는지 아무도 가르쳐주지
않았어요. 스스로 알아서 해야 했죠. 그래서 우리는 '선생님보다
더 잘해보자'는 마음으로 공부했어요. 그 마인드가 정말 좋았어요.
새로운 기술을 배운다면 선생님보다 더 잘할 수 있을 거라는
생각을 했거든요. 당시에는 타이포그래피나 편집 디자인이 굉장히

첩첩산중처럼 느껴졌어요. 아무리 잘해도 선배들이 너무 많으니까요. 그런데 매킨토시는 달랐어요. 학생들이 '오늘부터 배우면 선생님보다 더 잘할 수 있다!'라고 말하는 거죠. 그 말이 반은 맞고 반은 틀리지만 중요한 건 그런 무대포 같은 마인드였어요. 저는 그게 정말 중요하다고 생각했어요.

유학을 마치고 돌아오니, 1990년대 초반이었는데 한국은 아직도 디지털 기술 도입이 늦은 편이었어요. 기계는 빨리 들어오지만 그걸 운영하는 사람은 없어 아직도 손으로 작업하고 있었어요. 제가 학교에서 "손으로 할래, 기계로 할래?" 물어보면 학생들이 손으로 하겠다고 했어요. 제가 매킨토시 420을 보고 '이걸로 재미있게 할 수 있겠다.' 생각했는데, 학생들은 여전히 손으로 하겠다는 거예요. 정말 디지털의 가능성을 막 이야기하던 시기였죠. 한겨레신문사 일을 시작하면서 신문사 컴퓨터 시스템에 관여하기 시작했어요. 신문 제작 시스템을 중앙 컴퓨터 시스템에서 PC로 바꾸는 계기가 되었죠. 세상은 정말 변하고 있었어요.

당시에는 손으로 쓰는 것과 기계로 만든 것을 구분하기 어려운 시기였죠. 안상수 선생님이 컴퓨터로 작업한 게 아닌가 생각했고, 손으로 하지 않았다는 걸 알게 됐어요. 안 선생님이 홍대에 나오면서 폰토그라퍼로 확실하게 도장을 찍었어요. 나중에 보니 원바이트 글자체 전문 프로그램이라, 투바이트로 제작하려면 저건 안 되겠구나 싶었죠. 그때는 원바이트로 출발했지만 그다음 단계로 가려면 한계가 있었어요. 마치 기타를 칠 때 로우 코드는 쉽게 치지만 하이 코드는 힘든 것처럼 말이죠. 그래서 다들 포기했는데, 만약 그때 투바이트로 옮겨갔다면 우리나라 자판이 쿼티로 굳어지지 않았을 거예요. 제가 TEDxSEOUL에서 발표하며 이 얘기를 했어요. 우리나라의 자판 입력 시스템이 영문 자판 입력 시스템인 쿼티보다 훨씬 빠르다며 자판을 바꿔야 한다고요. 자판을 바꾸면 훨씬 더 효율적일 텐데, 아무도 안 하더라고요. 그래서 한글날에 세종대왕이 훌륭하다고만 하지 말고, 진짜로 쿼티를 능가할 수 있는 자판을 만들어야 한다고 했어요. 하지만 그런 거는 돈이 안 되니까 안 하더라고요. 그게 참 아쉬워요.

아래아한글과 자판도 그렇고, 우리나라가 뭔가 새로운 걸 만들어낼 기회를 놓쳤어요. 사실 나라에서 이찬진(한글과컴퓨터 창립자)을 도와줘서 뭔가를 만들었어야 했는데 안 만들었어요. 세종대왕이 왜 훌륭한지 모르니까 그런 기회를 놓친 거죠. 디지털화되면서 글자도 디지털화될 때 우리가 할 기회가 있었던 거죠. 아래아한글이 잘나가던 시절, 전산 사식이라는 말이 처음 나왔을 때는 사진식자가 수동 사식으로 바뀌는 것과 같았어요. 디지털카메라가 나오면서 필름 카메라가 필카로 불리듯이 이상하게 된 거죠. 그때는 폰트도 아웃라인 폰트가 아니라 픽셀 폰트였어요. 픽셀을 확대하면 울퉁불퉁하게 보였던 그런 시절이었죠. 1990년대 초반에는 그랬어요.

신문사들은 그때 위기감을 느꼈어요. 새로운 미디어들이 계속
나오니까 신문이 주요 미디어에서 뒤처질 거라고 생각했죠. 출판물을
사무실에서 컴퓨터로 뽑아내기 시작했는데, 그때 사람들은 굉장히
놀란 거예요. 디자인을 잘하고 못하고를 떠나서 표현 방법이
달랐거든요. 근데 문제는 출력해 줄 곳이 없었어요. 지금은 출력 방법이
여러 가지 있지만 그때는 재판하는 방법밖에 없었죠. 우리나라는
묘하게 ADA 방식, 아날로그와 디지털을 거치고 다시 재판하는 거죠.
남들이 어떻게 하는지 알 수 없으니 나름대로 독창적인 방법을 썼죠.
그래서 그런 식으로 신문 디자인하려고 직원을 많이 뽑았어요.

조선일보도 새로운 신문 디자인을 원했어요. 세로쓰기 조판에서
가로쓰기 조판으로 전환하려 할 때였어요. 조선일보에서 PT 제안이 와
PT 준비를 하는데, 대장(신문 크기)을 뽑을 프린트가 없을 때라 청사진
뽑는 플로터로 밤새 뽑았던 기억이 납니다. 그러면서 신문사의 조판
시스템을 매킨토시로 바꾸겠다고 제안했어요. 다방에서 전화선으로
연결해, 중앙에서 받아 작업할 수 있는 시스템을 꿈꾸게 된 거예요.
중앙통제식 컴퓨터 시스템에서 벗어나 클라이언트가 많아지는 거였죠.
조선일보에서 그걸 듣고 "꿈의 시스템"이라며 굉장히 놀랐어요.
제가 서른 조금 넘었을 때였는데, 신문사에서는 젊은 나이였죠.
디자인보다는 시스템을 바꿔야 한다고 하니 기자들이 반발했어요.
하지만 조선일보니까 가능했던 거죠. 하루에 벌어들이는 광고비가
어마어마했으니까요.

디지털로 작성한 맨 뒷면을 시작으로 신문이 바뀌기 시작했어요.
지금같이 아웃라인 폰트도 아니고 픽셀 폰트로 작업했어요. 픽셀
폰트로 오픈타입 폰트(OpenType Font, OTF)는 상상도 못 했죠. 저도
될지 안 될지 몰라서 디지털을 이해하는 사람이 있다면 나와보라는
식으로 조선일보에 프로포절을 냈어요. 그리고 그때 신문 전체가
15단이었는데, 1면이 5단 시스템이었어요. 근데 1단이 세로로 누워
있다가 위로 올라가게 되니까 이걸 제어할 수가 없잖아요. 그러니까
광고주한테 설득을 한 거죠. 그런 과정이 한참 이루어지면서 디지털로
간 거예요. 그래서 디지털에 관한 책을 많이 봤어요. 독일에 있을 때
네빌 브로디(Neville Brody) 전시를 봤는데 손으로 그린 게 아니라
컴퓨터로 그린 거였어요. 독일에서는 그런 걸 처음 했다며 백남준도
그렇게 띄웠는데, 저는 이 작은 컴퓨터로 그런 걸 할 수 있다는 게
놀라웠어요. 그 가능성을 모르는 거죠. 컴퓨터의 가능성을 우리가
5퍼센트나 알까 싶어요.

처음에는 사회면 안쪽에서 시작했어요. 사회면이 맨 뒤에
있었거든요. 맨 앞면은 세로쓰기인 상태를 못 건드리고, 사회면부터
조심스럽게 바꿔서 신문 전체가 디지털로 전환된 거예요. 또 디지털로
손대기 어려우니 광고 없이 하라고 했죠. 사회면은 광고료를
받을 필요가 없었으니까 주로 광고 없는 사회면을 맡았고요.
사람들이 신문을 볼 때 그런 면을 좋아했어요. '사람과 컴퓨터' 면을
맡으면서부터 저한테 매주 한 면을 할당해 줬어요. '사람과 컴퓨터'는

정보통신 섹션 '굿모닝 디지털'의 전신이에요. 정확히 1994년부터
그렇게 되며 기자들 사이에서 제가 그런 일을 한다는 소문이 퍼졌어요.
기자들이 와서 뭐 하는 거냐고 물어보기도 했고요. 아날로그 시절이라
ADA로 출력하고, 데이터도 전송했어요. 신문 기사의 주 패턴은
2030년의 디지털 세상을 묘사하는 내용이었어요. 제가 매킨토시로
신문을 만들 수 있는데 신문사 내부에 전용선이 없다고 하니
바닥 액세스 플로어¹ 공사가 시작되었죠. 신문사도 매일 돌아가는
공장 같아서 그전에는 함부로 바꿀 수가 없었거든요. 코리아나 호텔
한 층을 통째로 비우고 액세스 플로어를 깔고 전산 장비를 설치했어요.
이걸 추진한 건 제가 아니라 휴먼컴퓨터의 정철 대표였어요. 그때 정철
대표가 정말 큰 도움을 줬다고 생각해요. 솔직히 저는 그냥 파워 넣고
모니터 보면서 운영하는 정도였지, 그 안에 있는 시스템은 잘 몰랐어요.
 조선일보 하면서 가장 재미있었던 건 시스템을 바꿨다는
거예요. 신문을 디지털로 바꾸면서 무슨 일이 있었냐면,
사람들은 못 알아봤어요. 당시 앨 고어(Al Gore)가 '인포메이션
슈퍼하이웨이(information superhighway)'라는 얘기를 하면서 초당
154k가 뭐 어쨌다는 얘기를 했어요. 실제로는 신문 발행 부수가 150만
부라고 했지만 서소문에 있는 회사가 다 소화를 못 했어요. 분당으로
보내야 하는데 전화선을 타야 하는 구간이 몇 군데 있어서 데이터가
안 가는 거예요. 조선일보 앞에서 필름을 받아 분당까지 택배로
가는 속도가 데이터 전송보다 빠른 거죠. 또 전국에 있는 분소에서
출력해야 하잖아요. 하룻밤에 한 군데서 150만 부를 어떻게 찍어요?
게다가 그다음 날 것도 찍어야 하는데 기계가 망가지죠. 그런 상황에서
서서히 바뀌기 시작한 거예요. 그때 협박도 두세 군데서 받았어요.
엘렉스컴퓨터라고 매킨토시를 판매하는 곳에서 계속 자기들한테서
샀다고 얘기하자며 회유도 했어요. 돈 받았으면 압구정동에 아파트
하나 샀을 거예요. 현실은 데이터를 쏘고 택배를 보낸다는 거죠.
데이터는 전화국을 몇 개 거쳐야 하니 앨 고어가 얘기한 것처럼
안 간다는 거예요.
 정철 대표와 개인적으로 친해지면서 여러 가지를
배웠어요. 휴먼컴퓨터에서 만든 폰트마니아(Font Mania)라는
국산 폰트 제작 프로그램이 있었는데, 그게 정말 아까웠어요.
그 프로그램으로 디자이너들이 폰트를 더 자유롭게 만들 수
있었는데 잘 안 풀리더라고요. 그러다 보니 디자이너들이 할 수
있는 게 제한적이었고, 나만 고립된 느낌이었죠. 그러다가 어느 날
휴먼컴퓨터의 한 이사가 트루타입 폰트(TrueType Font, TTF)에
대해 이야기했어요. 풀타입 폰트라고도 하더군요. 그게 뭔지
처음엔 너무 복잡하고 디자이너들에게 설명하는 게 쉽지 않았어요.

1
바닥에 배선이나 배관 같은 설비를 자유롭게 배치하도록 일정
공간을 띄워서 시공한 이중 바닥 구조. 방재실·전산실 등에
사용한다.

당시 우리나라의 디자이너들이 매킨토시를 썼지만 어디서 배웠는지
마이너스 자간을 사용했는데, 모니터에서 구현이 안 되니까 문제가
됐죠. 글자가 겹치니 클라이언트가 불만을 가지고, 이렇게 나오면
안 된다며 불만을 터뜨렸어요.

사실 쿼크 본사에서는 우리나라 수요가 없다고 지원을
잘 안 해줬고, 중국이나 일본만 쓰는 기능이 많았어요. 당시에는 일본을
거쳐서 시스템이 들어왔어요. 쿼크에서 만든 3의 일본 버전을 응용해 3.1
버전을 한국 버전으로 사용했어요. 일본 시스템에 우리가 맞춘 거예요.
이때 느낀 건 '우리도 일본의 식민지나 다름없구나.'였어요. 미국은
일본이 가르쳐준 대로 했고, 우리는 그걸 또 배우고 있었으니까요.
중국은 컴퓨터가 제대로 안 돌아갔고 검열 때문에 미국에서 시스템을
팔지 말라고 해서 못 들어갔어요. 클라이언트에게 디자인을 설명해도
잘 이해하지 못하는 상황이었어요. 디자이너들이 화를 많이 냈죠.
디자이너는 기계가 못하면 자기들도 못한다고 했고, 설명할 수 있어야
한다고 했지만 모니터 뒤에서 일어나는 현상에 대해 설명을 못 했어요.
그때 휴먼컴퓨터 이사였던 분이 나타났는데 그분이 굉장히 훌륭하다고
생각했어요. 어느 날 부르더니 화면에서 구현하는 법을 설명해
줬거든요. 다른 곳에서는 안 되던 걸 가능하게 해줬어요.

새로운 기술, 실험적, 도전이었던 부분은 어떤 부분이었나요?

그때는 그림을 크게 그리기 어려웠어요. 디자인 쪽은 시스템이
갖춰지면 할 수 있었지만, 기자들은 기사를 원고지로 쓰면 잘 쓰는데
도표로 그리면 안 된다고 했죠. 도표를 그리면 알록달록해서 보기
좋지만 용량이 많이 들어서 안 된다고 했어요. 플로피디스크는
1.3메가바이트가 한계였으니까요. 출력실과 늘 얘기했어요. DPI를
올려야 픽셀이 안 보이는 그림이 나오고, 그때 신문사의 DPI는
120 정도였어요. IBM이 96, 매킨토시가 72였죠. 디자이너들이
그림을 시간 안에 퀄리티 있게 그려내려면 용량을 고려해야 했어요.
10메가바이트를 넘지 않으면 훌륭하다고 했지만 150메가바이트가
되면 큰일이죠. 신문사에서 습관이 들어 그림을 다 완성하면 용량을
봐요. 최근 사진집 작업을 했는데 사진 200장을 800메가바이트로
준다고 해서 그걸로 어떻게 작업하냐고 했죠.

신문사는 항상 최고 사양을 좋아하고, 돈이 많아서 필요하면
장비를 바로 사줬어요. 스캐너도 7,000만 원짜리를 사주고, 코닥
카메라가 처음 나왔을 때 2,700만 원짜리 카메라도 바로 사줬죠.
그래서 저도 고급 장비를 쓸 수 있었고 기자들은 다루는 법을 몰라서
제가 설명해 주곤 했어요. 그게 1996년쯤이었어요. 조선일보가
운영 시스템을 바꿀 때였죠. 새로운 시스템을 도입하고 혁신적으로
바꾸려고 했어요. 일주일에 신문 두세 판을 만드는 것도 큰 변화였어요.
일본식에서 미국식으로 바꾸고, 디지털로 전환하려고 했어요. 그때는
46판에서 57판으로 바꾸는 것도 큰일이었어요. 칼럼으로 바꾸는 것도
마찬가지였죠. 글자가 겹쳐 나오는 문제도 있었고, 출력이 괜찮아도
눈에 안 보이면 믿지 않았어요. 결국 출력실에서 필름을 가져와서

보여줬죠. 57판으로 바꾸는 게 어려워도 바꿔야 했어요. 시스템에 맞게 뭔가를 바꿔야 하는데, 기자들이 안 된다고 하면 참 곤란했어요. 그래서 제가 생각해 낸 방법이 기자들한테 노트북을 하나씩 다 주겠다고 한 거예요. 그때부터 서울 시스템이 달라졌어요. 그 시스템 장비를 쓰면 폰트가 자동으로 들어가고, 그 폰트는 신문사 전용 폰트였어요. 폐쇄적이고 독점적인 조판기였죠. 제가 매킨토시 시세로 설정하고 계산해 보니까 기자들한테 노트북을 나눠줘도 예산이 남더라고요. 그래서 사장한테 보고하면 될 일인데, 문제는 총무부장이었어요. 돈을 쥔 사람이라 자기 마음에 안 들면 결제를 안 해주는 거예요. 장비 지원이 제대로 안 되면 정말 힘들었어요.

　　기자들이 컴퓨터에 있는 편집 디자인 프로그램을 잘 몰라서, 매킨토시도 제가 가르쳐줬어요. 몇 명한테 노트북을 주고 폰트 등을 가르쳐주니까 금방 배우더라고요. IBM 시스템이랑은 달라서 폰트가 다양했거든요. 그걸 배우고 나니까 신문 디자인이 확 바뀌었죠. 편집 기자들이 본문을 다양하게 만들어야 한다고 했어요. 노인들을 위해서는 본문을 크게, 젊은이들을 위해서는 작게, 이런 식으로요. 활판부터 해온 사람들은 그걸 상상도 못 하더라고요. 제가 타이포그래피를 하면서 신문을 바꾸려고 노력했죠.

　　광화문에 신문사들이 모여 있어서 밥 먹으러 나가면 저 혼자 못 나가게 했어요. 다른 신문사 기자들이 저한테 따로 볼 수 있냐고 물어보기도 하고, 그런 일이 참 많았어요. 『일간스포츠』로 가서 폰트를 디지털화하면서 많이 고민했어요. 이게 무슨 뜻인지, 어떻게 해야 할지 정말 많이 생각했어요. 그때 떠오른 게 니콜라스 네그로폰테(Nicholas Negroponte)가 얘기했던 정보 민주주의였어요. 네그로폰테는 MIT미디어랩을 설립하고 거기서 일했던 사람으로 나중에 미국 정보통신부 국장을 했어요. 근데 정보 민주주의가 뭘까요. 디지털 시대에 정보가 돈이 된다는 걸 지금은 다들 알지만, 그때는 그런 개념이 없었어요. 요즘 네이버가 돈을 버는 걸 보면 알 수 있죠. 『일간스포츠』에서부터 제가 주장했던 게 온라인을 잡아야 한다는 거였어요. 스크린폰트를 먼저 잡아야 한다고 생각했죠.

　　『일간스포츠』를 하면서 폰트의 민주주의에 대해 많이 고민했어요. 남들이 쓰지 않는 오픈된 형태의 폰트를 만들고 싶어서 최초로 폰트를 만들었죠. 그걸 기자들에게 넘겼더니, 기존의 레이아웃을 깨고 굉장히 독특한 폰트를 만들었어요. 조선일보에서 일하면서도 정보가 어떻게 움직이는지 보게 됐죠. 그때 '빨간 스포츠' 프로젝트라는 걸 생각했어요. 신문사에서 취재해 온 정보 중에 일부만 공개되고 나머지는 비공개인 경우가 많았거든요. 그 정보로 통해 뭔가 새로운 걸 해보고 싶었어요. 프로젝트 이름은, 일반 스포츠보다 '빨간' 스포츠가 더 매력적이잖아요. 그런데 계약서에 정보를 가지고 함부로 하지 말라는 조항이 있었어요. 사회가 받아들일 수 없었던 거죠. 디자인만 하기로 결심했는데 『일간스포츠』가 중앙일보로 넘어가면서 디자인적인 시도는 많이 못 했어요. 정보 민주주의라는 단어가 아직도 명확히 풀리진 않았지만, 대신 폰트에서의 민주주의를 고민하게 됐죠.

노무현 대통령 시절, 전자정부 시대에 손글씨 폰트를 제안받았지만 디자인을 컨펌하는 과정에서 많은 단계를 거치다 보니 힘들었어요. 그래서 결국 하지 않았죠. 타이포그래피가 가독성을 높이는 작업이지만 IT 쪽 사람들과도 말이 안 통했고, 디자이너들조차 TTF를 몰랐어요. 출판사 편집자들과도 의견 차이가 컸어요. 편집자들은 가독성이 좋다고만 하는데 디자이너 입장에서는 더 많은 고민이 필요했죠. 폰트의 다양성, 정보 제공자가 아닌 정보 수용자 입장에서의 접근이 중요하다는 걸 느꼈어요. 그래서 디지털 폰트가 민주주의를 실현한다고 생각했어요. 정보 제공자의 입장이 아니라 수용자의 입장에서 다양한 폰트를 제공해야 한다고 생각했죠. 김영사 디자인을 맡았을 때도 다른 출판사에서 와서 물어보곤 했어요. 김영사 디자인을 하던 최만수 씨는 정말 훌륭한 디자이너였어요. 90퍼센트의 디자인 작업을 최만수 씨가 했죠. 그런데 이분은 철저히 아날로그적인 사람이었어요. 만약 디지털로 옮겨왔더라면 그렇게 스트레스를 받지 않았을 텐데, 아쉽죠.

결국 『일간스포츠』를 그만두고 나올 때 각서를 쓰고 나왔어요. 다른 스포츠 신문에서 데려갈까 봐 잡아두려고 했던 거죠. 정보 민주주의, 폰트의 민주주의, 다양하게 시도하면서 많이 고민했지만 현실과의 괴리가 컸어요. 스포츠 신문은 절대로 가지 않기로 결심했죠. 하지만 스포츠지는 두 개밖에 없었고, 세계일보와 국민일보 중에서 선택해야 했죠. 국민일보에 2년 정도 있었는데 특별히 한 일이 없어요. 조선일보에서 완성한 폰트를 크고 작게 조정하고, 디지털 환경에 맞게 보이는 것들을 조금 하다가 한겨레로 갔어요. 한겨레에서는 더 많은 자유를 주고 다양한 시도를 할 수 있게 해줬죠.

디지털의 개념을 끊임없이 고민했어요. 한겨레는 진보 신문이고, 조선일보는 보수 신문이잖아요. 그런데 폰트를 보면 두 가지 형태로 나뉘어요. 보수 신문은 두벌식, 진보 신문은 세벌식이죠. 우리는 표지를 세벌식으로 많이 만들었어요. 그때 디자이너들이 어디로 가야 할지 고민했죠. 우리 신문 폰트를 세벌식으로 해보자고 결론을 내렸지만 키보드 문제로 기자들을 설득하는 데 어려움을 겪었어요. 기자들이 세벌식 자판으로 바꾸는 걸 싫어하더라고요. 처음에는 세벌식 포맷을 만들었는데 이를 완성형 폰트로 만들어버렸어요. 이게 제가 잘못한 부분이죠. 쉬운 방법을 택한 거예요. 디자이너는 가난해야 투쟁한다는 말도 있지만, 결국 우리는 다시 일본 폰트 기술과 구글 폰트에 밀리게 되었어요.

우리나라 폰트에 관해 많은 이야기가 있지만, 약물 기호와 한글, 아라비아숫자와 한글, 외래어와 한글 간의 관계가 제대로 정의되지 않은 채 흘러갔어요. 세종대왕이 과학적이라고 하지만, 우리 폰트가 세계 폰트와 어울리지 않으면서 과학적이라고 주장하기는 어렵죠. 우리 글자를 컴퓨터에서 쓰기 쉽게 만들어야 하는데 구두점과 쉼표 문제 등이 걸림돌이 되었어요. 디자이너와 편집자 사이의 소통 문제도 있었고요. 디자이너들이 동양 미학을 몰랐고, 편집자들은 좌뇌만 사용해서 우뇌의 역할을 이해하지 못했죠. 아라비아숫자와

한글이 어울리도록 하는 것도 문제였고, 가독성도 중요했죠. 눈동자의 움직임에 맞춰 폰트 크기와 행간을 조정해야 했어요. 디지털과 타이포그래피를 통해 이 문제를 해결할 수 있지만 기존의 와리쓰케(割り付け, 레이아웃) 세대들은 어깨너머로 배운 것이었죠.

　　디자이너들은 인문학적 바탕으로 가독성과 디지털의 의미를 공부하고 토론하면서 정의해야 해요. 그러면서도 상대방을 설득할 수 있는 언어를 배워야죠. 상대방의 조형 감각을 이해하면서 대화할 수 있어야 해요. 100년 전에 쓰던 본문 글자체를 아직도 사용하는 건 훌륭하지만, 그게 하나밖에 없다는 건 문제예요. 우리나라 문자를 제대로 사용할 수 있는 포인트가 필요해요. 중점 같은 일본 기호를 아직도 사용하고 있는 것도 문제죠. 타이포그래피의 기본을 이해하고, 디자이너들이 인문학적 데이터를 바탕으로 출판사와 대화할 수 있어야 해요.

　　디자이너들끼리만 모여서 발전하는 게 아니라 관련 인력이 함께 모여야 해요. IT가 조선일보에서 육성되었던 것처럼 다양한 분야의 사람들이 함께 일해야 발전할 수 있어요. 협회나 학회에서도 디자이너, 에디터, 엔지니어가 모여야 해요. 학회에서는 다양한 분야의 사람들이 함께 일해야 발전할 수 있어요. 저는 운 좋게 IT와 디자인이 결합되는 시기에 있었어요. 에너지 있는 파워풀한 몸을 만들어내려면 협업해야 해요. 디자이너들끼리만 작업하면 결국 엔지니어나 에디터 측면의 얘기는 모르잖아요. 좁은 시선만 가지고 계속 얘기하게 되는 거죠. 저는 네이버 IT 쪽 사람들에게 시간 내서 만나달라고 조르고 밥도 사고 하면서 대화 나누려고 노력했어요. 그들은 이미 대통령도 만나고 어디 위원이고, 그랬기 때문에 이미 당시 사회에서의 수요가 달랐죠.

현재 디자이너 세대가 전환기에 관한 경험 공유를 어떻게 봐주었으면 좋겠나요?

　　강의하다가 느낀 게 이거예요. 다양한 게 좋잖아요. 내가 좋아하는 스타일이 있고, 취향이 있고, 조형 감각·조형 미학이 있고, 거기에 어긋나는 제자들을 가르칠 수 있겠어요? 쉽지 않죠. 이 조형을 인정해 주려면 다른 시대의 새로운 기술, 새로운 트렌드를 알아야 하는데 선생님이 알까? 학생들은 졸업해서 내일 걸 해야 하는데 옛날 걸 배우죠. 물론 옛날 걸 배워도 되지만, 저는 현재 디자이너 세대가 제 인터뷰를 전 세계에 있는 새롭게 등장하는 수많은 기술을 통해 여러 시도를 해보는 계기로 삼았으면 좋겠어요. 저쪽에서 붓이 새로운 게 나왔는데 그 붓 한번 갖고 한번 해보자. 저쪽에서 물감 새것 나왔는데 그거 갖고 해보자. 종이가 새로 나왔다는데 써보자.

　　혹시『우선순위 영단어』라는 책 아세요? 제가 디자인했거든요. 디자인하면서 배운 게 뭐냐면 '정보제공자가 지정한 매뉴얼 식이 아니라 필요한 것을 익히는 게 더 중요하다.'였어요. 저는 여태까지 컴퓨터 쓰면서 한 번도 매뉴얼 책을 본 적이 없거든요. 디자이너들에게 직접적으로 필요한 게 몇 개나 되겠어요.『우선순위 시리즈』같은 매뉴얼, 즉 선생님이 가르쳐주는 방법도 중요하지만, 한편으론

학생들의 하얀 백지상태를 비슷하게 채워나간다고 생각했어요. "이번 한 학기 우리 같이 한번 탐구해 보자." 그게 훨씬 낫지 않을까요? 그러니까 누가 더 잘 알고 덜 알고, 맞고 틀리고가 아니라, 전부 다른 생각을 인정하고 정리하는 게 중요한 것 같아요.

이런 접근을 토대로 '엔지니어들은 무슨 생각을 하는지 알아보자.' '에디터들은 무슨 생각을 하는지 알아보자.' 하며 다른 입장과 생각들을 통해 각자의 영역을 확장해야 한다는 거죠. 이런 방식이 졸업하고 난 다음에 큰물에서 헤엄쳐 나가기가 훨씬 더 편하지 않겠어요. 자간이 어떤지, 가독성이 어떤지. 타이포그래피 미학 전부가 되지 않는 가독성만을 가지고 이야기하지 않았으면 해요.

조금 다른 얘기지만, 본문의 기준 같은 것들을 이야기하고 규정할 때가 되지 않았어요? 구글 폰트에서 한글을 쓸 때 이탤릭체도 써줬으면 좋겠어요. 우리도 시카고 타이포그래피를 따라가면 좋겠어요. 적어도 후배 디자이너들은 저보다 나은 디지털 타이포그래피 환경에서 살아야 하잖아요.

정석원

소개를 부탁드립니다.

1991년 레이저프린터 개발 프로그래머로 사회생활을 시작했습니다. 회사 내에서 기술 및 영업직 사원들을 교육하면서 나름 교육 방식을 몸에 익혔습니다. 순수 개발을 6년, 전문 마케팅을 2년간 하고 이직해 폰트와 소프트웨어 마케팅과 영업을 하면서 사업 준비를 2년간 하고 1999년 만 8년의 직장 생활을 마감했습니다. 프린터와 전자 문서에 관한 전문 지식을 습득했죠.

2000년부터 2009년까지는 웹하드를 개발해 전국의 대학교와 관공서를 대상으로 사업을 추진하고 공공기관의 백업시스템과 소프트웨어를 구축하는 사업으로 확장했습니다. 사업 중에 대학교와 공공기관의 요청이 있을 때마다 전문적인 지식을 제공했습니다. 웹하드, 백업시스템, 전자 문서, 지식 시스템을 구축한 시기입니다.

2010년부터 2020년 사이에는 스마트폰이 국내에 상륙하면서 전자책 사업을 시작해 국내 최초로 인앱(IN-APP) 방식의 앱을 개발해 런칭했고, 한국전자출판협동조합의 전무이사 등을 역임하며 출판계에서 경력 단절이 된 여성 인력을 교육하는 전자출판 양성 과정을 만들어 여성 인력을 5년간 교육하고 사업 파트너로 협력했습니다. 자연스럽게 전자책과 도서를 동시 출판하는 출판사를 경영했습니다.

2020년부터 2024년 현재까지는 코로나19의 영향으로 출판 업무에 주력했습니다. '폰트와 저작권과 분쟁상담 사례' '문장부호의 바른 활용' '시간의 활용' 등의 주제로 책을 저술 중이며, 관련한 강의 요청에 응하고 있습니다. 2022년 3월부터 2026년 2월까지 사단법인 한국폰트협회 7-8기 협회장입니다.

아날로그로부터 디지털로 전환하던 시기를 중심으로, 활동하셨던 시기의 도구와 매체에 대한 이야기를 듣고 싶습니다.

저는 사회생활을 레이저프린터를 개발하는 일로 시작했습니다. 『글짜씨』의 관점에서는 문자와 관련 있는 산업의 이야기가 중요할 거라는 생각이 들어서 그 부분에 관한 이야기들을 해드리고, 또 1990년대 초 레이저프린터가 우리나라에 처음 들어올 당시에 개발했던 개발자기 때문에 그 부분을 공유하고자 합니다.

1983년도에는 퍼스널 컴퓨터가 없었고 중대형 컴퓨터가 주로 사용되었습니다. 중대형 컴퓨터 언어를 배우다가 군대에 다녀온 후, 학교에 PC가 도입된 것을 보았습니다. 하드디스크가 없는 PC였으며, 플로피디스크를 이용해 실습을 했습니다. 당시 PC 산업의 발전 가능성을 느꼈고, 학창 시절 동안 PC 관련 공부를 집중적으로

하기로 결심했습니다. 대학 3학년 때부터 컴퓨터 실습실 관리자가
되어, 실습실의 여러 애플리케이션을 공부하고 다른 학생들에게도
컴퓨터를 가르치는 역할을 맡았습니다. 학교에 대자보를 붙여
학생들을 모집하고, 컴퓨터를 잘하는 학생 열다섯 명을 강사로 양성해
수업을 진행했죠. 그러다 보니 컴퓨터 진시회를 기획하고 용산에서
장사하는 선배들에게 컴퓨터를 대여받아 전시회를 열었습니다.
이 과정에서 비즈니스 기술도 배우게 되었습니다.

　　졸업할 때쯤 대학 동기들의 추천으로 엘렉스컴퓨터라는 회사에
취업했습니다. 아시다시피 매킨토시의 대리점 역할을 했던 회사로,
삼보컴퓨터 출신인 분들이 만들었어요. 엘렉스컴퓨터의 부서 중
하나로 있다가 독립해 레이저프린터 회사인 ㈜엘렉스테크를 만들
때, 제가 창업 공채 1기로 그 회사에 합류하게 됐습니다. 제가 했던
일은 어쨌든 레이저프린터를 개발하는 일인데, 프린터 내부 보드를
만드는 거에요. 하드웨어 측면에서는 퍼스널 컴퓨터의 메인 보드와
거의 동일하다고 보면 됩니다. 컴퓨터 안에 있는 메인 보드는 우리가
키보드에 입력하면 모니터에 글자가 나오고, 레이저프린터는 컴퓨터에
있는 데이터를 프린터로 보내는 입력 방식이죠.

　　프린터의 데이터 처리 방식에는 크게 세 가지가 있습니다.
첫 번째로는 PC에서 2바이트 코드를 보내면 프린터가 자체 폰트를
이용해 출력하는 코드 방식입니다. 장점은 PC 쪽에서는 데이터 부담이
없다는 겁니다. 두 번째는 다운로드 방식으로, 이미지를 램에
일시적으로 저장하고 그 뒤 보내는 코드를 통해 저장된 이미지를
명령(출력)하는 방법입니다. 세 번째는 폰트 자체를 보내고 그다음에
코드를 통해서 출력하는 방식입니다. 아래아한글이 나오기 전까지
프린터 언어가 통일되지 않아 컴퓨터와 프린터의 회사가 같아야
출력할 수 있었습니다. 그런데 아래아한글 개발자가 엘렉스컴퓨터에서
배운 다운로드 방식을 통해 다양한 프린터와 호환되는 워드프로세서를
개발했습니다. 프린터 드라이버를 지정하게 되었고, 프린터를
지정하면 그 프린터로 출력이 가능해졌습니다. 그러면 프린터
입장에서는 폰트를 안 가지고 있어도 되는 거죠.

　　그때부터 아래아한글을 굉장히 많이 쓰기 시작했습니다. 그리고
공공기관에서도 업무를 컴퓨터로, 즉 행정전산망을 통해 보게
되었습니다. 그리고 이때 KS 표준과 프린터 명령어 표준화 작업에 대한
필요성이 대두되었고요. 그래서 각 회사가 워드프로세서나 KS라는
프린터 명령어를 수용할 수 있는 프린터를 만들어야 했던 거죠.

프린터 시장은 어떻게 변화했나요?

　　초기에는 잉크젯프린터가 거의 없었고, 우리는 주로 레이저프린터를
개발했습니다. 라인프린터 기준의 에뮬레이션(emulation, 프린터를
동작하기 위한 명령어)을 사용했으며, OA(Office Automation)용
소프트웨어들이 라인프린터 기준의 KS 모듈을 지원하는지 여부가
중요했습니다. 그러다 윈도즈 95가 출시되면서 시장이 크게
변화했습니다. 윈도즈는 이미지 프린팅을 할 수 있는 에뮬레이션을

내부에 탑재했고, 빠르게 프린터로 데이터를 전송할 수 있는 인터페이스 환경이 마련되었습니다. 이에 따라 퍼스널 컴퓨터도 아웃라인 폰트를 수용할 수 있게 되었습니다.

어도비는 처음부터 포스트스크립트라는 강력한 언어를 보유하고 있었습니다. 이 포스트스크립트 언어를 통해 매킨토시에서 트루타입 폰트와 아웃라인 폰트를 만들어 인쇄 및 출판에 적용할 수 있었습니다. 매킨토시에는 쿼크익스프레스라는 소프트웨어가 있었고, 이 소프트웨어에서 만들어진 포스트스크립트 데이터를 통해 인쇄 출판이 가능해졌습니다. 매킨토시에서는 외장형 하드디스크를 연결하고 화면용 폰트를 사용해 디자인을 하고, 그 데이터를 인쇄용 포스트스크립트 데이터로 변환해 출력물을 생성했습니다.

어도비가 윈도우 OS에서도 동작하는 인디자인을 출시하면서 이런 기술적 장벽은 점점 사라졌고, 인디자인이 활성화되는 시장으로 변화했습니다. 저는 프린터를 개발했기 때문에 자연스럽게 폰트에도 관심을 가지게 되었습니다. 이것이 전체적인 흐름입니다.

특별한 프로젝트도 소개해 주세요. 프로젝트에 참여한 배경과 프로젝트에서는 어떤 역할을 하셨는지 궁금합니다.

우리나라 폰트 시장에서 선구자적인 역할을 한 곳은 신문사였습니다. 1992년, 조선일보사를 위해 CTS용 프린터를 개발하면서 비트맵 한자 약 8,880자를 제작했습니다. CTS 시스템은 시안을 뽑아보는 용도의 프린터가 필요했는데, 문제는 코드였습니다. 한글은 비트맵 폰트의 자소로 11,172자를 구현할 수 있는 자동화 프로그램이 소스 레벨에서 동작해 크게 문제가 없었지만, 한자의 경우 완성형에서는 4,888자밖에 없었고 신문사에서 사용하는 폰트에는 약 8,880자 정도가 필요했습니다. 조선일보사에서 사용하는 한자의 이미지 책을 제공받아 이를 기반으로 폰트를 개발했습니다. 폰트를 ROM에 구워 보드에 추가하고 비트맵 폰트로 구현했습니다. 작은 글자와 큰 글자를 각각 40×40(10 Point), 48×48(12 Point) 비트맵으로 제작해 필요한 크기에 따라 출력했습니다. 개발 과정에서 기자들에게 프린터 내부 구조, 코드 개념, 폰트 개념 등을 교육했습니다.

같은 시기에 프린터 측면에서 본 시대의 흐름에 대해서도 이야기해 보겠습니다. 당시 정부는 삼성과 금성(현재 LG)에 특별한 지원을 제공해 A4 사이즈 프린터의 국내 개발을 독점적으로 허용하고, 다른 회사들은 이를 개발할 수 없게 했습니다. 이로 인해 경쟁 회사들은 A4 프린터를 수입할 수 없었고, 대신 A3 사이즈 프린터 시장으로 눈을 돌렸습니다. A3 프린터는 가격이 비쌌으므로 도면 출력 시장을 타깃으로 삼았습니다. 특히 도면 출력에는 HPGL이라는 특수 그래픽 언어를 사용하는 플로터가 필요했는데, 이를 프린터에 적용해 차별화했습니다. 물론 우리도 이를 미국에서 사와서 한글화 작업을 했습니다. 도면 출력 기능을 갖춘 프린터를 개발해 중공업 회사에 판매했습니다. 이런 프린터는 일반 프린터보다 고가였지만, 특화된 기능 덕분에 큰 수익을 올릴 수 있었습니다. 철저한 A/S 서비스로

고객 만족도를 높여 다른 중공업 회사들에도 공급하게 되었습니다. 또한 A6 사이즈의 정보를 프린팅하는 전보 시장에 맞춘 프린터를 개발해 독점적으로 공급했습니다.

폰트와 관련된 이야기를 좀 더 해보겠습니다. 엘렉스는 원래 폰트를 직접 개발하는 디자이너를 보유했고, 매킨토시에서 타이핑을 치면 글자가 모니터에 나오는 과정을 통해 폰트를 개발했습니다. 엘렉스는 매킨토시용 한글 폰트를 직접 개발해 사용했으며, 비트맵 폰트들도 직접 만들어 사용했습니다. 이 폰트들은 레이저프린터에도 적용되었습니다. 나중에는 윈도즈 95에 포함된 네 개의 한글 폰트를 만든 한양정보통신과 협력하게 되었습니다. 당시 폰트 회사는 빅5로 불렸습니다. 신명시스템(소프트매직), 한국컴퓨터그래피, 윤디자인연구소, 산돌, 한양정보통신입니다. 산돌까지는 디자인에 집중한 회사였고, 한양정보통신은 기술적 배경을 바탕으로 폰트뿐 아니라 프린터의 한글화 작업을 성공적으로 수행했습니다.

한양정보통신 강경수 사장은 폰트 비즈니스만으로는 생계가 어렵다고 판단해 새로운 소프트웨어를 개발하고자 했습니다. 바로 PDF 파일과 같은 형태로 파일을 생성할 수 있는 제트도큐먼트(JET DOCUMETN)라는 소프트웨어를 개발했습니다. 어도비 애크러뱃 같은 소프트웨어였습니다. PDF는 프린트 데이터로서 어도비와 HP가 양대 산맥을 이루는 프린터 소프트웨어 시장에서 중요한 위치를 차지합니다. HP는 도큐먼트 포맷, 어도비는 디스크립션 언어를 사용합니다. HP는 PCL XL이라는 디스크립션 랭귀지를 개발했고, 한양정보통신을 한글화 작업의 기술적 파트너로 선택했습니다. 강경수 사장은 이런 기술을 바탕으로 소프트웨어를 개발한 겁니다.

이 소프트웨어를 어떻게 판매할지가 큰 고민이었습니다. HP는 뷰어를 무료로 배포했지만, 강경수 사장은 뷰어를 유료로 판매하는 시장을 만들고자 했습니다. 그러나 1997년 IMF 경제 위기가 터지면서 상황이 급변했습니다. 한양은 마이크로소프트사의 OS용 폰트를 만드는 수익 사업과 함께 IMF 경제 위기 동안 저렴해진 광고 비용을 활용한 대대적인 홍보를 통해 성장할 수 있었습니다. 어도비 제품의 검색 기능이 부족한 상황에 한양 제품이 우위를 점했습니다. 정부의 정보화 지원 자금을 통해 전자도서관 구축 사업에 참여하면서 한양의 소프트웨어가 대규모로 공급되었습니다. 이런 전략과 시장 변화의 대응을 통해 한양정보통신은 IMF 시기에 큰 성장을 이루었으며, 특수 시장 공략과 기술적 강점을 바탕으로 성공했습니다.

1991년 1월 2일 엘렉스테크에 입사해 1998년 7월까지 한양정보통신에서 일하며 겪은 10년간의 이야기를 대략적으로 전해드렸습니다. 재미있게 들으셨기를 바랍니다.

이렇게 10년 동안 작업하는 와중에 기존 기술을 한국에 맞게 변형하거나, 새로운 기술을 도입해 변형하는 방식으로 진행한 것으로 이해하면 될까요?

기술은 항상 미래를 내다보고 있어야 의미가 있으며, 기술과 비즈니스의 성공은 시대적 상황과 정확히 맞아떨어져야 한다는 점에 공감합니다. 제가 겪었던 몇 가지 사례를 통해 이를 설명해 드리겠습니다.

1998년 한양정보통신에서 퇴사한 후, 1999년 9월 1일에 원정보통신이라는 회사를 창업했습니다. 당시 어려움이 많았지만, 웹하드 서비스 덕분에 비즈니스에서 성공을 거둘 수 있었습니다. 당시 정보화 지원 자금으로 학교들이 컴퓨터를 보급하기 시작했는데, 네트워크로 연결된 컴퓨터가 바이러스에 감염되는 문제를 해결하기 위해 플로피디스크 드라이브를 제거하는 학교들이 늘어났습니다. 그러나 학생들이 개인 자료를 저장할 공간은 부족한 상황이었습니다. 당시 메일 서비스의 용량이 적어서, 학생들이 작업한 파일을 저장하고 관리하는 데 어려움이 많았습니다.

웹하드 서비스는 막 시작된 때였고, 대중에게는 잘 알려지지 않았습니다. 저는 기술 비즈니스에 종사한 덕분에 웹하드의 잠재력을 알게 되었고, 후배들과 함께 빠르게 웹하드를 개발했습니다. 이를 통해 대학교에 웹하드를 제공하는 비즈니스를 시작하게 되었고, 성공을 거두었습니다. 이후 썬 마이크로시스템즈(Sun Microsystems)의 악성 재고를 처리하는 비즈니스 기회를 얻었습니다. 썬 마이크로시스템즈는 코발트 네트웍스를 인수하면서 재고가 쌓였고, 저는 이 재고를 처리하고 마케팅 지원을 받아 비즈니스를 확장했습니다. 이처럼 앞서가는 기술을 통해 비즈니스 기회를 얻는 것이 중요하며, 시대적 상황에 맞아떨어져야 성공할 수 있다는 것을 깨달았습니다.

하지만 USB가 등장하면서 웹하드 비즈니스는 빠르게 쇠퇴했고 인문학적 소양이 부족했던 저는 새로운 비즈니스 기회를 찾지 못했습니다. 이 점이 매우 아쉽습니다. 이런 경험을 통해 알게 된 건, 기술과 비즈니스의 성공은 단순히 앞서가는 기술을 보유하는 것만으로는 이루어지지 않는다는 것입니다. 시대적 상황과 맞물려 적절한 전략을 세우고 효과적으로 실행하는 게 중요합니다.

그럼에도 불구하고 전환기를 겪을 때마다 면밀하게 잘 대응하시지 않았나 생각하는데요. 여러 터닝 포인트를 지나면서 어떤 시각을 갖게 되셨는지 궁금합니다.

과거에 매우 바쁘게 일하며 육체적으로 힘든 시기를 보냈습니다. 영업을 위해 국내선을 200번 타고, 1년에 6만 킬로미터를 차로 이동하며, 하루에 두세 시간만 자는 생활을 했습니다. 이런 과도한 업무와 스트레스로 인해 결국 건강상 문제가 생겨 사업을 접게 되었습니다. 건강 회복 후 2000년대 초에 진행한 POD 서비스에 이어 2010년도쯤 전자책과 관련된 새로운 비즈니스로 전환했습니다. 전자책 협동조합에서 활동하며 경력 단절 여성들을 위한 교육 과정을 만들었습니다. 또한 종이책 출판에 관심도 갖게 되어 협력할 수 있는 사람들과 함께 출판 작업을 진행했습니다.

2000년대 초에 1차 전자책 부흥기가 있었습니다. 이때 한국

전자북 같은 회사들이 단말기를 통해 전자책을 제공하는 방식, PC에서 전자책 뷰어를 통해 책을 볼 수 있는 형태, 온라인 문제은행 시스템을 통해 사용자가 문제를 풀고 이에 맞춘 책을 프린트해 제공하는 방식 등이 있었습니다. 기술 및 펀딩 부족 등으로 지속되지는 못했어요. 그리고 아이폰의 국내 출시 이후 전자책 시장이 다시 활성화되었습니다. 인앱 형태로 페이지를 넘겨서 보는 전자책 서비스가 대중화되었어요.

좋은 계기가 하나 있었어요. 중국의 역사서로 사마광이 저술한 『자치통감』(1084)을 전자책으로 만들 기회가 생겼는데, 우연히 세종대왕께서 『자치통감』을 보셨다는 기록을 실록에서 발견하고 지식 경영을 세계에서 가장 먼저 실천한 인물이라는 점을 다시금 깨달았습니다. 세종대왕께서 500여 종의 책을 출판한 데는 모두 이유가 있었던 겁니다. 이는 국가사업이었습니다. 종이, 금속 활자 등 많은 자원이 필요했지요. 자치통감을 그대로 번역하는 것뿐 아니라 주석을 달아 내용을 더욱 풍부하게 만들었습니다.

원주 갔을 때 박경리문학관에 레지던스 프로그램이 있었습니다. 그곳에 등록했더니 합격해, 박경리 선생님의 책을 읽으며 두 달을 보냈습니다. 이 경험이 저에게는 매우 유익했습니다. 전자공학을 전공한 제가 박경리 선생님의 글을 읽으며 작가란 무엇인지, 물질 중심의 삶이 아닌 사회에 어떻게 환원할 수 있을지 깊이 생각하게 되었습니다. 지금 협회 일을 하는 것도 사회에 기여하고자 하는 마음에서 비롯된 것입니다.

폰트 디자인 산업에서 일하는 사람들의 저작권을 보호하는 것이 중요합니다. 폰트가 단순한 컴퓨터 프로그램이 아닌 미술 저작권으로 인정받아야 합니다. 이를 위해 대중의 인식 변화와 교육이 필요합니다. 폰트 회사가 대학에 무료로 폰트를 제공하고, 그 대가로 글자체 교육을 시행하는 등의 방안을 제안합니다.

문자가 없다면 인간다움도 없었을 것입니다. 우리에게 주는 혜택을 잘 인식하지 못하지만, 문자는 공기 같은 존재입니다. 공기 같은 존재를 위해 노력하고 애쓰는 사람들의 노력을 인정해 주어야 합니다. 단순히 돈으로 접근할 문제가 아니라, 의식의 문제입니다. 이런 의식이 사람들의 삶을 보장해 줄 수 있는 형태로 발전해야 합니다.

폰트 산업 종사자들이 공동체 의식을 가지고 대중의 인식을 변화시키기 위해 노력해야 합니다. 우리의 산업이 AI로 발전하더라도 저작권을 기반으로 생존하고 기쁨을 느끼며 일할 수 있도록 해야 합니다. 저는 앞으로 2년간 협회장을 맡은 후에는 개인 작업에 집중할 계획입니다. 그러나 양 단체가 공동체 의식을 가지고 함께 발전해 나갔으면 좋겠습니다. 또한 한국타이포그라피학회와 한국폰트협회 회원들이 서로 회원이 되어 대중 교육에 관심을 가져주길 바랍니다.

2024년 현재 한국어를 자국어로 삼고 한글을 사용하는 인구는 8,000만 명에서 1억 명으로 추산하고, 케이팝 등을 통해 제2외국어로 활용하는 인구 또한 비슷한 수를 예상한다고 합니다. 이는 세계 인구의 2퍼센트가 넘는 비율로, 한글의 영향력이 크다는 것을 의미합니다.

『한겨레신문』이 가로쓰기를 시작하면서부터 한글 전용 시대가
열렸다고 볼 수 있습니다. 세종대왕이 꿈꿨던 한글 전용 시대가 지금
우리의 현실입니다. 앞으로 500년이나 600년 뒤의 후손들이 한글을
어떻게 볼지에 관한 새로운 역사적 관점을 가져야 합니다. 우리가 하는
일이 의미가 있으려면, 후배들이 이런 의미를 부여할 수 있도록 하는 게
중요하다고 생각합니다. 오랜 시간 들어주셔서 감사드리며, 이런
내용들이 좋은 콘텐츠가 되어 공동체 의식을 가지고 대화할 수 있는
접점이 되기를 바랍니다.

균형을 오히려 벗어나야 개척해 나갈 수 있는 것 같아서 명쾌한 부분도
있네요. 앞서 "기술과 균형을 유지하고자 했던 부분이 있었나요?"라는
질문이 유효하지 않았던 듯합니다.

우리가 어떤 배움을 갖는다는 것이 꼭 디테일에 깊이 들어가는 것만은
아닙니다. 그것도 중요하지만 산업 전반의 흐름을 이해하는 것도
중요합니다. 타이포그래피학회에서 제가 언급한 몇 가지 포인트를
중심으로 이야기를 나눌 자리가 있으면 좋을 것 같아요. 기술이나
디자인적 측면뿐 아니라,
제가 했던 일 중 하나는 정부 지원을 받아 사업을 시작한 겁니다.
IMF 때 벤처 사업을 한 이유로 이후 창업하는 벤처 사업가들에게
멘토링 강의를 했습니다. 현재 글자체를 배우시는 분 중 1인 기업이
많습니다. 1인 기업을 하다 보면 고민스러운 부분이 많습니다.
저는 기업을 할 때 세 가지 기둥을 잘 세워야 한다고 생각합니다.
첫째는 기술 개발, 둘째는 영업 마케팅, 셋째는 관리 경영, 이 세 가지
축이 균형을 이루어야 지속성을 가질 수 있습니다. 그러나 현재 폰트를
만들며 1인 기업을 하는 친구들은 대부분 기술 개발에만 집중합니다.
그러다 보니 나머지 두 기둥이 부족해서 다른 사람에게 의존하게
됩니다. 예를 들어 휴대폰 앱을 만드는 사람은 MCP에 의존하고,
어떤 디자이너는 자신에게 오더를 주는 사람에게 의존합니다. 자기가
스스로 마케팅 능력을 가지고 자신의 비즈니스 영역을 구축하는
사람이 많지 않습니다. 결국 한 사람에게 매달리는 상황이 됩니다.
자기 주도적인 삶을 살기 위해서는 세 가지 영역을 모두 배우고,
스스로 길을 만들어가야 합니다. 자서전은 자기 주도적인 삶을
사는 사람이 써야 의미가 있습니다. 누구에게 의존해서 먹고 사는
삶은 자서전이라고 할 수 없습니다. 저는 실패를 통해 이런 것을
배웠기 때문에, 실패의 경험을 다른 사람들에게 나눠줄 수 있을 것
같습니다. 특히 창의적인 비즈니스를 하는 사람들에게는 이런 생각이
절대적으로 필요합니다. 타이포그래피학회분들과 자유롭게 이야기를
나누고, 진행되는 이야기를 공유하는 기회가 많았으면 좋겠습니다.
감사합니다.

안병학

소개를 부탁드립니다.

1989년 대학에 입학해 1995년까지 매체 변화를 경험하고, 1996년부터 2024년 현재는 타이포그래피와 그래픽 디자인 분야에서 활동 중입니다.

활동하신 시기에 가장 익숙했던 타이포그래피 도구와 매체는 무엇인가요? 어떤 프로젝트에서 디지털 전환기를 경험하셨나요?

대학 입학부터 졸업 전까지, 그리고 졸업 후 1998년까지 줄곧 대지 작업과 컴퓨터 작업을 병행했습니다. 대지 작업이란 그리드화한 종이 대지에 식자를 오려 붙이는 방식으로 편집하고 그림 혹은 사진을 프린트, 인화, 또는 복사해 대지에 붙이면서 레이아웃하는 작업입니다. 글자는 인화지에 프린트하고, 그림은 컬러 인화된 사진이나 원본 그림을 원색 분해하는 방식입니다. 대지에 트레이싱지를 덮고 수기로 모든 색상 값을 지정한 뒤 제판실에 넘기면, 제판실에서 인쇄 도수만큼 필름을 만들어 먼저 그 필름 상태에서 교정을 보고, 수정할 부분은 다시 부분 필름을 만들어 오류 난 부분의 필름을 오리고 갈아 붙이거나 혹은 전체 필름으로 다시 만들어 완성합니다. 이후 제판실에서 인쇄판을 만들고, 이를 활용하여 종이 위에 인쇄 교정을 냅니다. 그 교정지 상태에서 다시 교정을 본 다음 문제가 있으면 다시 필름 작업으로 돌아가고, 문제없이 최종 확정되면 비로소 인쇄 기계에 PS판을 넣고 인쇄 기계를 돌리면서 감리를 진행했습니다.

1996년경, 해인기획 같은 인쇄소에 필름이 필요 없이 데이터를 바로 PS판으로 넘겨 인쇄할 수 있는 기계가 도입되었지만 당시에는 정서적으로 이를 받아들이기 어려웠습니다. 이런 이유로 필름이 생략되고, 인디고로 교정을 보고 제판으로 바로 넘어가는 과정이 보편화되기까지, 즉 대부분의 제판실과 원색분해실이 사라지기까지는 거의 10-15년 정도의 시간이 필요했습니다.

1992년 경 대학연합동아리 형식으로 '맥다모아'라는 단체가 생겼습니다. 이 단체는 매킨토시를 소개하는 활동을 했습니다. 다들 신기하게 바라보는 시기였습니다. 1990-1992년 사이에는 홍익대학교 시각디자인과에 국내 대학 최초로 매킨토시 실습실이 생겼습니다. 이때까지도 수업에서는 사진식자 작업이 병행되었습니다. 페이지 에디터, 쿼크익스프레스 같은 프로그램을 쓰기 시작했습니다.

그보다 앞서 1980년대에는 적절한 한글 글자체 디자인 툴이 없어 글자체 디자인 분야 현장에서 3D 관련 툴들을 활용하기도 했습니다. 물론 대지에 손으로 그린 글자를 옮기는 작업이었습니다. 2000년

직후에는 인디자인이 등장하면서 자연스럽게 쿼크익스프레스는
사라졌고 이후 어도비가 쿼크익스프레스를 인수하면서 인디자인,
일러스트레이터, 포토샵 등을 모두 통합해 같은 인터페이스로 만들게
됩니다.

소규모 디자인 회사로는 처음으로 디자인사이(대표 안병학)가
2002년 인디자인을 전면 도입해 사용했고, 홍익대학교도
2002년(안상수), 서울여자대학교는 2003년(안병학) 어도비 코리아
강진호 과장(현 상무)와 직지소프트 홍기익 이사(현 DX코리아 대표)의
협조를 얻어서 인디자인을 무상 지원 받았습니다.

어떤 프로젝트에서 전환기를 경험하셨나요? 기존의 방식과 어떤
부분이 달랐는지 궁금합니다.

1994년 대학신문 최초로 『홍대신문』이 전면 가로짜기를 도입했습니다.
이 사건이 중요한 이유는 대학 신문, 주요 일간신문을 모두 통틀어
신문사 내에 디자인부(한창호, 안병학, 최윤제)를 신설한 최초의
사례라는 점입니다. 당시에는, 지금도 대부분 신문 디자인을
디자이너가 맡아서 하지 않았습니다. 일반 기자가 편집부에
선발되어 실제 레이아웃을 하던 시기입니다. 이런 측면에서 매우
혁신적이고 중요한 사례라고 볼 수 있습니다. 전국 주요 일간지
중에는 『스포츠서울』(1985), 『한겨레신문』(1988), 『국민일보』(1988),
『중앙일보』(1996), 『동아일보』(1998), 『조선일보』(1999)가 차례로
전면 가로짜기를 도입했습니다. 단순히 세로짜기에서 가로짜기로
변환한 것이 아니라, 해외 주요 신문을 모두 수집해 신문 지면 레이아웃
분석, 한자 제호의 한글화, 각종 심볼, 픽토그램 개발 등 디자인 전반에
혁신적인 변화를 시도했습니다.

기술을 사용함으로써 달라진 부분은 디자이너가 직접 레이아웃에
관여할 수 있게 되었다는 점입니다. 물론 그전에도 대지 작업을
통해 디자이너가 직접 레이아웃에 관여했지만, 앞서 언급했듯이
디자이너의 계획을 오퍼레이터가 수행하는 경우도 많았습니다.
오퍼레이터는 지금은 없는 직종이지만 컴퓨터 앞에 앉아 디자이너의
요구를 수행하는 작업을 했습니다. DTP라는 것으로의 변화를
가져온 매킨토시의 보급은 모든 과정을 디자이너가 컨트롤할 수 있게
했다는 점에서 혁신적인 변화였습니다. 이런 측면에서 디자이너의
작업 프로세스 전 과정에 관한 시야를 획기적으로 넓힌 결과가 생긴
것입니다.

이뿐 아닙니다. 현재도 대부분의 신문에서 디자이너의 역할은
정보 그래픽을 만지는 데 상당히 치중되어 있습니다. 물론 조선일보
같은 경우 선구적인 역할을 한 조의환 같은 분들이 계셨기에
전용 글자체 개발에도 힘쓰는 일들이 있었고, 한때 '읽는 신문에서
보는 신문으로의 전환'이라는 캐치프레이즈가 유행할 정도로 신문의
잡지화가 성행한 적도 있었습니다. 홍동원 디자이너가 이 부분에는
크게 기여하기도 했습니다. 1900년대 '읽는 신문에서 보는 신문으로의
전환'을 표방하는 다양한 시도가 주말판이나 특집면 등 일부 지면에만

해당하는 변화에 그쳤다면, 신문사 내부의 시스템과 신문 지면 전체의 종합적인 디자인 개혁 시도로는 『대한매일』(현 『서울신문』)이 유일한 사례였습니다. 이 프로젝트는 『서울신문』의 전신인 『대한매일』의 정체성을 되찾고, 앞서 『홍대신문』에서의 경험을 현실 일간지에 철저히 적용해 실제 신문 제작 시스템에 디자이너의 역할을 바로 세우고자 신문사 내부에 디자인팀을 만들어 적용하고 유지하는 실험이었습니다. 프로젝트는 책임 안상수, 디자이너 안병학과 최준석이 주도했습니다. 지면 개혁이 모두 끝난 다음에는 신문 디자인 제작 매뉴얼을 만들고, 디자인팀을 신문사 내부에 새롭게 설치해 디자인 과정 전반을 개혁하고자 했습니다. 결국 신문사 내부 책임자가 바뀌고 많은 반발을 겪으면서 신문 제도도 지면 개혁 후 『대한매일』에서 『서울신문』으로 돌아가고 디자인팀도 해체되기에 이르렀지만, 표현 측면에서 디자인뿐 아니라 업무 시스템 측면에서도 디자인 혁신을 도모했던 매우 상징성 있는 프로젝트였습니다.

도전이었던 부분은 어떤 부분이었나요? 디자이너로서 영향을 받은 점이 있다면 어떤 점인가요?

새로운 매킨토시가 도입되면서 가장 어려웠던 점은, 포스트스크립트 글자체만 쓸 수 있는 환경에서 컴퓨터와 프린터의 중간에 반드시 폰트박스를 심어야 했던 일입니다. 한글 글자체는 비트맵 글자체 이후에 포스트스크립트 글자체를 활용할 수 있는 여건이 만들어지기 시작했지만, 컴퓨터 사양이 이를 받쳐주지 못해 화면에서만 가상본 글자체를 활용해 구현하고, 프린트용으로는 포스트스크립트 글자체가 담긴 폰트 박스를 프린터에 외장으로 별도 장착해서 사용했습니다. 이 시기에 직지소프트 홍기익 이사가 주도해서 인디자인용 OTF, TTF를 재개발하기 시작했습니다. 홍기익 이사는 신명시스템즈에서 SM 글자체를 개발했던 사람입니다. 이보다 앞서 1980년대 말은 마이크로소프트의 프로그램인 워드에서 한글 구현이 매우 어려웠습니다. 한양 글자체 개발, 문방사우, 아래아 한글 등이 본격적으로 개발되어 대중화되기도 했지만, 이후 한글과컴퓨터로 개명한 회사의 한글 전용 워드 프로그램인 '한글'이라는 소프트웨어가 가장 대중적으로 쓰이게 되었습니다. 비용이나 여건 면에서 아직은 DTP를 개인이 운용하기에는 매우 어려운 상황이었습니다. 한글의 경우 사용할 수 있는 글자체도 매우 제한적이었습니다. 저장 장치의 제한도 컸던 시기였습니다. 1992-1994년쯤에는 200메가바이트 외장 하드가 벽돌 두 개 크기에 약 500만 원이었습니다. 예를 들어 신문 지면 한 페이지를 작업하더라도 그것을 담아 옮길 수 있는 저장 장치가 매우 고가였기에 플로피디스크에 옮겨 담아야 했고, 플로피디스크의 용량이 매우 작아 신문 지면 하나 정도의 쿼크익스프레스 파일을 플로피디스크 예닐곱 장에 쪼개서 담아야 하는 상황이었습니다. 자동으로 파일을 쪼개주는 프로그램을 사용했지만 쪼갠 파일을 다시 합칠 때 오류가 많아 데이터를 다 날리는 문제가 상당히 자주 일어났습니다. 이런 많은 어려움을 극복한 원동력은 오로지 악착같은

작업 의지였을 뿐, 그 외에는 아무것도 없었다고 생각합니다.

디자인은 태도라고 생각합니다. 얼마나 정교하고 끈질기게 끝까지 책임을 놓지 않는 태도가 필요한지 기술과 작업 환경이 급진적으로 변화하는 시기에 저는 모두 경험했습니다. 또한 단순히 디자인만이 아니라 내용을 이해하고 조직하는 능력도 이 과정에서 모두 익혔다고 판단합니다. 그전까지는 작업 하나를 완성하기까지 기획, 편집, 교정, 교열, 번역, 감수, 제판, 원색 분해, 인쇄, 가공, 제본 등 다양한 역할이 필요했습니다. 물론 지금도 마찬가지지만 DTP 환경이 점차 자리를 잡기 시작하면서부터 상대적으로 작업 프로세스 전 과정에서 디자이너가 차지하는 역할이 점점 더 커지기 시작했고, 디자이너에게 요구하는 소양도 더 복잡하고 정교하게 변화했기 때문입니다.

현재 디자이너 세대가 가상공간, AI 같은 새로운 매체, 기술 들을 경험 중입니다. 디지털화라는 대변화기를 겪은 관점에서 어떤 조언을 해주고 싶으신가요?

현재 디자이너 세대가 겪는 가상공간, AI 같은 새로운 매체 및 기술 변화는 매우 중요합니다. 매체가 도구화하면서 거꾸로 디자이너의 역할을 전면 재규정할 겁니다. 디자이너는 도구와 매체 변화에 적극적이어야 합니다. 내 것으로 만들어 적극적으로 사용할 수 있어야 합니다. 매체와 도구가 감각과 디자인을 지배하기 때문입니다. 지난 경험을 바탕으로 너무나 쉽게 알 수 있는 이치입니다. 새로운 매체와 도구를 주저하지 말고 자유자재로 가지고 놀기 바랍니다.

권경석

소개를 부탁드립니다.

1996년 산돌에 입사해 현재까지 폰트 디자인을 해온 디자이너입니다. 현대카드 기업 전용 글자체 「유앤아이」, 네이버 「나눔고딕」과 「산돌네오 시리즈」 작업을 진행했습니다.

활동하신 시기에 가장 익숙했던 타이포그래피 도구와 매체는 무엇인가요?

시작부터 디지털 시스템에서 디자인했습니다. 디지털 초창기 멤버라고 할 수 있죠. 애플 매킨토시 시스템에서 폰토그라퍼 프로그램으로 작업했습니다. 쿼크익스프레스라는 편집 프로그램에 맞는 아웃라인 폰트를 만들기 시작했습니다. 물론 그전에 각종 디지털 단말기에 필요한 비트맵 글자체도 제작했습니다. 현재는 폰트랩(Fontlab) 계열의 폰트 제작 툴에서 글립스(Glyphs)로 넘어온 상태입니다.

어떤 프로젝트에서 디지털 전환기를 경험하셨나요?

아날로그 디자인은 주로 시안 제작을 할 때 활용되었고, 제가 폰트 디자인을 시작할 때는 이미 디지털 전환기를 맞이해 디자인 전반에 활용되고 있었습니다. 기술 전환기에 겪은 경험 위주로 말씀드리겠습니다.

프로젝트에 참여한 배경에 대해 듣고 싶습니다.

2003년 시작한 삼성그룹 전용 글자체 개발 당시, 퍼스널 컴퓨터 시스템에서는 TTF라는 윈도즈 환경에 맞는 아웃라인 폰트로 프린트했습니다. 하지만 폰트 디자인 환경은 맥을 쓰는 디자인 전문가를 위한 포스트스크립트(이하 P/S) 방식의 폰트를 주로 개발하던 시기라 TTF 포맷의 제작 방식을 새로이 연구하고 기술을 전환할 필요가 있었습니다. 그래서 제작 툴도 폰트랩으로 전환하고, 당시 일본에서 많이 쓰던 개발 툴로 독일의 URW++(현 URW 타입 파운드리)에서 만든 이카루스(Ikarus)라는 폰트 제작 시스템을 수입해 함께 사용했습니다.

프로젝트에서는 어떤 역할을 하셨는지 궁금합니다.

폰트를 기획하고 디자인하고 디렉팅하는 역할을 맡았습니다.

새로운 기술을 사용하게 된 계기는 무엇인가요? 계획 단계에서
고려하고 예측한 부분이 궁금합니다. 기존 기술과 균형을 유지하고자
했던 부분이 있었나요?

> TTF는 주로 PC에서 레이저프린터로 출력하는 방식이었습니다.
> 우리가 디자인한 방식인 P/S 폰트가 최대한 퀄리티를 유지해
> 변환 출력될 수 있도록 연구해야 했습니다.

새로운 기술을 배우고 사용하기 위해 참고한 자료가 있었나요? 어떤
자료인지도 궁금합니다.

> TTF와 P/S 아웃라인 글자체의 기술적 분석이 필요했습니다.
> 참고 문헌보다는 포맷 매뉴얼과 제작 방법을 달리하며 실험하고
> 그 결과로 접근했습니다.

어떤 과정으로 디자인, 제작했는지 설명해 주세요. 기존의 방식과 어떤
부분이 달랐는지, 왜 달랐는지 궁금합니다.

> P/S 아웃라인 폰트가 먼저 개발되었습니다. 훨씬 해상도가 높아
> 퀄리티가 좋은 방식이었으나 일반 PC에서 가동되기에는 메모리가
> 너무 커서 따로 출력소나 전문가용 프린터를 사용해야 했습니다.
> TTF는 이런 단점을 보완한 폰트 포맷으로, 압축률이 높아 메모리를
> 작게 하고 PC에서도 충분히 가동될 수 있도록 개발되었습니다. 이름에
> 나타나듯이 일반 PC에서도 아웃라인 폰트를 실현한 포맷입니다.
> 하지만 P/S의 퀄리티에 비하면 매우 부족해서 만족스럽지 못한
> 상태였습니다. 그뿐 아니라 디지털 화면용으로도 퀄리티가 떨어져
> 따로 힌팅 정보를 넣어주어야 그나마 가독성을 유지할 수 있었죠.

기술을 사용한 결과는 어땠는지 설명해 주세요.

> TTF 포맷의 폰트를 잘 만들어낼 수 있는 프로그램으로 전환하고,
> 퀄리티 향상을 위해 URW++의 이카루스를 들여오고, 폰트랩을
> 도입할 수 있었습니다.

기술을 사용함으로써 달라진 부분이 무엇이었나요?

> 한자 제작과 TTF의 성능을 높였습니다. 한글 폰트는 영문 폰트에 비해
> 글자 수가 많아, 폰토그라퍼로 P/S를 만들던 기존 방식으로는 프로그램
> 개발자가 한 테이블 한 테이블 묶어서 폰트를 개발해야 했습니다.
> 280여 자만 제작했죠. 게다가 폰트를 기술자가 직접 시스템에 직접
> 설치해야 하는 번거로움이 있었죠. 기술을 통해 디자이너가 직접
> 생성하고 사용자가 직접 설치하는 변화가 생겼습니다.

새로운 기술, 도전이었던 부분은 어떤 부분이었나요? 이를 극복한
원동력은 무엇이었나요?

> 말씀드렸듯이 퀄리티 유지가 매우 힘들었습니다. 이를 위해 기존 개발
> 방식을 떠나야 했죠. 새로운 환경에서 최고의 퀄리티를 보여주고자
> 했습니다. 어떤 식으로 출발해 퀄리티 향상이 결과적으로 어떻게

일어났는지 연구하는 과정은 지난하며, 이론적 접근과 끈질긴 결과 추적만이 이를 가능케 합니다. 폰트 개발 자체가 매우 섬세하고 근성이 있어야 하는 작업이라 더욱 어려웠습니다.

이 프로젝트와 기술의 전환은 본인에게 어떤 의미가 있나요?
디자이너로서 영향을 받은 점이 있다면 어떤 점인가요? 이를 통해 생긴
새로운 숙제가 있었나요?

디지털폰트의 새로운 기술적 전환보다는 디자인의 새로운 지평을 열었음에 의의를 둡니다. 한글 디자인, 한자 디자인, 영문 디자인의 새로운 PC 환경에 맞는 최적의 프로세스를 만들었다는 데 큰 의미가 있었습니다. 분명한 건 또 다른 진화가 필요하다는 겁니다. 더 가볍고, 더 퀄리티 높으며, 더 편리한 폰트 디자인을 선보이고자 합니다.

현재 디자이너 세대가 가상공간, AI 같은 새로운 매체, 기술 들을
경험 중입니다. 디지털화라는 대변화기를 겪은 관점에서 어떤 조언을
해주고 싶으신가요? 현재 디자이너 세대가 전환기에 관한 경험 공유를
어떻게 봐주었으면 좋겠나요? 새로운 기술이 디자인 생태계에서 어떤
역할을 하기 바라는지 궁금합니다.

이 프로젝트를 진행한 지 벌써 20년이 지났습니다. 지금은 훨씬 진보된 프로그램과 시스템으로 제작됩니다. 큰 기술적 전환기에 맞서 노력했던 열정만큼 더 중요한 건 없습니다. 지금도 새로운 도전을 요구받습니다. 문제 해결을 위한 디자이너의 열정적인 도전은, 어느 것과도 맞바꿀 수 없는 가치라고 생각합니다.

박용락

소개를 부탁드립니다.

안녕하세요. 디지털 폰트의 태동기인 1997년 윤디자인연구소에서 폰트 디자인을 처음 시작했고, 2005년 공동 설립한 폰트 디자인 전문 회사 ㈜폰트릭스[1]에서 크리에이티브 디렉터로 활동하는 박용락입니다. 지난 25년이 넘는 기간 동안 폰트 디자인의 길만을 걸어왔습니다. 삼성, 카카오, 네이버, 현대카드, 넥슨, 코펍(Kopub), MBC, KBS, YTN 뉴스, 동아일보, 롯데마트, 대신증권, LINE 일본어 등을 포함한 다양한 기업과 기관의 전용 글자체를 개발했습니다. 또한 상업용 글자체인 「윤고딕」 「윤명조」와 「Rix고딕」 「Rix명조」 「Rix도로명」 「Rix락」 시리즈, 「Rix락배리어블」 「Rakfont」 등 1,000여 종의 폰트를 개발하고 디렉팅했으며 안그라픽스에서 『고딕 폰트 디자인 워크북』(2024)이라는 책을 출간하는 등 한글 글자체 디자인 분야에서 지속적으로 활발한 활동을 이어가고 있습니다.

활동하신 시기에 가장 익숙했던 타이포그래피 도구와 매체는 무엇인가요?

당시 폰트 제작 프로그램은 영문 디자인을 위해 만든 폰토그라퍼 3.0라는 글자체 편집기를 사용했습니다. 한글을 디자인하려면 KS 코드 2,350자를 스물다섯 개의 테이블로 쪼개서 영문처럼 디자인해야 하는 열악한 환경이었습니다.

어떤 프로젝트에서 디지털 전환기를 경험하셨나요? 프로젝트에 참여한 배경에 대해 듣고 싶습니다.

KBS 뉴스 자막 전용 글자체를 제작할 때입니다. 2000년대 초반은 HD 방송의 송출이 시작되고, TV가 브라운관 방식에서 PDP 방식으로 전환되던 방송 산업에서 중요한 시기지만 전용 글자체라는 개념은 거의 없었습니다.

프로젝트에서는 어떤 역할을 하셨는지 궁금합니다.

기술 발전에 맞춰 KBS 뉴스 자막을 위한 전용 글자체 입찰 공고가 나왔고 이 프로젝트에 참여하게 되었습니다. 당시 저는 3년 정도 경력의 대리급 디자이너였기에 실무를 수행했고, 프로젝트 매니저

1
https://www.rixfontcloud.com/

역할은 과장 직급이었던 김원준 님이 맡았습니다. 이분은 훗날 저와 폰트릭스를 공동 창업했고 현재 폰트릭스 대표이사로 계십니다.

새로운 기술을 사용하게 된 계기는 무엇인가요? 계획 단계에서 고려하고 예측한 부분이 궁금합니다.

계기는 기존의 폰트 제작 방식이 뉴스 자막에 사용하는 글자에 충분히 대응하기가 어려웠기 때문입니다. 기존에는 KS X 1001 완성형에 해당하는 2,350자로 폰트를 제작했으나, 뉴스 자막에는 예측하기 어려운 글자가 많았고 신조어나 외래어가 빈번하게 등장했습니다. 모든 글자를 완성형으로 제작해야 했지만 기존의 제작 방식으로는 이를 충족하기 어려웠습니다. 그러던 중 한글을 조합형으로 제작할 수 있는 폰트마니아 1.0이라는 툴을 알게 되어 도입했습니다. 이 툴은 매우 효율적으로 한글을 조합할 수 있었으나 이후 업그레이드가 중단되어 사용할 수 없는 상태가 되었습니다. 현재는 드리거, 폰트랩, 글립스 같은 도구를 사용해 한글을 조합할 수 있습니다.

기존 기술과 균형을 유지하고자 했던 부분이 있었나요?

처음에 폰트마니아를 도입해 조합형으로 폰트를 제작하면 완성도가 떨어지는 게 아닐까 하는 두려움이 있었습니다. 2,350자를 완성형으로 하나하나 살피면서 제작해야만 하는 줄로만 알다가, 조합으로 너무 쉽게 만들어지니 거부감이 들었습니다. 나중에야 2,350자 조합을 풀어 완성도를 만지면 된다는 걸 알고 완성형(2,350자)과 조합형(8,822자)으로 구성해 기술과 균형을 이룰 수 있게 되었습니다.

새로운 기술을 배우고 사용하기 위해 참고한 자료가 있었나요? 어떤 자료인지도 궁금합니다.

공식적인 자료나 매뉴얼은 없었습니다. 처음 도입하는 프로그램이어서 조합을 어떻게 짜야 하는지 알 수 없었고, 매뉴얼도 따로 제공되지 않았습니다. 단순히 시도하고 실험하고 여러 테스트를 거치며 알아가는 방식으로 학습했습니다. 한글 구조가 과학적이고 폰트마니아 툴도 직관적이었기에, 몇 번의 시행착오를 거치며 조합에 주의할 점과 노하우를 습득할 수 있었습니다.

어떤 과정으로 디자인, 제작했는지 설명해 주세요. 기존의 방식과 어떤 부분이 달랐는지, 왜 달랐는지 궁금합니다.

기존의 방식과 새로운 방식의 주요한 차이점은 세 가지를 꼽을 수 있습니다. 첫째, 글자 수 및 유형의 변화. 기존에는 2,350자를 완성형으로 제작하다가 새로운 방식에서는 조합형과 혼합형으로 11,172자를 만들었습니다. 뉴스 자막 등에서 사용되는 다양한 글자에 대응하기 위한 변화였습니다. 둘째, 도구의 변경. 폰토그라퍼와 폰트마니아는 각자 다른 강점이 있는 도구였습니다. 폰토그라퍼는 더 정교한 디자인 작업을 가능하게 했지만, 폰트마니아는 조합에

특화되어 있었습니다. 이에 맞춰 모듈 디자인에는 폰토그라퍼를 사용하고 조합에는 폰트마니아를 사용하는 등 각 도구를 효과적으로 활용했습니다. 셋째, 디자인적인 기능의 완성도. 폰트마니아는 조합을 다루는 데는 좋은 도구였지만 디자인적인 기능의 완성도는 높지 않았습니다. 이로 인해 두 도구를 병행해 사용해야 했습니다.

아날로그와 디지털 방식을 겸했는지도 궁금합니다.

아날로그 방식은 모눈종이에 손으로 드로잉하고, 이를 스캔해 디지털화하는 방식을 의미하겠죠? 겸했습니다. 아이디어를 간단히 빠르게 스케치하는 데는 아이데이션 북을 사용하고, 실제 원도 작업은 주로 컴퓨터에 바로 그리는 방식으로 제작했습니다. 손으로 직접 그리는 능력은 원도로 사용하기에는 부족했고, 비효율적인 부분도 있었기 때문입니다.

폰트 디자이너로서의 경험을 고려하면 컴퓨터에서 바로 아이디어를 구상하고 디자인하는 것도 중요하지만, 손으로 스케치하고 아이디어를 발전시키는 것 역시 중요합니다. 손으로 스케치하면 디지털 방식과는 다른 차원의 깊이와 감성을 표현할 수 있고, 이는 창의성을 더욱 풍부하게 발휘할 수 있게 해줍니다. 손으로 스케치해 아이디어를 발전시키는 것과 컴퓨터에 바로 그리는 것을 함께 경험하는 게 좋을 듯합니다.

새로운 기술을 사용한 결과는 어땠는지 설명해 주세요. 기술을 사용함으로써 달라진 부분이 무엇이었나요?

디지털 전환기의 조합형 폰트 제작에 관해서만 얘기하자면, 그 기술을 사용하면서 달라진 점은 제작 시간의 단축이 가장 크다고 할 수 있었습니다.

처음 계획과 어떤 점이 달랐나요?

처음에는 완성도의 하락이 우려되었지만 실제로는 그런 일이 전혀 일어나지 않았습니다. 어떤 툴을 사용하든 디자이너의 능력에 따라 완성도가 달라지지, 툴 때문에 디자인 퀄리티가 떨어지거나 하지는 않는다는 걸 알게 되었습니다. 다만 회사가 바라는 제작 시간이 빨라짐에 따라 제작 강도가 상당히 높아졌습니다. 덕분에 현재 우리나라는 라틴알파벳을 제외하고 전 세계에서 가장 많은 폰트 디자인을 가진 나라가 되지 않을까 싶습니다. 물론 그것은 한글의 과학적 설계가 제일 큰 역할을 했겠지만 말이죠.

어떤 점이 새로운 시각을 제공했나요?

새로운 기술을 받아들일 때 우리는 종종 거부감을 느낍니다. 특히 AI 같은 혁신적인 기술에 대해서도 그렇습니다. 그러나 이런 거부감은 필요 이상으로 제한적인 사고를 유발할 수 있습니다. 새로운 기술을 받아들이고 적극적으로 도입하는 게 중요합니다. 저도 예전에는 조합형 기술에 거부감을 느꼈지만, 이제는 배리어블폰트 기술을

적극적으로 도입하고 활용합니다. 새로운 기술은 우리에게 새로운
시각과 기회를 제공합니다. 마음을 열고 새로운 기술을 학습하며
적극적으로 활용해야 합니다.

이후 프로젝트에서 디자인 내용이나 방법, 인원 구성에
변화가 생겼나요?

제작 시간이 빨라지니 당연히 폰트 제작 단가가 많이 떨어졌다고
볼 수 있겠죠. 전용 글자체 대부분이 11,172자로 제작되고, 전용 글자체
시장의 경쟁이 심화했다고 할 수 있습니다. 또한 조합형으로만 폰트를
만드는 회사도 많아져서 조금은 질이 떨어지는 폰트가 많이 출시되는
경향도 있습니다. 인원 구성에는 큰 차이가 없습니다. 폰트 디자인
작업 특성상 하나의 폰트를 다른 사람이 나눠서 하는 경우는
드문 편입니다.

새로운 기술, 실험적, 도전이었던 부분은 어떤 부분이었나요?

위에도 언급했지만 예전 기술 말고 요즘 도입되는 배리어블폰트
기술에 관해 얘기해 보고 싶습니다. 폰트의 굵기, 너비, 기울기, 스타일
등 다양한 속성을 하나의 파일 안에서 유동적으로 조절할 수 있는
미래형 폰트입니다.

가장 애착이 가는 혹은 어려웠던 부분은 무엇인가요?

가장 애착이 가는 폰트는 최신 기술이 접목된 「Rix락배리어블」입니다.
지금까지 쌓아온 디자인 노하우와 새로운 기술을 접목했다고
할 수 있네요. IF, 레드닷 등 세계적인 어워드에서 수상하기도
했습니다. 배리어블 기능을 구현하려면 최소 두 개의 폰트가
있어야 합니다. 예를 들면 라이트(light)와 볼드(bold)의 마스터
폰트가 있어야 '굵기' 베리에이션이 됩니다. 굵기 이외에도 여러
변형 축이 있는데, 각 경우에 해당 축의 마스터 폰트를 탑재해야
합니다. 「Rix락배리어블」에는 굵기, 폭, 세리프 세 개의 축이 있으며
총 여덟 개의 마스터 폰트를 탑재했습니다. 사용자가 볼 땐 한 개의
폰트지만 제작자 입장에선 여덟 배 이상의 시간과 비용이 듭니다.
단순히 마스터 폰트가 있다고 해서 배리어블화되는 것도 아닙니다.
영상 기법인 모핑(morphing)처럼 모든 마스터 폰트를 연결하는
작업이 필요합니다. 프로그램의 발달로 이전보다 두세 배 빨리
폰트를 만든다 해도 한글 한 종을 개발하려면 최소 2개월이 걸리는데,
「Rix락배리어블」은 1년 이상 시간을 쏟아부어 겨우 완성했습니다.
이처럼 많은 시간과 비용이 필요하기에 가장 힘들기도 해서 더욱
애착이 갑니다.

이를 극복한 원동력은 무엇이었나요?

폰트를 만드는 건 매번 힘들지만, 새로운 것에 도전하고 해결해
마무리된 폰트가 출시되고, 또 누군가 사용하는 것을 보는 게 다음
폰트를 만드는 원동력이 됩니다.

이 프로젝트와 기술의 전환은 본인에게 어떤 의미가 있나요?
디자이너로서 영향을 받은 점이 있다면 어떤 점인가요?

디자이너로서 가장 큰 영향을 받은 기술은 배리어블폰트 기술입니다. 이 기술은 폰트 디자인 표현의 한계를 뛰어넘을 수 있게 해주었습니다. 이전에는 이차원적인 사고에만 익숙했지만, 배리어블폰트 기술을 통해 삼차원적인 사고로 전환되었습니다. 이로써 다양한 시도와 실험을 할 수 있게 되었고, 더욱 창의적이고 풍부한 디자인을 만들어내는 데 도움이 되었습니다. 평면적인 사고에서 벗어나 입체적인 시각으로 문제를 바라볼 수 있게 되었고, 이를 통해 새로운 아이디어와 혁신적인 디자인을 구상하고 구현할 수 있었습니다.

이를 통해 생긴 새로운 숙제가 있었나요?

현재 배리어블폰트는 아직 활성화되지 않았습니다. 어도비 CC 계열에서만 사용할 수 있어서 사용성에 제약이 있으며, 사용자들도 익숙하지 않은 경우가 많습니다. 또한 현재 시장에 출시된 배리어블폰트의 완성도와 활용성이 부족한 경우가 많아, 이를 보완해 더욱 완성도 있는 폰트를 만들어야 한다는 숙제가 있습니다. 사용자들이 배리어블폰트에 대해 더 많은 관심을 가지고 활용할 수 있도록 더욱 다양하고 풍부한 폰트를 개발하는 것이 필요합니다.

현재에 어떤 영향을 미치고 있나요?

앞서 배리어블폰트는 미래형 폰트라고 했는데요, 기술 도입에 적극적인 디자이너들이 많이 시도합니다. 점점 녹아내리는 빙하를 담아내 경각심을 일깨우는 폰트 「기후위기」, 매우 화려한 변화로 주목성을 높인 폰트 「Rix콘트라스트」 등이 있고, 제가 시도한 「Rix락배리어블」은 작은 골격부터 큰 골격까지 고딕의 모든 골격의 표현에 도전했습니다. 이외에도 재미있는 폰트들이 속속 등장하고 있습니다. 구글의 노토 산스 또한 배리어블폰트로 전환되고 있습니다. 고품격 디자인부터 엔터테인먼트 요소까지 있는 배리어블폰트는 사용자들이 조금 더 익숙해지고 사용하기 편해지는 환경이 되면 앞으로 더 많은 분야에서 배리어블폰트가 필요로 할 것으로 예상되며, 디자인 분야에서 더욱 중요한 역할을 할 것으로 기대됩니다.

현재 디자이너 세대가 가상공간, AI 같은 새로운 매체, 기술 들을 경험 중입니다. 디지털화라는 대변화기를 겪은 관점에서 어떤 조언을 해주고 싶으신가요? 현재 디자이너 세대가 전환기에 관한 경험 공유를 어떻게 봐주었으면 좋겠나요?

대학교 2학년을 마치고 군대에 갔는데요, 그전에는 모든 디자인을 수작업으로 했습니다. 지금은 생소하실 텐데 에어브러시를 뿌린다거나 실크스크린을 해서 포스터를 제작했죠. 그런데 군 생활 2년 후 복학하고 나니 모든 환경이 바뀌어 있었습니다. 컴퓨터 없이는 과제를 제출할 수 없는 환경으로 말입니다. 적응하기 위해 열심히 컴퓨터 공부를 했던 기억이 있습니다. 지금은 그때보다 더 큰 변화가 오는 것

같습니다. AI가 디자인 영역에 영향을 미치고 아직 도입 단계임에도 엄청난 변화를 일으키고 있습니다. 실제로 디자인 직종 몇 개는 이미 사람이 경쟁력을 잃은 것도 보았습니다. 폰트 디자인 분야도 이미 손글씨 스타일의 폰트는 AI가 더 빨리 잘 만듭니다. 다행스럽게도 고딕처럼 정제된 폰트 영역은 아직 몇 가지 기술 문제로 침범당하지 않았지만, 얼마든지 AI가 잘 해낼 수도 있을 겁니다. 앞서 새로운 기술 도입과 관련해서 얘기할 때도 말했듯이 새로운 기술이 도입되면 배척하지 말고 용기를 내서 적극 도입해 봐야 합니다. 사람이 하지 않아도 될 일들을 AI에 맡기면 생산성을 올려줄 수 있을지도 모릅니다. 실제로 한글은 아이데이션 이후 작업에 너무 많은 시간이 소요되니 이런 일들은 AI가 해주면 좋을 텐데요. 폰트 시장 자체가 매우 작음에도 기술 개발 비용이 너무 많이 들어, 정제된 고딕 같은 폰트는 당분간 AI를 통해 나오기 힘들 겁니다.

새로운 기술이 디자인 생태계에서 어떤 역할을 하기 바라는지 궁금합니다.

사람은 방향을 설정하고 AI가 수행하는 협업 관계가 되어야 합니다. AI를 통해 생산성을 올리고, 사람은 더 많은 여러 일을 수행하는 전천후 인재가 되는 겁니다. 혹자는 스페셜리스트보다는 제너럴리스트가 되어야 한다는데 저도 일부 공감합니다. 전반적으로 여러 영역을 알아야 하는 시대, 여러 영역을 서로 조합해 새로운 것을 만들어내는 창조적 사고가 필요한 시대입니다. 디자이너가 기술과 협업해 디자인 생태계가 발전하고 성장할 수 있기를 기대합니다.

인터뷰 일자: 2024년 5월
인터뷰 장소: 이메일

최명환

소개를 부탁드립니다.

월간 『디자인』 최명환 편집장입니다. 2012년 월간 『디자인』에 기자로 합류해 디자인 전방위로 글을 썼습니다. 2021년 편집장으로 부임해 3년 조금 넘게 매체를 이끌고 있습니다.

활동하신 시기에 가장 익숙했던 타이포그래피 도구와 매체는 무엇인가요?

기사를 작성한 마이크로소프트 워드와 편집 디자인 툴인 어도비 인디자인입니다. 사실 기자로 전직하기 이전에 잡지사 편집 디자이너로 커리어를 시작했는데, 그때만 해도 사용했던 툴은 쿼크익스프레스였습니다. 사실 지금도 인디자인 단축키를 다 외우지 못해 인디자인을 쓸 때도 쿼크익스프레스로 모드를 전환해 사용합니다.

어떤 프로젝트에서 디지털 전환기를 경험하셨나요? 프로젝트에 참여한 배경을 듣고 싶습니다.

2024년 3월, 월간 『디자인』과 디자인프레스가 공동 운영하는 온라인 플랫폼 디자인플러스(Design+)를 오픈했습니다. 월간 『디자인』 입장에선 기존 웹사이트 도메인을 접고 온라인 미디어로 리포지셔닝한다는 의미가 있습니다. 검색 기능이 떨어진다는 일차적 문제를 제외하더라도 기존 사이트는 월간지에 귀속되어 운영한다는 문제가 있었습니다. 모든 미디어가 속도전 양상을 따를 필요는 없지만 디지털이 갖는 절대적 우위, 즉 속도와 양을 따라잡지 못한다면 종국에는 종이 매체의 운명과 함께 월간 『디자인』이라는 브랜드의 운명도 다할 수 있다는 위기의식이 발동했습니다.

프로젝트에서는 어떤 역할을 하셨는지 궁금합니다.

프로젝트 전반을 관할하고 개발 및 디자인을 한 일상의실천과 회사 사이에서 의견을 조율하는 역할을 했습니다. 다만 저는 온라인보다 프린트 기반의 매체에 익숙한 사람이라 웹의 생리를 충분히 이해하기 어려웠습니다. 이 부분은 디자인플러스를 운영하는 또 다른 축인 디자인프레스의 역할이 컸습니다.

새로운 기술을 사용하게 된 계기는 무엇인가요? 계획 단계에서 고려하고 예측한 부분이 궁금합니다. 기존 기술과 균형을 유지하고자 했던 부분이 있었나요?

여기서 말하는 '기술'이 '툴'이라면 별로 할 말이 없습니다. 다만

인쇄 매체를 기존 기술로, 온라인 미디어를 새로운 기술로 본다면
내용적 측면에서 종이 매체의 기존 방식을 굳이 온라인에 맞춰
바꾸려고 하지 않았습니다. 이것은 디자인플러스가 태생적으로
디자인프레스와 공동 운영하는 형태기에 가능한 선택이었습니다.
디자인프레스가 온라인에 최적화된 신속하고 짧은 호흡의 콘텐츠를
속도감 있게 발행해 주기에, 월간 『디자인』이 인쇄 매체에 맞는
호흡으로 콘텐츠를 제작하고 발행해도 밸런스가 무너지지 않습니다.
결국 긴 호흡의 분석형 기사와 신속성을 담보로 하는 기사들이
한 곳에서 잘 어우러지는 셈이죠.

어떤 과정으로 디자인, 제작했는지 소개해 주세요. 기존의 방식과 어떤
부분이 달랐는지, 아날로그와 디지털 방식을 겸했는지도 궁금합니다.

월간 『디자인』(인쇄 매체)과 디자인플러스(온라인 매체)를 비교해서
설명할 수 있을 것 같습니다. 펼침면 안에서 이미지와 텍스트를
구성하는 종이 매체의 콘텐츠를 스크롤 방식으로 전이하는 과정에서
기존 웹사이트에 없던 내비게이션 기능과 소제목을 추가한 게 가장
크게 달라진 점이라고 봅니다. 읽기 방식이 아무래도 달라질 수밖에
없는데 독자(사용자)의 콘텐츠 소비가 끊기지 않고 이어질 부가 장치가
필요했던 것이죠. 최근 등장한 많은 온라인 미디어가 택하는 방식으로
새롭다고 할 순 없지만 작게나마 사용자 경험을 향상하기 위해 노력한
부분이라고 할 수 있습니다.
월간 『디자인』 본지 리뉴얼과 디자인플러스 런칭을 병렬
진행한 만큼 운영 방식 면에서 아날로그와 디지털 양쪽의 방식을
함께 염두에 둔 것은 사실입니다. 아직 적극적으로 구현하진 못하고
있지만 월간 『디자인』과 디자인플러스의 연동성은 앞으로 더 강해질
예정입니다.

새로운 기술을 사용한 결과는 어땠는지 설명해 주세요. 기술을
사용함으로써 달라진 부분이 무엇이었나요?

콘텐츠 발행 주기와 편성 면에서 온·오프라인을 종합적으로 고려해야
했습니다. 예전에는 인쇄 매체에 기사가 게재된 뒤 온라인으로
옮기는 게 일반적이었다면 현재는 디지털에 선발행되는 경우가 조금씩
늘어나는 추세입니다.

처음 계획과 어떤 점이 달랐나요?

구상 단계에서는 위키트리처럼 기사에 나오는 디자이너, 혹은
브랜드명 같은 고유명사를 하이퍼링크로 연동하고자 했습니다.
하지만 기술적으로 구현하는 데 생각보다 어려움이 많아, 현재는 담당
기자의 글을 모아볼 수 있는 기능 정도로 축소해 적용했습니다. 향후에
이와 유사한 기능을 지금보다 좀 더 추가 반영한 서비스를 공개할
계획입니다. 여름쯤에는 디자인플러스에서 몇 가지 신규 기능을
확인할 수 있을 것 같습니다.

어떤 점이 새로운 시각을 제공했나요?

똑같이 콘텐츠를 소비하는 방식인데 확실히 '독서'와 다른 사용자 경험을 고려해야 한다는 사실을 깨달았습니다.

이후 프로젝트에서 디자인 내용이나 방법, 인원 구성에
변화가 생겼나요?

앞서 언급한 바와 같이 디자인플러스는 월간 『디자인』과 디자인프레스가 공동 운영하는 플랫폼입니다. 두 조직의 부분적 결합이 이뤄졌으니 인원 구성에 변화가 생긴 셈이네요. 디자인플러스의 특징 중 하나는 제보형 콘텐츠입니다. 100퍼센트 취재에 의존하는 인쇄 매체와 달리 제보형 시스템을 통해 들어온 콘텐츠를 재가공 후 발행하는 프로세스를 밟기 때문에 제보자와 편집 인력이 함께 콘텐츠를 만들어간다고 볼 수 있겠네요.

새로운 기술, 실험적, 도전이었던 부분은 어떤 부분이었나요?
가장 애착이 가는 혹은 어려웠던 부분은 무엇인가요?

앞서 소개한 제보형 시스템입니다. 애착이나 어려움보다 이것이 제대로 작동할지에 대한 걱정이 앞섰습니다. 좋은 콘텐츠를 선별해 발행한다는 원칙을 고수하고 있지만 이 과정에서 너무 많은 제보 아이템이 탈락할 수 있습니다. 그리고 이것이 참여율 저조로 이어질 수 있죠. 이상과 현실의 괴리를 느끼며 아직도 고민하는 부분입니다.

이를 극복한 원동력은 무엇이었나요?

극복을 못 했습니다. 다양한 채널을 통해 지속적으로 이 시스템을 알리고 더 많은 디자이너와 브랜드들의 참여를 유도하는 게 현재로서는 최선인 것 같습니다.

이 프로젝트와 기술의 전환은 본인에게 어떤 의미가 있나요?
디자이너로서 영향을 받은 점이 있다면 어떤 점인가요?

이 질문은 비(非)디자이너 입장에서 답변드려야겠네요. 인쇄 매체에서는 어떤 글을 쓰느냐가 더 중요했습니다. 글을 돋보이게 하는 방식도 물론 고민했지만 많은 부분을 디자이너의 힘을 빌려 해결했죠. 하지만 온라인 미디어에서는 콘텐츠를 업로드하는 기자가 어떻게 보여줄 것인가에 대한 부분까지 함께 고려하게 됐습니다.

이를 통해 생긴 새로운 숙제가 있었나요?

『뉴욕타임스』가 인터랙티브 뉴스 '스노우폴(Snowfall)'[1] 프로젝트를 공개했을 때 미디어 업계는 충격에 빠졌습니다. 지속 가능한 콘텐츠

1
https://www.nytimes.com/projects/2012/snow-fall/
index.html

제작 방식이 아니었기에 결국 상용화되진 못했지만 분명 시사하는 바가 있다고 봅니다. 애니메이션을 비롯한 동영상, 그래픽 등 입체적으로 심도 있는 콘텐츠를 보여줄 방식은 없는지 고민 중입니다.

현재에 어떤 영향을 미치고 있나요?

현재까지는 고민만 하고 있습니다. 하지만 생성형 AI가 범용화되고 우리가 이 툴에 익숙해진다면 좀 더 실질적으로 콘텐츠를 구성해 볼 수 있지 않을까 싶습니다. 물론 이 기술을 둘러싼 윤리적·제도적 문제들이 100퍼센트 해결됐다고 보기는 어려워 조심스러운 부분이 있습니다.

현재 디자이너 세대가 가상공간, AI 같은 새로운 매체, 기술 들을 경험 중입니다. 디지털화라는 대변화기를 겪은 관점에서 어떤 조언을 해주고 싶으신가요? 현재 디자이너 세대가 전환기에 관한 경험 공유를 어떻게 봐주었으면 좋겠나요?

일단 유연한 태도는 반드시 필요할 듯합니다. 새로운 기술의 도덕적 문제들을 생각해야 하겠지만 궁극적으로는 그것을 거부해서는 안 된다고 봐요. 적극적으로 수용하고 활용해 봐야 하죠. 또한 '툴' 자체에 너무 집착하는 것은 문제가 될 수 있습니다. 제가 편집 디자인을 처음 공부할 때는 현업에서 쿼크익스프레스를 썼습니다. 사회에 막 발을 디딜 때도 쿼크익스프레스 점유율이 인디자인보다 훨씬 높았죠. 그런데 어느 순간 대체되더군요. 편집 디자인에 국한한 설명이지만, 도구란 언제나 대체할 수 있는 것이라고 봅니다.

새로운 기술이 디자인 생태계에서 어떤 역할을 하기 바라는지 궁금합니다.

좋은 협업자가 되기를 바랍니다. 야근을 줄여주면 좋겠네요. 소소한 바람 같지만 사실 아주 중요한 것일 수도 있습니다.

기고

강현주

낯설었지만 익숙해진
풍경에 대한 기억,
타자기에서 생성형 AI까지

초고속 인터넷이 보급되기 전 하이텔, 천리안과 함께 3대 PC통신 서비스 중
하나였던 나우누리를 이용하면서 나우누리 플라자에 1998년 7월부터
2001년 4월까지 「디자인 에세이」라는 글을 연재한 적이 있다. 나우누리는
네이버, 프리챌, 다음 등의 포털 사이트가 출범하고 싸이월드 미니홈피,
네이버 블로그, 다음 카페 등이 인기를 끌면서 최신 기술 및 트렌드 변화에
미처 대처하지 못하고 2013년에 서비스를 종료했다. 최근 생성형 AI가
가져올 각종 사회 변화와 디자인계에 미칠 영향에 대한 기대와 우려가
뒤섞인 논의가 진행되는 한편 Y2K 레트로 스타일이 젊은 세대에게 주목받는
문화 현상을 보면서 지난 세기말에 나우누리 플라자에 썼던 두 편의 글이
떠올랐다. 「활자, 사진식자, 폰트」와 「타이피스트의 슬픈 운명」으로,
『글짜씨 26』의 지면을 통해 다시 소개하고자 한다.

　　　　「활자, 사진식자, 폰트」, 1998년
　　　1980년대 중반(1984-1988)에 대학을 다니며 나는 대학신문사
　　　기자로 일했다. 그때 대학신문은 활자로 제작이 되었는데 학생
　　　기자들은 인쇄소에서 늦은 밤까지 원고지에 기사를 쓰고 그 기사에
　　　맞춰 한 글자 한 글자 활자를 골라내어 신문 지면을 짜는 조판공들의
　　　모습을 지켜보곤 했다. 그때의 기억은 지금도 생생해 충무로 인쇄
　　　골목을 지나칠 때면 활자로 빼곡하게 차 있던 신문사 인쇄소 풍경이
　　　떠오르곤 한다. 지금은 명함집에서나 활자조판 모습을 볼 수 있어
　　　아쉬운 느낌이다. 크기별로 새겨진 활자를 정성스럽게 뽑아 문단을
　　　만들고, 오자를 찾아내고, 손에 잉크를 묻혀가며 신문을 만들던
　　　재미가 컴퓨터라는 차가운 상자 속에 갇혀버린 느낌이라고나
　　　할까? 대학신문은 활자로 제작했지만 그 무렵 디자인 과제는 주로
　　　사진식자와 실크스크린을 이용해 작업을 했다. 그러다 1990년대
　　　들어 을지로와 충무로의 인쇄 골목 곳곳에 자리 잡은 사진식자 집과

실크스크린 집이 하나둘 사라져가고 그 자리에 전자출판(DTP) 출력소가 들어서기 시작했으며, 지금은 어느 곳에서도 페이스트업(paste-up)한 대지 원고를 받지기 않게 되었다.

국내 디자인계에 매킨토시가 본격적으로 도입된 시점은 1989년경이다. 이때부터 컴퓨터가 급속도로 보급되었고 달라진 작업 방식은 텍스트를 다룰 때 과거에 존재하던 여러 제한 조건과 어려움으로부터 디자이너를 해방했다. 사실 기존의 활자나 사진식자에 의존한 디자인 작업에서는 디자이너들이 선택할 수 있는 한글이나 영문 글자체가 제한될 수밖에 없었다. 그런 조건에서는 실험적이고 다양한 타이포그래피 작업을 하는 데 한계가 있었다. 하지만 짧은 시간에 많은 종류의 글자체를 손쉽게 개발할 수 있는 디지털 방식의 도입으로 국내에서도 한글 글자체 개발을 전문적으로 하는 회사가 생겼다. 앞서 활자와 사진식자의 시대를 다소 낭만적으로 기억했지만, 디지털 방식이 등장하기 전까지 디자이너가 사용할 수 있었던 글자체는 한글의 경우 「명조」나 「고딕」 등 몇 가지에 불과했고 영문의 경우 다양한 글자체가 사용되기보다는 「헬베티카」나 「유니버스」 등 한글 네모틀에 비교적 잘 어울리는 몇몇 글자체에 국한되어 있었다. 그런 상황과 비교해 본다면 불과 10년도 안 되는 기간에 우리의 글자체 환경은 양적인 면에서나 질적인 면에서나 정말 놀랍게 발전했다.

「타이피스트들의 슬픈 운명」, 1999년
언젠가 한 월간지에서 미래 유망 직종 100가지를 선정해 소개하면서 지금 잘 나간다고 앞으로도 그럴 거라고 쉽게 단정하고 직업을 선택하면 안 된다며 충고하는 기사를 본 적이 있었다. 정확히 기억은 안 나지만 미래에 잘 나갈 직종 100가지 중에 디자인이라는 단어가 붙은 직업이 최소한 일고여덟 개는 되었던 것 같다. 물론 컴퓨터와 관련된 직업이 훨씬 더 많았지만 어쨌든 디자인을 전공한 나에게는 기분이 나쁘지 않은 기사였다. 그런데 흥미로운 건 예전에 잘 나갔지만 이제 거의 멸종 상태에 이른 직업 사례로 타이피스트를 꼽은 것이었다.

단언하기는 어렵지만 나의 부모님 세대에는 타이피스트라는 직업이 특히 여성에게 아마도 은행원 다음으로 상당히 괜찮은 직업으로 여겨졌던 것 같다. 그리고 이 현상은 우리나라뿐 아니라 미국과 유럽 등 다른 나라에서도 마찬가지였다. 타자기를 만들던 IBM이 컴퓨터 회사로 변모한 것은 타이피스트의 직업적 운명과도

통한다고 할 수 있다. 이제 우리는 사무실 환경에서 타이피스트라는 직업을 가진 사람을 찾아볼 수 없다. 그 많던 타자 학원도 거리에서 자취를 감추었다. 타자기는 워드프로세서로, 그리고 오늘날의 PC로 점점 더 똑똑해졌고 타이핑은 이제 누구나 할 수 있는 그런 일상적인 것이 되어버렸다. 내가 타이피스트라는 직업의 운명에 주목하는 것은 그것이 그래픽 디자인이라는 나의 전공과 닮은 점이 있기 때문이다. 물론 차이가 비교할 수 없이 크지만 말이다. 타이피스트는 글자와 종이를 가지고 작업하고 타이핑 역시 일정한 면적에 글자를 적절하게 배치해 가며 편집해 가는 재현 방식이라는 점에서 그래픽 디자인 작업의 일부가 그 속에 포함되어 있다고 할 수 있다. 물론 그래픽 디자이너는 글자뿐 아니라 이미지, 즉 그림이나 사진 등을 함께 다루고 편집 디자인과 인쇄 방식에 있어서 훨씬 고차원의 창조적 전문성을 발휘한다. 그리고 최근에는 그래픽 디자이너의 활동이 지면에 한정되지 않고 영상으로까지 확대되고 있다.

한편 며칠 전 신문에서 '디자인을 배운 적 없고 독일문화원에서 일하는 독일어 강사가 컴퓨터 그래픽 디자인 전시회를 열고 자신의 독일어 교재를 직접 디자인해 출판했다'는 기사를 읽었다. 그리고 그즈음에 '정규 디자인 교육을 받지 않은 주부가 컴퓨터를 배워 한 지역단체 홈페이지 공모전에서 대상을 수상했다'는 기사도 보았다. 이 소식을 접하며 우리나라에도 본격적으로 디자인의 DIY(do-it-yourself) 시대가 도래하는가 생각하게 되었다. 최근에 나온 홈페이지 제작 소프트웨어나 워드 프로그램은 과거 디자이너가 대지 작업을 하며 몸으로 익혀왔던 레이아웃과 편집 디자인의 전문 지식을 반영한다. 그리고 발전 속도 역시 엄청나게 빨라진다. 그렇다면 이 상황에서 그래픽 디자이너는 어떤 일을 해야 할까? 물론 당장 그래픽 디자이너라는 직업이 사라지는 것도 아니고, 작업 프로세스상의 기술적 편의성이나 노하우 외에도 그래픽 디자인의 전문성과 직업적 정체성을 담보해 주는 창조적인 부분이 많을 것이다. 하지만 그래픽 디자인 영역이 나날이 확장되고 발전해 가더라도 그래픽 디자이너라는 직업 역시 지금과 같은 모습으로 살아남을 수 있을까. 마치 타이핑이 오늘날 컴퓨터 작업에서 중요한 부분으로 승화(?)되어 남아 있지만 그걸 직업으로 삼아 생계를 이어가던 사람은 사라졌듯이 곧 그런 운명이 되는 건 아닐까 하는 생각이 불현듯 들기 때문이다. 하지만 이런 전망이 꼭 우울하기만 한 것은 아니다. 사람들이 이제 타자기를 사용하지 않지만 컴퓨터를 점점 더 잘 활용하니 말이다.

앞의 두 글을 쓴 지 벌써 25년이 흘렀다. 그 사이 디지털 테크놀로지는 놀라운 발전을 보여왔고 이제 우리는 생성형 AI가 가져올 미래의 변화를 이야기한다. 최근에 4학년 졸업 전시 예비 심사를 하다가 생성형 AI를 활용한 학생의 발표를 보고 오래전 기억이 떠올랐다. 포토샵 프로그램 도입 초창기에 월간 『디자인』에서 대학 졸업 전시회가 '포토샵 필터 쇼'로 변질되었다며 졸업 작품의 창의성과 완성도가 훼손되는 현실을 개탄하는 글을 읽은 적이 있기 때문이다. 그동안 생성형 AI로 졸업 작품을 완성한 사례가 없어서 심사를 마친 후 동료 교수들과 생성형 AI가 디자인 교육에 미칠 영향과 학과 차원에서 언제 어떤 방식으로 커리큘럼에 포함할지 논의했다. 일부 대학에서는 AI디자인학과를 개설했으며, 나 역시 연구 논문의 제목과 목차 초안을 검토하거나 초록을 다듬을 때 챗GPT를 활용해 학생들이 생성형 AI에 관심을 두고 자기 디자인 작업에 활용하는 걸 긍정적으로 생각한다. 다만 커리큘럼 반영 여부는 시간을 갖고 신중하게 정하려고 한다. UI/UX 디자인 교과목을 도입할 때도 해당 분야가 중요하고 확대될 것이라며 학생들에게 소개하고 관심을 두도록 장려하기는 했으나 실제 교과목을 개설하기까지는 시간이 좀 필요했다. 예전이나 지금이나 디지털 기술 전환기에 디자인을 공부하고 가르치다 보면 조급한 마음이 들 수 있다. 하지만 뉴미디어가 도래한다고 올드미디어가 모두 일시에 사라지는 것은 아니며 또 모든 디자이너가 첨단 테크놀로지 관련 작업을 해야 하는 것도 아니다. 디지털 기술이 열어주는 새로운 가능성과 도전에 항상 주의를 기울이고 적극적인 태도를 가질 필요가 있지만, 뒤처지지 말아야 한다는 압박감에 빠져 자신의 관심사와 취향, 타고난 소양과 기질을 쉽게 무시해서는 안 된다고 생각한다.

조영제 교수는 〈88서울올림픽 포스터〉(1985)를 일본의 겐다 에쓰오(原田悅夫) 교수와의 협업을 통해 도쿄 도카이대학교의 컴퓨터 시스템(Evans and Southerland Picture System)으로 디자인했다. 대학 시절에 그 포스터를 보고 방학 동안 컴퓨터 프로그램을 배우려 했지만 졸업할 때까지 실천하지 못하고 포기했다. 대학 동기들과 나는 학부 수업에서 컴퓨터 관련 내용을 배울 기회가 없었다. 애플 컴퓨터를 사용한 것은 스웨덴 유학 시절(1989–1992)이었다. 스톡홀름에 위치한 콘스트팍(Konstfack)을 다녔는데, 학교에 컴퓨터 실습실이 있어서 그곳에서 컴퓨터를 활용했다. 그때 스웨덴 학생들도 집에 개인 컴퓨터를 갖고 있지는 않았고 대부분의 디자인 과제를 여전히 수작업으로 진행했다. 1993년 귀국 후 올커뮤니케이션에 취직해 아이덴티티 디자인 작업을 하게 되었다. 이 시기에 한국의 디자인 전문 회사도 애플 컴퓨터와 프린터를 갖추었다. 하지만 당시 컴퓨터 가격이 비쌌기에 회사에서는 디자이너를

채용하면 컴퓨터도 구입해야 하니 부담이라는 이야기가 농담 반 진담 반 오갔다. 회사에서 주로 포토샵, 일러스트레이터, 그리고 쿼크익스프레스를 사용했는데 입사 초기에는 툴 사용에 어려움이 있었다. 왜냐면 스웨덴에서 포토샵과 일러스트레이터를 익히기는 했지만 능숙하지 않은 상태였고, 편집용 툴의 경우 쿼크익스프레스가 아니라 페이지메이커를 사용했기 때문이었다. 사실 아래아한글도 생소했다. 웹브라우저도 넷스케이프 내비게이터였다.

올커뮤니케이션에 다니는 동안 일주일에 하루씩 대학 강의를 나가다가 회사를 그만두고 인하대학교 교수로 부임하게 되었다. 서울대학교 입학(1984) 때 학과명은 산업미술과였다. 국립대학교 학과 명칭에 외래어인 디자인이라는 용어를 사용할 수 있게 된 것은 졸업 후였다. 1996년부터 인하대학교 미술교육과 디자인전공 교수로 재직하다가 2004년 시각정보디자인학과 교수가 되었다. 2018년에는 학과 명칭이 현재의 디자인융합학과로 변경되었다. 이후 2021년에 디자인테크놀로지학과가 설립되는 데도 참여했다. 이런 학과 명칭의 변화는 응용미술로 불리던 디자인이 테크놀로지 및 다른 학문 분야와 점차 융합하고 확장하는 모습을 반영한다. 이것은 각 시기의 커리큘럼을 비교해 보면 뚜렷이 알 수 있다. 조형적인 기초를 다지고 그래픽 디자인의 전통적 영역을 배우는 과목 비중이 점점 줄어들었기 때문이다. 특히 가장 최근에 신설된 디자인테크놀로지학과의 경우에는 공과대학의 관련 학과들과 유사한 커리큘럼을 운영한다. 지난 30-40년 동안의 이런 변화는 국내 대학 디자인 교육의 일반적 현상이라 할 수 있다. 그리고 변화를 이끈 것은 바로 시각 커뮤니케이션 관련 기술 및 매체의 급속한 디지털화다.

대학뿐 아니라 디자인 실무 현장도 달라져 왔다. 1990년대 후반부터 2000년대 초반까지 컴퓨터와 소프트웨어에 능통한 학생 중에는 수업 시간에 자주 결석하거나 여러 학기에 걸쳐 휴학해 졸업을 제때 못하는 학생이 종종 있었다. 시디롬 타이틀 및 웹 디자인 개발에 대한 수요가 폭발적으로 증가하고 네이버, 다음, 프리챌 등 포털 사이트가 등장하던 시기로, 해당 분야에서 일할 디자이너 수가 절대적으로 부족했기에 대학생들이 좋은 대우를 받으며 프리랜서로 일하는 경우가 많았기 때문이다. 또 어느 정도 경험과 실력을 갖춘 젊은 디자이너들은 스스로 창업하기도 했다. 디지털 디자인 초창기에 등장한 회사로는 이미지드롬, 뉴틸리티, 디스트릭스, 토마토미디어, FID, 이모션, 포스트비주얼, 바이널, 이노이즈 등이 있었다. 이들은 짧은 기간에 엄청난 성장을 거두었으나 업계 내 경쟁이 치열했고 벤처 기업의 거품이 사라지면서 어려움을 겪었다. 하지만 이 극적인 경험을 통해 디자인계는 디지털 환경의 다양성과 기술 발전의 속도, 그리고 사용자

경험에 관한 이해를 깊이 쌓을 수 있었다.

디지털 테크놀로지의 발전은 타이포그래피 디자인 분야에도 변화를 불러왔다. 대학 2학년 때 나는 김진평 교수의 '레터링'과 '문자디자인' 수업을 수강했다. 그때는 모눈종이에 연필로 한 자 한 자 써 내려가면서 레터링 작업을 한 뒤, 다시 오구(먹줄을 긋기 위한 제도용 필기구)나 로트링펜을 사용해 대지에 먹 원고를 만들고, 디자인 스코프라는 기구를 사용해 암실에서 확대하고 축소해 인화하는 방식으로 과제를 완성했다. 레터링 작업을 하지 않는 과제의 경우에는 사진식자를 활용했다. 그러다 컴퓨터를 활용하게 되면서 예전과 같은 아날로그의 번거로운 작업 방식은 사라지고 손쉬운 디지털 폰트의 시대가 도래했다. 1984년에 산돌타이포그라픽스(현 산돌커뮤니케이션)가 설립되었고, 1985년에는 「안상수체」가 발표되었으며, 1987년 신명시스템즈가, 1989년 윤디자인연구소(현 윤디자인그룹)가 차례로 설립되었다. 한글과컴퓨터에서 아래아한글을 발표한 것도 1989년이었다. 1991년에는 아래아한글에 「안상수체」가 탑재되었다. 모션 그래픽 분야도 주목받아 모션 타이포그래피, 키네틱 타이포그래피를 활용한 다양한 디자인 시도들이 이어졌다. 한편 박광수 만화가의 웹툰 『광수생각』 속 손글씨가 큰 인기를 끌면서 「산돌광수체」(2000)가 폰트로 출시되기도 했다. 2000년대에는 현대카드 「유앤아이」(2004), 아모레퍼시픽 「아리따 돋움」(2005), 네이버 「나눔글꼴」(2009), 배달의민족 「한나체」(2012) 등이 잇달아 개발되어 기업 브랜딩 차원만이 아니라 한글 글자체의 다양화와 공공성 확보에도 기여하는 흐름이 조성되었다. 언론사에서도 「한겨레결체」(2005), 「조선일보명조체」(2007) 등을 개발했고 지방자치단체도 「서울한강체」(2009)와 「서울남산체」(2009), 「제주한라산체」(2010) 등을 개발해 일반 대중이 무료로 사용할 수 있는 공개 글자체가 늘어났다. 또한 휴대폰 상용화에 따라 다양한 한글 문자 입력 체계가 개발되었는데 대표적인 것이 삼성전자의 천지인, LG전자의 나랏글, 팬택 계열의 SKY였다. 이 세 가지 방식이 2011년 스마트폰 한글자판 복수 표준으로 선정되기 전까지 열 가지가 넘는 다양한 한글 문자 입력 체계가 존재했다. 국내 첫 폰트 회사인 산돌은 창립 30주년을 맞은 2014년에 산돌구름(SandollCloud)이라는 구독형 폰트 클라우드 서비스를 시작했다. 최근에는 웹 기반 폰트 플랫폼으로의 전면 전환을 추진하면서 AI를 활용한 다양한 서비스를 개발 중이다. '한글한글 아름답게' 캠페인을 이어온 네이버는 2009년 손글씨 공모전을 개최한 지 10년 만인 2019년에 AI 기술을 활용한 새로운 「나눔손글씨」 109종을 발표했다.

1984년 대학 입학 후 2024년 현재까지, 40년간 디자인계에 몸담으며

경험해 온 시각 커뮤니케이션 기술 및 매체의 변화를 두서없이 기억나는 대로 서술해 보았다. 사회에 첫발을 내딛던 시기가 아날로그에서 디지털로의 급격한 전환기였기에 하루하루 달라지는 디자인 환경을 바라보며 숨 가쁘게 지내온 것 같다. 요즈음은 생성형 AI에 대한 논의가 한창인 시기여서 디자인 교육자로서 미래 디자이너 세대인 학생들에게 어떤 이야기를 해줄 수 있을까 고민이 된다. 84학번 새내기 대학생이었을 때 내 눈에 비쳤던 원로 교수님들의 모습이 40여 년이 지난 지금의 내 모습과 겹쳐 보일 때가 있다. 현재는 아날로그에서 디지털로의 전환기가 아닌, 디지털이 고도화되는 단계에 있다는 점에서 시대 변화에 대한 당혹감이 상대적으로 덜한 것은 아닌가 생각하며 위안 삼기도 한다. 그러나 디자이너에게 생성형 AI가 가져올 미래는 혹시 아날로그에서 디지털로의 전환보다 더 엄청난 충격을 주지 않을까. 이런 질문을 계속 던지며 미래 디자인을 향한 성찰을 이어 나가야 할 때인 것 같다.

이민규

공백을 들여다보기: 『이영희는 말할 수 있는가?』의 기획과 실천

사진: 박도현

한국 디자인사는 어떻게 쓰여왔는가, 그리고 누구의 시선으로 쓰였는가? 소수의 영웅적인 개인과 몇몇 기념비적 작업으로 구성된 한국 디자인사의 얼굴을 상상해 보자. 서울의 주요 미술대학을 졸업하고 자본과 권력을 가진 기업을 위해 일하거나, 작가주의적 태도로 작업을 생산하며 단독자로서의 예술가이자 문화 생산자로 호명되는 중장년 남성 디자이너의 상을 어렵지 않게 떠올릴 수 있을 것이다.

　우리의 한국 디자인사에는 수많은 협업자의 네트워크로 구성된 디자인 현장과 그 속에서 묵묵히 일해온 이름 없는 자들의 이야기가 누락되어 있다. 기존의 역사 쓰기에 대한 문제의식으로, 문학과 문화 연구의 장에서는 탈식민주의의 맥락에서 주류 역사에서 다뤄지지 않은 지역, 여성, 유색인종, 소수자의 목소리를 복원해 다시 쓰는 일련의 흐름이 생겨나고 있다. 우리의 경우, 협소하게 규정된 디자인사 바깥에서 가시화되지 못한 디자인사(들)를 어떻게 발견하고 기록할 수 있을까?

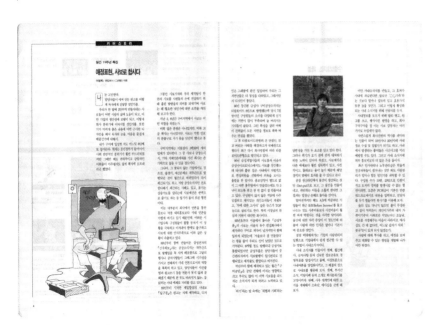

이영희, 「애정 표현, 사보로 합시다」, 『월간 구미공단』, 1993년 6월호

1963년생 이영희는 지역 대학에서 신문방송학을 전공하며 학보사
편집자로 일하던 중 편집 디자인에 입문했다. 그리고 1990년대 초반
그래픽 디자이너 이찬수와 함께 대구에서 편집 디자인 전문 회사
'그래콤'을 설립한 뒤 30여 년간 지역 현장에서 사보와 사사를 중심으로 한
상업 출판·홍보 활동을 전개했다.

이영희의 구술과 현장에서 쌓인 작업물은 인쇄 골목을 필두로 한 협업,
납 활자에서 사진식자를 거친 디지털 출판으로의 이행, 매킨토시의 도입,
경제성장과 사외보의 유행, 문선공(文選工)이나 오퍼레이터처럼 사라진
공동 생산자들, 지역 디자인 신(scene)의 가능성과 같이 한국 디자인사의
기록되지 않은 공백들을 증언한다. 이 맥락에서 이영희의 증언과 자료는
지역 그래픽 디자인 생산의 현장에 있던 여성 직업인의 시선으로
한국 디자인의 지난 과거를 바라보는 하나의 대안적 방법론을 탐구케 한다.

『이영희는 말할 수 있는가?』는 영웅적 개인과 기념비적 작업을 중심으로
쓰여온 매끈한 한국 디자인 서사를 심문하며 지역, 현장, 여성의 목소리로
보편사의 공백을 풍부하게 채워 넣고자 한다. 이영희를 필두로 대구 남산동
인쇄골목에서 활동했던 디자이너 이찬수와 편집자 이종백의 구술 채록과
실물 아카이브를 중심으로 전개되는 이 프로젝트는, 한국 디자인사의 무수한
공백을 역사의 주변부에 머물렀던 이들의 증언으로 다시 쓰고자 하는
실천으로서 기획되었다. 이는 한국 디자인사의 기록되지 않은 가장 보편적인
얼굴과 서사를 찾아나가는 여정이다.

이런 시도로 기획한 책에서는 거시사와 미시사가 상호적으로 보충하며,
이 두 이야기가 동등하게 종횡을 이루는 과정을 보여주고자 했다.
이영희(들)의 지역 디자인 현장 경험을 기존 공적 역사는 어떻게 기록했는지
검토하며, 이들의 증언을 원재료로 삼아 증언과 직간접적인 관계를 맺는
텍스트와 이미지 자료를 수집했다. 기록된 역사에서 길어 올린 자료들은
역사 바깥의 개인들이 전개한 지역 디자인 현장에서의 행적을 거시사적
관점에서 보충한다. 우면의 미시적 증언과 좌면의 거시적 주석은 서로를
보충하기도 하지만, 각각의 면만 읽어도 내용이 흐를 수 있도록 다양한
읽기가 가능한 형식으로 편집했다.

이런 의도는 책에서 종이의 물성으로 발생하는 뒷비침이라는 장치를
통해 강조된다. 가로로 조판된 증언과 세로로 조판된 주석은 얇은 두께의
내지 위에서 맞물리고, 교차하며, 켜켜이 쌓인다. 한편 파편적인 증언과
불완전한 자료로 구성된 이 아카이브가 하나의 총체적인 사례 연구로서 완결된
것이 아니라, 언제든지 더 많은 목소리와 이야기가 덧대어질 수 있는 미완의
프로젝트라는 점에서 제본 방식은 책을 만드는 가장 간단한 방식인 중철을
택했다. 이런 기획과 실천의 과정 끝에 책 『이영희는 말할 수 있는가?』와
동명의 전시회가 나왔다.

사진: 박도현

이 책을 만드는 과정은 우리가 서 있는 한국의 그래픽 디자인이라는
지반이 어느 탁월하고 예외적인 몇몇 성과로 만들어지지 않았다는 사실을
다시 한번 확인시켰다. 역사의 기록되지 않은 공백에 머물렀지만 디자인
현장의 가장 보편적인 얼굴들의 목소리를 듣고 가닿고자 하는 것, 『이영희는
말할 수 있는가?』는 바로 여기에서부터 시작되었다.

마지막으로 이 프로젝트가 지극히 사적인 동기에서 시작되었음을
밝혀두고 싶다. 지금으로부터 수년 전, 충무로에서 처음으로 인쇄 감리를
다녀온 날이었을 것이다. 감리를 마치고 흥분한 상태로 그곳에서 보고 들은
것들을 부모님께 이야기했을 때, 뜻밖의 대답이 돌아왔다. 아버지 역시
대학생 때 남산동 인쇄 골목에서 고모의 일을 도우며 인쇄소를 오갔다고
했다. 고모가 대구에서 편집 디자인 회사를 수십 년간 운영한 것도 그때 처음
알았다. 나와는 무관하다고 생각했던 매끈한 디자인사의 거대한 흐름 위에
가장 내밀한 가정사가 포개어지는 순간이었다. 고모의 이름은 이영희다.

1990년대 초, 그래콤 사무실에서 이영희.

일러두기

이 면에서부터는 '지금까지의 타이포그래피과'라는 새로운 초점으로 『이영희는
말할 수 있는가?』를 다시 읽는다. 이를 위해 남 황자에서 사진자료를 거친 디지털
출판으로의 이행, 메킨토시의 도입, 문선공과 오려레이아웃처럼 그 과정에서 사라진 공동
생산자들을 중심하는 지역 디자인 현장의 목소리가 담긴 일부 꼭지 꼭 펼침면을 수록한다.
영남대학교 출판부의 기획 편집자로 활동한 이동빼(143–148쪽), 이천수(149–151쪽)와
이영희(152–154쪽)의 증언은 지역, 현장, 여성의 목소리로 보편사의 공백을 풍부하게
채워 넣는다.

40

"이제 **HK-Ⅱ**는 전국에 있읍니다"

정주시스템의 사진식자기 지면광고, 1986년.

타이프라이터의 문자 입력 기능과 카메라의 사진 촬영 기능의 원리를 합친 사진식자기는 유리판에 네가티브의 화상 형태로 수록된 문자를 렌즈에 투과시켜 감광물인 인화지에 나타나는 판하의 작업 형태로서 문자의 크기는 렌즈의 변화에 따라 축소, 확대, 변형된다.

조판 부문은 탈활자하여 사진식자 방식으로 이행되고 있으며, 사진식자도 점차 수동 방식에서 전산 방식 시스템으로 대체되어 가고 있어 인간의 손에 의존했던 조판 기술을 컴퓨터에 맡겨 양적, 시간적, 품질적으로 비약적인 발전을 가져온다. 수동 사식기는 오퍼레이터나 레버나 버튼 조작에 의해 글자를 한 자씩 인자한 데 반해, 전산 사식기는 키 보드 부문에선 피아노를 터치하듯, 출력 부문에선 컴퓨터로 고속으로 사식된다.

— '타자기와 카메라의 원리를 합친 사진식자기'
《월간 디자인》, 1983년 10월호, 103쪽.

중소인쇄소들이 다닥다닥 붙어있는 서울 을지로 일대의 인쇄골목에는 최근 몇년 새 풍속도가 바뀌고 있다. 출판인쇄계에 '전자출판'이라는 '제2의 활자 혁명'이 몰아치고 있는 것이다.

전통적으로 인쇄업계에서는 납으로 된 활자를 뽑아내는 문선 과정과 납 활자를 부식시켜 지형을 뜨는 작업이 주축을 이뤘다. 이러한 작업은 고도의 숙련을 요하는 것이어서 보통 10~20년의 경력을 쌓아야 어디 가서 한 몫 할 수 있는 정도다.

그러나 전산 사진식자기가 이 과정에 관여하면서 양상은 달라졌다. 글자를 입력시키는 것에서부터 판을 짜는 과정까지를 컴퓨터 화면 상에서 처리하게 됨에 따라 숙련공은 설 땅이 없어졌다. 오히려 컴퓨터 자판에 익숙한 타이프 실력이 있는 여성 인력이 인기를 끌고 구하기도 어려워졌다.

— '컴퓨터가 바꿔놓은 출판문화의 현주소'
《과학동아》, 1989년 8월호, 38쪽.

1980년대는 아날로그의 납 활자 시대에서 사진식자로 이행하는 시기로 알고 있습니다만. 그 변화를 체감하셨나요?

그즈음에는 이미 오프셋 인쇄가 보급됐었고 사진식자기도 꽤 많이대됐습니다. 남은동 인쇄골목 인쇄에 가면도 정주시스템, 서울시스템, 한국컴퓨터 같은 우리나라 사식기 회사들이 들어와서 오퍼레이터 아가씨들이 조판했어요. 당시에 사식의 한자판도 활판만큼 비효율적이지 않았어요. 속도도 빠르고 선명해서 많이 썼어요. 그런데 문제는 활판 인쇄소의 나이 드신 분식공은 한문에 익숙했지만, 사식 하는 젊은 아가씨는 고등학교 나와서 이 일을 시작한 때라 한문을 전혀 모르는 거예요. 그래서 사진식자도 결국에는 한자를 못 읽어 비워 놓기도 하고, 엉뚱한 한자를 넣는 경우가 많았죠. 기술의 발전이 마냥 좋아지는 건 아니었어요.

출판 과정에 디자이너라는 개념이 함께 하지는 않았군요. 편집자와 디자이너가 하나였던 시대인가요?

DTP 이전까지는 북디자이너라는 개념이 지역에는 없던 시절이었어요. 대학 출판부도 전가지였죠. 나처럼 편집자가 간단한 디자인도 했죠. 좋은 디자인의 책을 만들고 싶은 마음에 교내에 수입 인쇄물을 받아 하던 다녀는 분에게 미국, 일본 디자인 책들을 구매해서 참조했어요. 제가 있는 디자인을 응용해서 손으로 그려 인쇄소에 전해 주면 인쇄소에서 도안사들이 그것을 바탕으로 작업하는 방식이었죠.

41

대지 작업의 예시, 디자인: 기상도 노무시, 1985년.

더욱이 활판으로도 디자인하는 작업에 한계가 있었습니다. 주로 제목과 본문과 글자 크기와 여백 정도만 정할 수 있었지, 디자인적인 요소가 들어갈 여지는 많지 않았어요. 주로 사진식자를 통해 마지 작업으로 디자인 작업을 했었죠.

편집자가 디자이너까지 하던 시대였군요. 한편으로는, 1980–90년대가 남선통 인쇄골목으로 대표되는 대구 인쇄계의 전성시대라고 알고 있습니다.

80년–90년대에 전국적으로 경제성장이 이루어지면서 인쇄소들이 체도 제작했지만, 홍보물이나 공문서 양식, 봉투 등 각종 인쇄물의 수요가 많았죠. 개인용 컴퓨터와 프린터기가 널리 보급되기 전까지가 인쇄소의 황금기였을 거예요. 단가도 좋았고요. 저희 출판부에서도 저자들과 제약하면 점필용으로 인쇄된 원고지를 나눠 주기도 했죠.

대구의 경북인쇄소 같은 경우 숙련된 인력들이 많다 보니 인쇄 사정이랄까 그런 게 좋았어요. 경북인쇄소에서 인쇄 기술을 배워서 독립한 인쇄소가 남산동에 많았습니다. 우리 거래처 사장님도 그런 경우였어요. 그런데 IMF 이후로 대형 건설사들이 부도 나면서 대구 경제가 무너지기도 했고, 경북이나 신축 같은 큰 인쇄소도 DTP 도입하며 변해가는 환경에 늦게 대응하면서 어려워졌습니다.

그래서 디자인에 대한 감흥이 많았을 때였어요. 북디자인에 대한 정보를 지역에서는 전혀 들을 수 없었고, 대학 출판부 모임에서도 디자인에 관심을 가지는 편집자가 드물었죠. 그런데 대구에서도 사보 같은 상업 출판물은 디자인을 신경 쓰면서 사보 만들고 있던 시점이었어요. 정병규 선생님이 사보 회사의 초청을 받아 밤에 동의 호텔에서 편집 디자인을 강의한다는 신문 기사를 보고 찾아가 듣기도 했었어요.

당시는 DTP 초기라 편집 과정이 수월하게 이루어지지는 않았어요. 워드로 편집을 다 마치고 출력소에 보냈더니 시스템 에러가 생겨서 페이지가 밀리고 글이 몇 행씩 통째로 날아가기도 했어요. 애써 호환되던 출력소도 거의 없던 때여서 대구에서 유일한 출력 센터에서 인화지에 뽑아오면 매지 작업을 해서 넘겨 줄자서 출력하고... 힘들었죠. 그런데는 인쇄소에 원고와 기본 페이아웃만 넘기면 됐지만, 매킨토시를 도입하고는 자체 편집을 해야 하니까 밤샘과 야근이 잦아졌어요.

이런 과정을 거치면서 2~3년 일하다 디자이너로 채용한 학생을 위트, 포토샵, 일러스트레이터를 다 능수능란하게 만질 수 있는 디자이너로 성장했죠. 이 친구를 정규직으로 채용했으면 오랫동안 함께 책잡지 일할 수 있었을 텐데, 학교에서 제시한 조건과 맞지 않아 퇴사했어요.

49

— '90년대 한국출판인의 사회사', 《동인지식》, 1999년 12월호, 34쪽.

48

기고 공백을 들여다보기: 『이영희는 말할 수 있는가?』의 기획과 실천 148

서진기획에서 고모와 사보를 담당하시다가 독립을 하신
거잖아요. 그래콤 하시면서는 사보가 주된 작업물이었어요?

사보와 사사가 가장 많았지. 독립하면서 1992년에
대구에서 우리가 매킨토시와 600dpi 레이저프린터를
처음 샀어. 구입 비용이 5천만 원이 넘었지만, 초기에
도입한 덕분에 경쟁력이 생긴 만큼 많은 일을 할 수
있었어. DTP였어도 초기에는 필름으로 출력을 해야 했지.
아주 초창기는 사진도 못 집어넣어서 사진 자리를 박스로
비워놓고, 폰트도 몇 가지 없이 필름으로 텍스트만
뽑아서 수작업으로 다시 대지 작업을 했어. 폰트의
해상도도 낮아서 홍보물보다는 출판물에 한정해서
프린트를 해서 원고로 썼지. 사진식자로 대지 작업을
할 때와 마찬가지로 제판실에 가서 원색 분해 작업을
했어. 조금씩 기술이 발전하면서 가방만 한 250MB
외장 하드를 들고 출력 센터에 다니게 되었지.

그 이후로는 사진식자를 안 쓰시게 되었겠네요.

매킨토시를 도입하고 부터는 레이저프린터에 바로바로
원고를 뽑아서 써서 사진식자는 쓸 필요도 없었어.
그런데 사진식자 때와 다르게 초창기에는 폰트도 기본
폰트만 있었지. 그런데 90년대 중반쯤 되면 폰트 회사도
많이 생기면서 폰트가 경쟁적으로 따라 출시됐었어.

우리나라에 매킨토시가 처음 보급된 것은 1988년의
일로 현재의 5분의 1만에 대가 전국적으로 보급되어
있다. 맥을 사용할 때 가장 좋은 점은 화면 상에서
바로 확인하기 등이 가능하다는 것이다. 사실과
마술해기기 등의 번거로운 여러 단계가 없는 간에
간인히 이루어진다. 가장 많이 사용되는 대표적
소프트웨어로는 QuarkXPress, Illustrator,
Freehand, Fontographer, Photoshop 등의
5개를 들 수 있다. 이들을 제대로 사용할 수 있다면
거의의 디자인 작업을 비교해 입력해 시간과
노력을 절약할 수 있다.

— 「월간 디자인」을 이용한 편집디자인'
『월간 디자인』, 1993년 4월호.

위 매킨토시를 도입한 서울의 디자인 회사, 1991년.
아래, 퀴크익스프레스의 구동 화면, 1992년.

매킨토시—새로운 전자출판시대를 맞이합니다.
엘렉스컴퓨터의 매킨토시 지면 광고, 1988년.

Macintosh
매킨토시

광고를 하다 보면 편집 디자인을 하나 급이 떨어지는 느낌을 받았다고 하셨었어요. 독립하시고는 어떠셨어요?

제멋있었지. 내 사업이잖아. 대구에서 유일무이하게 편집 디자인을 하던 페이지가 딱 없고, 사업도 잘 되니까 제멋있었고 신났지. 처음에는 남산동 근처에 미용실을 하던 자리에 셋을 얻어서 둔산동 거리가 주머서 고모하고 같이 사무실 했어. 둔산동이라는 지역이 서울 충무로처럼 인쇄 지구가 크게 형성이 되었던 곳이라 근방에 자리를 잡았어.

매거 작업 시대에 익숙하던 분들은 DTP 시대로 넘어가면서 적응이 어려웠을 것 같아요.

매거 작업을 할 때는 모든 게 수작업이었지. 사진식자 시절엔 가는 선들 긋기 위한 오구, 좁은 면적에 먹물을 칠하기 위한 세필, 세필을 바로 긋기 위해 보조 도구로 사용하던 흥자, 곡선을 그리기 위한 운형자, 도형을 그리기 위한 템플릿 등 등을 사용하게 대거 작업을 했었어, 제도용 펜의 등장으로 선이 깨끗하게 그려지고 굵기도 다양하게 선택할 수 있어서 작업이 한결 수월해졌지만 그래도 수작업은 수작업이었지. 그런데 DTP가 등장하면서 대부분의 도구가 무용지물이 되었어. 변화에 적응하지 못하는 사람들이 많았지.

식자점과 같이 붙어서 일하던 도안사는 투자할 돈이 없었으니까. 이제는 누가 와서 매거 작업을 해 달라고는 안 하니까 다른 길로 가야 돼. 그리고 가장 크게 없어진

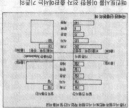

매거 작업에 사용된 제도용 용구들. 1995년.
원도 지정 용지, 대지 연필, 사인펜, 연필깎이, 칼수자, 제도 용구, 쉬 리킷팅, 마이, 컬패, 축하기, 오구, 휘패, 칠판 등

─『컴퓨터와 인쇄 매거디자인 7가지』, 에디라인지, 『월간 디자인』, 1997년 4월호.

98

대지 작업의 예시, 1985년.

1980년대 사진식자의 등장은 (…) 타이포그래피 역사상 혁명적인 전환점이라고 나는 생각한다. 한번 주조되면 결코 그 모양을 바꿀 수 없는 활자의 납 활자 시대에 디자인을 시작한 나에게 사진식자의 등장은 그야말로 꿈같은 사건이었다. 전문 식자공만이 만질 수 있는 활자의 몸체와 얼굴을 사진 인화지에 평면화된 상태로 직접 만날 수 있게 되었으니…. 그제서야 디자이너도 직접 본문을 조판할 수 있는 시대가 왔다.

사진식자의 발명은 타이포그래피 작업을 다층화한다는 점에서 혁명적 출발점이다. 이후 이미지는 전산 사진식자 시대에 속한다. 오늘의 디지털 타이포그래피 시대도 크게 보아 사진식자, 즉 콜드타입 혁명의 연속선상에 있다. 45도로 활자를 배치하는 등 본문 타이포그래피의 경우, 사진식자로 먼저 출력한 것을 수작업으로 일일이 배치하며 작업했다. 이걸 대지 작업이라고 불렀다.

— 정병규 (2021), «정병규 사진 책», 사월의눈, 72쪽.

제 세대집입가야, 컴퓨터로 작업해서 바로 CTP로 뽑으니까 그 과정이 하나씩 없어져 버렸지. 필름으로 제판 작업하던 사람들은 순식간에 문 닫았지. 90년대 초중반에 그래픽 협력 업체 중에서 가장 경비가 많이 지출된 곳이 제판실이었거든. 남산동에서도 가장 활발하게 일들 많이 하던 업종이었는데 인건비 사라졌지.

DTP 이전의 수작업 시대를 제가 경험해보지는 않았지만, 직접 손으로 레이아웃을 배치하는 느낌이 담겼을 것 같아요. 일하는 방식의 측면에서 매킨토시의 보급 전후를 비교해보면 어떠세요?

DTP 이전에는 디자이너가 결과물을 만들어내기 위해서 디자인하는 과정보다 노동하는 데 시간을 많이 뺏긴 것 같아. 붙이고, 풀칠하고, 오그냥 선 긋고…. 기계적인 작업이 많이 지쳤지. DTP가 나오면서 그런 과정이 없어지니까 정말 디자인에만 집중할 수 있잖아. 생각대로 빨리빨리 바꾸고 적용할 수 있으니까 일하기 훨씬 나았지.

경비 문제도 있었어. 도인사나 디자이너는 대지 작업을 손으로 할 수밖에 없었잖아. 사진식자한 원고를 받아오면 다시 바깥서 하기가 어려우니까 그리면서 잡고 조리는 거야. 글자 한 자 한 자씩 오려 붙여서 쉼팔점으로 배치하게 되다든지, 빼딱하게 붙여 보든지…. 시자집에서 의뢰를 받아오면 처음에는 복사를 다 해봐. 복사로 대지를 여러 버전으로 만들어보고, 마지막에는 확정된 대지에 편집을 하는거야, 그런 지난한 과정이 있으니까 납들보다는 디자인하는 게 나았겠지.

99

수작업으로 레이아웃을 짜던 시절이 80년대 중후반인 거죠?
두 분이 그때부터 편집자와 디자이너로 계속 일하셨네요.

한 팀으로 같이 하다 보니까 일을 너무 잘하고 원하는
걸 항상 이뤄주는 거야. 그래서 같이 잘 살 줄 알고
결혼했더니 그건 또 아니더라고. (웃음)

계속 사보를 만들던 중에 88년쯤 되니까 회사에서
워드프로세서를 사주더라고. 일반 타자기는 저장 기능이
없었는데 워드프로세서는 플로피 디스크를 넣어서
원고를 저장할 수 있었어. 디스켓에 넣어서 식자집에
전달하거나 프린트해서 바로바로 원고를 볼 수 있었던
기억이 나. 막바지에는 금성사에서 장원시스템이라고
편집 기능이 구비된 워드프로세서가 나왔던 것 같아.
독립하면서 매킨토시를 쓰기 전에는 나도 그걸 장만해서
썼어. 아마 편집 1세대 프로그램 정도 될 것 같아.

그래콤으로 독립하게 된 계기가 있으셨어요?

서진기획 사장이 부잣집 아들이었는데 여자 직원을
좋게 보지 않는 사람이었어. 처음에 공채 1기로
카피라이터를 뽑을 때도 여자 뽑지 말라고 해서 내가
떨어졌었다고 하더라고. 편집 인력을 뽑을 때도 오리콤
출신 실장님이 우겨서 나를 뽑았나 봐. 여자를 뽑으면
금방 시집 가고 그만둔다고 생각하는 시대였어. 그렇게
입사한 내가 편집팀에서 혼자 일당백으로 일하니까
사장님이 챙겨주기 시작하는 것 같더라고.

1980년대 중후반 한국에서 워드프로세서와 관련
분야의 기술 발전 및 실용화는 그야말로 급속하게
이루어졌다. 정보화 시대를 선도하고자 했던
정부의 전폭적인 지원을 바탕으로 대기업을 통한
대중화 투자와 홍보업체들의 선전이 버물렸다.
하동·그래도, 아래아한글 컴퓨터처럼
전문기기 출시되어 사용자층을 확보하기 시작했던
것도 이 무렵이다.

(...) 1990년대 초반까지 워드프로세서 전용기가
작동이 가능한 사양으로 지속적으로 발전했었다.
타자기의 연장선상의 기기였던 만큼 근본적인
한계를 내포하고 있을 수밖에 없었다. 90년대
들어 이르면 대학가이 쓸만한 컴퓨터가 라이
용으로 대두되어 '아래아한글'이란 출판문화는
DTP의 수준에 근접할 정도로 발전했다.
워드프로세서는 사용자를 거의 찾아볼 수 없을
정도가 되었다.

—조형래 (2017), '워드프로세서·글쓰기·문학,
1980-1990', 동아시문화 (73), 57–94쪽.

"Miss 김!
이젠 타자기도
필요없다구"

삼성 워드프로세서 지면 광고, 1986년과 금성 워드프로세서 지면 광고, 1986년.

180

192

매킨토시와 쿼크 익스프레스를 이용한 편집 디자인 프로세스, 1993년.

수년 전 '이제는 출판도 컴퓨터에 의한 전자 출판으로'라는 캐치프레이즈가 심심찮게 귀에 들렸던 것을 기억할 것이다. 그러나 당시 그러한 주장은 현실성이 없는 것으로 간과되었으며 출판 제작 매커니즘에서는 여전히 노동집약적인 상태를 면치 못했었다. 그러나 지금은 출판과 관련되었거나 혹은 평면 2차원에서의 시각물을 창출해내는 업무와 관련된 일을 하는 사람들은 매킨토시라는 존재의 매력을 부인하지 못하고 있다.

(...) 러프한 레이아웃 스케치가 이루어지면 바로 매킨토시 작업에 들어가는데 전에는 최소한 두 사람이 필요했던 애뉴얼 리포트의 완성이 한 사람의 손으로 이루어진다고. 현재 안그라픽스에서는 레이아웃을 할 때 사진 자리만을 남겨둔 채 매킨토시로 작업한 다음 원색 분해는 기존 프로세스를 이용하는데, 한글로 된 인쇄물을 수주 받았을 때는 한글 사식 사진식자 업체에다 외주를 주는 방식을 택하고 있다. 아직 매킨토시의 한글 퀄리티에 만족하지 못한다는 말이 되겠다.

— '점검! 돈을 뱉아내는 기계, 매킨토시'
「월간 디자인」, 1991년 4월호, 78쪽.

매킨토시는 그래픽을 차리고 인체까부터 사용하신 거예요?

시간이 3개월밖에 없던 거지. 그때부터 사보와 함께 시사도 만들어 냈었는데 중요었던 거는 매달 내거가 발생한 일으로 돈도 안 됐거든. 그런데 사사를 하면 당시에도 수천을 주는 거야, 당시 구미에 LG전자 계열의 공장이 여러 개 있었는데 금성마이크로닉스를 시작으로 여러 회사의 사사를 순차적으로 만들어가게 되었어. 회사를 꾸려나가기 좋았지.

우리가 대구에서도 매킨토시 세대야, 일이 점점 많아지니까 매킨토시를 몇 년 안 되어서 사게 됐어. 초기에는 우리나라에서 개발된 시스템이 아니니까 조금만 고장이 나도 작업이 안 되고 외주를 못하는 거야. 그래서 기존의 사진식자와 혼용해서 쓰다가 점차되고고 DTP로만 작업을 했어, 90년부터 삼성전자 사보를 우리가 만들었는데 일을 받고 얼마 안 되지 않은 시점부터 매킨토시랑 쿼크로 했던 거야.

우리가 대구기획에서 처음 시작하면 삼성전자 구미공장 사보는 사진식자, 쿼크익스프레스, 인디자인을 모두 다 거쳤던 거네요?

그럼 사진기획에서 처음 시작하면 삼성전자 구미공장 사보는 하던가 딱 19년 하고 그만뒀거든, 그만둘 조음이 쿼크에서 인디자인으로 넘어가는 경계였던 것이.

193

심우진

날개 안상수 개인전《홀려라》
이야기

그럴싸한 계획

전시 마지막 날인 2024년 6월 9일, 아침 8시 부산행 고속 열차를 탔다. 나의
계획은 가는 길에 전시 리서치를 하고 관람기 초안을 잡은 다음, 오전에
전시를 찬찬히 보고 나서, 오후에 적당히 끼니를 때운 후 바다가 보이는
카페에서 원고의 줄거리를 잡고, 돌아오는 버스에서 마무리하는 것이다.
노트북과 커피, 배터리도 챙겼다. 종일 날개에 홀릴 계획이다.

덜컹덜컹 열차 속에서…

초안을 잡아본다. 어디서부터 시작할까. 일단 날개를 모르는 분을
위한 설명으로 시작하자. '날개'는 그가 존경하는 작가 이상의 소설
「날개」(1936)에서 따왔다. 날개는 2009년 한국타이포그라피학회를 만들고
2010년 학회의 첫 번째 회원전 주제를《시인 이상 탄생 100주년 기념전,
시:시》로 잡았다. 당시 날개의 출품작이〈홀려라, 홀리리로다〉였다. 이번
전시의 복선이기도 하다.

날개의 맥락

내가 겪은 날개의 개인전은 2002년 리움미술관의 전신이자 서울 태평로에
위치한 로댕갤러리에서 연《안상수. 한.글.상.상.》이 처음이었다. 지금도
그렇지만 디자이너가 이렇게 큰 개인전을 하는 건 드문 일이다. 그의
주제는 한글과 이상이다. 600여 년 이어 온 한글의 맥락에서 이상의 예술적
관점을 빌어 자신만의 길을 닦았다. 「안상수체」「미르체」「마노체」 등
세벌식 한글 글자체를 만들고, 1982년 글꼴모임(김진평, 석금호, 손진성,
안상수, 이상철)과 함께 한글 타이포그래피 용어를 정리·발표하고, 1982년
홍익대학교 산업도안과에서 타이포그래피 과목을 강의하고, 1985년
그래픽디자인 회사 안그라픽스를 만들고, 2009년 한국타이포그라피학회를
만들고, 2012년 타이포그래피 학교인 파주타이포그래피배곳(PaTI)를
세웠다. 구름처럼 수많은 이가 날개와 함께하며 커다란 흐름을 만들었다.
이 정도니 관람기를 쓰는 자의 부담도 이만저만이 아니다.

ah.sa·-s··
.n..ng.oo.

HOLLYEORA
be.spellbound
2024.5.2-6.9
OKNP..busan

부산시 해운대구 해운대해변로292, 그랜드 조선 부산 4F | 4F, 292, Haeundaehaebyeon-ro, Haeundae-gu, Busan | 051-744-6253 | oknp.kr

전시 포스터 이미지

날개, 〈홀려라, 홀리리로다〉, 2010년

원론으로 돌아가자. 전시는 왜 열고 왜 보는 걸까. '보지 않으면 깨닫지 못했을 것과의 만남' 정도로 정의해 두자. 지금부터의 마음가짐은 부담이 아닌 기대여야 한다. 새록새록 떠오른 것을 잠자리채로 낚아채듯 담자. 부담을 줄이려, 사소하고 개인적이어도 괜찮기로 한다.

『글짜씨』의 역할

그런데…… 군이 이렇게까지 무리해 가며 써야 하는 이유는 뭘까. 『글짜씨』의 역할이 기록이기 때문이다. 『조선왕조실록』의 아름다움은 오늘, 현재를 대하는 꼼꼼함, 냉정함, 따스함이다. 한글을 만든 자세도 실록과 같다. 꾸준히 기록하며 문화를 살찌우는 마음씨가 『글짜씨』다. 여기서 -씨는 내용과 형태, 말과 행동이 일치한 상태로, 뜻한 대로 움직이는 용기다. 전시 보러 가는데 용기까지 들먹이는 걸 보니 관람기가 부담스러운가보다. 애써 해맑은 얼굴로 날개의 비행을 보고 쓰러 간다.

날개식 번개, 사랑방 손님들

부산역에서 내려 1003번 버스를 타고 한 시간. 그랜드조선호텔의 갤러리 OKNP에 도착했다. 전시장에 들어서니 '허옹과 어울리는 무언가'를 연작으로 삼은 작품이 늘어서 있다. 전시 제목 《홀려라》. 궁금하다. 홀림의 정체는 무얼까. 분명 전시에 깔린 속마음일 거다. 찬찬히 둘러보며 알아맞혀 보자고 하던 차에 날개를 만났다. 인사를 나누다가 얼떨결에 전시장 구석에 있는 사랑방으로 들어갔다.

통유리로 해운대 바닷가를 내려보는 밝은 방이었다. 그리고 하나둘 낯선 손님이 모여들었다. 김현정, 이수경, 채희완, 스즈키 노노코(鈴木野乃子), 나, 그리고 날개가 한 방에 모여 (하나도 안 어색한 척) 두런두런 이야기를 나눴다. 김현정과 이수경은 전시 도록을 디자인한 오진경과 함께 날개에게 디자인을 배운 91학번 동문이었다. 그들은 날개가 전임교수로 부임한 첫해의 학생으로 입교 동기(?)라 부르던 각별한 사이였다. 33년 전이건만 이름까지 똑똑히 기억했다. 대학 교수 김현정은 날개가 2000년 이코그라다(ICOGRADA) 세계그래픽디자인대회 '어울림 2000 서울'에도 초청했던 오랜 벗, 댄 보야르스키(Dan Boyarski)의 애제자였다. 북 디자이너 이수경은 ㈜활자공간의 '오늘폰트'를 구독하며, 2023년 열린 콘퍼런스 《세로쓰기의 현재》에서 내가 발표했다는 걸 기억했다. 그가 인스타그램에 올린 작품을 둘러보며 모두 감탄했고 그 자리에서 팔로잉했다. 민족미학연구소장이자 부산대학교 예술문화영상학과 명예교수인 채희완은 날개와 1990년대부터 마당극 연출자와 무대 디자이너로 알고 지낸 인연이었다. 동아시아 춤의

경주에서 온 채희완. 마지막 날이라 날개를 만날 수 있으려나 하며 왔다고
했다. 연락 없이 온 그를 알아보고 먼저 다가가 인사를 건네는 날개. 예기치
못한 만남은 감동적이다.

미학 권위자로서 현재 극단 자갈치의 마당극《신새벽 술을 토하고 없는
길을 떠나다》를 연출한다. 이른 새벽 잠결에 해골 물을 들이켜고 아침에
토해내며 깨달은 원효대사의 이야기다. 원효(元曉)의 뜻이 바로 이른
새벽, 즉 제목의 '신새벽'이다. 고상한 삶과 방탕한 삶의 경계를 허무는
거침없는 삶의 깨달음을 담았다고 한다. 무사시노미술대학교 3학년생
스즈키 노노코는 해외 디자인 트렌드 리서치 과제 중 한국을 택했고, 지도
교수의 추천으로 날개를 만나기로 해 도쿄에서 서울을 거쳐 부산으로 왔다.
한국어를 조금 할 줄 알고, 생애 첫 인터뷰를 위해 질문을 한국어로 번역해
왔으며, 선물로 홋카이도 과자를 들고 왔다. 함께 먹으며 이야기를 이어갔다.
그에게 나도 무사시노에서 공부했으며 그때 추천서를 날개가 써줬다고
말했다. 묘한 인연이다. 당시 날개의 추천서를 일본으로 서둘러 보내준
사람은 그 방에서 6.3킬로미터 떨어진 국제갤러리 부산점에서 개인전
《Easy Heavy》을 연 김영나다. 상황은 우연한 만남과 묘한 인연의 장으로
번져, 아침의 계획과는 점점 멀어져갔다. 그곳은 거미줄처럼 이어진 관계를

얼떨결에 모인 사랑방 손님들과 도록에 사인하는 날개

오래전부터 해온 날개의 풀어쓰기 사인

한데 모은 마당이었다. 날개는 홀린 듯 마당을 뚝딱 만들고는 이야기를
뽑아냈다. 관객과 작가의 삶이 어울리며 홀림의 퍼포먼스를 벌였다.
마당은 채희완을 만난 계기이자 날개의 테마이며 아트 디렉터를 맡았던
잡지 『마당』(1981-1986)의 이름이기도 하다. 이때 「안상수체」의 전신인
「마당체」의 프로토타입이 나왔다.

전시의 씨앗, 곱돌

서로의 궁금증을 풀고 나니 자연스레 전시와 작품 이야기로 넘어갔다.
날개의 학창 시절로 거슬러 오른다. 이제 와서 이야기지만, 그는 레터링
수업에서 C 학점을 맞았다. 기계처럼 반듯하게 그려야 좋은 학점을 받는데
그게 어려웠다. 하지만 그 콤플렉스가 그만의 조형 세계를 만들었고 이번
전시의 씨앗이 된다.

날개의 꼬마 시절로 더 거슬러 올라가면, 이번 전시의 또 하나의 핵심인
작업 재료로 이어진다. 어려서부터 쓰고 그린 도구인 곱돌(활석)을 다시
썼기 때문이다. 그의 고향 충주에는 곱돌이 많았다. 무르고 곱고 하여서
땅바닥에 끼적이며 놀기 좋았다. 연필(흑연)은 학교에 들어가서 만났다.
이번 전시 작업에는 처음엔 아크릴을 썼는데 너무 날 것이어서 무섭기까지
했다. 그래서 아크릴에 곱돌과 흑연을 개어서 썼더니 왠지 좋았다. 생각해
보니 어릴 적 쓰던 재료였다고 날개는 회고했다.

그렇게 끼적이던 경험은 대학 시절 작업에도 이어진다. 철물점에서 산
브러시로 필름에 직접 그려서 인쇄했다. 그 기분은 이번 작업에도 이어져
나이프, 붓, 솔을 써서 살아 있는 질감을 만들었다. 윤곽은 마스킹 테이프로
잡았다. 그래서인지 전시 도록도 전기의 아크릴 작업과 후기의 아크릴, 흑연,
곱돌의 혼합 재료 작업으로 나눠서 담았다. 혼합 재료의 농담은 깊이와
생동감이 있어 수묵 같은 묘한 풍미가 있다. 날개의 설명을 듣고 보니 그의
문자도는 평생의 스승이자 친구인 한글을, 어릴 적 땅바닥에 끼적이던 돌과
몸을 떠올리며, 홀린 듯 그린 그림이었다.

곱돌. 디지털제천문화대전, https://www.grandculture.net/jecheon/
toc/GC03301232 (2024년 7월 4일 접속)

홀림의 주체, 번쩍, 뚝딱

홀림의 주체는 도깨비였다. 날개는 다음 활동을 예고하는 주인공이라며, 예부터 쓰던 '도깨비 같다'는 말의 진가가 사라져 아쉽다고 했다. "도깨비, 새겨들으면 참 멋진 말인데…… 한글도 사실 도깨비 같다."라는 말에서, 이번 전시 작품에 공통으로 드러나는 '허웅과 함께 어울리는 묘한 모양새'의 정체도 짐작할 수 있었다. 도깨비는 날개와 오랫동안 함께한 낱말이다. 전시 포스터에도, 전시장 입구 정면에도 '한글 도깨비'를 내걸었다. 전시 심볼인 셈이다. 한글-도깨비는 한글을 차별했던 역사에 대한 유쾌한 저항이기도 하다. 날개는 아버지로부터 한자를, 어머니로부터 한글을 배웠다. 그땐 모두 그랬다. 아버지는 한자 같은, 어머니는 한글 같은 존재였다. 제대로 배울 수 없었던 어머니에게 배운 한글은 차별받았다. 한국 전쟁 후에는 한자의 자리를 라틴 문자가 차지하며 한글은 여전히 촌스럽고 투박하게 여겨졌다. 어머니를 부정한 교육 때문이다. 그것을 다시 부정하고 싶은 마음이 한글-도깨비에 깔려 있다. 어머니는 삶의 터전을 상징한다.

삶, 마당, 멋짓…

오래전부터 날개는 유유히 활공하며 우연을 노리는 우뢰매(천둥같이 강하고 빠른 매) 같았다. 오늘 예상치 못한 손님들끼리의 대화도 날개식 마당극이었다. 우연과 필연을 맛깔나게 섞는 날개식 전개에서, 예술과 디자인의 경계를 허무는 모습을 보았다. 날개다움이란 이런 것일지도 모른다. 도깨비처럼 동에 번쩍 서에 번쩍하며 무언가를 뚝딱 만들어낸다. 달마 같기도 산타 같기도 하다.

사랑방을 나오며, 대화 없는 전시는 허망할 수 있다고 생각했다. 작품-전시-작가(세계관)-관객을 어우르는 촉매는 대화였고 전시장은 마당이었다. 그가 평생 벌여온 퍼포먼스의 연장이기도 했다. 굳이 말이 필요 없는 작품도 굳이 말하면 더 풍성해질 수 있다. 그게 훨씬 자연스러운 전시도 있다. 앞으로 전시장에서 작가를 보면 용기 내 말을 걸어보자. 전시를 보지 못한 분은 도록을 구매할 수 있다. 갤러리 OKNP에서 마련한 동영상 〈길 위의 멋짓〉[1]도 참고하시기를 바란다.

1
https://vimeo.com/266629948

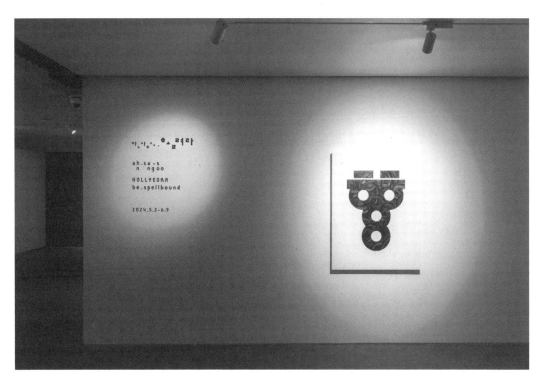

사진: OKNP 제공

논고

김태룡
한글 조판에서 「홑낫표」와 『겹낫표』의 너비 설정에 대한 고찰

민본
표지 글자와 활자의 기능 비교 및 상호작용 고찰

투고: 2024년 3월 22일
심사: 2024년 5월 22일
게재 확정: 2024년 6월 10일

주제어: 낫표, 여백, 타이포그래피, 한글, 따옴표
Keywords: Corner brackets, Blank space, Typography, Hangul, Quotation marks

한글 조판에서 「홑낫표」와 『겹낫표』의 너비 설정에 대한 고찰

Consideration on the Width of 「Corner Bracket」 and 『White Corner Bracket』 in Korean Typesetting

김태룡
비대칭과 정방형, 서울
Taeryong Kim
Asymmetry & Square, Seoul

교신저자
석재원
홍익대학교, 서울
Corresponding author
Jaewon Seok
Hongik University, Seoul

초록

이 연구는 고정틀 기반 본문용 한글 조판에 어울리는 낫표의 너비 설정 방법을 찾는 것을 목표로 한다. 비례틀 기반의 따옴표와 고정틀 기반의 낫표는 공간을 정의하는 관점이 다르다. 따라서 비례틀 기반의 라틴 알파벳과 고정틀 기반의 한글 각각이 공간을 바라보는 모습을 살펴보고, 한글의 전각 값을 정의했다. 그리고 이를 8분으로 모듈화하여 한글의 4/8 너비로 낫표를 디자인하고 이를 한글과 함께 조판하여 예시를 제시했다.

Abstract

This study aims to find a method of setting the width of the corner bracket suitable for fixed frame-based Hangul typesetting for text. Quotation marks based on proportional frames and white corner bracket based on

fixed frames have different perspectives on defining space. Therefore, we looked at how the proportional frame-based Latin alphabet and fixed frame-based Hangul each look at space, and defined the full-width value of Hangul. Then, we modularized this into 8 minutes, designed a corner bracket with the width of 4/8 of Hangul, and typed it together with Hangul to provide an example.

일러두기

1. 이 연구의 [그림과 표]에 사용한 글자는 모두 연구자가 제작했지만, 예외적으로 [그림 1], [그림 4], [그림 7]에는 노토 산스를 사용했다. 한글과 라틴 알파벳을 모두 포함하면서도 다양한 획 굵기를 가진 글꼴 가족을 고른 것이다.

2. '글자너비'는 세로쓰기에서는 글자의 높이에 해당하므로, '고정너비'가 아니라 '고정틀'로 표기했다.

1. 서론

1-1. 연구 배경과 목적

2023년 5월, 연구자는 제작한 글꼴을 점검하던 중 문득 그동안 '낫표'를 마치 당연하다는 듯이 '따옴표'처럼 디자인하고 있었다는 것을 깨달았다. 여기서 '따옴표처럼'이라는 말의 의미는 다음과 같다. 연구자는 글꼴 제작 소프트웨어 글립스에서 왼쪽큰따옴표(")를 디자인할 때, 왼쪽 여백을 92유닛[1], 오른쪽 여백을 40유닛으로 설정하여 총 450유닛의 너비로 제작해 왔다. 마찬가지로 왼쪽작은따옴표(')를 디자인할 때도 왼쪽큰따옴표(")처럼 왼쪽 여백을 92유닛, 오른쪽 여백을 40유닛으로 설정했는데, 반점 2개로 이루어진 왼쪽큰따옴표(")와 달리 반점이 1개인 왼쪽작은따옴표(')는 글리프 너비가 줄어 270유닛이 되었다. 즉, 연구자는 그동안 글자사이의 균질한 공간을 중요한 지점으로 생각하고 따옴표와 낫표를 같은 선상에 놓고 디자인해 왔는데, 이것이 낫표를 디자인할 때 과연 적합한 방법인지 의구심이 들었다.

문화체육관광부에서 2017년 고시한 「한글 맞춤법」의 부록, 문장 부호 해설에 따르면, 겹낫표와 겹화살괄호는 "책의 제목이나 신문 이름 등을 나타낼 때 쓴다"고 되어있고, 붙임으로 "큰따옴표를 쓸 수 있다."고 한다. 홑낫표와 홑화살괄호는 "소제목, 그림이나 노래와 같은 예술 작품의 제목, 상호, 법률, 규정 등을 나타낼 때 쓴다"고 되어있다. 붙임으로 "홑낫표나 홑화살괄호 대신 작은따옴표를 쓸 수 있다."고 한다.[2] 낫표는 따옴표와 모양도 비슷하고 용도도 크게 다르지 않다. 그러나 연구자는 홑낫표(「」)와 겹낫표(『』)를 마치 따옴표처럼 양쪽 여백을 계산하고 그에 따른 비례 너비로 제작하는 것에 이질감을 느꼈다. 현재 한글 글꼴 제작에 사용하는 소프트웨어나 기초 이론, 규격은 대부분 라틴 알파벳을 기준으로 제작된 것을 따르고 있다. 라틴 알파벳을 아름답게 그리기 위한 이론과 규격, 도구는 오랫동안 충실히 다듬어진 결과이고, 참고할 만한 좋은 자료들이 많은 것은 사실이다. 그러나 한글과 라틴 알파벳은 역사적인 배경과 발전 맥락이 전혀 다른 글자이므로 따옴표를 디자인하는 방법으로 한글의 낫표를 디자인하는 것은 적합하지 않다고 보았다. 따라서 연구자는 글자와 공간에 대한 인식을 한글과 라틴 알파벳을 분리하여 각각 구조적으로 살펴본 후, 이를 바탕으로 한글 조판에 알맞은 낫표의 너비 설정 방법을 제안하고자 한다.

[1] 유닛(unit)은 디지털 환경에서 글꼴을 제작할 때 사용하는 단위로, 글꼴 제작 소프트웨어인 글립스 상에서 기본 설정된 한글 글리프의 유닛 값은 1000, 라틴 알파벳의 유닛 값은 600이다.

[2] 「한글 맞춤법」 문화체육관광부고시 제2017-12호, 2017. 3. 28., 일부개정 [부록] 문장 부호 해설의 13. 겹낫표(『』)와 겹화살괄호(《》), 14. 홑낫표(「」)와 홑화살괄호(〈〉) 참고

1-2. 연구 범위와 방법

이 연구는 고정틀 기반의 본문용 한글 조판에 어울리는 낫표의 너비 설정 방법을 찾고, 이를 조판 예시로 제작하는 것을 목표로 한다. 따라서 이 연구에서는 고정틀 기반의 본문용 한글을 중심으로 낫표를 포함한 3-5줄의 글줄을 디자인한 후 조판한 예시를 연구 결과로 제시한다.

이 연구에서 전각과 반각의 너비는 특정 수치가 아니라 해당 글꼴의 한글 글리프 너비를 기준으로 삼았다. 이는 다양한 너비를 가진 한글 글꼴에 폭넓게 대응하기 위함이다. 예를 들어, 한글 글리프 너비가 800유닛으로 디자인된 글꼴의 반각은 400유닛으로 적용될 수 있으며, 글리프 너비가 변화하는 베리어블 글꼴과 같은 사례에도 유연하게 적용할 수 있다는 이점을 가진다. 낫표를 비롯한 문장부호의 디자인과 글리프 너비는 한글 글리프의 너비와 성격을 따르기 때문에, 이 연구에서 제안하는 한글 글리프와 낫표, 문장부호 등은 직접 설계해서 사용했다. 다만, 공간에 대한 해석과 비교에 초점을 맞춘 연구의 구조가 잘 드러나도록, 글꼴의 굵기나 너비와 같은 부가적인 관련 요소는 살펴보지 않았다.

2. 본론

2-1. 생각과 제안

연구자는 개화기 한글 조판이 세로에서 가로 방향으로 전환되는 과정에서 라틴 알파벳의 영향, 그리고 띄어쓰기와 따옴표를 비롯한 라틴 알파벳의 도입이 오늘날의 문장부호 디자인과 미감에 큰 영향을 미친 요인으로 보았다. 즉, 라틴 알파벳이 한글 조판에 등장한 이후, 한글과 문장부호의 디자인이 라틴 알파벳에 가까워지고 있다고 본 것이다. 그러나 낫표는 라틴 알파벳으로부터 비롯한 것이 아닌 개화기 이전부터 한글 조판에 사용된 문장부호이므로 고정틀 기반의 문자로 그 경계를 분명히 구분해 디자인할 필요가 있다. 예를 들어 한자와 히라가나는 낫표를 전각으로 디자인하는데, 띄어쓰기 공백을 넣지 않더라도 낫표 자체에 여백이 표현되어 있으므로 조판했을 때 띄어쓰기와 흡사한 효과를 가진다. 한자와 히라가나의 낫표도 참고할 만한 예시이긴 하지만, 연구자는 현시점에서 낫표를 전각으로 엄격하게 해석하는 것은 실용적이지 않고, 소모적인 논쟁을 야기할 가능성이 높으므로 현재의 사용 관례를 기준으로 고정틀과 비례틀의 요소를 절충할 필요가 있다고 생각했다. 그 이유로 첫 번째, 히라가나와 한자와 비교했을 때, 한글 조판에는 띄어쓰기, 즉 여백이 훨씬 빈번하게 등장하기 때문에 동일 선상에서 놓고 비교하기는 어렵다. 두 번째, 이미 한글 사용자들은 텍스트를 작성하면서 띄어쓰기를 넣는 것이 일상화되어 있다. 더구나, 이와 같은 관습에 따라 기존에 작성된 텍스트가 문제없이 읽히도록 할 필요도 있다.

세 번째, 이미 지금의 낫표와 따옴표의 여백 설정은 한글이 디지털 글꼴로
제작되기 시작한 초기 시절 전각으로 제작되던 것을, 삼분각 혹은 비례
너비로 조정해달라는 요청이 반영된 결과이기도 하다.

결과적으로 연구자는 현시점에서 균질한 글자사이와 고정틀의 요소를
일부 절충하여, 한글 글리프를 전각으로 삼고, 이를 8분의 1로 모듈화하여
문장부호에 따라 1/8부터 8/8의 너비로 디자인하는 것이 바람직하다고
보았다. 왜냐하면 낫표를 비롯한 문장부호가 조합되는 횟수에 따라 전각
너비가 재현될 수 있어 한글 조판에서 일정한 리듬을 형성할 수 있고, 이것이
고정틀 글꼴을 활용한 조판의 장점을 더욱 강조할 수 있다고 보기 때문이다.

2-2. 한글과 라틴 알파벳의 구조적 특징

라틴 알파벳은 비례틀 중심으로 발달한 반면, 한글은 고정틀 중심으로
발달했다. 라틴 알파벳의 'I'와 'M'은 서로 다른 너비를 가지고 있는데, 획이
굵어지면 글자틀의 너비도 함께 넓어진다는 것을 [그림 1]을 통해 확인할 수
있다. 반면, 한글 글꼴은 고정틀로 설계되어 획 굵기와 관계없이 글자틀은
일정한 너비로 고정된 것을 볼 수 있다. 한글의 경우, 고정된 틀 안에 가는
획부터 굵은 획을 모두 표현해야 하므로 가는 글꼴에 비해 굵은 글꼴은
글자틀 안의 글자면이 커지는 현상이 발생한다. 라틴 알파벳의 경우는
한글과 반대로, 시각적으로 글자 크기가 동일해 보이도록 가는 글꼴과 굵은
글꼴의 정렬선이 같거나, 가는 글꼴이 미세하게 더 높게 설계된 것을 볼 수
있다. 요컨대, 한글은 글자틀을 먼저 설정한 후 그에 맞춰 글자를 디자인한다.
반면, 라틴 알파벳은 글자 디자인에 맞춰 글자틀의 너비가 조절된다는
점에서 서로 대비된다.

부리와 맺음이 있는 경우에는 더 복잡하다. 한글은 낱자가 조합되어
하나의 낱글자를 이루기 때문에 대부분의 경우 라틴 알파벳에 비해 획 수가
많으며 구조가 복잡하다. [그림 2]와 같이 '를'의 경우 3개의 부리와 3개의
맺음을 가지고, '틀'의 경우는 3개의 부리와 5개의 맺음을 가진다. 각각의
부리와 맺음은 조합되는 위치에 따라 저마다 다른 크기로 적용되는데, 를의
부리는 첫 번째로 'ㅡ'가 가장 크고, 두 번째로 외곽에 가까운 첫 닿자 'ㄹ'의
부리, 세 번째로 받침 'ㄹ'의 부리의 순서로 크기가 설계된다. '틀'의 맺음을
살펴보면 마찬가지로 'ㅡ'의 맺음이 가장 크고, 글자틀 외곽에 가깝고 낱글자
마지막 획에 해당하는 받침 'ㄹ'의 맺음이 두 번째로 크다. 첫 닿자 'ㅌ'을
중심으로 본다면, 3번과 4번 맺음은 비슷하거나, 해석 방법에 따라 4-3번
순, 혹은 3-4번 순으로 설계될 수 있다. 그러나 5번 맺음은 3번과 4번 사이의
획이므로 가장 작게 설계된다.

이 중 'ㅡ'의 경우, 낱글자의 중심에 위치하는데 어째서 가장 큰 부리와

The Quick Brown Fox Jumps Over The Lazy Dog
The Quick Brown Fox Jumps Over The Lazy Dog
The Quick Brown Fox Jumps Over The Lazy Dog
The Quick Brown Fox Jumps Over The Lazy Dog
The Quick Brown Fox Jumps Over The Lazy Dog
The Quick Brown Fox Jumps Over The Lazy Dog

다람쥐 헌 쳇바퀴에 타고파
다람쥐 헌 쳇바퀴에 타고파
다람쥐 헌 쳇바퀴에 타고파
다람쥐 헌 쳇바퀴에 타고파
다람쥐 헌 쳇바퀴에 타고파
다람쥐 헌 쳇바퀴에 타고파

[그림 1]

[그림 2]

신청: Proposal:
제목: Title:
시간: Time:
장소: Place:

[그림 3]

별똥 떠러진 곳
인젠 다 자랐오

별똥 떠러진 곳
인젠 다 자랐오

[그림4]

맺음을 가지는 것인지 의문을 가질 수 있다. 여기에는 크게 3가지 요인이 복합적으로 작용한 것으로 볼 수 있는데, 첫 번째로 낱글자를 기준으로 보면 '를'과 '틀'을 가상의 원으로 외곽선을 그린다고 가정하면 가장 외곽에 해당한다. 두 번째로 낱글자를 구성하는 낱자간의 관계를 살펴보았을 때, 홑자는 닿자에 비해 적은 획으로 닿자만큼의 존재감을 형성해야 하므로 강조의 표현일 수 있다. 세 번째로 보와 세로기둥은 쓰기에서 기준이 되는 낱자로, 한글에서 가장 긴 획의 기세를 반영한 것일 수 있다. 민부리 글꼴의 경우에는 부리와 맺음과 같이 활용할 수 있는 장치가 없으므로 '_'가 굵게 설계된다. [그림 3]

2-3. 고정틀 배열에 따른 특징
영문을 라틴 알파벳으로 조판하는 경우, 개별 단어의 낱글자 수가 매우 다양할뿐더러 낱글자의 너비도 서로 다르기 때문에 글줄 위아래로 놓인 단어의 시작이나 끝이 맞물리는 경우가 극히 드물다. 반면, 한국어를 한글로 조판하는 경우, 글줄 위아래 놓인 어절의 시작점이나 끝점이 일치하는 경우가 높은 빈도로 발생한다. 이러한 특징을 살려 의도적으로 글자 혹은 띄어쓰기 개수를 조절해 시나 가사에서 일정한 리듬의 형성을 유도하기도 한다. [그림 4]
지금까지 제작된 본문용 한글의 따옴표, 띄어쓰기, 낫표, 마침표, 쉼표 등 문장부호는 한글 글리프의 너비에 맞추어 디자인되고 있지 않다. 따라서 띄어쓰기의 수가 동일하거나, 따옴표, 괄호 등 특정한 글리프의 수가 같아야 하는 등 제한된 조건을 충족시켜야 고정틀 배열에 따른 특징이 드러난다. 달리 말하면, 글줄 위아래 놓인 어절의 시작점이나 끝점이 아예 맞물리거나 분명하게 다르지 않고, 미묘하게 틀어져 시각적으로 쾌적함을 주지 못하는 경우가 많다. 낫표를 비롯한 문장부호를 한글 글자틀 너비를 1/8부터 8/8의 모듈 8개로 분류해서 제작한다면 문장부호의 조합에 따라 한글 전각 값과 맞물리는 경우를 늘릴 수 있다. 즉, 2/8 문장부호를 4개 겹치면 8/8 전각 부호 하나와 같은 배열을 연출할 수 있다.[3] [그림 5]

3
앞서 한글 전각을 모듈화하거나, 간격에 대해 제안한 사례는 김강수, 「한글 문장부호의 조판 관행에 대하여」, 26쪽부터 28쪽과 심우진, 「한글 타이포그라피 환경으로서의 문장부호에 대하여」, 1002쪽을 참고하기 바란다.

[그림 5]

2-4. 한글 글리프에 따른 8분 모듈화

글꼴 제작 소프트웨어인 글립스에서 설정된 한글 글리프의 기본값
글자틀 너비는 1000유닛이다. 그러나 실제로는 너비보다는 높이를
우선으로 1000유닛에 맞추는 것을 권장하고 있으며, 디자인에 따라
너비를 1000유닛을 충족하기 어려운 경우에는 글자틀 너비 값을 줄이는
것이 바람직하다. 한글 글리프를 기준으로 노토 산스는 920유닛, 노토
세리프는 966유닛으로 설정되어 있다. 직지소프트의 글꼴 중 SM신신명조,
SM견출명조, SM세명조 등은 1000유닛으로 설정된 경우가 있으나,
실제로는 직지소프트의 SM계열 글꼴을 사용하는 대부분의 사용자가
글자사이를 좁혀서 사용하므로 유의미한 데이터로 보기는 어렵다. 이러한
상황을 고려했을 때, 한글의 전각 값은 일정 수치로 고정하기보다는 다양한
상황에 대응할 수 있도록 유연하게 설정하는 것이 바람직하다.

　[표 1]은 1000유닛에서 920유닛 사이에서 권장하는 한글 글자틀 너비와
8분각 값을 구한 것이다. 글립스를 비롯한 글꼴 제작 소프트웨어에서 소수점
이하의 값은 사용할 수 없으므로 정수 단위로 8분각의 너비가 설정되도록
8의 배수로 모듈을 설정한 것이다. 이번 연구에서 적용한 데이터 값은 먼저
한글 디자인을 1000유닛의 높이에 맞게 설계한 후, 8의 배수로 제안된
값을 각각 적용해 본 후 가장 적절한 글자사이 값으로 판단한 944유닛으로
설정했다. [그림 6]

2-5. 글리프 디자인

연구자는 왼쪽큰따옴표를 디자인할 때, 왼쪽 여백을 92유닛, 오른쪽 여백을
40유닛으로 설정했고 그 결과 왼쪽큰따옴표는 450유닛으로 제작되었다.
그리고 왼쪽작은따옴표를 디자인할 때도 왼쪽큰따옴표와 마찬가지로

8/8	7/8	6/8	5/8	4/8	3/8	2/8	1/8
1000	875	750	625	500	375	250	125
992	868	744	620	496	372	248	124
984	861	738	615	492	369	246	123
976	854	732	610	488	366	244	122
968	847	726	605	484	363	242	121
960	840	720	600	480	360	240	120
952	833	714	595	476	357	238	119
944	826	708	590	472	354	236	118
936	819	702	585	468	351	234	117
928	812	696	580	464	348	232	116
920	805	690	575	460	345	230	115

[표 1]

944unit 944unit 944unit

[그림 6]

[그림 7]

왼쪽여백을 92유닛, 오른쪽 여백을 40유닛을 설정했다. 왼쪽큰따옴표가
반점 2개로 이루어진 것과는 달리, 왼쪽작은따옴표는 반점이 1개이므로
글리프 너비는 270유닛으로 제작되었다. 앞선 서론에서, 연구자는 낫표를
'따옴표처럼' 디자인하는 것이 타당한 것인지 의문을 느낀다고 말했다.
낫표를 따옴표와 같이 다루게 될 경우 이질감이 발생하는 주요한 이유는
동아시아 문화권의 한글, 한자, 히라가나는 개별 글리프가 일정한 너비와
높이를 가진 고정틀 중심으로 발달한 문자이기 때문이다. 고정틀 문자의
특징은 한자의 일체(一體)와 같은 사례에서 두드러지게 나타나는데, 1획으로
이루어진 일(一)과 23획의 체(體)의 글리프 너비와 높이가 같다. [그림 7]
따라서 일(一)과 체(體) 사이에는 라틴 알파벳의 관점에서는 이해할 수 없는

글자사이 값이 설정된다. I와 M의 글자사이를 어떤 방식으로 조정하는지 떠올려보면 그 차이를 쉽게 알아차릴 수 있을 것이다. 말하자면 고정틀인 한자나 한글에서는 글자 주변을 둘러싼 여백도 글자의 일부이므로, 모든 글자사이를 균질하게 다듬어야 할 필요가 없다는 것이다. 이러한 관점을 바탕으로 삼되, 다만 한글의 문장부호는 온전히 동아시아에서 유래한 것만 사용되는 것이 아니라 라틴 알파벳에서 유래한 것들이 섞여 있다는 점을 고려하여 모듈 형식을 채용했다. 따라서 전각 944을 8분으로 나눈 값을 기준으로 조판에 필요한 낫표와 띄어쓰기, 따옴표, 마침표, 쉼표, 괄호 등 문장부호 30자와 한글 100여 자를 제작했다. [그림 8]

고정틀 기반 문자인 낫표는 홑낫표와 겹낫표 모두 반각에 해당하는 4/8, 472유닛 모듈을 적용했다. 반면, 따옴표는 비례틀 기반 문자인 점을 고려하여 큰따옴표는 4/8 모듈을 적용했지만, 작은따옴표는 2/8 모듈을 적용했다. [그림 9]

3. 결론

한글은 1443년 세종대왕의 주도 아래 창제되어 고정틀 중심으로 발달했고, 1876년 강화도 조약을 전후로 한글 조판에 등장하기 시작한 라틴 알파벳은 한글과 달리 비례틀 중심으로 발달한 문자다. 한글과 라틴 알파벳이 공간을 바라보는 시각은 서로 전혀 다른데, 비례틀 글꼴은 낱글자(figure)와 낱글자 사이, 즉 글자사이의 흰 공간을 균질하게 조절하기 위해 글자의 너비를 조절한다. 반면, 한글은 글자 주변의 여백도 글자를 형성하는 하나의 요소로 인식하고 틀의 너비나 높이를 동일하게 고정한다. 동아시아에서 여백이란 칠해지지 않은 미완의 요소가 아니라, 그 자체로 하나의 완결성을 갖춘 요소로 본다. 연구자는 일정한 공간이 반복되며 발생하는 리듬감이 고정틀 문자가 가진 고유하고 아름다운 시각적 특징이라고 보며, 이러한 특징이 더욱 강조될 수 있도록 글줄 위아래에 놓인 글리프의 끝이 맞물리는 경우가 늘어나도록 한글과 문장부호의 공간을 8분으로 모듈화했다. [그림 10-14] 이를 통해 고정틀 문자로서의 특징과 장점이 잘 드러나는 한글 글리프의 너비 설정에 대한 기준을 제시하고자 했다.

연구자는 이 연구가 동아시아의 전통적인 공간 개념을 재조명하고, 한글 조판에 대한 기준과 체계를 점검할 수 있는 계기가 되기를 바란다. 앞으로 한글 사용자들의 검증을 거치기 위해서는 한글 글리프와 문장부호를 모두 채워 넣어 한 벌의 글꼴로 완성할 필요가 있다. 또한 연구자는 이 연구 과정에서 또 하나의 연구 목표를 발견했는데, 바로 한글 글꼴에 포함되는 숫자와 라틴 알파벳의 모듈화이다. 이외에도 획 굵기에 따른 확장이나, 민부리 계열로 확장 등 남아있는 연구를 이어가고자 한다.

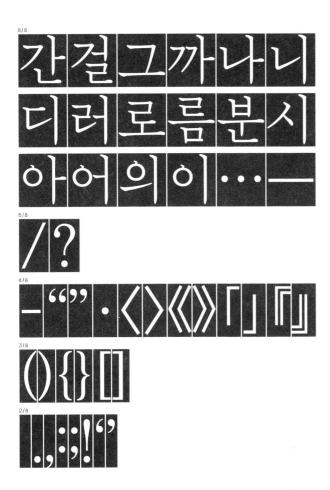

간결그까나니
디러로름분시
아어의이⋯—

5/8

/?

4/8

—""·‹›《》「」『』

3/8

()｛｝[]

2/8

.,:;!'"

[그림 8]

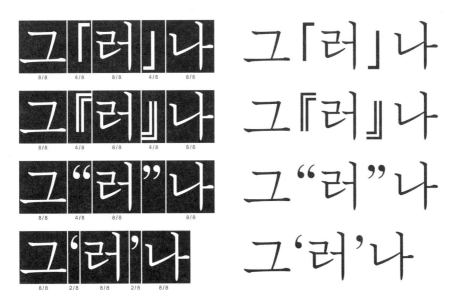

그「러」나 그「러」나
8/8 4/8 8/8 4/8 8/8

그『러』나 그『러』나
8/8 4/8 8/8 4/8 8/8

그"러"나 그"러"나
8/8 4/8 8/8 8/8

그'러'나 그'러'나
8/8 2/8 8/8 2/8 8/8

[그림 9]

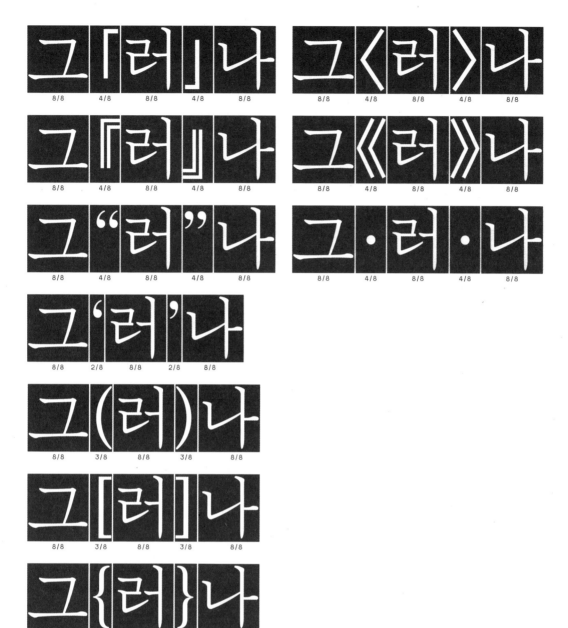

[그림 10]

양양군은 …대한민국
강원특별자치도 {동해안} 중부에
있는 군이다. 동해는 수심이 깊고,
북·서쪽으로 설악산이 있다.
특산물은 「송이」와 연어이며 다른
수산물도 『풍부』하다. 설악산과
해수욕장을 보유하고 '있어'
자연환경이 깨끗하다.

[그림 11]

양양군은 …대한민국
강원특별자치도 {동해안} 중부에
있는 군이다. 동해는 수심이 깊고,
북·서쪽으로 설악산이 있다.
특산물은 「송이」와 연어이며 다른
수산물도 『풍부』하다. 설악산과
해수욕장을 보유하고 '있어'
자연환경이 깨끗하다.

[그림 12]

울산광역시는 대한민국 남동부에 있는 광역시이다. '서·쪽'으로 밀양시, 양산시, 청도군, 북쪽으로 경주시, 남쪽으로 부산광역시 『기장군』과 접한다. 태화강이 「울산광역시」를 통과하여 동해로 흐르며, 동해안에 (울산항과) 방어진항, 온산항이 위치한다.

[그림 13]

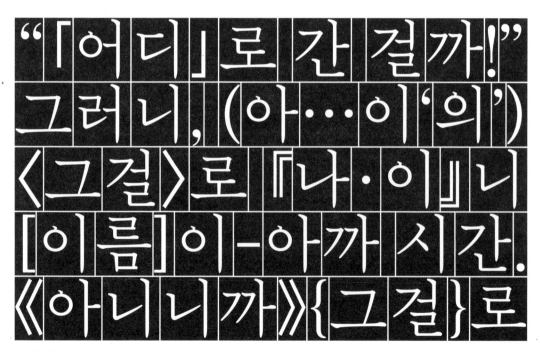

"「어디」로 간 걸까!"
그러니, (아···이'의')
〈그걸〉로 『나·이』니
[이름]이-아까 시간.
《아니니까》{그걸}로

[그림 14]

참고 문헌

논문

- 구자은, 「한글 가로짜기 전환에 대한 사적 연구」, 홍익대학교, 2012
- 김강수, 「한글 문장부호의 조판 관행에 대하여」, 한글텍사용자그룹, The Asian Journal of TEX, Volume 1, 2007년 4월
- 김병조, 「다국어 타이포그래피의 기술적 문제」, 글짜씨 8권 1호(통권 13호), 2016년 6월
- 김진평, 「한글 Typeface의 글자폭에 관한 연구-제목 글자를 중심으로」, 서울여자대학 논문집, 1982
- 노민지, 「한글 문장부호의 흐름」, 글짜씨 5권 2호(통권 8호), 2013년 12월
- 민본, 「흑백 균형을 통한 문자 연구」, 글짜씨 2권 2호(통권 2호), 2010년 12월
- 박지훈, 「새 활자 시대 초기의 한글 활자에 대한 연구」, 글짜씨 3권 1호(통권 3호), 2011년 6월
- 심우진, 「한글 타이포그래피 환경으로서의 문장부호에 대하여」, 글짜씨 3권 2호(통권 4호), 2011년 12월

책

- 국립한글박물관, 『근대 연활자 한글자료 100선(1820~1945)』, 국립한글박물관, 2016
- 김진평, 『한글의 글자표현』, 미진사, 2001
- 김진평 외 8인, 『한글 글자꼴 기초연구』, 한국출판연구소, 1988
- 박병천, 『한글궁체연구』, 일지사, 1983
- 심우진, 『찾아보는 본문 조판 참고서』, 도서출판 물고기, 2015
- 안상수, 한재준, 『한글디자인』, 안그라픽스, 1999
- 에밀 루더, 『타이포그래피』, 안그라픽스, 2023
- 요스트 호훌리, 『마이크로 타이포그래피』, 워크룸, 2015
- 이용제, 박지훈, 『활자흔적』, 도서출판 물고기, 2015
- 천혜봉, 『한국 서지학』, 민음사, 1997

기타

- 「한글 맞춤법」 문화체육관광부고시 제2017-12호, 2017. 3. 28., 일부개정 (https://www.law.go.kr/행정규칙/한글맞춤법)

투고: 2024년 5월 8일
심사: 2024년 5월 27일
게재 확정: 2024년 6월 25일

주제어: 활자, 표지, 표지 글자
Keywords: Type, Sign, Written sign

표지 글자와 활자의 기능 비교 및 상호작용 고찰

A Study on Functional Comparison and Interaction between Written Sign and Type

민본
홍익대학교, 서울
Min Bon
Hongik University, Seoul

초록

이 논문은 시각 커뮤니케이션 발달사에서 기능적 지향점과 제작 방식이 명확하게 구분되어 온 활자(type)와 "표지(sign) 글자" 사이의 경계가 디지털 기술의 발달로 점차 흐려지는 경향을 지적한다. 본론에서는 본격적인 디지털 기술의 발달 이전에 이미 활자와 표지 글자의 경계를 넘나들었던 활자 개발의 세 가지 사례를 조명한다. 영국의 존스턴(Johnston) 서체와 길 산스(Gill Sans) 활자체를 비교 분석하여 지역성과 보편성의 상호작용을 살펴보고, 이어서 스위스의 프루티거(Frutiger)를 중심으로 국제적 보편성을 탐구한다. 마지막으로 바스크 글자(Letra Vasca)를 통해 바스크 지역 고유의 역사와 문화, 정치적 이미지를 상징하는 매개체로써의 역할을 다른 사례들과 대조한다. 결론에서는 이러한 활자와 표지 글자의 다양한 지향성 사이에서 균형을 찾는 과정이 디지털 시대의 활자 개발에 중요한 지침을 제공할 것임을 강조한다.

Abstract

This paper points out the trend of blurring boundaries between the letterforms in types and signs, which have traditionally distinguished

functional and aesthetic orientations in the development history of visual communication, due to the advancement of digital technology. In the main body, it illuminates three cases of typeface development that transcended the boundaries between types and signs even before the advent of digital technology. It examines the interaction between regionalism and universality through a comparative analysis of the Johnston typeface and Gill Sans in the UK, followed by an exploration of international universality focusing on Frutiger in Switzerland. Finally, it contrasts the role of 'Letra Vasca' as a medium symbolizing the unique history, culture, and political image of the Basque region with the previous cases. In the conclusion, it emphasizes that the process of finding a balance between the diverse orientations of types and signs will provide important guidelines for the development of typefaces in the digital age.

서론

14세기 유럽에서 이동식 활자(movable type)와 인쇄기(printing press)의 발명 이후, 글자는 인쇄할 수 있는 활자와 그렇지 않은 글자로 나뉘어 각기 다른 지향점을 향해 발달해 왔다.

활자가 등장하기 전, 글자를 매개로 하는 시각 커뮤니케이션 매체의 제작은 주로 수작업으로 이루어졌다. 이후 기계식 인쇄로 산업 전반이 전환되는 과정에서, 기계화의 우선 대상은 수작업에서 많은 반복을 필요로 하거나 노동 강도가 높은 본문 텍스트의 제작이었다. 나이트(Knight, 2012)에 의하면, 실제로 구텐베르크[1]의 초기 출판물은 라틴어 교재, 성경, 사전, 면죄부 등이 주를 이룬다. 이후 '활자로 인쇄하는 글자'는 당시 매스미디어의 지면(紙面)을 중심으로 발달하였고, 주로 장문(長文)을 이루면서 사람들의 생각, 관찰 결과, 연구 결과, 스토리, 정보, 지식 등을 객관적으로 전달하는 '텍스트'로 정립되었다고 할 수 있다. 초기에 금속으로 만들어졌던 활자는 기술적 진화를 거쳐, 현재는 가상의 디지털 활자로 화면(畵面)상에 프린트되고 있다.

한편, 활자 인쇄 기술이 수작업을 대체하지 못한 커뮤니케이션 매체도 다양하다. 주로 활자로 제작하기에 비효율적이거나 비경제적인 글자 형태의 경우이다. 간판, 표지판, 옥외 광고판 등 원거리에서 시각적인 커뮤니케이션이 필요한 경우, 활자로 제작·인쇄하기에는 무리가 있는 글자의 크기가 요구된다. 또한 짧은 문장과 문구, 즉 반복성이 크게 필요하지 않은 커뮤니케이션에서의 글자가 '텍스트'로 기능하기보다는 일종의 그림, 즉 '표지(sign) 글자'로 기능하게 된다고 컬링험은 말한다(Callingham, 1890). 이 경우 활자의 '객관성보다는 오히려 메시지에 담긴 의도, 감정, 목적 등의 '표현력이 더 중시되기 때문에, 다량의 반복을 담보로 하는 활자면에 재단되기에는 무리가 따른다. 따라서 손으로 직접 그리는 것이 훨씬 경제적인 경우가 많다.

앞서 '활자로 인쇄하는 글자'가 어느 지역으로 유통될지 모르는 도서의 특성 상 지면에서 일종의 보편성을 띠게 되었다고 한다면, 표지 글자는 각종 '판(board)[2]'에서 기능하며 한 지역, 장소, 해당 공간에 대한 시각적 지배력을 행사하게 된다는 점에서 특수성을 갖는다고 할 수 있다.

그러나 디지털 기술이 일상이 된 현시대의 시각 커뮤니케이션에서는

[1]
요하네스 구텐베르크(Johannes Gutenberg, circa 1400~1468): 신성 로마제국 출신의 인쇄업자로, 최초로 주조활자와 포도압착기를 이용한 근대식 인쇄기술을 개발함.

[2]
광고판, 표지판, 상점 간판 등.

활자와 표지글자를 구분 짓는 물리적 한계가 점차 사라져 가고 있다.
특히 기존 '지면'과 '판'이 적극적으로 '화면화' 되는 현 상황에서,
한국옥외광고센터(2019)에 의하면 그동안 서로 다른 지향점을 가져왔던
글자들이 혼란스럽게 뒤섞이고 있다. 이제 하나의 디지털 폰트 안에서
활자와 표지 글자의 양면성이 존재함을 인지하고, 그 사이에 일정한 균형을
이루는 방법론을 제시해 줄 것을 타이포그래피 분야는 요구받고 있다.

이러한 균형이 적절하게 설정되어 한 도시, 나아가 한 국가의 정체성을
상징하면서도 객관적이고 효율적인 정보 전달이 가능한 타입 개발 사례들이
지난 세기 몇몇 도시에서 다양한 방식으로 존재했던 바, 이를 살펴보며
오늘날 우리 사회에 적용할 만한 요소를 파악하고 그 방안에 대해 모색해
보고자 한다.

본론 1
'존스턴 (Johnston)' 서체와 '길 산스 (Gill Sans)'

에드워드 존스턴(Edward Johnston, 1872-1944)과 에릭 길(Arthur
Eric Rowton Gill, 1882-1940)은 20세기 초·중반 영국의 시각문화를
대표하는 두 서체 예술가이다. 존스턴은 15세기 인쇄술 발달 후 유럽에서
서서히 사라져가던 서예의 부흥을 이끈 장본인으로, 고대 서예의 뿌리를
현대적 관점에서 재정립한 그의 통찰은 당시 예술가, 공예가, 철학자와
과학자에까지 영향을 끼쳤다. 특히 1910년대 런던 지하철(London
Underground)을 위해 개발한 '존스턴'이라는 산세리프 계열의 서체는
지금까지 표지판에 남아 런던의 일상을 대변하고 있다. [도판 1, 2] 길은
석공 출신으로, 글자 세계에 입문한 후 특히 돌에 새긴 글자와 활자 제작에서
두각을 나타낸 인물이다. 대표작인 길 산스는 영국 철도, 펭귄 북스, 영국
공영 방송국(BBC) 등의 전용 활자체로 채택되어 오랜 시간 영국의 이미지를
대표해 왔다.

길이 존스턴의 서예 수업을 수강한 것을 시작으로 둘은 일정 기간 서로
가까이 교류하며 교육 자료 제작 및 존스턴 서체의 제작 과정에서 공동
작업을 실현하기도 하였다(Holliday, 2007). 삶과 예술에 있어 밀접하게 엮인
두 사람의 글자에 대한 철학은 공통점 못지않게 차이점도 많다. 예를 들어,
길의 드로잉을 담은 도판으로 이루어진 '에릭 길이 더글러스 클레버튼을
위해 그린 알파벳들'이라는 책의 소개 글에서 존 드라이퍼스(Dreyfus,
1987)는 두 사람의 글자에 대한 관점을 다음과 같이 직접 비교하고 있다:

"… 그러나 훨씬 더 중요한 것은 길과 존스턴의 디자인 사이에
존재하는 차이점이다. 길은 본문 텍스트 구성용 활자의 디자인을

[도판 1, 2]
런던 지하철역 표지판들. 오늘날에도 여전히 존스턴 서체로 이루어져 있다.

제공하기를 기대하는 것을 알고 있었던 반면, 존스턴의 임무는 언더그라운드 역 이름처럼 대형 크기의 표지에 사용될 문자에 대한 것이었다. 길은 그래서 몇 개의 문자의 형태에 대해 다른 아이디어를 가지고 있었다. … 길은 존스턴에 비해 (고대 로마의) 고전적인 대문자 비율에 대한 존중이 훨씬 적었다. … 반면 존스턴은 자신의 주요 성과물에 대한 출판물에 다음 문구를 강조해 두었다 (매우 존중했다): '고전적인 로마 대문자의 비율을 기반으로 디자인한 블록 레터.'"(pp. 14-15)

존스턴은 앞서 언급한 런던 지하철의 표지판 작업에서, 길은 클레버든 서점의 간판용 글자 도안에서 표지 글자의 도안을 시도했다. 이 둘의 대문자 형태는 구분이 가지 않을 정도로 서로 유사하여, 그들의 작업적 교집합이라고 할 수 있다. [도판 3, 4] 하지만 디테일에 있어서는 분명한 차이점이 존재한다. 즉, 존스턴은 종이에 자신의 손으로 구현 가능한 손글씨를 다듬고 확장하여 거리나 지하철 역사의 열린 공간을 장악할 수 있는 큰 규모의 시각물로 도안화하고 있다면, 길은 자신의 글자 도안이 추후 인쇄용 활자로 조각되어 더 다양한 매체에서 널리 활용될 모습을 상상하고 있는 것으로 보인다. [도판 5, 6] 형태가 거의 같은 알파벳을 두고도, 한 사람은 글씨를 잘 써서 크게 보여주려는 관점에서, 다른 한 사람은 글씨를 작게 새겨 많은 양의 텍스트를 찍어내려는 관점에서 바라보고 있다. 이러한 관점의 차이는 이후 두 디자인의 결과물이 성장해 나가는 방향성을 결정하게 되었다.

결국 존스턴의 전통 서예에 대한 재해석은 런던 지하철의 사이니지 시스템에 남아 오늘날까지 전해지고 있는 반면, 길의 글자 도안에 담긴

[도판 3, 4]
왼쪽은 존스턴의 서체를 디지털 활자화한 'P22 언더그라운드'의 대문자이고, 오른쪽은
길의 클래버던 사인의 발전형이라 할 수 있는 '모노타입 길산스'의 대문자이다.
전반적으로 매우 유사한 형태이나, 'B', 'S', 'W'의 비례감, 'J', 'Q'의 단순함 등 디테일에
작은 차이가 있다.

[도판 5, 6]
왼쪽은 에릭 길의 더글라스클레버던 서점을 위한 글자 도안의 연필 스케치를 스캔한
것이다. 이 간판 글자는 이후 길 산스와 퍼페츄어라는 에릭 길의 대표 활자체로
발전한다. 오른쪽은 스케치와 실제 활자의 모습을 비교를 위해 길 산스와 퍼페츄어
활자(아래)를 사용하여 왼쪽 스케치와 비슷하게 조판한 것이다.

아이디어들은 여러 번의 시행착오를 거치며 영국 모노타입사에 의해
길 산스, 퍼페츄어(Perpetua) 등의 이름으로 활자화되었다. 둘 모두 각자의
자리에서 더할 나위 없는 존재감을 빛내고 있어 우열을 가리는 것은
의미없는 일일 것이다. 그러나 길 산스가 영국 철도뿐만 아니라 펠리컨과
펭귄 출판사의 책들, BBC 영국 공영 방송국, 그리고 수많은 출판물과
광고물에서 널리 사용되어 영향력을 확장하지 않았더라면, 이 두 종류
글자, 즉 런던의 표지 글자와 영국의 활자의 활용이 이렇게 오랜 세월 동안
함께 지속될 수 없었을지도 모른다. 런던 지하철 역마다 존스턴의 서체가
전달하고 있는 영국 서예의 전통은 보다 보편적으로 그 개념이 확장된
길 산스라는 활자체를 저변에 두고서 더욱 명확하고 효과적으로 대중과
커뮤니케이션 하고 있는 것이다.

본론 2
'루아시 알파벳(Roissy Alphabet)'과 '프루티거(Frutiger)'
위에서 살펴본 에릭 길 등이 활약한 시기는 20세기 초·중반이었다면,
20세기 중·후반을 대표하는 활자 디자이너로 아드리안 프루티거(Adrian
Frutiger, 1928~2015)를 들 수 있다. 그는 스위스 출신 활자 디자이너로서,
일생 동안 국제적인 활동을 펼쳐 유니버스(Univers, 1957 발표),
프루티거(Frutiger, 1976 발표), 아베니르(Avenir, 1988 발표) 등을
포함하여 민족과 국경을 초월한 77여 개의 활자체를 발표했다(Osterer &
Stamm, 2008).

로빈 킨로스는 그의 에세이(Kinross, 2011)에서 프루티거를
헤르만 차프(Hermann Zapf)와 에릭 길과 함께 20세기의 대표적인 활자
디자이너로 소개하며, 그들의 디자인 접근 방식을 간단하게 비교하고 있다.
여기서 그는 프루티거의 활자 디자인에 대한 주요한 관점은 '공간의 조율'에
있다고 평가한다. 이 '공간'은 한 활자체 안에서 낱글자들이 차지하는
공간과 낱글자와 낱글자 사이의 공간 등을 의미하며, 프루티거는 이 흑백이
교차하는 공간들을 잘 배분하고 조율하여 해당 활자로 이루어진 시각물에
높은 판독성과 읽기 쉬움을 만들어 내는 데에 매우 뛰어났다고 설명할 수
있다. 그가 개발한 대부분의 활자체가 각각의 목적과 상황, 속한 양식에
걸맞은 다양한 개성을 가짐에도 불구하고 일종의 일관성을 보여주는
이유는 이 프루티거 특유의 공간 조율 방식으로 인한 것이다.

프루티거는 1970년경 파리의 샤를 드골 공항 내부 표지판에 사용할
목적으로 표지 글자들을 디자인했으며, 이 공항이 실제 위치한 도시의
이름을 따라 '루아시 알파벳(Roissy Alphabet)'이라는 이름을 붙였다.
루아시 알파벳은 공항 표지판 특성상 먼 거리에서 쉽게 인식할 수 있도록

Univers Frutiger Avenir

[도판 7]
왼쪽부터 프루티거의 대표작 유니버스,
프루티거(노이에), 아베니르.

Coefficient de lecture à distance: H = 1 m de haut, pour 250 m de distance = échelle au 1/250.

[도판 8]
달리는 차 안, 먼 거리 등 불리한 환경에서의
판독 요소를 고려한 디자인 예시.

[도판 9]
기존 활자 양식들의 비교를 통해 루아시 공항을
위한 표지 글자의 양식을 도출하는 과정.
위에서부터 각각 보도니, 클라렌돈, 유니버스,
헬베티카 등 활자체의 양식을 대표한다.

[도판 10]
당시 건축적 혁신성을 높게 평가받은
루아시 공항 사진.

디자인되었으며, 다양한 시야각, 바쁜 상황, 낯선 언어 등의 불리한
판독 조건을 함께 고려하였다. [도판 8] 이러한 표지 글자 디자인 작업은
앞서 소개된 사례의 존스턴 서체와 근본적인 차이점을 보인다. 활자 안팎의
공간에 주목하는 활자 디자이너답게 프루티거는 이 표지 글자 양식의
선택을 손글씨나 표지 글자 대신 기존 활자에서 찾는다. [도판 9] 이외에도
프루티거는 판독성 실험을 통해 자신과 앙드레 귀르틀러(André Gürtler)가
함께 디자인했던 신문용 활자체 '콩코드(Concorde)'를 참고하거나, 자신이
예전에 파리 오를리 공항의 표지판을 위한 작업에서 활용했던 유니버스
활자체의 지나친 개성과 강한 목소리(Insistence)에서 탈피하는 등,
다방면에서 활자 디자인의 방법론을 표지 글자의 디자인으로 전환하려는
노력을 보여준다고 하겠다.

　　이러한 점들을 고려해 볼 때, 루아시 알파벳의 디자인에서 프루티거가
처음 추구한 것은 사실 파리와 루아시의 지역적 정체성, 혹은 샤를 드골
공항의 당시로서는 혁신적인 이미지[도판 10]를 상징적으로 드러내는
것에 있었으나, 곧 그의 활자 디자인 전반에서 공통적으로 발견되는 보편적
관점에서 뛰어난 판독성을 추구하는 방향으로 발전해 나간다고 할 수 있다.
루아시 알파벳을 토대로 메르겐탈러 라이노타이프사의 기획 아래 활자체로
파생된 결과물인 프루티거 활자체에 이르면 이 점이 더 명확하게 드러난다.
즉, 표지 글자의 역할을 위해 선택되었던 양식적 특성은 어느새 그의
전작들과 마찬가지로 잘 짜여진 공간 조율 방식으로 인해 편안한 읽기를
보장하며, 개성을 내세우기보다는 되려 중립적이고 실용적인 이미지를
지니게 되는데, 이러한 보편적 형상들이 특정 지역의 성격을 적극적으로
표현하기는 더이상 어려워진다. [도판 11] 그 근거로 이 활자체의 활용
범위는 이 파리 공항의 표지판에 국한되지 않고, 이후 네덜란드의 철도청,
영국의 건강원, 미국 유수의 대학교, 일본 철도회사(JR) 등 범국가적으로
퍼져나가 수많은 기관과 단체의 표지판과 시각물 전용 서체로 선택되어
국제적으로 활용되고 있는 데에 그치지 않고, 루아시 공항의 표지 글자가
프루티거 활자체로 교체되는 역설적 상황에 이르고 말았다. [도판 12]

본론 3
'바스크 글자(La Letra Vasca)'와 빌바오 전용 활자체

스페인 북부 바스크 지역에는 '바스크 글자'라고 불리는 고유한 글자 양식이
존재한다. 힌리히(Hinrich, 2001)에 따르면, 이는 해당 지역에서 16세기부터
오늘날까지 여러 세기 동안 비석문에서 형성된 글자들의 조형성을 기반으로
정립된 양식이라고 한다. 비문에 등장하는 글자들의 특징을 구체적으로
살펴보면, 로마네스크 양식의 영향을 받은 것으로 보이며, 비문 상에서

[도판 11]
루아시 알파벳과 프루티거 활자의 비교. 진한
색이 프루티거 활자.

[도판 12]
샤를 드 골 공항 내부에 프루티거 폰트로 제작된
현재의 표지판.

공간 절약을 위해 대문자 합자를 적극적으로 시도하고, 이 합자를 다시
잘라서 낱개의 대문자로 재사용하는 공통점을 가지고 있다. [도판 13, 14]

20세기 초 바스크 민족주의가 본격적으로 태동한 시기에, 지역
정부는 이 글자의 특성을 조사하여 하나의 양식으로 정의하고 바스크의
지역성을 드러내는 상징이자, 바스크 민족 고유의 시각언어로써 지역
내외로 적극적으로 소개했다. 이에 따라 '바스크 글자'를 사용하는 것은
지역 정부의 정치적 입장을 옹호하거나 반영하는 것으로 간주된다고
한다(Fernandez, 2012).

결과적으로, 이 글자 양식은 지역 사회에 깊게 자리를 잡은 것으로
보인다. 거리의 길 안내 표지판, 상점 간판, 공기업의 로고, 관공서 건물 및
정부 웹사이트 등 바스크 지역 내 어디에서든지 지역민들에 의해 이 글자가
표지 글자로써 자발적으로 사용되고 있다. 그 사용 빈도가 높고, 범위도 매우
넓게 퍼져있다. [도판 15-22]

빌바오 시의회에서는 보다 효과적인 홍보를 위하여 바스크 글자의
활자화 사업을 지원하고, 이를 디지털 폰트 상품으로 제작한 바 있다.
그러나 이 지역의 고유한 전통을 정확하게 이해하고 비석문 원래의 시각적

[도판 13, 14]
바스크 비문의 합자 예시들. (왼쪽) 합자 형태를
유지한 낱자 대문자 예시들.

개성을 충실하게 유지하는 것은 어려웠던 것으로 보인다. 해당 폰트는
영국의 대표적인 활자체 중 하나인 알베르투스(Albertus)와 유사한 형태로
다듬어지면서 원본 양식과는 다소 거리가 있는 디자인으로 발표되었다.
[도판 23] 이후에도 '바스크' 이름을 딴 몇몇 폰트들이 추가로 제작되고
유통되고 있으나, 그 대안으로 삼을 만큼 품질이 뛰어나다고 보기는 힘들다.
[도판 24, 25]
　　위의 사례 1, 2와는 달리, 바스크의 대표적인 표지 글자가 보다 보편적인
활자로 발전되지 못한 이유는 역설적으로, 이 양식에 담긴 너무 강력한
지역성을 희석하고 정돈해 내는 작업이 지나치게 어렵기 때문이었을 것으로
예상한다. 바스크 지역의 상점 간판에 그려진 표지 글자들은 비석문에
비하여 시각적 개성이 상당히 규격화되었음에도 불구하고, 여전히 하나의
활자체로 정돈되어 보편성을 갖추기에는 그 개성이 지나칠 정도로 많이
남아있다. 비석에 새기던 알파벳답게 대문자 위주로 그려져 있고, 공간의
효율적 활용을 위해 글자의 크기와 키(활자 높이)를 자유롭게 늘이고 줄여,
대개의 활자가 가지는 가지런한 가로 글줄선이 명확하게 형성되지 않는다.
획의 굵기 또한 글자별로 제각각이고, 그 변화에 일정한 규칙도 없어, 이러한

[도판 15, 16]
바스크 문자로 이루어진 빌바오의
거리명 표지판들.

요소를 명확한 기준 아래 규격화하면서도 그 개성을 유지하는 것이 쉽지
않았을 것이다.

이러한 바스크 글자의 특성은 앞으로도 활자 제작을 방해하는 요소로
남을 가능성이 높다. 오히려 수치화 되지 않은 불균질함을 간직한 개성있는
글자들로 이루어진 간판과 표지판이 주는 시각적 즐거움을 유지하기
위해서라도 이 표지 글자의 양식은 활자화 되지 않은 채 향후 지역 사회가
지켜나가야할 지역적 전통으로 남게 될 것으로 예상된다.

결론

서론에서 다룬 바와 같이, 활자와 표지 글자는 그 목적과 제조 방식의
차이로 인해 각기 다른 지향성을 가지고 발전해 왔으나, 현대 디지털 기술의
발전으로 이들의 물리적 경계가 점차 사라지고 있다. 특히 위에서 소개한
세 가지 사례는 특정 지역, 혹은 공간에서 기능하는 표지 글자가 인쇄면에서
더 보편적인 텍스트를 구성하기 위한 활자로 그 쓰임새가 확장되어 가는
과정을 공통적으로 보여준다. 그러나 그 확장의 성공 여부는 각 사례마다
서로 다르다.

사례 1에서 살펴본 존스턴 서체는 런던의 고유성을 드러내고 역사
내부 정보를 전달하는 표지 글자의 역할을 훌륭히 구현하였으나, 그것이
활자를 통한 인쇄 매체로 확장되기 위해서는 또 다른 인물에 의해 디자인에
미묘한 변곡이 필요했다. 그 과정에서 디자인 상 완벽한 일치감이 유지될
수는 없었다.

사례 2의 샤를 드골 공항의 표지 글자 로아시 알파벳과 여기서 비롯된
프루티거 활자체는 판독과 이해, 의미 전달의 용이성 등 활자의 보편적
기능이 표지판의 공간 지배력보다 상대적으로 더 중시되었다. 이러한 관점은
결과적으로 공항의 표지 글자의 존재 이유를 축소시키고, 결국에는 활자체가

[도판 17-22]
바스크 문자로 이루어진 빌바오의
상점 표지판들과 제품 라벨.

ABCDEFGHIJKLMN
OPQRSTUVWXYZ

ABCDEFGHIJ
KLMNOPQR
STUVWXYZ

ABCDEFGHIJ
KLMNOPQR
STUVWXYZ

ABCDEFGHIJKLMN
OPQRSTUVWXYZ

[도판 23-25]
위에서부터 VASCA, BILBAO, VASCA BERRIA.
완성도가 높다고 할 수는 없으나, 비문 서체 양식의
특성을 잘 간직하고 있는 폰트라고 하겠다.

그것을 대체해버리는 역설적 상황을 만들기도 하였다.

사례 3에서 살펴본 바스크 글자들은 해당 지역의 고유한 정서, 정치·문화적 상황과 입장 등 추상적인 이미지를 전달하는 시각적 매개체로서의 특수성을 추구하는 데에 상당한 효과를 보고 있으나, 다른 한편으로는 보편적 활자로의 발전 가능성은 높지 않다고 판단된다.

이러한 고찰을 통해 우리는 다음과 같은 결론을 내릴 수 있다. 첫째, 표지 글자는 두 가지 고유의 기능을 가지는데, 하나는 표지 글자가 위치하는 공간(지역)의 정체성을 드러내는 것이고, 다른 하나는 길 안내로 대표되는 실제 '표지(標識)'하는 기능이다. 둘째, 활자는 표지 글자와는 대조적으로 텍스트를 매개로 정보를 전달하기 때문에 형태적으로는 보편성을 띠며, 이 기능에 반하는 추상적 이미지들은 되도록 정돈되어야 한다. 이 둘은 양립하기 매우 어렵지만, 종종 둘 사이의 역학 관계에 균형이 생기는 경우 담아낼 수 있는 정보의 범위가 극적으로 늘어나, 큰 시각적 파급력을 가지게 된다.

국내에서 표지 글자와 활자의 상호작용이 가장 활발한 예시로 2000년대 이후 다수의 지역자치단체 및 기업에서 자신들의 정체성을 담아 개발한 각종 '전용 서체[1]'들을 들 수 있다. 물론 개인 폰트 창작자의 수가 늘어가는 추세라고는 하나, 그 활용 범위를 인쇄물과 표지판까지 포괄하기 위해서는 더 큰 단위의 단체나 집단을 주체로 할 필요가 있다.

정부와 기업의 단체들은 이들 전용 서체를 다양한 방식으로 활용해 왔으나, 점차 그 활용도가 떨어지거나 중단되고 있으며, 이는 주로 부족한 시인성와 가독성 때문이라고 한다. (김한슬, 2019). 이 맥락을 들여다보면 인쇄물에서의 가독성과 표지 시스템에서의 시인성, 즉 활자와 표지 글자의 기능을 명확히 이해하지 못하고 제작된 전용 서체가 상당수를 차지하고 있으며, 따라서 각각의 매체에서 전용 서체가 더 우수한 다른 활자체와 표지 글자체로 대체되고 있음을 발견하게 된다.

향후 디지털 시대 국내 활자 개발에 있어 이러한 표지 글자와 활자의 기능적 차이점과 상호 관계성을 참고하여 균형있게 통합하는 방향으로 발전하길 기대한다.

1
이 경우 '서체'는 붓글씨체가 아니라 '디지털 폰트', 혹은 '디지털 타입페이스'를 의미함.

참고 문헌

- Clayton, Ewan (2007). *Edward Johnston: Lettering and Life.* Ditchling Museum.
- Callingham, James (1890). *Sign Writing and Glass Embossing.* Henry Carey Baird & Co. (pp. 9–11).
- Dreyfus, John (1987). *A Book of ALPHABETS for Douglas Cleverdon.* Christopher Skelton (pp. 14–15).
- Frutiger, Adrian (1980). *Type Sign Symbol.* ABC Verlag.
- Gray, Nicolete (1986). *A History of Lettring: creative experiment and letter identity.* D.R. Godine.
- Gray, Nicolete (1960). *Lettering on Buildings.* The Architectural Press.
- Holliday, Peter (2007). *Edward Johnston Master Calligrapher.* The British Library & Oak Knoll Press.
- Järlehed, Johan (2015). *Ideological framing of vernacular type choices in the Galician and Basque semiotic landscape.* Social Semiotics, Vol. 25, No. 2, (pp. 165–199).
- Järlehed, Johan (2011). *La letra vasca: Tradición inventada, nacionalismo y mercantilización cultural en el paisaje lingüístico de Euskal Herria.* Politics and Demands in Spanish Language, Literature and Film (pp. 334–357).
- Sachs, Hinrich (2001). *Subasta Internacional de las tipografías vascas "Euskara".*
- Johnston, Edward (1872–1944). *Writing & illuminating, & lettering.* Pitman.
- Johnston, Edward (1986). *Lessons in Formal Writing.* Taplinger Publishig.
- Kinross, Robin (2011). *Unjustified texts.* Hyphen Press (pp. 72–77).
- Ostere, Heidrun & Stamm, Philipp (2008). *Adrian Frutiger—Typefaces.: The Complete Works.* Birkhäuser (pp. 134–136, 224–229, 250–252).
- Knight, Stan (2012). *Historical Type.* Oak Knoll Press (pp. 14–17).
- 김한슬 (2019). "지방자치단체 전용서체의 활용을 위한 지향점 연구: 부산체를 중심으로". 부산대학교 교육대학원 학위논문 (pp. 1-2, 21-39).
- 민달식 (2011). "디지털 시대의 한글 본문용 활자꼴 변화". 기초조형학연구 12(2), (pp. 185–196).
- 한국지방재정공재회 (2019). 사진으로 보는 옥외 광고물의 발자취. 한국지방재정공재회.
- Arsaut, Thierry (2013). History of Basque Letters. http://www.basqueletters.com/UsHist_1.htm.
- Fernandez, Eduardo Herrera (2012). La Letra Vasca: Entidad y cultura tipográfica. http://www.monografica.org/04/Artículo/6529.

본 연구는 홍익대학교 신임교수 연구지원비에 의하여 지원되었음.

지난호 오류 정정

『글짜씨』 25호에 실린 2023년 한국에서 가장 아름다운 책 수상작 목록에 『1–14』과 『them』 2호, 『뭐가 먼저냐』 총 세 권의 책이 누락되어 이를 정정합니다. 누락된 수상자분들께 진심으로 사과드립니다.

1–14
출판사: 6699press
디자이너: 이재영
ISBN: 979-11-89608-07-1

them 2호
출판사: 뎀(them)
디자이너: 인양(YinYang)
ISSN: 2800-0412

뭐가 먼저냐
WHICH CAME FIRST
출판사: 프레스 프레스
디자이너: 정대봉
ISBN: 979-11-980935-0-9

참여자

강유선
아모레퍼시픽 크리에이티브센터 소속 디자이너.

강현주
인하대학교 디자인융합학과 교수로 그동안 한홍택, 김교만, 문우식, 조영제, 양승춘, 정시화, 안정언, 권명광, 김현, 황부용, 안상수, 서기흔 등 20세기에 활동한 한국 그래픽 디자이너들을 연구해 왔다.

권경석
1996년 산돌에 입사해 현재까지 폰트 디자인을 해온 디자이너이다. 대표적인 프로젝트는 현대카드 기업 전용 글자체 「유앤아이」, 네이버 「나눔고딕」과 산돌의 본문용 글자체 「산돌네오 시리즈」 51종 작업을 진행했다. 현재는 산돌의 자회사 산돌티움에서 계속 폰트 디자인을 하고 있다.

구모아
산돌에서 타입 디자이너로, AG 타이포그라피연구소에서는 책임연구원 및 팀장으로 연구소를 운영하며 글자를 그렸다. 현재는 그래픽 디자이너 이우용과 스튜디오 woooa를 열어 활동하며 타입 디자인 관련 연구를 진행하고 학생들을 가르친다.

길형진
디자인을 주제로 흩어진 관계를 살펴보고, 지속 가능한 환경으로 가꾸는 데 관심이 많다. 현재는 원티드랩에서 UX 엔지니어로 활동하며 디자인 퀄리티와 생산성 혁신에 힘쓴다.

김신
홍익대학교에서 예술학을 전공하고 1994년 디자인하우스에 입사해 월간 『디자인』 기자 생활을 시작했다. 기자와 편집장을 지내며 모두 199권의 월간 『디자인』 제작에 참여했다. 2014년부터 조직을 떠나 디자인 칼럼니스트로 근근이 먹고산다. 디자인사, 디자인론 등 디자인 이론에 관한 글을 쓰고 강의를 한다.

김태룡
글자 디자이너. 연간 약 3메가바이트의 글자 데이터를 생산한다. 11172.kr을 운영한다.

김현미
삼성디자인교육원(SADI) 커뮤니케이션 디자인 전공 교수이다. 서울대학교와 로드아일랜드스쿨오브디자인에서 그래픽 디자인을 공부했다. 타이포그래피에 대한 글을 쓰고 교육하는 것 외에 동서고금의 가치 있는 텍스트를 타이포그래피로 전달하는 책을 만든다.

노영권
타입 엔지니어로서 여러 폰트 벤더에 폰트 마스터링과 기술 자문을 제공한다. 「나눔고딕」과 「마루 부리」의 폰트 마스터링을 진행했고, 국내 클라우드 폰트 플랫폼인 산돌구름, 폰코, 타입스퀘어의 개발 PM을 맡아 서비스를 런칭했다.

민본
홍익대학교 시각디자인과 교수이자 디자이너이다. 미국 애플 본사 디자인팀에서 근무하며 iOS, 맥 OS, 워치 OS 운영체제에서 사용되는 알파벳, 숫자, 기호, 심볼 등의 디자인에 기여했다. 2019년 귀국 후 활자 디자인 교육에 전념하며 국내·외 기업들과 산학 협력을 이어간다.

박용락
2005년 공동 창업한 폰트릭스에서 디자인 총괄을 맡았다. 삼성, 현대카드, 네이버 등 다양한 전용 글자체를 포함한 1,000여 종의 폰트를 개발 및 디렉팅했다. 『고딕 폰트 디자인 워크북』을 출간하는 등 한글 글자체 디자인 분야에서 활발히 활동 중이다.

박유선
연구자, 디자이너, 교육자. 홍익대학교에서 시각 디자인과 예술학을, 예일대학교 미술대학원에서 그래픽 디자인을 공부했다. 디자인 스튜디오이자 출판사 플레인앤버티컬을 운영하며 홍익대학교에서 타이포그래피와 그래픽 디자인을 가르친다. 현재 영국 레딩대학교 박사 과정 재학 중이다.

석재원
그래픽 디자이너. 홍익대학교에서 타이포그래피와 그래픽 디자인을 가르치며, 디자인 스튜디오 AABB를 운영한다.

심우진
타이포그래퍼, 타입 디렉터, 작가. 글자를 관찰하고 만들고 써보고 이야기한다. 지은 책으로 『글자의 삼번요추: 저온숙성 타이포그래피 에세이』 등이 있다. 도서출판 물고기 대표이자 2024-2025년 한국타이포그라피학회 회장이다. https://mulgogi.art/, @simwujin

안병학
텍스트, 이미지, 의미, 그리고 그 관계에 관심이 있다.
시각 문화 실험 집단 진달래로 활동했고, 개인전으로
2014년 갤러리 사각형에서《조각의 나열 혹은
구경거리》, 2013년 갤러리 31에서《Juxtaposition》을
열었다. 코르푸스(Corpus)라는 이름으로 디자인하면서
홍익대학교에서 타이포그래피와 그래픽 디자인을
가르친다.

안상수
시각 디자이너, 타이포그래퍼. 현재
파주타이포그라피배곳(PaTI) 날개. 1985년 탈네모틀
한글꼴「안상수체」를 멋지었다. 2007년 라이프치히시가
주는 구텐베르크상을 받았고, 홍익대학교 교수와
타이포그라피학회 초대 회장을 지냈다.

위예진
동아시아 문자의 조형적 공통점과 차이점에 관심이
많은 글자체 디자이너. 한글과 한자를 제작한다.
산돌에서「본명조」「그레타산스」제작 등에 참여했고,
영국 레딩대학교에서 최근 글자체 디자인 코스
석사 과정을 마쳤다.

유도원
매체 기반 디자이너, 작가, 교육자. 스크린, 이미지의
평평함에서 신체와 저자성을 탐구하고, 디지털 공간에
담겨 있는 서구 편향 요소를 짚어낸다. 국민대학교에서
영상 디자인을, 로드아일랜드스쿨오브디자인에서
디지털 미디어를 공부했다.

유정미
대전대학교 커뮤니케이션디자인학과 교수이자 이유출판
공동대표. 학생들과 원도심 탐구 프로젝트 '오! 대전'을
8년간 이어오며 전시를 열고 있다. 삶의 질을 높이는 일이
디자인의 최고선이라고 믿으며 이를 위한 실천을 지속한다.

이민규
그래픽 디자이너. 사월의눈을 거쳐 SoA에서 출판,
아카이빙과 브랜딩을 담당한다. 디자인 역사·이론·비평을
향한 관심을 바탕으로 몇몇 연구와 저술 프로젝트에
참여했다. 학부 졸업 작품인『이영희는 말할 수 있는가?』로
whatreallymatters의 우수콘텐츠지원사업에 선정되었다.

조의환
1976년 홍익대학교 시각 디자인 전공으로 졸업하고
한양대학교 언론정보대학원에서 석사 학위를 받았다.
1978년 LG애드에서 시작해 1981년부터『마당』『멋』

『음악동아』『월간조선』『가정조선』『FEEL』등의 잡지를
디자인했다. 조선일보 편집위원이며 가로짜기 리디자인과
새 글자체 개발을 총괄했다.

정석원
서울 스토리비전 출판사 대표. 프로그래머, 마케팅,
영업 등을 경험하고 현재는 도서와 전자책을 동시
출판하면서 글을 쓴다. 2022년 2월부터 2026년 2월까지
(사)한국폰트협회 회장이다.

최규호
그래픽 디자이너로서 디자인 스튜디오 규호초이를
운영하는 한편, 가끔 곡을 쓰며 아마추어
싱어송라이터로도 활동한다. 책 제작을 돕는 앱
페이퍼맨(Paperman)을 개발, 디자인, 운영 중이다.

최명환
대학에서 시각 디자인을 공부하고 편집 디자이너로
커리어를 시작했다. 디자이너로서 인문학적 소양을
쌓고자 홍익대학교 대학원 미학과에 진학했다가,
디자인을 해석하고 표현하는 일에 소질이 있다는 사실을
깨달았다. 이후 다양한 매거진에 객원으로 참여하며
2013년 월간『디자인』기자로 정식 합류했고, 지금까지
디자인 전방위에 관련된 글을 쓰고 있다. 2021년부터 월간
『디자인』편집장으로 활동 중이다. 2024년 월간『디자인』
리뉴얼을 총괄했고 웹사이트 '디자인 플러스' 기획에
참여하고 있다.

한동훈
글을 쓰고, 글씨를 쓰고, 글자를 설계하는 등 글자와
관련된 모든 분야에 관심이 있는 글자체 디자이너. 현재
스튜디오 얼라인타입에서 다양한 기업 전용 글자체와
일반 판매용 폰트를 개발한다. 월간『디자인』『비즈한국』
등의 매체에 에세이를 기고했으며 다양한 플랫폼에서
글자체 디자인 강의를 진행한다.

홍동원
글씨미디어 대표.

홍원태
시각 디자인을 전공하고 북 디자인을 시작했다. 책의
입체적 정보 전달 방식에 흥미를 갖고, 특히 전통 인쇄술
전반에 관심 가지게 되었다.『초조대장경』복각에
참여하면서 고문헌 연구의 필요성을 느꼈다. 현재는
고문헌 요소를 북 디자인에 도입하는 작업을 하면서 전통
출판물을 통해 현대 출판 문화와 공유되는 보편성과
연속적 요소 연구에 노력한다.

논문 규정

논문 작성 규정

논문 작성은 '논문투고안내(링크)'에서 정하는 형식을 따른다.
('논문투고안내(링크)' 중 '논문 형식', '그림과 표', '인용', '참고문헌' 참고.)

1조. 논문 형식
- 저자가 2인 이상인 경우 연구에 대한 기여도 순으로 작성한다.
- 초록은 논문 전체를 요약해야 하며, 한글 기준으로 800글자 안팎으로 작성한다.
- 주제어는 3개 이상, 5개 이하로 수록한다.

2조. 분량
본문 활자 10포인트를 기준으로 표지, 목차 및 참고문헌을 제외하고 6쪽이상 12쪽 이내로 작성한다.

3조. 그림과 표
그림과 표는 반드시 제목을 표기하고 그림의 경우 게재 확정 시 '논문투고안내'를 참고하여 별도 제출한다.

4조. 인용 및 참고문헌 작성 양식
인용 및 참고문헌은 미국심리학회에서 제시하는 APA양식을 따라 작성한다.

[규정 제정: 2009년 10월 1일]

개정 기록
2023년 10월 16일: '논문투고안내'에 상세한 내용을 정하고 논문 작성 규정은 필수적인 규정 위주로 편집.
2023년 8월 20일: 논문 작성 규정 4조, "인용 및 참고 문헌 작성 양식" 신설.
2023년 8월 20일: 논문 작성 규정 3조, "6쪽 이상 12쪽 이내로" 수정.
2020년 4월 17일: 논문 작성 규정 2조, "표지, 목차 및 참고문헌을 제외하고" 추가.
2020년 4월 17일: 논문 투고 규정 "5조. 저작권 및 출판권"을 "6조. 저작권, 편집출판권, 배타적발행권"으로 수정.
2020년 4월 17일: 논문 투고 규정 "4조. 투고 절차"를 "5조. 투고 절차"로 수정.
2020년 4월 17일: 논문 투고 규정 "3조.

투고 유형"을 "3조. 논문 인정 기준"과 "4조. 투고 유형"으로 분리하고, "4조. 투고 유형"에 상세한 예시 추가.
2020년 4월 17일: 논문 투고 규정 3조. 3항, "그 외 독창적인 관점으로 타이포그래피에 대한 자신의 주장을 명확하게 기술한 것"을 삭제.
2017년 10월 12일: 논문 투고 규정 4조 3항과 6항, 심사료 10만원에서 6만원으로 인하. 게재료 10만원에서 14만원으로 인상.
2013년 12월 1일: 논문 투고 규정 4조 2항, 이메일과 우편이라는 원고 제출 방법을 생략.
2013년 12월 1일: 논문 작성 규정 3조 2항, 학술지 판형을 148×200 밀리미터에서 171×240 밀리미터로 고침.
2013년 12월 1일: 논문 작성 규정 3조 4항, "논문은 펼침 왼쪽에서 시작해 오른쪽으로 끝나도록 작성한다." 삭제.
2014년 3월 30일: 논문 작성 규정 1조 3항, "제목, 이름, 소속은 한글과 영문으로 수고한다." 삭제.
2014년 10월 8일: 논문 투고 규정, "학술논문집"과 "논문집"을 "학술지"로 일괄 수정.
2014년 10월 8일: 논문 작성 규정, "학술논문집"과 "논문집"을 "학술지"로 일괄 수정.
2014년 10월 8일: 논문 투고 규정 1조, "공동 연구일 경우라도 연구자 모두"를 "공동 연구자도"로 수정.
2014년 10월 8일: 논문 투고 규정 4조 2항, "논문 투고시" 삭제.
2014년 10월 8일: 논문 투고 규정 4조 2항, "정한 절차에 따라" 삭제.

논문 투고 규정

1조. 목적
이 규정은 본 학회가 발간하는 학술지 「글짜씨」 투고에 대한 사항을 정함을 목적으로 한다.

2조. 투고 자격
「글짜씨」에 투고 가능한 자는 본 학회의 정회원과 명예 회원이며, 공동 연구자도 동일한 자격을 갖추어야 한다.

3조. 논문 인정 기준
「글짜씨」에 게재되는 논문은 미발표 원고를 원칙으로 한다. 다만, 본 학회의

학술대회나 다른 심포지움 등에서 발표했거나 대학의 논총, 연구소나 기업 등에서 발표한 것도 국내에 논문으로 발표되지 않았다면 제목의 각주에 출처를 밝히고 「글짜씨」에 게재할 수 있다. 또한 학위논문을 축약하거나 발췌한 경우에도 게재할 수 있으며 이 경우 논문 제목의 각주에 아래의 [예]와 같이 출처를 정확히 표시하여야 한다.
[예 1] 학위논문의 축약본일 경우(투고논문의 표(그림)와 학위논문의 표(그림)가 모두 동일한 경우)
본 논문은 제1저자 홍길동의 박사학위논문의 축약본입니다.
[예 2] 학위논문에서 추가연구 없이 일부 내용을 발췌한 경우(투고논문의 표(그림)가 학위논문 중 일부를 발췌한 경우)
본 논문은 제1저자 홍길동의 박사학위논문의 일부를 발췌한 것입니다.

4조. 투고 유형
「글짜씨」에 게재되는 논문의 유형은 다음과 같다.
- 연구 논문: 타이포그래피 관련 주제에 대해 이론적 또는 실증적으로 논술한 것 (예: 가설의 증명, 역사적 사실의 조사 및 정리, 잘못된 관습의 재정립, 제대로 알려지지 않은 사안의 재조명, 새로운 관점이나 방법론의 제안, 국내외 타이포그래피 경향 분석 등)
- 프로젝트 논문: 프로젝트의 결과가 독창적이고 완성도를 갖추고 있으며, 전개 과정이 논리적인 것 (예: 실용화 된 대규모 프로젝트의 과정 및 결과 기록, 의미있는 작품활동의 과정 및 결과 기록 등)

5조. 투고 절차
논문은 다음과 같은 절차를 거쳐 투고, 게재할 수 있다.
- 학회 사무국으로 논문 투고 신청
- 학회 규정에 따라 작성된 원고를 사무국에 제출
- 심사료 60,000원을 입금
- 편집위원회에서 심사위원 위촉, 심사 진행
- 투고자에게 결과 통지 (결과에 이의가 있을 시 이의 신청서 제출)
- 완성된 원고를 이메일로 제출, 게재비 140,000원 입금

• 학술지는 회원 1권, 필자 2권 씩 우송

6조. 저작권, 편집출판권, 배타적발행권
저작권은 저자에 속하며, 「글짜씨」의
편집출판권, 배타적발행권은 학회에
영구 귀속된다.

[규정 제정: 2009년 10월 1일]

개정기록
2023년 8월 20일: 논문 투고 규정 3조에
학위 논문의 투고에 대한 조항을 더하여
수정.

논문 심사 및 편집 규정

1조. 목적
본 규정은 한국타이포그라피학회 학술지
「글짜씨」에 투고된 논문의 채택 여부를
판정하기 위한 심사 내용을 규정한다.

2조. 논문심사 및 학술지 발간일정
학술지의 발행일은 연간 2회이며,
발간예정일은 6월30일, 12월31일로
한다.

3조. 논문편집위원회
1. 편집위원회의 위원장은 회장이
위촉하며, 편집위원은 편집위원장이
추천하여 이사회의 승인을 받는다.
편집위원장과 위원의 임기는
2년으로 한다.
2. 편집위원회는 투고 된 논문에 대해
심사위원을 위촉하고 심사를 실시하며,
필자에게 수정을 요구한다. 수정을
요구받은 논문이 제출 지정일까지
제출되지 않으면 투고의 의지가 없는
것으로 간주한다. 또한 제출된 논문은
편집위원회의 승인을 얻지 않고 변경할
수 없다.
3. 논문편집위원회는 투고논문에 대하여
각3인의 심사위원에 심사를 의뢰하여
게재여부를 결정한다.
4. 논문편집위원회는 학술지 게재를
위해 투고된 논문을 저자의 성별, 나이,
소속 기관 및 어떤 선입견이나 사적인
친분과 무관하게 오직 논문의 질적
수준과 관련 규정에 근거하여 공평하게
취급하여야 한다.

4조. 심사위원
1.「글짜씨」에 게재되는 논문은
심사위원 세 명 이상의 심사를
거쳐야 한다.
2. 심사위원은 투고된 논문 관련 전문가
중에서 논문편집위원회의 결정에 따라
위촉한다.
3. 논문심사의 결과는 아래와 같이
판정한다.
통과 / 수정 후 게재 / 수정 후 재심사 /
게재 불가
4. 통과 또는 게재 불가로 판정한
경우에는 심사 없이 이전의 평가를
그대로 인정한다.
5. '수정후재심사' 또는 '불가'로
판정받은 논문을 수정하여 다시
신규 논문으로 투고하는 경우, 기존
심사자와 동일한 심사자로 배정한다.
단 편집위원회에서 인정할 사유가 있을
경우 심사자 일부를 교체할 수 있다.
6. 재심사 논문투고는 3회까지 가능하며,
4회째는 불가로 간주한다.

5조. 비밀 유지
1. 편집위원회 및 논문·학술담당간사는
어떤 경우에도 투고자에게 심사위원이
누구인지 알게 하거나, 심사위원에게
투고자 및 다른 심사위원들의 소속,
성명을 알리거나 신원을 특정할 수 있는
정보를 제공하여서는 안된다.
2. 투고자의 실명은 논문편집위원장과
논문·학술담당간사 이외에는 비공개를
원칙으로 하며, 편집위원장이
필요하다고 인정하는 경우에만
편집위원에게 공개될 수 있다.
3. 심사용 논문에서 투고자가 누구인지
알 수 있는 정보를 심사위원이 볼 수
없도록 처리한다. 심사논문의 표절이나
중복게재 여부 확인을 위하여 투고자의
성명을 특정하여 편집위원회에 확인을
요청하는 경우를 제외하고는 투고자의
성명을 밝혀서는 안된다.
4. 심사위원은 심사논문에 대한 비밀을
지켜야 한다. 논문 평가를 위해 반드시
필요한 조언을 구하는 경우가 아니라면,
심사 중인 논문을 다른 사람에게
보여주어서는 아니되며, 논문 내용을
놓고 다른 사람과 논의하는 것도
바람직하지 않다.

6조. 심사 내용
1. 연구 내용이 학회의 취지에 적합하며
타이포그래피 발전에 기여하는가?
2. 주장이 명확하고 학문적 독창성을
가지고 있는가?
3. 논문의 구성이 논리적인가?
4. 학회의 작성 규정에 따라
기술되었는가?
5. 국문 및 영문 요약의 내용이 정확한가?
6. 참고문헌 및 주석이 정확하게
작성되었는가?
7. 제목과 주제어가 연구 내용과
일치하는가?

7조. 논문 심사 판정
논문의 게재 여부는 편집위원회가
심사를 실시하며 3인의 심사위원별
심사결과에 따라 아래 판정표에
기준하여 결정한다.

[규정 제정: 2009년 10월 1일]

개정 기록
2023년 8월 20일: 논문 심사 규정 2조
"논문 심사 및 학술지 발간 일정" 신설.
2023년 8월 20일: 논문 심사 규정 5조
"비밀 유지" 신설.
2023년 8월 20일: 논문 심사 규정 7조,
"아래 판정표에 기준하여 결정한다."로
고침.

연구 윤리 규정

1조. 목적
본 연구 윤리 규정은
한국타이포그라피학회(이하, '학회')의
회원이 연구 활동과 교육 활동을 하면서
지켜야 할 연구 윤리의 원칙을 규정한다.
연구활동과 관련된 부정행위를 사전에
방지하며, 연구부정행위가 발생하였을
경우 이에 대한 공정하고 체계적인
진실성 검증을 위한 제반 활동을
규정하는 데 목적이 있다.

2조. 연구윤리위원회의 구성
학회는 제1조의 목적을 위하여
연구윤리위원회(이하, '위원회')를
구성하여 상설기구로 운용한다.
위원회는 논문편집위원장 그리고 학회의
회장(이하, '회장')이 임명하는 2인으로
구성한다.
위원장은 회장이 임명한 위원 중에서
호선하여 정한다.

연구부정행위를 심의할 때, 위원
중에서 다음의 각호에 해당되는 자는
일시 자격이 정지되며, 위원장 혹은
학회의 회장은 그 대신 다른 위원을
선임하여야 한다.

① 제보자 혹은 심의대상이 되는 연구자(이하, '해당연구자')와 민법제777조에 따른 친인척관계에 있거나 있었던 자.
② 제보자 혹은 해당연구자와 같은 기관 소속, 혹은 사제관계에 있거나, 공동으로 연구를 수행하였던 자.
③ 기타, 조사의 공정성을 해할 우려가 있다고 판단되는 자

3조. 윤리 규정 위반 보고
회원은 다른 회원이 윤리 규정을 위반한 것을 인지할 경우 해당자로 하여금 윤리 규정을 환기시킴으로써 문제를 바로잡도록 노력해야 한다. 그러나 문제가 바로잡히지 않거나 명백한 윤리 규정 위반 사례가 드러날 경우에는 학회 윤리위원회에 보고할 수 있다. 윤리위원회는 문제를 학회에 보고한 회원의 신원을 외부에 공개해서는 안 된다.

4조. 표절
논문 투고자는 자신이 행하지 않은 연구나 주장의 일부분을 자신의 연구 결과이거나 주장인 것처럼 논문에 제시해서는 안 된다. 타인의 연구 결과를 출처를 명시함과 더불어 여러 차례 참조할 수는 있을지라도, 그 일부분을 자신의 연구 결과이거나 주장인 것처럼 제시하는 것은 표절이 된다.

5조. 연구물의 중복 게재
논문 투고자는 국내외를 막론하고 이전에 출판된 자신의 연구물(게재 예정인 연구물 포함)을 사용하여 논문 게재를 할 수 없다. 단, 국외에서 발표한 내용의 일부를 한글로 발표하고자 할 경우 그 출처를 밝혀야 하며, 이에 대해 편집위원회는 연구 내용의 중요도에 따라 게재를 허가할 수 있다. 그러나 이 경우, 연구자는 중복 연구실적으로 사용할 수 없다.

6조. 인용 및 참고 표시
1. 공개된 학술 자료를 인용할 경우에는 정확하게 기술해야 하고, 반드시 그 출처를 명확히 밝혀야 한다. 개인적인 접촉을 통해서 얻은 자료의 경우에는 그 정보를 제공한 사람의 동의를 받은 후에만 인용할 수 있다.
2. 다른 사람의 글을 인용할 경우에는 반드시 주석을 통해 출처를 밝혀야 하며,

이러한 표기를 통해 어떤 부분이 선행 연구의 결과이고 어떤 부분이 본인의 독창적인 생각인지를 독자가 알 수 있도록 해야 한다.

7조. 공평한 대우
편집위원은 학술지 게재를 위해 투고된 논문을 저자의 성별, 나이, 소속 기관 및 어떤 선입견이나 사적인 친분과 무관하게 오직 논문의 질적 수준과 투고 규정에 근거하여 공평하게 취급하여야 한다.

8조. 공정한 심사 의뢰
편집위원은 투고된 논문의 평가를 해당 분야의 전문적 지식과 공정한 판단 능력을 지닌 심사위원에게 의뢰해야 한다. 심사 의뢰 시에는 저자와 지나치게 친분이 있거나 지나치게 적대적인 심사위원을 피함으로써 가능한 한 객관적인 평가가 이루어질 수 있도록 노력한다. 단, 같은 논문에 대한 평가가 심사위원 간에 현저하게 차이가 날 경우에는 해당 분야 제3의 전문가에게 자문을 받을 수 있다.

9조. 공정한 심사
심사위원은 논문을 개인적인 학술적 신념이나 저자와의 사적인 친분 관계를 떠나 공정하게 평가해야 한다. 근거를 명시하지 않은 채 논문을 탈락시키거나, 심사자 본인의 생각과 상충된다는 이유로 논문을 탈락시켜서는 안 되며, 심사 대상 논문을 제대로 읽지 않고 평가해도 안 된다.

10조. 저자 존중
심사위원은 전문 지식인으로서의 저자의 인격과 독립성을 존중해야 한다. 평가 의견서에는 논문에 대한 자신의 판단을 밝히되, 보완이 필요한 부분에 대해서는 그 이유도 함께 상세하게 설명해야 한다. 정중하게 표현하고, 저자를 비하하거나 모욕적인 표현은 삼간다.

11조. 비밀 유지
편집위원과 심사위원은 심사 대상 논문에 대한 비밀을 지켜야 한다. 논문 평가를 위해 특별히 조언을 구하는 경우가 아니라면 논문을 다른 사람에게 보여주거나 논문 내용을 놓고 다른 사람과 논의하는 것도 바람직하지 않다. 또한 논문이 게재된 학술지가 출판되기

전에 저자의 동의 없이 논문의 내용을 인용해서는 안 된다.

12조. 윤리위원회의 권한
1. 윤리위원회는 윤리 규정 위반으로 보고된 사안에 대해 증거자료 등을 통하여 조사를 실시하고, 그 결과를 회장에게 보고한다.
2. 윤리규정 위반이 사실로 판정되면 윤리위원장은 회장에게 제재 조치를 건의할 수 있다.

13조. 윤리위원회의 조사 및 심의
윤리 규정을 위반한 회원은 윤리위원회의 조사에 협조해야 한다. 윤리위원회는 윤리 규정을 위반한 회원에게 충분한 소명 기회를 주어야 하며, 윤리 규정 위반에 대해 윤리위원회가 최종 결정할 때까지 해당 회원의 신원을 외부에 공개하면 안 된다.

14조. 윤리 규정 위반에 대한 제재
1. 윤리위원회는 위반 행위의 경중에 따라서 아래와 같은 제재를 할 수 있으며, 각 항의 제재가 병과될 수 있다.
가. 논문이 학술지에 게재되기 이전인 경우 또는 학술대회 발표 이전인 경우에는 당해 논문의 게재 또는 발표의 불허
나. 논문이 학술지에 게재되었거나 학술대회에서 발표된 경우에는 당해 논문의 학술지 게재 또는 학술대회 발표의 소급적 무효화
다. 향후 3년간 논문 게재 또는 학술대회 발표 및 토론 금지
2. 윤리위원회가 제재를 결정하면 그 사실을 연구 업적 관리 기관에 통보하며, 기타 적절한 방법으로 공표한다.

[규정 제정: 2009년 10월 1일]

개정 기록
2023년 8월 20일: 연구 윤리 규정 12조를 2조로 이동. "논문편집위원장 그리고 학회의 회장(이하, '회장')이 임명하는 2인으로 구성한다. 위원장은 회장이 임명한 위원 중에서 호선하여 정한다."로 고침.

한국타이포그라피학회

한국타이포그라피학회는 글자와 타이포그래피를
연구하기 위해 2008년 창립되었다.『글짜씨』는 학회에서
2009년 12월부터 발간한 타이포그래피 학술지다.

info@koreantypography.org
www.k-s-t.org

후원 안그라픽스 Coloso.

파트너 울트라블랙 NAVER 문화재단 Adobe 무미한형제들

블랙 visang

볼드 MO RI SA WA samwon SAMWON PAPER

레귤러 INNOIZ